KB100002

서양미술사를
보다

서양미술사를 보다 2

초판 1쇄 발행 2013년 12월 26일
개정판 1쇄 발행 2021년 4월 15일

지은이 리베르스쿨 인문사회 연구회, 양민영 **펴낸이** 박찬영
편집·디자인 리베르스쿨 편집디자인 연구팀 **그림** 문수민 **사진** 박찬영
발행처 (주)리베르스쿨 **주소** 서울특별시 성동구 왕십리로 58 서울숲포휴 11층
등록번호 제2013－16호 **전화** 02-790-0587, 0588 **팩스** 02-790-0589 **홈페이지** www.liber.site
커뮤니티 blog.naver.com/liber_book(블로그), www.facebook.com/liberbooks(페이스북)
e-mail skyblue7410@hanmail.net **ISBN** 978-89-6582-296-7, 978-89-6582-294-3(세트)

리베르(Liber 전원의 신)는 자유와 지성을 상징합니다.

일러두기

1. 맞춤법은 표준국어대사전을 따랐다. 단 경우에 따라 통설로 굳어져 사용되는 경우를 따르기도 했다.
2. 문장 부호는 다음의 경우에 따라 달리 표기했다.
 〈 〉: 주요 작품명(건축물 제외), 『 』: 단행본, 「 」: 신문 · 잡지 · 영화 · 시
3. 작품 정보는 다음과 같이 표기했다.
 〈작품명〉, 작가명(국적과 활동 지역) ｜ 작품 제작 연도, 제작 방식, 사이즈(세로×가로), 소장처
4. 성경 관련 용어 표기는 개신교식으로 했다. 단 성경에 등장하는 인물의 이름은 많은 사람에게 익숙한 가톨릭식으로 표기했다. (예) 마태복음(O), 마태오복음(×) / 마태오(O), 마태(×)
5. 그리스 · 로마 신의 이름은 그리스식으로 표기했다. 단 작품 제목에 로마식 이름이 있는 경우, 본문에 로마식과 그리스식 이름을 병기했다. (예) 비너스(아프로디테) 혹은 아프로디테(비너스)

서양미술사를 보다

2

근대·현대

㈜리베르스쿨

머리말

자라나는 우리 아이들은 시각 문화 세대입니다. 컴퓨터, 스마트폰 등을 통해 시각 이미지로 소통하는 일이 아이들에게는 자연스럽지요. 이처럼 몇 년 전까지만 해도 상상할 수도 없던 새로운 소통 방식이 세상을 지배하고 있습니다. 이제 세상은 미술이 단순한 기능적인 역할에서 벗어나 세상을 조망하는 눈이 되기를 바라고 있어요. 미술, 특히 서양 미술은 선사 시대부터 현대에 이르기까지 서양 문명을 이끌어 온 원동력입니다. 아이의 지식과 감수성을 키워 주는 데 시각 문화의 정수인 미술만 한 것이 없답니다. 미술은 아이들이 넘쳐나는 시각 이미지에 휩쓸리지 않고 이미지 시대를 주도할 수 있게 하지요.

아이들은 미술사를 배우며 창의력을 키웁니다. 천재와 백치는 종이 한 장 차이라는 말이 있어요. 가지고 있는 잠재력은 누구나 무궁무진합니다. 하지만 누군가는 자리를 떨치고 일어나 성공하고, 누구는 항상 있던 자리에만 머물러 있지요. 이 둘을 가르는 차이가 바로 창의력이에요. 스스로 생각해 무엇인가를 새롭게 만드는 것은 매우 힘든 일입니다. 머리를 쥐어뜯어 보지만 안 될 때가 많지요. 하지만 창의력이 있는 사람이라면 이 역경을 잘 이겨 내고 다음 단계로 나아갑니다. 미술은 다른 어떤 과목보다 창의력에 관련된 과목이에요. 지성이 감성과 협동하는 곳에서만 새로운 것이 만들어집니다. 미술 작품은 감성과 지성이 함께 이루어 낸 결과물이지요. 아이들은 미술사를 배우며 작품을 감상하는 감식안뿐만 아니라 새로운 것을 창조할 수 있는 능력, 즉 창의력도 키울 수 있을 거예요.

　미술사를 배우는 것은 자신의 분야와 다른 분야를 융합시키는 방법을 배우는 과정이기도 합니다. 단편적인 지식만으로는 사람과 사물, 세상을 통찰하는 일은 절대 할 수 없어요. 좁게 보면 과목이나 전공 공부를 할 때도 다른 과목, 다른 전공을 내 것에 접목시켜 보지 않고서는 좋은 결과를 내기 어렵지요.

　미술은 선사 시대부터 현대에 이르기까지 인류가 축적해 놓은 기록물 가운데 하나입니다. 화가가 그린 그림 한 장 한 장, 조각가가 제작한 조각 한 점 한 점은 오랜 시간을 견디면서 무궁무진한 이야기를 품게 되었지요. 물론 그림을 볼 때 직관을 사용할 수도 있습니다. 하지만 미술사를 배운다는 것은 그림이 탄생하기까지의 수많은 이야기, 즉 시대적 배경, 개인적 영감, 조형 요소들을 알아가는 작업이기도 해요. 이 모든 것을 제대로 파악했을 때 비로소 작품 하나를 이해하게 되는 것이지요.

　아이들은 이 책을 통해 서양 문화의 정수인 서양 미술을 제대로 만끽하게 될 것입니다. '보다' 시리즈의 장점인 생생한 사진과 화보는 이 책에서 더욱 빛을 발해요. 작가들의 걸작을 세심하게 감상할 수 있도록 최적의 크기로 화보를 배치했지요. 아름다운 이 책을 통해 창의력을 키운 아이들이 이미지 시대를 제대로 향유할 수 있는 성인으로 자라나기를 바랍니다. 이제 효율적인 책 읽기를 위해 『서양미술사를 보다』가 어떤 책인지 잠시 소개하도록 할게요.

『서양미술사를 보다』는 아이들이 미술사를 즐겁게 공부할 수 있도록 재미있는 이야기를 들려주듯 썼습니다. 미술 사조나 개념 설명도 물론 중요해요. 이 책에도 중요한 미술 사조나 개념 설명은 놓치지 않고 담았답니다. 동시에 작가나 작품과 관련된 재미있는 에피소드를 넣어 아이들이 작품과 작품이 탄생한 시대 속으로 빠져들게 했지요. 따라서 미술사를 처음 접하는 초등학교 고학년부터 중 · 고등학생까지 재미있는 소설을 읽듯 이 책을 읽을 수 있을 거예요. 또한 '생각해 보세요' 코너에는 본문에서 다루지 못한 미술, 문화, 역사 이야기를 담았습니다. 흥미로운 이야기로 상식을 넓히면서 미술사에 대한 이해도 높여 보세요.

『서양미술사를 보다』는 작품이 탄생한 역사적 · 사회적 배경과 연계해 아이들이 미술사를 배울 수 있도록 구성했습니다. 장 지도에는 역사적 사건이, 과 지도에는 미술사적 사건이 표시되어 있지요. 이를 통해 미술사가 역사와 함께 어떻게 흘러왔는지 알 수 있을 거예요.

미술은 사회와 역사, 심지어 자연환경에도 많은 영향을 받습니다. 예를 들어 17세기에 구교도의 박해를 피해 신교도들이 북유럽으로 모여든 일이 있었어요. 북유럽 국가였던 네덜란드에서는 그즈음에 남부 유럽의 그림과는 확연히 다른 그림이 등장했지요. 이 그림이 네덜란드 사람들의 일상을 주제로 한 풍속화예요. 제2차 세계 대전 직후에는 잭슨 폴록으로 대표되는 추상 표현주의가 탄생했습니다. 시대적 배경을 이해한

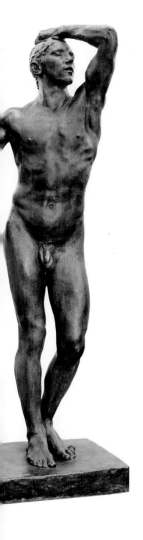

다면 폴록의 작품에서 전쟁으로 말미암은 시대의 공허함을 느낄 수도 있을 거예요.

　무엇보다도 이 책을 읽는 여러분의 마음속에 그림 몇 점이 남았으면 좋겠습니다. 한 점이라도 충분해요. 여러분이 힘들 때마다 그 그림을 떠올리며 위로를 받았으면 좋겠습니다. 물론 제게도 그런 그림들이 있답니다. 책을 쓰면서 세계의 미술관들을 다니던 기억이 새록새록 났지요. 프랑스 파리에 있는 마르모탕 박물관에서는 모네의 그림이 제 마음을 끌었어요. 그림 설명문에는 모네가 죽기 바로 전해에 그린 그림이라고 쓰여 있더군요. 손에 힘을 줄 수 없었던 모네가 자신의 손끝에서 흩어지는 선들을 보면서도 끝까지 붓을 놓지 않는 모습이 떠올랐답니다. 무작정 오베르로 떠난 적도 있어요. 오베르는 고흐가 불행했던 생을 마친 곳이지요. 그곳에서 화구 박스를 가로질러 맨 비쩍 마른 고흐의 조각상을 보았습니다. 안타까운 마음이 들어 조각상의 손을 가만히 잡기도 했지요.

　끝으로 기획과 편집, 자료 정리 및 보완에 이르기까지 리베르스쿨 편집부의 섬세한 도움이 있었기에 멋진 결과물이 나올 수 있었음을 밝히며, 감사의 뜻을 전합니다.

<div align="right">지은이 씀</div>

차례

6장 현대 미술

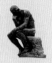

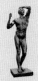

5 근대 미술

18세기 후반 유럽에서는 프랑스 혁명과 산업 혁명이 일어납니다. 프랑스 혁명은 귀족과 성직자의 부패를 견디다 못한 시민들이 일으킨 혁명이에요. 상업과 무역으로 막대한 부를 얻은 부르주아가 주축이 되었지요. 프랑스 혁명으로 성직자는 세력을 잃고 군주제는 무너졌습니다. 종교도 왕도 아닌 '이성'의 시대가 열린 것이지요. 비슷한 시기에 일어난 산업 혁명은 서구 문명에 일대 전환을 가져왔어요. 혁명과 진보의 상징이었던 철도를 중심으로 도시가 형성되고 공장이 솟아올랐지요.

미술가들은 후원가였던 왕이나 교황, 부자 등의 취향에서 벗어나게 되었습니다. 그러면서 전통에 대한 비판 의식이 생겼지요. 미술가들의 작품은 당대의 정치·사회·철학 등 다양한 분야의 영향을 받았답니다. 한편 르네상스, 바로크 등 이전 시기의 미술 사조가 몇 세기 동안 지속된 것과는 달리 19세기에는 새로운 미술 경향이 이전의 미술을 빠르게 대체했어요. 신고전주의, 낭만주의, 사실주의 등 새로운 미술은 '주의'라는 말을 달고 나타났지요. 이 시기에는 같은 경향의 미술가들이 유파를 이루어 각각의 개성을 적극적으로 드러내기 시작했답니다.

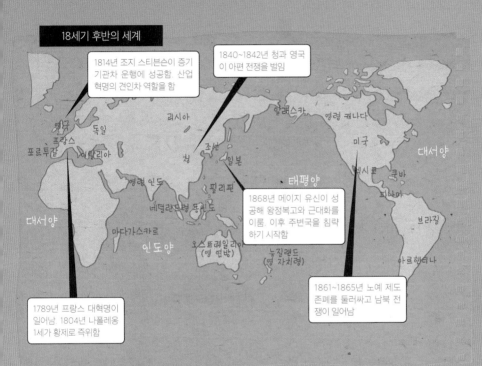

1 조화와 균형 VS 자유와 직관 |
신고전주의와 낭만주의

1 8세기 중반 이후 화산재 속에 묻혀 있던 고대 로마 유적이 발굴되면서 그리스·로마 문화에 대한 관심이 높아졌습니다. 이러한 분위기 속에서 미술계에서는 고대 문화의 고전미를 본받아 정확하고 균형 있는 형태를 추구하는 경향이 나타났어요. 이 경향을 신고전주의라고 부르지요. 신고전주의 화가인 다비드와 앵그르 등은 당대에 일어난 주요한 사건을 그렸어요. 엄숙한 신고전주의에 반발해 일어난 낭만주의는 주관적이고 감정적인 미술입니다. 낭만주의 미술가들은 인간의 감정과 본성에 관심이 많았어요. 파격적인 구도와 색채 때문에 이들의 작품은 매우 동적으로 보이지요.

- 다비드는 <마라의 죽음>을 통해 당대의 혁명가였던 마라를 영웅으로 만들고자 했다.
- 앵그르는 여인의 나체를 매끄럽게 표현한 <그랑 오달리스크>를 통해 고전적이고 이상적인 여성의 미를 표현했다.
- 제리코는 실제 일어난 사건을 <메두사의 뗏목>에 극적이고 생생하게 표현했다.
- 들라크루아의 <민중을 이끄는 자유의 여신>은 7월 혁명을 소재로 그려졌으며, 인물의 역동성이 두드러진다.
- 고야는 인간의 잔인함과 비인간성, 광기 등을 고발하는 작품을 제작했다.

영국 낭만주의 - 영국의 시골 풍경을 그린 영국 낭만주의 회화가 19세기에 발달함. 대표적인 화가로 터너와 컨스터블이 있음

다비드 - 신고전주의 미술의 대표자. 고전 미술로 복귀할 것을 주장함. 대표작으로 <마라의 죽음>이 있음

고야 - 인간의 어두운 측면을 자신만의 시선으로 표현함. 대표작으로 <마드리드, 1808년 5월 3일>이 있음

앵그르 - 신고전주의 회화를 완성한 대가. 다비드의 제자. 우아한 나체화로 유명함. 대표작으로 <그랑 오달리스크>가 있음

들라크루아 - 낭만주의 회화의 창시자. 강렬한 색채와 동적인 구도로 인간의 감정을 표현함. 대표작으로 <민중을 이끄는 자유의 여신>이 있음

제리코 - 낭만주의 회화의 기수. 당대의 사건을 격렬하고 극적으로 표현함. 대표작으로 <메두사의 뗏목>이 있음

마라를 우리에게 그대로 돌려주시오

프랑스 혁명 기간이었던 1793년 7월 13일, 샤를로트 코르데라는 시골 처녀가 언론인이자 급진주의자였던 장 폴 마라의 집에 찾아왔습니다. 피부병이 심했던 마라는 식초에 적신 수건을 머리에 두르고 욕조에 몸을 담근 채 나무 상자 위에서 업무를 보고 있었지요. 코르데는 마라를 만나야 한다고 주장했고, 마라의 집안사람들은 그녀를 들여보내려고 하지 않아 실랑이가 벌어졌어요. 바깥 상황을 알게 된 마라의 승낙으로 결국 코르데는 마라와 대면하게 되었습니다. 코르데는 품속에서 칼을 꺼내 마라의 가슴 깊은 곳에 꽂았지요. 왜 이 시골 처녀는 이토록 끔찍한 살인을 저지른 것일까요?

프랑스 혁명을 겪은 프랑스는 왕정을 폐지하고 공화정을 선택했습니다. 혁명파는 자코뱅당과 지롱드당으로 나뉘었지요. 루이 16세를 단두대로 보낸 급진파 자코뱅당은 가난한 인민들을 기반으로 한 공화정을 채택할 것을 주장했어요. 권력을 잡은 후에는 온건파인 지롱드당을 포함해, 자신들과 의견을 달리하는 사람들을 무자비하게 처형했습니다. 특히 마라는 언제나 "우리는 음모에 휩싸여 있다."라고 주장하며 연설문과 신문을 통해 수많은 사람을 공격했어요. 결국 지롱드당의 열렬한 지지자였던 코르데가 자코뱅당의 막강한 실세였던 마라를 살해한 것이지요.

마라의 혁명 동지였던 프랑스 화가 자크 루이 다비드는 자코뱅당 지도부의 주문을 받아 마라의 장례 행렬에 쓸 기념 회화를 그렸습니다. 주문 내용은 '마라를 우리에게 그대로 되돌려 달라'였지요. 이렇게 해서 탄생한 작품이 〈마라의 죽음〉이에요.

작품을 보면, 욕실 안에는 청렴한 혁명가의 생활을 보여 주듯 어떤 장식도 없습니다. 바닥에는 상아 손잡이가 달린 피 묻은 칼

〈마라의 죽음〉(오른쪽), 자크 루이 다비드(프랑스)
| 1793년, 캔버스에 유채, 165×128cm, 벨기에 왕립 미술관 소장
자코뱅당 당원이었던 다비드는 당의 요청에 따라 이 그림을 그렸다. 단순하고 절제된 화면 속에서 죽은 마라는 예수를 떠올리는 자세를 하고 있다. 세심한 빛의 효과로 마라의 순교자적인 모습을 부각시켰다.

자코뱅당
공화제를 부르짖으며 1789년 프랑스 대혁명을 이끈 급진적인 정치 세력이다. 노동 계급과 농민, 수공업자 등 하층민을 기반으로 한 자코뱅당은 루이 16세의 처형 이후 정권을 잡아 공포 정치를 시행했다. 1794년 7월 27일 테르미도르 반동으로 몰락했다.

지롱드당
자코뱅당이 급진화하자 1791년 일부 세력이 분리되어 지롱드당을 결성했다. 이들은 부유한 지주와 상공업 부르주아 등 상층민을 기반으로 한 온건 공화파다. 자코뱅당이 공포 정치를 시행하면서 영향력을 잃었다.

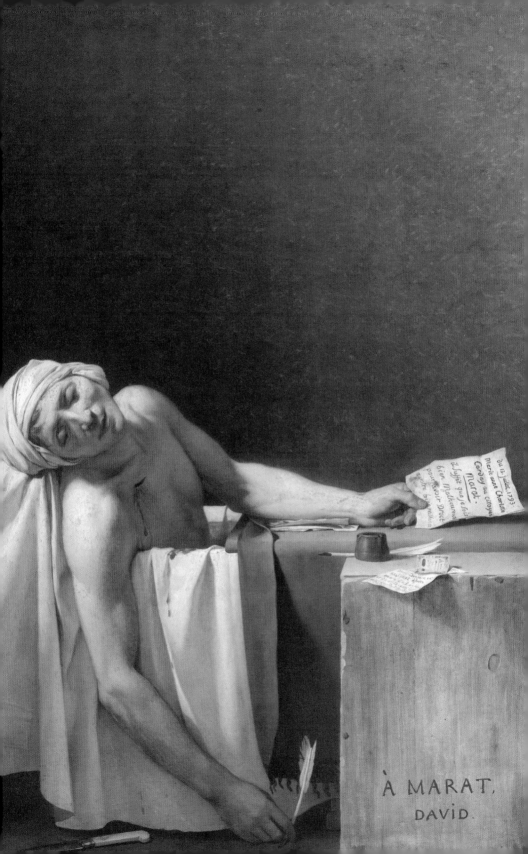

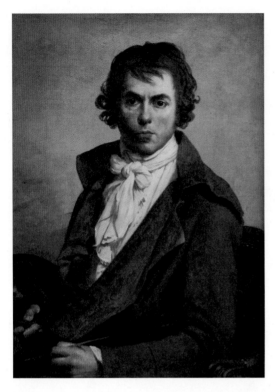

자크 루이 다비드
(1748~1825)
19세기 프랑스 화단을 주름
잡았던 신고전주의의 대표
화가다. 역사를 주제로 삼아
세련된 선으로 고대 조각을
연상시키는 형태미를 만들
어 냈다.

이 놓여 있고요. 이 칼과 나무 상자 그리고 피 묻은 수건은 대중에게 성스러운 유물로 숭배받게 됩니다. 〈마라의 죽음〉이 끼친 영향이 컸을 테지요.

마라의 한 손에는 면회를 요청할 때 코르데가 가지고 온 메모지가 들려 있습니다. 이 메모지에는 '저는 당신의 자비가 필요할 만큼 충분히 비참합니다.'라고 적혀 있어요. 마라를 만나기 위해 거짓으로 작성한 글이었겠지요. 밑으로 축 처진 다른 손에는 업무를 볼 때 사용했던 깃털 펜이 쥐어져 있어요. 화면 오른쪽으로 점점 밝아지는 배경은 하늘의 영광이 죽어 가는 성자를 기다리고 있다는 것을 암시하는 것처럼 보입니다.

죽은 마라의 자세가 왠지 낯익지 않나요? 이 자세는 미켈란젤로의 〈피에타〉에서 성모 마리아의 품에 안겨 있던 죽은 예수의 자세와 비슷합니다. (1권 165쪽 참조) 다비드와 자코뱅당은 죽은 마라를 시민을 위해 일하다 죽은 순교자로 표현하고 싶었던 거예요.

이처럼 프랑스 혁명을 겪으면서 미술가들은 역사적 사건에 대해 많은 관심을 가지게 되었어요. 미술가들의 붓을 통해 혁명가는 영웅이 되었고, 역사적 사건은 영웅적 주제로 탈바꿈했지요.

사랑이 먼저인가, 조국이 먼저인가

18세기 중반이 되자 폼페이 유적지 등에서 고대 로마 건축물이 발견되고, 동방 여행을 통해 그리스 문화가 재발견되었어요. 이에 따라 고대에 대한 관심이 높아지고, 고대를 모방하는 풍토가 조성되었지요.

이 풍토를 잘 보여 주는 작품으로 다비드의 〈호라티우스 형제의 맹세〉를 꼽을 수 있습니다. 호라티우스가(家)의 삼 형제가 전쟁터에 나가기 전 아버지 앞에서 승리를 맹세하는 모습을 나타낸 작품이에요. 죽음을 각오하고 전쟁터에 나갈 것을 맹세하는 삼 형제의 모습이 가족의 비통한 표정과 대조되어 엄숙한 분위기를 자아냅니다. 작품 속 인물들에게서 로마 시대의 조각 작품

〈호라티우스 형제의 맹세〉, 자크 루이 다비드(프랑스) ┃1784년, 캔버스에 유채, 330×425cm, 프랑스 파리 루브르 박물관 소장
로코코 양식을 깨뜨리는 새로운 양식의 첫 걸작이다. 영웅적이고 극적인 주제와 고대 로마풍의 배경, 엄격하고 균형 잡힌 조형성이 어우러져 명쾌한 느낌을 준다.

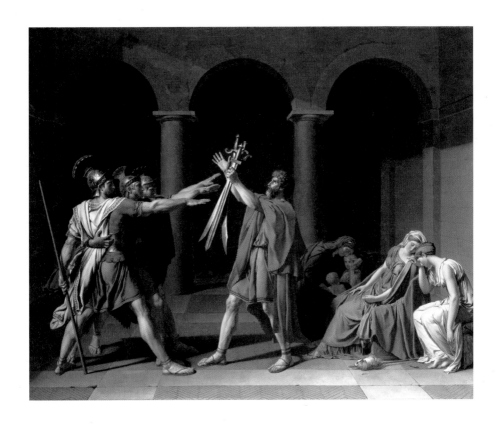

에서 보이는 균형감이 느껴지지 않나요? 배경에는 로마 시대의 기둥을 단순하게 배치해 고대를 동경한 신고전주의 미술의 특징을 분명히 보여 줍니다.

삼 형제의 이야기가 더 궁금하다고요? 국경 문제로 전쟁했던 알바와 로마는 각각 세 명의 대표를 뽑아 이들의 결투 결과로 승부를 결정하기로 했어요. 로마에서는 호라티우스가의 삼 형제가, 알바에서는 쿠리아티우스가(家)의 삼 형제가 나섰지요. 불행하게도 호라티우스가의 딸인 카밀라는 쿠리아티우스가의 아들과 혼인을 약속한 상태였어요. 결투에서 알바의 삼 형제가 모두 죽자, 연인을 잃은 카밀라는 로마를 저주했습니다. 호라티우스가의 삼 형제 가운데 혼자 살아 돌아온 막내는 조국을 모욕한 누이를 처단하지요.

그렇다면 그림 속 여인이 흘리는 눈물은 조국이나 형제를 위한 것이 아니라 연인을 위한 눈물인 셈입니다. 그림이 다시 보이지요? 이 작품은 망설임과 두려움이 없는 강인한 남성과 감정에 빠진 나약한 여성을 대비하고 있어요.

자코뱅당이 〈마라의 죽음〉을 통해 자신들의 혁명을 이상화했던 것처럼 루이 16세는 〈호라티우스 형제의 맹세〉를 통해 죽음을 무릅쓰고 나라에 충성하는 국민의 모습을 이상화하고자 했어요. 더불어 프랑스 왕실을 호라티우스가에 빗대어 도덕적인 모습으로 선전했지요.

아이러니하게도 이 작품은 루이 16세를 처형했던 혁명가들에게도 찬사를 받았습니다. 호라티우스 형제의 단호한 맹세가 사회 개혁을 위한 정치적 결단으로 보였나 봐요.

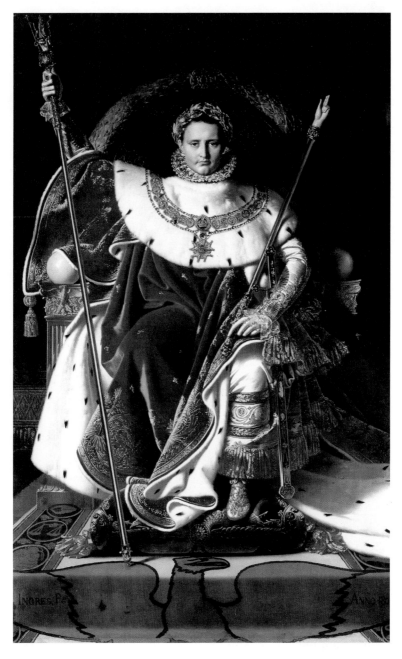

<옥좌의 나폴레옹 1세>, 장 오귀스트 도미니크 앵그르(프랑스) | 1806년, 캔버스에 유채, 260×163cm, 프랑스 파리 군사 박물관 소장

엄격하게 대칭을 이루고 정면성을 강조한 나폴레옹 황제의 초상화다. 서유럽을 통일한 마지막 황제인 샤를마뉴를 연상하도록 그려졌다. 전근대적인 분위기를 풍겨 황제가 선호하지는 않았다고 한다.

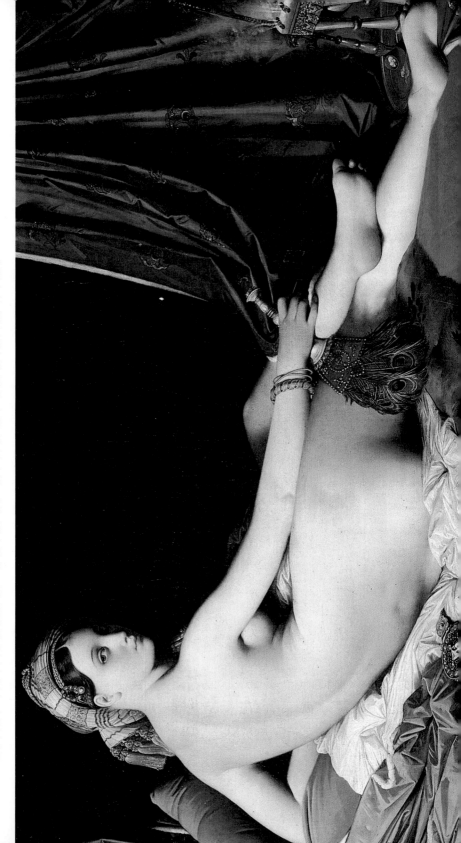

<그랑 오달리스크>, 장 오귀스트 도미니크 앵그르(프랑스) | 1814년, 캔버스에 유채, 91×162cm, 프랑스 파리 루브르 박물관 소장

인체 각 부분의 묘사가 정확하지 않지만 유연한 곡선으로 뭄마임야 말미암아 자연스럽게 느껴진다. 이국적인 배경과 고전적인 여인의 분위기가 잘 어우러져 있다.

여인의 '긴 등'에서 차가운 관능을 발견하다

혁명 정부는 해체되고 나폴레옹 1세가 혼란에 빠진 프랑스를 평정했습니다. 왕을 몰아냈던 프랑스는 다시 나폴레옹 1세라는 황제를 받아들였어요. 이 시기에 신고전주의 미술은 제국의 규모에 어울리게 더욱 장엄해졌습니다. 그림들은 나폴레옹 1세를 상징하는 독수리, 월계수, 왕관 등을 계속 반복하며 황제와 제국을 선전했지요. 앵그르가 그린 〈옥좌의 나폴레옹 1세〉가 이러한 작품이랍니다.

프랑스 화가인 장 오귀스트 도미니크 앵그르는 다비드의 제자이자 열렬한 추종자였습니다. 그는 스승보다 고대 미술에 더 충실했어요. 뚜렷한 윤곽선과 붓 자국이 보이지 않는 매끈한 면을 고집했지요.

앵그르가 살던 시대는 엄숙한 신고전주의 미술과 자유분방한 낭만주의 미술이 날카롭게 대립하던 시기였어요. 앵그르는 낭만주의의 대표 화가였던 들라크루아를 '인간의 탈을 쓴 악마'라고 비난했고, 낭만주의자들은 앵그르의 그림을 '한물 지난 소묘'라고 평가했지요. 새로운 적으로부터 고대 미술의 원칙을 지켜야 했던 앵그르는 그만큼 엄격해질 수밖에 없었어요.

장 오귀스트 도미니크 앵그르(1780~1867)
낭만주의에 대항하는 신고전주의의 대표 화가다. 활동 초기에 다비드로부터 그림을 배웠다. 스승의 고전주의를 더욱 발전시켜 완성했다는 평가를 받는다.

〈그랑 오달리스크〉는 앵그르의 대표작입니다. 오달리스크는 터키 황제의 시중을 드는 하렘(harem, 이슬람 국가에서 부인들이 거처하는 방)의 여자 노예를 이르는 말이에요. 유럽은 나폴레옹 1세의 이집트 출정을 계기로 동방에 관심을 두게 되었습니다. 동화에서나 등장할 것 같은 이국적이고 사치스러운 삶에 대

해 환상의 나래를 펼쳤지요. 특히 하렘의 장면은 유럽 미술가들의 사랑을 많이 받았어요. 한 번도 동방에 가 본 적 없는 미술가조차 여행기나 문학에서 접한 하렘을 즐겨 그렸답니다. 앵그르의 〈그랑 오달리스크〉도 하렘의 오달리스크를 묘사한 작품입니다. 머리의 터번과 손에 쥔 깃털 부채는 모두 동방 소품이지요.

또한 화면 앞쪽에 여성의 나체를 배치한 이 그림은 고전적이고 이상적인 여성의 미를 보여 주고 있습니다. 나체의 명확한 형태와 선, 매끈한 피부의 질감, 자연스러운 명암이 돋보이지요. 게다가 푸른색 휘장과 장식이 있는 벨트, 침구의 주름 등을 통해 앵그르가 얼마나 사물을 세밀하게 묘사했는지 알 수 있어요.

이렇게 사실적으로 묘사된 사물에 감탄하다 보면 오달리스크의 몸이 희한하게 생겼다는 사실을 눈치채기 어렵습니다. 오달리스크의 몸을 자세히 살펴보세요. 실제 인간의 몸보다 길어 보이지 않나요? 특히 등이 길어서 당시 사람들은 이 여인의 척추뼈가 몇 개인지 세어 보기도 했다고 합니다. 신체 각 부분도 해부학적 사실과 다르게 표현되어 있어서 평론가들의 비난을 받았어요.

신고전주의의 대가가 이 사실을 모르고 그린 것은 아닐 거예요. 길에서 거지를 발견한 앵그르의 아내는 앵그르가 불편해 할까 봐 그의 눈을 숄로 가렸다고 합니다. 이 일화는 아름다움에 대한 앵그르의 완벽주의를 잘 보여 주지요. 해부학적 사실과 다른 표현 때문에 오달리스크의 매력이 감소하는 것도 아니에요. 앵그르는 여성의 신체에 관능과 우아함을 더하기 위해 이런 방식을 선택한 것입니다. 결과적으로 앵그르의 오달리스크는 현실에는 존재하지 않는 차가운 관능을 지닌 여성이 되었지요.

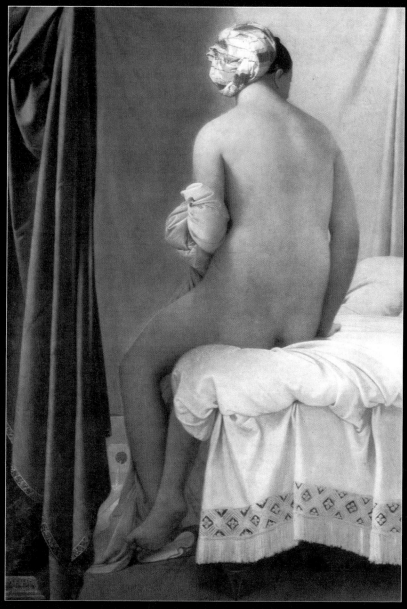

<발팽송의 목욕하는 여인>, 장 오귀스트 도미니크 앵그르(프랑스) | 1808년, 캔버스에 유채, 146×97cm, 프랑스 파리 루브르 박물
관 소장

고전적인 단순함과 고요함으로 여성의 육체를 아름다운 조각 작품처럼 형상화한 초기 걸작이다. 머리에서 등으로 흘러내리는 눈부신 광선이
순백의 피부로 스며드는 듯하다. 커튼과 시트 주름을 세밀하게 표현해 관능미를 살렸다.

세상은 '좁은 뗏목 속의 지옥'인가

낭만주의의 기수로 평가받고 있는 프랑스 화가 테오도르 제리코는 짧은 생을 살다 갔지만 열정적이고 자유로운 화가였어요. 어릴 때부터 그림과 말을 타는 것을 좋아했고, 야생마와 광인을 즐겨 그렸지요.

어느 날, 제리코의 이웃 사람이 제리코의 집에서 풍겨 나오는 악취를 참지 못하고 경찰에 신고했어요. 악취의 원인은 부패한 시체였지요. 제리코는 시체를 앞에 두고 그림을 그리고 있었어요. 죽은 사람을 그리기 위해 시체 안치소에서 몰래 시체를 훔쳐 온 것이지요. 이웃 사람의 신고로 시체를 직접 보면서 그림을 그릴 수 없었던 제리코는 할 수 없이 당시 10대였던 들라크루아를 모델로 썼답니다.

이렇게 완성된 그림이 〈메두사의 뗏목〉이에요. 그림 속 좁은 뗏목 위에는 지옥이 펼쳐져 있습니다. 뗏목 바닥에는 시체들이 뒹굴고 있어요. 화면 왼쪽을 보면 한 노인이 죽은 아들을 안고 있고, 오른쪽에서는 사람들이 천을 흔들며 구조를 요청하고 있지요.

사람들이 이루고 있는 피라미드의 꼭대기로 갈수록 절망은 맹렬한 희망으로 바뀌고 있습니다. 들라크루아는 절망한 노인의 표정과 삶에 대한 열망으로 힘껏 몸을 비튼 사람들의 움직임 등을 통해 메두사호의 비극을 실감나게 표현했어요. 이 비극은 숨 쉴 틈도 없이 상황에 딱 맞게 절단된 화면 때문에 아주 장대해 보이지요.

메두사호는 프랑스 파리와 프랑스의 식민지였던 세네갈 사이를 정기적으로 운항하

테오도르 제리코
(1791~1824)
19세기 프랑스 화가로 낭만주의 회화의 창시자다. 이탈리아와 스위스에 유학하면서 르네상스 화가들을 연구하고 미켈란젤로의 영향을 크게 받았다.

던 선박이었습니다. 정부의 인맥으로 선장으로 뽑힌 사람이 무능력했기 때문에 메두사호는 아프리카 서부 해안에서 조난되었지요. 선장과 상급 선원, 일부 승객은 구명보트로 옮겨 탔지만, 나머지 149명의 승객과 선원은 급조된 뗏목에 탈 수밖에 없었어요. 선장과 선원들은 구명보트로 뗏목을 끌고 가다가 상황이 어려워지자 구명보트와 뗏목을 연결한 줄을 끊고 도망치고 말았지요.

<질투에 사로잡힌 미친 여자>, 테오도르 제리코 (프랑스) | 1819~1822년경, 캔버스에 유채, 72 × 58cm, 프랑스 리옹 미술관 소장

제리코는 할아버지와 삼촌이 정신 이상으로 죽은 이후 광인에게 관심을 가지게 되었다. 여자의 붉게 충혈된 눈과 목덜미에 두른 붉은색 스카프가 한데 어우러져 불길한 느낌을 준다.

뗏목에 탄 사람들은 뜨거운 태양 아래서 물도 없이 2주간 표류하며 끔찍한 고통을 겪었습니다. 이 뗏목이 구조되었을 때는 열댓 명만 살아 있었다고 해요. 배고픔을 견디지 못한 생존자들이 인육을 뜯어 먹었다는 흉흉한 소문까지 나돌았지요.

제리코는 사회의 부조리를 잘 보여 주는 이 극적인 사건에 감명을 받아 메두사호 사건을 주제로 그림을 그리기로 했어요. 생존자들을 직접 찾아가 자세한 이야기를 들었고, 뗏목을 만들어 당시의 분위기와 풍랑의 변화를 체험하기도 했지요. 죽음이 닥친 사람들을 관찰하기 위해 병원을 찾기도 했고, 해부된 시체를 바닷물에 담가 피부색의 변화를 살피기도 했답니다.

제리코의 이와 같은 태도는 해부학을 혐오하고 그 필요성을 느끼지 못했던 앵그르의 태도와 상당히 대비됩니다. 사회 현상을 충실히 기록하려는 언론인 같기도 하지요.

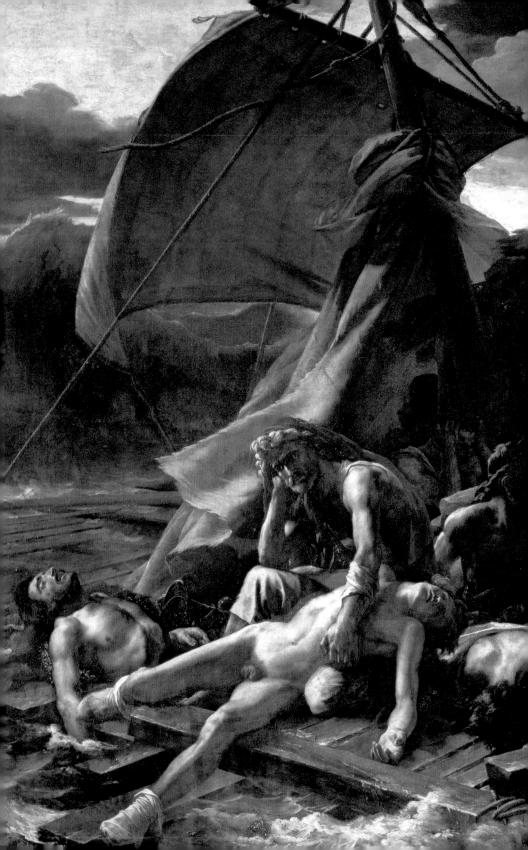

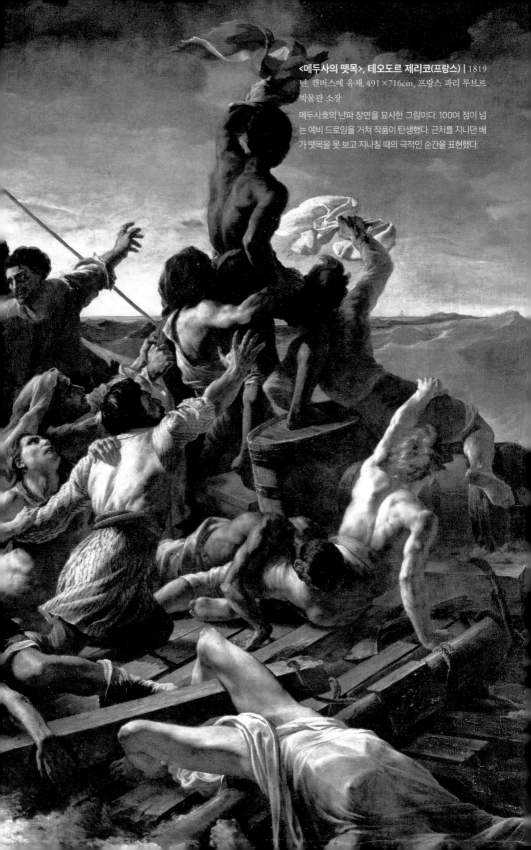

<메두사의 뗏목>, 테오도르 제리코(프랑스) | 1819
년, 캔버스에 유채, 491×716cm, 프랑스 파리 루브르
박물관 소장

메두사호의 난파 장면을 묘사한 그림이다. 100여 점이 넘
는 예비 드로잉을 거쳐 작품이 탄생했다. 근처를 지나던 배
가 뗏목을 못 보고 지나칠 때의 극적인 순간을 표현했다.

'자유의 여신', 신고전주의의 바리케이드를 넘다

제리코의 허락으로 작업 중인 〈메두사의 뗏목〉을 구경하게 된 프랑스 화가 페르디낭 빅토르 외젠 들라크루아는 일기에 이렇게 썼습니다.

"제리코는 나에게 아주 강렬한 인상을 주었다. 나는 그의 화실에서 나와 마치 미치광이처럼 한 걸음도 쉬지 않고 달려 집 앞에 와서야 겨우 멈추었다."

제리코는 이 한 장의 그림으로 신고전주의의 고상한 주제와 엄숙하고 정제된 감정, 정적인 자세를 파괴한 거예요. 들라크루아는 제리코의 작품에서 보이는 구도의 역동성과 인물의 강렬한 감정에 큰 감명을 받았답니다.

낭만주의는 절제와 균형을 중시한 신고전주의와는 반대로 인간의 감정과 직관을 강조했습니다. 화가들은 혁명의 이상을 파괴한 반동을 잇달아 겪으면서 프랑스 혁명의 토대가 된 이성과 합리성을 불신하게 되지요.

낭만주의의 대표 화가인 들라크루아는 이성과 합리성을 토대로 세워진 신고전주의의 규범을 가장 못 견뎌 한 사람이었어요. 그에게는 혁명조차 이성을 토대로 한 차가운 행위가 아니라 격렬한 감정의 폭발이었지요.

들라크루아는 프랑스 시민들이 3일 동안 시가전을 벌여 부르봉 왕가를 무너뜨린 7월 혁명의 모습을 그렸습니다. 이 작품이 바로 〈민중을 이끄는 자유의 여신〉이에요.

작품을 보면, 자유와 공화제를 의인화한 여신은 시민군의 선두에서 소총과 자유, 평등, 형제애를 상징하는 삼색기를 든 채 무너진 바리케이드를 넘어서고 있습니다. 삼색기 색상의 옷을 입

<민중을 이끄는 자유의 여신>(오른쪽), 페르디낭 빅토르 외젠 들라크루아(프랑스) | 1831년, 캔버스에 유채, 260×325cm, 프랑스 파리 루브르 박물관 소장

1830년 7월 28일이라는 부제가 붙어 있는 이 그림은 프랑스의 7월 혁명 모습을 그린 것이다. 안정적인 삼각형 구도와 대비되는 역동적인 인물들의 움직임, 기존에 볼 수 없었던 적극적인 여성상, 열정적인 느낌을 주는 색채 사용 등이 돋보인다.

7월 혁명
1830년 7월 프랑스 파리에서 일어난 부르주아 혁명이다. 1824년 왕위에 오른 샤를 10세는 입헌 정치를 부정하고 이전 제도로 복귀하기 위해 반동적인 정책을 취했다. 왕에 대한 반발이 높아져 부르주아를 중심으로 한 국민군이 정부군과 충돌하게 되었다. 결국 혁명으로 샤를 10세가 폐위되고 루이 필리프가 왕위에 올라 자유주의적인 입헌 왕정이 들어섰다.

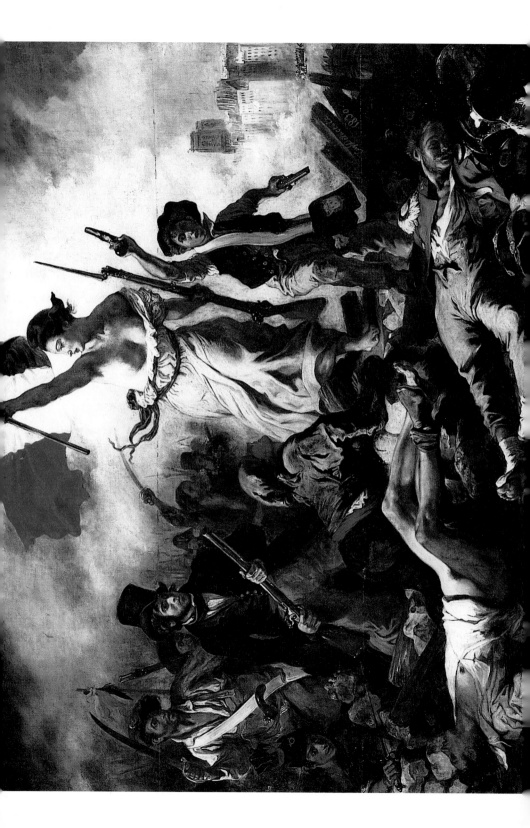

고 자유의 여신 옆에 엎드려 있는 사람은 억압된 프랑스를 의미해요. 그는 자유의 여신을 쳐다보며 자신이 다시 살아나는 것을 느끼고 있지요.

〈민중을 이끄는 자유의 여신〉에는 자유에 대한 열망과 옳지 못한 것에 대한 분노가 넘실거리고 있습니다. 새로운 프랑스 정부는 시민들을 선동할까 봐 이 그림을 얼른 사들여 시민들의 눈 앞에서 치워 버렸다고 해요.

낭만주의가 '관능적인 살인'을 즐기다

영국의 낭만주의 시인 바이런은 아시리아의 마지막 왕인 사르다나팔루스의 몰락을 주제로 시극을 썼습니다. 사르다나팔루스는 반란군에게 패하자 스스로 장작더미에 올라 몸을 불살랐어요. 애첩들은 그 뒤를 따라 죽었지요. 이 작품은 잔혹하고 폭력적인 것을 좋아하는 낭만주의의 특징을 잘 보여 줍니다.

낭만주의 시기에는 중세풍의 신비롭고 무시무시한 이야기들이 인기를 끌었습니다. 죽은 자의 몸을 짜깁기한 괴물 같은 신체에 생명을 불어 넣는다는 내용인 『프랑켄슈타인』도 이 시기의 소설이지요.

페르디낭 빅토르 외젠 들라크루아(1798~1863)
프랑스 낭만주의를 대표하는 화가다. 역동적이고 웅장한 구성, 거친 붓 자국, 강렬한 색채 등으로 새로운 회화 기법을 선보였다.

들라크루아는 바이런의 시극에서 영감을 얻었습니다. 그는 어두운 상상력을 발휘해 아시리아의 왕 사르다나팔루스를 하렘으로 옮겨 놓고, 애첩들을 학살하고 자신의 보물과 재산을 파괴하는 장면을 그렸어요. 칼에 맞아 죽는 여인의 뒤틀린 자세와 갈기를 휘날리며 불안해 하는 백마의 눈망울은 죽음의 광란을 효과적으로 표현하고 있지요. 정

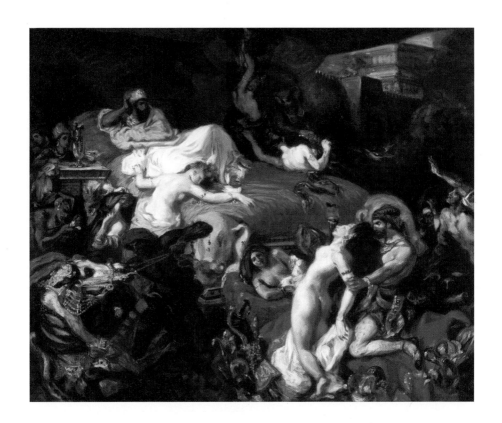

작 이 학살을 명령한 왕은 침착하게 이 장면을 바라보고 있어요. 곧 죽음을 맞이할 그의 절망과 이에 따른 잔혹함이 섬뜩하게 느껴지지요.

들라크루아는 혼란한 상황과 인물들의 감정을 화려한 색채와 거친 움직임으로 표현했습니다. 서로 엉켜드는 색채의 뜨겁고 화려한 향연은 낭만주의의 강렬한 감정을 잘 보여 주지요. 들라크루아는 〈사르다나팔루스의 죽음〉으로 단숨에 낭만주의 화파의 리더가 되었답니다.

〈사르다나팔루스의 죽음〉, 페르디낭 빅토르 외젠 들라크루아(프랑스) | 1827년, 캔버스에 유채, 392×496cm, 프랑스 파리 루브르 박물관 소장 몰락한 왕의 하렘에서 펼쳐진 비참한 장면을 이국적인 풍물과 함께 환상적으로 그린 작품이다. 대담하게 단축한 원근법과 과장된 빛의 효과, 차갑고 명확한 색조가 관람객의 시선을 사로잡는다.

인간의 감정이 그려진 자연

영국의 독창적인 풍경화가였던 조지프 말로드 윌리엄 터너는 태양, 빛, 바람, 구름이 만들어 내는 자연의 드라마를 그림에 담았습니다. 터너는 자연을 그대로 그리지 않고 자연을 보았을 때 인간이 느끼는 감정을 표현했어요.

〈눈보라 속의 증기선〉을 보세요. 회오리치는 것 같은 붓 터치로 눈보라가 몰아치는 바다를 효과적으로 표현했습니다. 눈부신 빛과 어두운 폭풍우에 맞선 흰 돛대가 터질 듯 펄럭이고 있어요. 계속 바라보니 현기증이 날 것 같기도 하지요?

터너는 바다를 그리는 것을 좋아해서 자주 배를 타고 바다에 나갔습니다. 어느 날은 증기선을 타고 가다가 실제로 폭풍우를

〈눈보라 속의 증기선〉, 조지프 말로드 윌리엄 터너 (영국) | 1842년경, 캔버스에 유채, 91.4×121.9cm, 영국 런던 테이트 브리튼 갤러리 소장

자연의 한가운데로 들어가려는 화가의 열정을 격렬하면서도 몽환적으로 표현했다. 소용돌이의 한가운데에 있는 선박은 자연에 맞서 이기려는 인류의 헛된 노력을 상징한다.

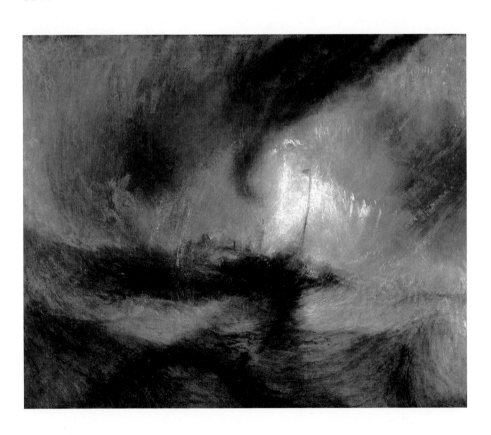

만났어요. 폭풍우는 배에 탄 사람들의 생명을 위협했지요. 광폭한 바다를 보고 싶었던 터너는 위험에도 아랑곳하지 않고 갑판으로 나가기 위해 선원을 설득했습니다. 결국 자신의 몸을 돛대에 묶고 4시간 동안이나 눈보라 치는 광경을 바라보았다고 해요. 터너는 이후에 그때 일을 다음과 같이 회상했습니다. "살아남는다면 내가 본 것들과 느낀 것들을 표현할 책임이 있다고 생각했다."

폭풍우에 직면한 터너는 아마도 두렵다거나 엄청나다는 생각을 했을 것입니다. 이 폭풍우는 터너의 마음속에 잠들어 있던 거칠고 사나운 감정을 깨웠을 수도 있어요. 이렇듯 터너는 자연에 의해 일깨워진 감정을 자연만큼이나 신성하다고 생각했지요.

같은 영국 낭만주의 화가였지만 존 컨스터블은 터너와 기질이 달랐습니다. 컨스터블은 당시의 화가들과는 달리 여행도 거의 하지 않고 고향에서 평생을 지내며 소박한 시골 풍경을 주로 그렸어요. 대담하고 격동적인 터너의 그림과 비교하면 컨스터블의 그림은 소박하고 서정적이며 사실적이지요.

건초 마차가 개울을 건너고 있는 풍경을 묘사한 〈건초 마차〉를 보세요. 자연이 반짝반짝거리며 생동하는 것이 느껴지지요? 컨스터블은 실제로 본 것을 그리지 않고 인습에 따라 그리는 풍경화가들을 비판하며 다음과 같이 말했어요.

"오늘날 화가들의 큰 약점은 진실을 넘어 오류를 저지르고 그저 유행만 따르는 것이다. 그러나 진리는 순간의 유행이 아니고 영원한 것이다."

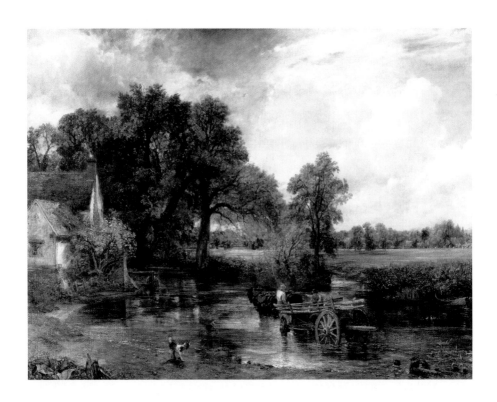

<건초 마차>, 존 컨스터블(영국) | 1821년, 캔버스에 유채, 130.2×185.4cm, 영국 런던 내셔널 갤러리 소장

소박한 시골 정경을 관찰한 후 있는 그대로 묘사한 작품이다. 시시각각 변하는 대기와 빛의 효과, 구름의 움직임 등을 세심하게 표현해 풍경화 분야에서 새로운 영역을 개척했다.

당시에는 전체 경치는 갈색과 황금색으로 그려야 하고, 나무 옹이는 이래야 하며 구름은 저래야 한다는 등 자질구레한 규칙이 산더미처럼 많았습니다. 하지만 컨스터블은 인습적인 갈색에서 눈을 떼고 선명한 초록색을 화폭에 담기 위해 노력했어요. 허세나 가식이 전혀 없는 컨스터블 작품 속의 자연을 보면, 실제 자연에 대한 그의 진지한 애정이 느껴집니다.

잠든 이성은 괴물을 낳는다

스페인의 대표적인 화가인 프란시스코 고야의 작품은 로코코부터 신고전주의, 낭만주의에까지 걸쳐져 있습니다. 그래서 고야를 특정한 사조의 화가로 설명하는 것은 불가능하지요.

　고야가 살던 시대에 스페인 왕실은 매우 부패했어요. 고야는 스페인 왕족의 무능력함을 초상화에 냉소적으로 묘사하기도 했지요. 하지만 당시 왕족이 정말 어리석고 둔했는지 이 작품이 궁정화가였던 고야의 명성을 떨어뜨리지는 않았답니다.

　고야는 프랑스가 스페인을 침략해 스페인 사람들을 학살한 사건을 목격한 후 인간의 부정적인 측면에 더욱 몰두하게 됩니다. 그는 프랑스의 침략 전쟁에서 보았던 인간의 잔인한 면을 『전쟁

<카를로스 4세의 가족>, 프란시스코 고야(스페인)
| 1800년경, 캔버스에 유채, 280×336cm, 스페인 마드리드 프라도 미술관 소장

대규모 왕실 그룹 초상화다. 왕과 그의 가족들이 입은 화려한 의상이 돋보인다. 하지만 이들은 왕족다운 위엄이 없어 우둔하고 멍청해 보인다. 화면 왼쪽 끝에는 화가 자신이 그려져 있다.

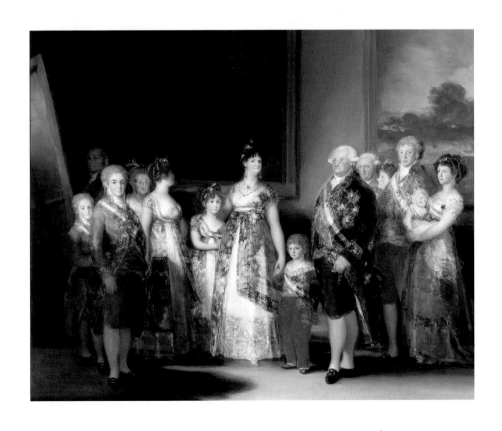

옷을 벗은 마하와 옷을 입은 마하

본래 마하(maja)는 18세기 스페인 마드리드에서 등장한, 귀족풍의 옷을 입고 거족 흉내를 내는 낮은 신분의 여성을 의미했다. 아래 두 작품의 모델이 일패 부인이라는 설도 있으나, 고도이 재상의 정부나 신분이 낮았던 마하라는 주장이 더 설득력을 얻고 있다.

〈옷을 벗은 마하〉 프란시스코 고야(스페인) | 1797~1800년, 캔버스에 유채, 98×191cm, 스페인 마드리드 프라도 미술관 소장

<옷을 입은 마하> 프란시스코 고야(스페인) | 1807~1808년, 캔버스에 유채, 95×190cm, 스페인 마드리드 프라도 미술관 소장

의 참화』라는 판화집에 담아 내지요.

〈마드리드, 1808년 5월 3일: 프린시페 피오 언덕에서의 처형〉 역시 프랑스 침략 전쟁을 다룬 작품입니다. 나폴레옹 1세의 프랑스 군대는 포르투갈을 친다는 명분으로 스페인에 들어왔어요. 하지만 나폴레옹 1세의 목적은 형 조제프를 스페인 국왕으로 앉히는 것이었지요. 이에 분노한 스페인 국민들은

1808년 5월 2일 폭동을 일으켰습니다. 다음 날인 5월 3일에는 많은 사람이 프랑스 군대에 총살을 당하지요. 이때 100여 명에 이르는 스페인 시민들이 목숨을 잃었다고 해요.

작품을 보면, 얼굴이 보이지 않는 군인들이 총으로 시민들을 겨누고 있습니다. 이미 살해된 사람들은 피를 흘리며 쓰러져 있고요. 이 피는 거칠고 즉흥적인 붓질 때문에 진짜 같이 보여 으스스한 느낌을 주지요. 흰옷을 입은 남자는 두려움에 떨며 손을 번쩍 들고 있습니다. 등 하나가 이 남자를 비추고 있네요. 피카소는 이 등이 '죽음'을 상징한다고 해석했어요. 달도 없는 시커먼 하늘에 무시무시한 환영처럼 떠오른 종탑은 학살자들의 잔인함을 더욱 강조하고 있습니다. 고야는 이 작품을 통해 비인간적인 행위를 강렬하게 고발했어요.

일흔이 넘은 고야는 1820년부터 1823년까지 마드리드 근교의 시골 별장에서 요양을 합니다. 이 별장의 벽에 회반죽을

프란시스코 고야 (1746~1828)
18세기 후반부터 19세기 초 스페인을 대표하는 화가다. 특히 초상화가로 이름이 높았고, 당대를 기록한 판화와 그림을 그리기도 했다. 말년에는 인간의 광기와 공포를 표현한 '검은 그림' 연작을 그렸다.

〈마드리드, 1808년 5월 3일: 프린시페 피오 언덕에서의 처형〉(오른쪽), 프란시스코 고야(스페인)
| 1814년, 캔버스에 유채, 268×347cm, 스페인 마드리드 프라도 미술관 소장
나폴레옹 1세의 군대가 스페인을 점령하고 양민들을 학살한 사건을 소재로 삼은 작품이다. 마네의 〈막시밀리안의 처형〉과 피카소의 〈한국에서의 학살〉에 영향을 미쳤다.

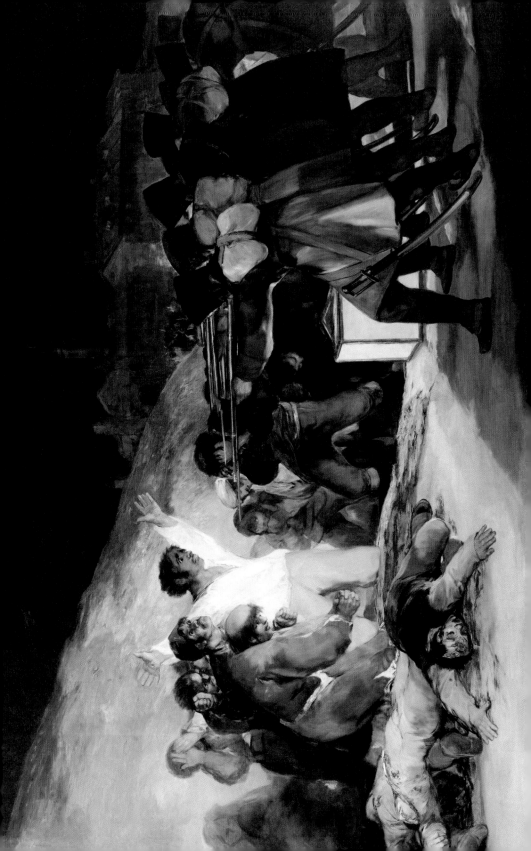

칠한 고야는 이 위에 소름 끼치는 그림을 그렸어요. 주로 검은색, 갈색, 회색으로 이루어진 이 거대한 벽화 시리즈에는 머리를 쭈뼛하게 하는 괴물들과 악마적인 장면이 담겨 있답니다. 끔찍한 상상력이 동원된 이 그림들은 '검은 그림'이라고 불리지요.

〈자식을 잡아먹는 사투르누스〉를 보세요. 작품 제목과 그림만 봐도 끔찍하지요? 그리스의 신 크로노스(사투르누스)는 왕좌를 빼앗기는 것이 두려워 자식들이 태어나는 족족 잡아먹었다고 합니다. 이 작품을 통해 고야가 표현하고 싶었던 것은 인간의 잔인함과 광기예요. 토막 나고 피가 묻은 육체를 보면 끔찍한 악몽 속에 있는 것 같지요. 고야는 '잠든 이성은 괴물을 낳는다'고 판화집에 썼어요. 그는 인간의 어두운 면을 소름 끼치는 거대한 괴물로 표현한 것이지요.

만년에 청력을 잃은 고야는 1828년 프랑스 보르도에서 쓸쓸하게 죽음을 맞습니다. 이 뛰어난 화가의 후계자는 없었어요. 모방하기에는 고야의 작품이 너무나 독창적이고 변화무쌍했기 때문은 아닐까요?

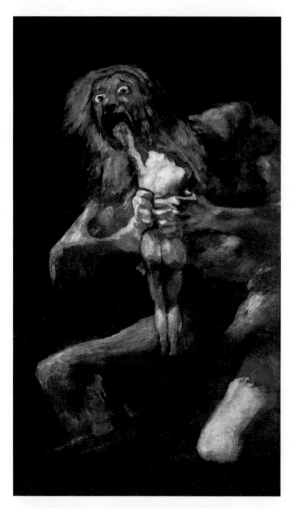

루브르 박물관은 원래 무슨 건물이었을까요?

루브르 박물관은 12세기에 필립 2세가 건축한 요새가 시초예요. 요새만으로는 방어가 힘들어지자 14세기 후반에 샤를 5세는 파리 주변에 새로운 성벽을 지었습니다. 요새는 왕실의 거주지로 바꾸었지요. 루브르 궁전에 살았던 역대 왕들은 많은 양의 미술 작품을 수집했습니다. 특히 예술에 관심이 많아 레오나르도 다빈치를 프랑스로 초청하기도 했던 프랑수아 1세는 <모나리자>를 수집했어요. 1648년부터 매년 루브르 궁전에서는 미술 아카데미의 전시가 열렸습니다. 1682년에 루이 14세가 거처를 베르사유 궁전으로 옮기면서 루브르 궁전은 왕실 문화재를 관리하는 곳이 되었어요. 1793년 국민 의회는 루브르 궁전을 루브르 박물관으로 개조하고, 루브르 궁전이 소장하고 있던 걸작을 일반 사람들에게 공개하기로 합니다. 현재 루브르 박물관에 있는 예술품은 약 35만 점이에요. 이 작품들은 이집트, 근동, 에트루리아, 로마, 이슬람, 조각, 장식, 판화와 소묘, 이렇게 총 8개 분야로 나뉘어 전문가들의 관리를 받고 있지요. 광장 앞에 있는 유리 피라미드는 지하 공간과 전시관으로 연결되며 역사를 통해 새로운 미래를 지향한다는 의미를 담고 있답니다.

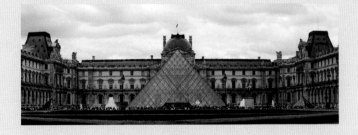

루브르 박물관

2 보이는 것을 그리다 |
사실주의와 자연주의

사실주의는 1840년경에서 1870년대까지 프랑스 회화 분야에서 새로이 나타난 사조를 말합니다. 이 시대에 예술가들은 사람들의 현실에 관심을 가지고 관찰한 후, 진실하게 기록하는 데 의미를 두었어요. 신화 속의 인물이나 영웅의 모습이 아니라 산업 혁명 이후에 등장한 도시 노동자나 농민의 고단한 삶을 있는 그대로 표현했지요. 자연주의는 눈에 보이는 자연과 전원의 풍경을 묘사한 사조였어요. 영국의 풍경화나 바르비종파의 작품은 자연을 미화하거나 이상화하지 않고 맑은 공기나 미묘한 빛의 세계를 정감 어리게 표현했지요.

- 사실주의는 아카데미즘에 회의를 느낀 화가들이 사실에 충실한 그림을 그리려는 시도로 생겨났다.
- 쿠르베는 <오르낭의 매장>을 통해 회화가 영웅주의를 벗고 당대의 진실을 다루어야 한다고 주장했다.
- 도미에는 열악한 환경에서도 꿋꿋하게 살아가는 가난한 사람들의 모습을 사실적으로 표현했다.
- 밀레의 <이삭줍기>가 보여 준 노동하는 인간의 모습은 많은 사람에게 감동을 주었다.

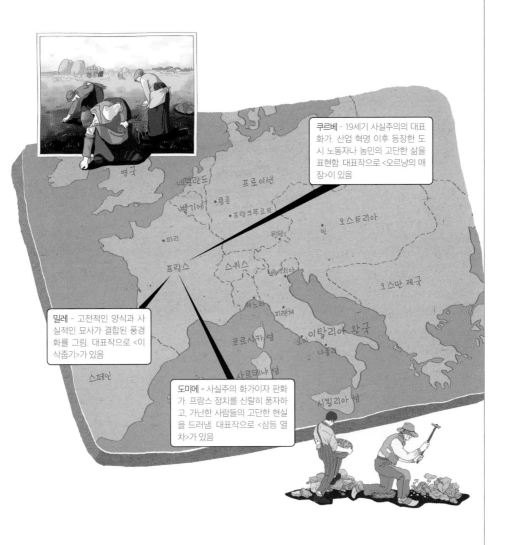

쿠르베 - 19세기 사실주의의 대표 화가. 산업 혁명 이후 등장한 도시 노동자나 농민의 고단한 삶을 표현함. 대표작으로 <오르낭의 매장>이 있음

밀레 - 고전적인 양식과 사실적인 묘사가 결합된 풍경화를 그림. 대표작으로 <이삭줍기>가 있음

도미에 - 사실주의 화가이자 판화가. 프랑스 정치를 신랄히 풍자하고, 가난한 사람들의 고단한 현실을 드러냄. 대표작으로 <삼등 열차>가 있음

'사진 같은 그림'이 진실을 포착하다

19세기의 프랑스 미술은 왕립 미술 아카데미가 주도하고 있었습니다. 다비드는 아카데미 사상 최고의 역사화가로 추앙받았어요. 아카데미 화가들 사이에는 위계가 있었습니다. 역사화가가 최고였고 초상화가, 풍경화가, 정물화가 등이 그 뒤를 이었지요.

아카데미 화가만이 루브르 궁전의 '살롱 카레'라는 방에서 치러지는 살롱전에 출품할 수 있었습니다. 살롱전의 결과가 미술가들의 입지와 수입을 결정했기 때문에 화가들은 좋은 위치에 자신의 작품을 걸기 위해 노력했지요.

아카데미 소속의 프랑스 화가였던 귀스타브 쿠르베 역시 살롱전에 열심히 출품했어요. 1850년 〈오르낭의 매장〉이 살롱전에서 낙선하고, 1855년 〈화가의 작업실: 진정한 알레고리〉도 만국 박람회에서 낙선하고 말았지요. 화가 난 쿠르베는 박람회장 근처에서 살롱전에 반대하는 '사실주의전'이라는 개인전을 열었어요. 아카데미에서 인정받지 못한 그림들에 처음으로 사실주의라는 명칭을 부여한 것이지요.

쿠르베는 평범한 일상을 작품의 주제와 소재로 삼았어요. 그의 작품인 〈돌 깨는 사람들〉은 전형적인 사실주의 그림입니다. 한낮의 뜨거운 햇볕이 내리쬐는 들판에서 화면 오른쪽에 있는 남자는 돌을 깨고 있고, 소년은 돌을 담아 나르고 있어요. 고된 노동을 하는 서민의 모습이 단순하게 표현된 작품이지요. 이 그림은 눈앞의 사실을 사진을 찍듯이 냉정하게 기록해야 한다는 쿠르베의 생각을 잘 보여 주고 있어요.

귀스타브 쿠르베
(1819~1877)
19세기 사실주의 미술을 대표하는 프랑스 화가다. 영웅이나 신을 소재로 한 기존의 미술가들과는 달리 일상이나 풍경, 인물을 그리는 사실주의 경향을 만들었다.

〈돌 깨는 사람들〉, 귀스타브 쿠르베(프랑스) | 1849년, 캔버스에 유채, 165×257cm, 독일 드레스덴 근대 거장 미술관 소장

쿠르베가 추구한 예술이 사회적 고발이었다면 참 드러나지 않으나, 남루한 노동자의 삶을 사실적으로 그려내 당대의 찬사를 받았다. 저기에서 수심이 깊어지며 침잠하는 빛은 지는 자의 빛이어서 쓸쓸하다.

<**화가의 작업실: 진정한 알레고리**>, **귀스타브 쿠르베(프랑스)** | 1854~1855년, 캔버스에 유채, 361 × 598cm, 프랑스 파리 오르세 미술관 소장

그림을 그리고 있는 쿠르베의 왼쪽에 있는 사람들은 쿠르베의 그림 모델이었던 상인이나 신부, 창녀 등의 일반인들이다. 오른쪽에는 쿠르베를 지지했던 예술계 인사들이 있다. 쿠르베는 이 두 그룹이 자신의 예술 세계를 형성했다고 생각했다.

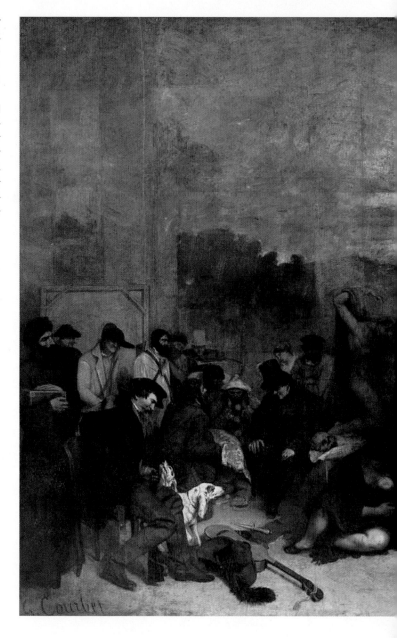

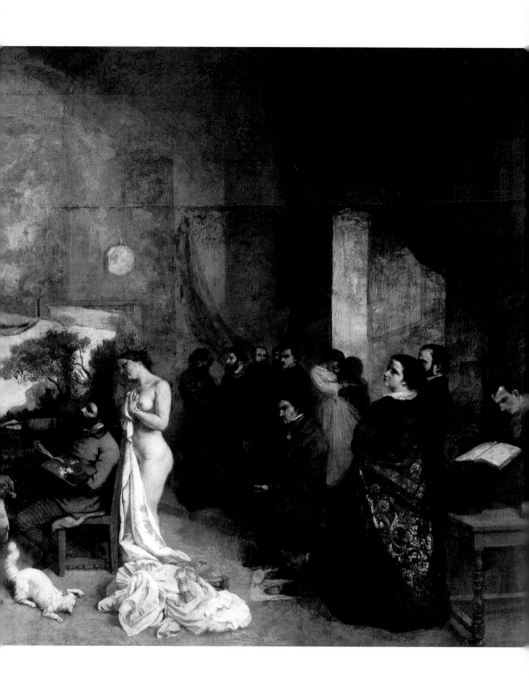

모두가 주인공인 '사실주의 정신'

1850년에 살롱전에서 낙선한 쿠르베의 〈오르낭의 매장〉을 보세요. 무덤을 두고 장례 인원이 양옆으로 퍼져 있습니다. 목사가 십자가를 뒤에 두고 식을 진행하고 있어요. 장례식에 참여한 마을 사람들은 일에서 막 돌아온 듯 남루한 옷차림을 하고 있네요. 눈물을 훔치는 몇몇 여인을 제외하면 모두들 낯빛이 심드렁해요. 그림을 한데 묶어 주는 정서적 공감대는 찾아볼 수가 없습니다.

쿠르베가 태어난 곳인 오르낭은 프랑스 동부에 있는 마을이에요. 쿠르베는 실제로 부친, 친구, 시장, 변호사, 합창단 소년 등을 초대해 이들을 모델로 그림 속 인물을 한 사람 한 사람 완성했다고 합니다.

이 작품은 가로 길이만 약 7m에 달하는 어마어마한 크기를 자랑해요. 당시 사람들은 신이나 영웅의 위대한 업적을 담은 작품만 크게 그려야 한다고 생각했어요. 그래서 '보통' 인간의 특별하지도 않은 죽음을 이토록 큰 캔버스에 그렸다는 사실에 경악했지요.

쿠르베는 이 작품을 통해 예술은 거짓된 영웅주의를 벗고 당대의 진실을 포착해야 한다고 주장했습니다. 이것이 바로 사실주의 정신이에요. 사실 쿠르베는 처음부터 '사실주의자'는 아니었습니다. 그의 초기 작품은 신고전주의자의 수장인 앵그르에게 호평을 받기도 했지요. 하지만 인간을 신화 속 장면에 끼워 맞추는 것에 염증이 난 쿠르베는 직접 눈으로 보고 경험한 것만 그리기로 했어요.

그는 "천사를 본 적이 없어서 천사를 그릴 수 없다."라며 경험하지 않은 신화와 성경의 이야기, 역사적 사실을 그리는 아카데미 화가들을 비판했습니다.

지금 우리가 보기에도 〈오르낭의 매장〉은 여전히 당혹스러운 작품입니다. 그 이유는 이 그림에 주인공이 없기 때문이에요. 죽 늘어선 사람들을 이리저리 살펴봐도 어떤 사람에게 시선을 주어야 할지 망설여지지요. 죽은 사람이나 사제, 마을 사람들은 모두가 주인공이 될 수도 있고, 또 모두가 주인공이 아닐 수도 있어요. 쿠르베는 한 명의 영웅보다 지역 공동체를 강조한 거예요.

쿠르베는 평생 국가 권력에 반발했어요. 그는 나폴레옹 1세를 기념하는 방돔 궁전의 기둥 파괴를 주동했다는 혐의로 감옥에 가기도 했지요. 이 사건으로 전 재산과 작품들을 모두 압류당하고 벌금까지 내야 했던 쿠르베는 1873년 프랑스를 떠나 스위스로 망명했어요. 4년 후 그는 이곳에서 58세의 나이로 숨을 거두었습니다.

〈오르낭의 매장〉, 귀스타브 쿠르베(프랑스) | 1849~1850년, 캔버스에 유채, 315×668cm, 프랑스 파리 오르세 미술관 소장 보통 사람들을 역사화에서처럼 큰 화면에 배치해 사람들에게 충격을 안겨 준 작품이다. 강한 명암 대조와 흐릿한 회색조의 색감은 화면에 중량감을 더해 준다.

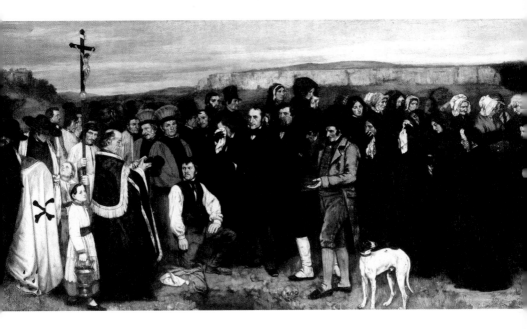

착한 사실주의자, 삼등 열차를 타다

쿠르베와 같은 시대를 살았던 오노레 도미에는 법률 사무소 직원, 서점 점원 등 고된 일을 전전하며 청년기를 보냈습니다. 그는 1830년에 창간된 시사 주간지 「라 카리카튀르」에 시사만화가로 데뷔했어요. 도미에는 이 잡지에 당시 왕이었던 루이 필리프를 풍자하는 석판화인 〈가르강튀아〉를 실었다가 감옥에 가기도 했지요. 이후에 그는 민중의 고통을 동정하고 지배층의 위선을 풍자하는 작품을 주로 그렸어요.

도미에의 대표작으로 〈삼등 열차〉를 꼽을 수 있습니다. 이 작품은 고된 노동으로 내몰린 프랑스 서민들의 모습을 적나라하게 보여 주지요. 지친 표정의 사람들이 기차 칸을 가득 채우고 있어요. 이 생기 없는 얼굴들 속에서 눈에 띄는 사람이 있네요.

화면 가장 왼쪽의 여인은 평안한 표정으로 아기에게 젖을 주고 있습니다. 화면 오른쪽의 사내아이는 꼿꼿한 자세로 앉아 있는 할머니에게 기대어 졸고 있고요. 도미에는 북적거리는 객실, 즉 열악한 환경에서도 꼿꼿이 삶을 이어 가는 서민들의 모습을 존경심을 가지고 표현했어요.

도미에는 예리한 시선으로 현실을 관찰하면서 가난한 사람들의 애환을 작품에 담았습니다. 냉철한 시선과 다정함을 동시에 지니고 있었던 도미에는 '착한 사실주의자'였지요.

<삼등 열차>(오른쪽), 오노레 도미에(프랑스) | 1863~1865년, 캔버스에 유채, 65.4×90.2cm, 캐나다 국립 미술관 소장
당시 도시 노동자들과 소외된 여성들을 따뜻한 시선으로 바라본 작품이다. 싸구려 기차에 탄 사람들의 피곤한 모습에서 무력감이 느껴진다. 하지만 왼쪽 창에서 쏟아져 들어오는 빛을 통해 도미에의 따뜻한 시선을 느낄 수 있다.

오노레 도미에 (1808~1879)

19세기 프랑스 정치와 부르주아 계층에 대한 풍자가 돋보이는 작품을 다수 제작했다. 동시에 보통 사람들의 고단한 삶을 통해 당대 현실을 날카롭게 지적했다.

이삭 줍는 여인들이 '진짜 여신'이 되다

자연의 아름다움을 충실히 재현하고자 한 사조를 자연주의라고 합니다. 당시에는 자연을 묘사한 그림을 수준이 낮다고 평가했어요. 역사화나 인물화와는 달리 분명한 주제가 없다고 생각했기 때문이지요. 이러한 분위기에 맞서 컨스터블은 영국의 전원 풍경을 있는 그대로 그리기 시작했습니다. (38쪽 참조) 컨스터블의 지도로 코로나 밀레 등은 파리 교외에 있는 바르비종 마을에 모여 농촌 풍경을 그렸어요. 그래서 이들을 바르비종파라고 부르지요. 바르비종파는 자연과 직접 대면했습니다. 이 경험에서 받은 인상을 토대로 그림을 그렸지요. 덕분에 화가들은 이전보다 자유롭게 색채를 표현하게 되었답니다.

장 프랑수아 밀레는 프랑스 바르비종파의 대표적인 화가입니다. 〈이삭줍기〉는 햇볕이 내리쬐는 가을날, 황금 들판 위로 허리를 숙여 땅에 떨어진 보리 이삭을 줍고 있는 세 명의 여인을 그린 작품이에요.

파란색 두건을 쓴 여인은 오랜 시간의 노동으로 허리가 아픈지 왼손을 허리 뒤로 둘러 몸을 지탱하고 있네요. 온화하고 평안한 분위기 속에서 세 여인이 신중하게 움직이며 일하는 모습은 엄숙해 보이기까지 하지요.

이 작품에는 극적인 사건이나 줄거리, 심지어 눈길을 끄는 아름다운 여인도 없습니다. 하지만 아카데미 화가들이 그린 어떤 역사화보다 장엄하고 무게감 있는 아름다움을 보여 주지요. 밀레는 "이들의 모습은 마치 성경의 한 구절인 '인간은 땀 흘리며 일해야만 살 수 있는 원죄의 존재이고, 죽어서 다시 한 줌 흙으로 돌아간다'는 내용을 보여 주는 듯하다."라고 말했습니다. 밀레는 이 그림

장 프랑수아 밀레
(1814~1875)
19세기 프랑스 바르비종파의 대표 화가다. 전원 풍경과 일하는 농민의 모습을 경건하고 엄숙하게 그렸다. 사실주의, 인상주의, 후기 인상주의 모두에 영향을 끼쳤다.

을 통해 농민의 노동에 엄숙하고 신성한 빛을 부여했어요.

　〈이삭줍기〉를 비롯한 밀레의 그림은 당시에는 인정을 받지 못했습니다. 〈이삭줍기〉는 가난한 사람들을 자극해 사회 폭동을 선동하는 그림이라고 평가받았고, 미술계 역시 작품 속의 세 여인을 '빈곤을 조장하는 세 여신'이라고 비난했다고 해요. 이러한 악평과 가난에 시달리던 밀레는 밀가루 값을 갚기 위해 어쩔 수 없이 몇 프랑에 〈이삭줍기〉를 팔아야 했지요. 하지만 밀레의 작품들은 오랜 시간 동안 많은 관람객의 영혼을 울렸어요. 그저 그런 아카데미 화가의 화려한 기교보다 밀레의 단순함이 더 빛을 발한 것이지요.

〈모르트퐁텐의 추억〉, 장 밥티스트 카미유 코로(프랑스) | 1864년, 캔버스에 유채, 65×89cm, 프랑스 파리 루브르 박물관 소장 바르비종파였던 코로는 1850년부터 이 연못가에서 여러 습작을 남겼다. 자연 풍경과 그 속에서 조화를 이룬 사람들을 부드러운 색채로 표현했다. 코로의 그림은 평온하고 서정적인 분위기를 자아낸다.

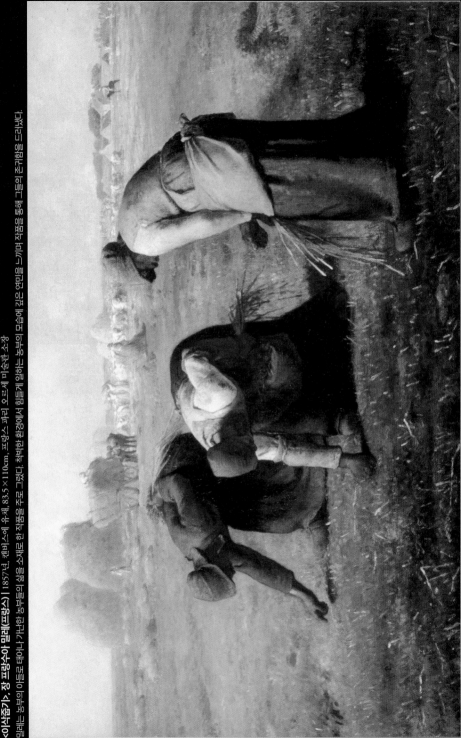

이삭줍기, 장 프랑수아 밀레(프랑스) | 1857년, 캔버스에 유채, 83.5×110cm, 프랑스 파리 오르세 미술관 소장

밀레는 농부의 아들로 태어나 가난한 농부들의 삶을 소재로 한 작품을 주로 그렸다. 척박한 환경에서 힘들게 일하는 농부의 모습에 깊은 연민을 느끼며 작품을 통해 그들의 존귀함을 드러냈다.

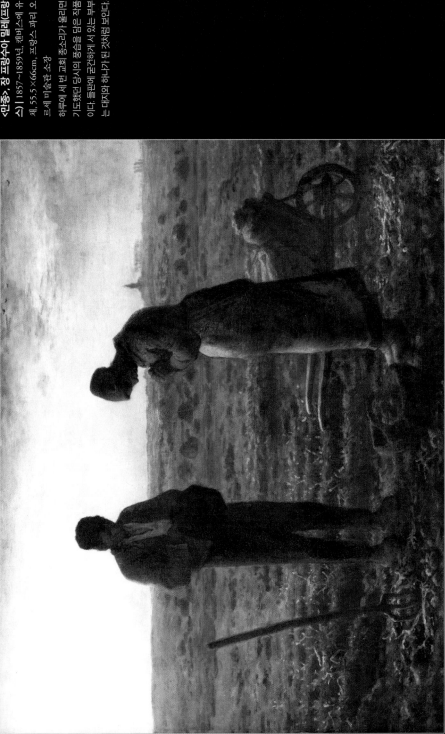

〈만종〉, 장 프랑수아 밀레(프랑스) | 1857~1859년, 캔버스에 유채, 55.5×66cm, 프랑스 파리 오르세 미술관 소장

하루에 세 번 교회 종소리가 울리면 기도했던 당시의 풍습을 담은 작품이다. 들판에 묵묵하게 서 있는 부부는 대지와 하나가 된 것처럼 보인다.

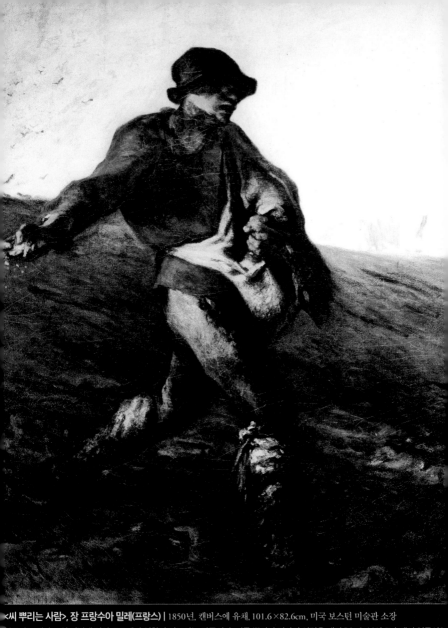

<씨 뿌리는 사람>, 장 프랑수아 밀레(프랑스) | 1850년, 캔버스에 유채, 101.6×82.6cm, 미국 보스턴 미술관 소장

작품의 소재나 표현 기법에 있어 쿠르베의 영향이 엿보이는 작품이다. 씨를 뿌리며 경사진 언덕을 내려오는 농부의 모습에서 역동성이
느껴진다. 하면에 크게 배치된 농부는 대지와 싸우며 살아가는 위대한 영웅으로 그려진다.

<이삭줍기>의 주인공인 19세기의 농민들은 실제로 어떤 삶을 살았을까요?

영화 「완득이」에서 도완득은 미술 수업 시간에 밀레의 <이삭줍기>를 보고 는 이렇게 말합니다.

"이들은 가난한 나라에서 시집온 이방인들로 보입니다. 그러니까 이들은 자신을 지키기 위해 강해질 필요가 있어요. 맨 오른쪽 저 아줌마요, 농장 주인 이랑 한판 붙으려고 주먹 쥐기 일보 직전이고요. 맨 왼쪽 저 아줌마, 지금 일 하는 척하고 있기는 한데 사실 왼손에 쥔 지푸라기를 던져서 상대방의 시야 를 가리고, 한 방 치려고 준비하고 있습니다. 그리고 가운데 아줌마는 주먹 이 보통이 아닌 게, 돌멩이를 쥐고 있는 게 분명합니다. 치사해도 어쩔 수 없 어요. 싸움은 이기고 봐야 하니까."

엉뚱하다고요? 꼭 그렇지도 않아요. 밀레는 <이삭줍기>에서 농가의 여인들 을 마치 대지의 여신처럼 표현했지만, 당시 농민들의 삶은 아주 비참했습니 다. 게다가 이삭을 줍는 일은 농민 중에서도 몹시 가난한 계층의 여성들이 도맡았어요. 온종일 허리 한 번 펴지 못하고 일해도 이삭 한 줌 값을 겨우 벌 수 있었지요. 그러니 밀레보다 완득이가 19세기 농민들을 더 사실과 가깝게 해석한 셈이에요. 여러분도 완득이처럼 미술 작품을 새로운 관점으로 해석 해 보세요. 그림 너머의 또 다른 진실이 보일지도 모릅니다.

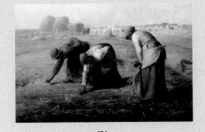

밀레, <이삭줍기>

3 다양한 빛을 그리다 | 초기 인상주의

19세기에는 과학 기술이 발전해 사진기와 튜브 물감이 등장했어요. 이제 사물을 있는 그대로 재현하는 것은 사진기의 몫이 되었지요. 대신 화가들은 회화 고유의 역할을 찾으려고 했어요. 이 시기를 기점으로 화가들은 개성적인 화풍을 추구하며 자기 생각을 캔버스에 담기 시작했습니다. 또한 화가들은 튜브 물감을 가지고 야외로 나가 시시각각 변하는 빛을 연구했어요. 사람들은 야외에서 본 사물의 순간적인 인상을 담은 인상주의 작품을 보고 이것도 그림이냐며 조롱했다고 합니다. 하지만 지금은 많은 사람의 사랑을 받는 작품이 되었지요.

- 마네는 <올랭피아>를 통해 보여 준 실험 정신으로 인상주의의 선구자가 되었다.
- 모네는 대기와 빛 속에서 시시각각 변하는 자연의 색채를 캔버스에 담았다.
- 르누아르는 여가 생활을 소재로 생기 넘치는 파리 사람들을 그렸다.
- 드가는 공연장에서 인공의 빛을 받으며 춤추는 무용수들의 모습을 즐겨 그렸다.

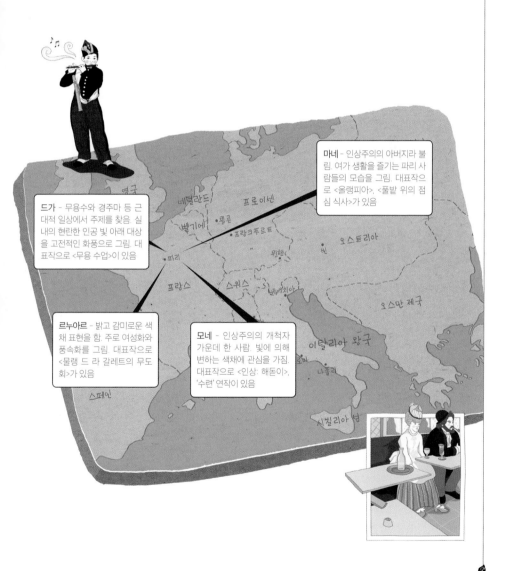

드가 - 무용수와 경주마 등 근대적 일상에서 주제를 찾음. 실내의 현란한 인공 빛 아래 대상을 고전적인 화풍으로 그림. 대표작으로 <무용 수업>이 있음

마네 - 인상주의의 아버지라 불림. 여가 생활을 즐기는 파리 사람들의 모습을 그림. 대표작으로 <올랭피아>, <풀밭 위의 점심 식사>가 있음

르누아르 - 밝고 감미로운 색채 표현을 함. 주로 여성화와 풍속화를 그림. 대표작으로 <물랭 드 라 갈레트의 무도회>가 있음

모네 - 인상주의의 개척자 가운데 한 사람. 빛에 의해 변하는 색채에 관심을 가짐. 대표작으로 <인상: 해돋이>, '수련' 연작이 있음

납작한 '2차원 인간'이 점잖은 사회를 도발하다

1865년에 열린 살롱전에서 있었던 일입니다. 한 그림 앞에 많은 관람객이 모여 있었어요. 문 위에 걸려 있어서 눈에 잘 띄지도 않았는데 말이지요. 길게 줄을 서서 작품을 올려다보던 사람들 사이에서 성난 외침이 하나씩 들리기 시작했어요. 비난의 내용은 '천박하다'였답니다.

관람객과 비평가의 사냥감이 되었던 이 그림은 프랑스 화가 에두아르 마네의 〈올랭피아〉였습니다. '올랭피아'는 알렉상드르 뒤마의 소설인 『춘희』의 주인공 이름이에요. 올랭피아는 매춘부였답니다. 마네가 활동하던 시기에 파리는 도시화가 급속히 진행되었어요. 도시로 나온 시골 여성들이 생계를 위해 매춘부가 되는 일이 많았지요. 이 작품을 통해 향락적이고 퇴폐적인 파리를 비꼬았던 마네는 프랑스 사회로부터 온갖 모욕을 당했습니다.

이렇게 프랑스 사회를 들썩이게 만든 〈올랭피아〉도 2년 전에 공개된 〈풀밭 위의 점심 식사〉만큼의 소란은 일으키지 못했습니다. 이 작품 역시 점잖지 못한 그림이라는 등 온갖 비난을 받았어요. 그림을 보면, 한 여자가 신사들 사이에서 벌거벗은 채로 앉아 있습니다. 부끄러운 기색이 없이 정면을 바라보고 있네요. 이 여자의 나체는 옷을 다 갖춰 입은 남자들과 비교되어 더욱 뻔뻔하게 느껴졌지요.

하지만 서양 미술 속에서 여성의 나체는 흔한 주제입니다. 그렇다면 19세기 서양인들은 왜 새삼스레 여성의 나체에 발끈했던 것일까요? 우선 그림 속 여자가 여신이나 아름다운 여성이 아니었기 때문입니다. 이미 살펴보았듯이 아카데미의 그림에 익숙했던 사람들은 영웅이나 아름다운 여자만이 그림의 소재가 될

〈올랭피아〉(오른쪽), 에두아르 마네(프랑스) | 1863년, 캔버스에 유채, 130 × 190cm, 프랑스 파리 오르세 미술관 소장

티치아노의 〈우르비노의 비너스〉, 고야의 〈옷을 벗은 마하〉에서 영감을 얻어 제작했다. 신화 속 여신 대신에 매춘부를 그려 외설적이라는 비난을 받았다. 입체감이 없는 평면적인 여자의 몸도 논란이 되었다.

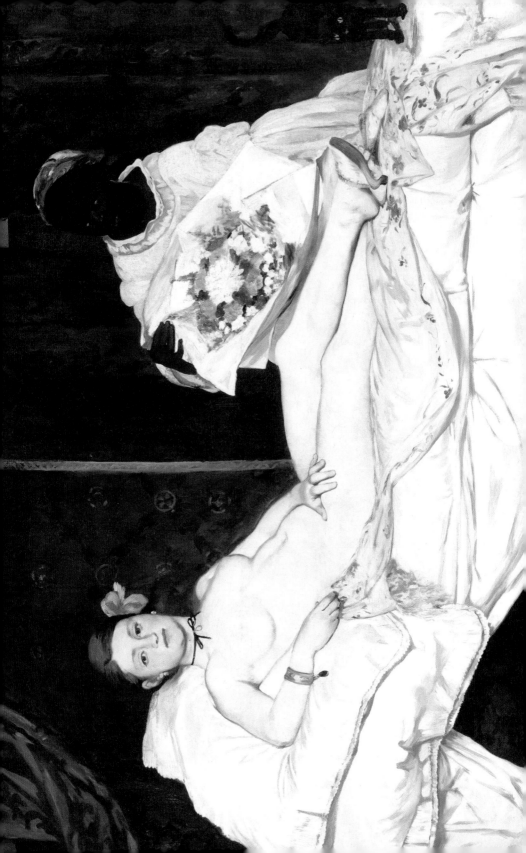

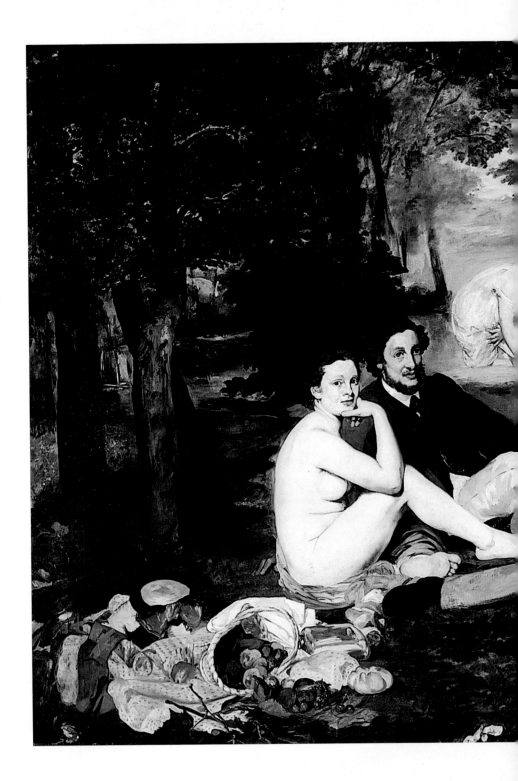

<**풀밭 위의 점심 식사**>, 에두아르 마네
(**프랑스**) | 1863년, 캔버스에 유채, 208 ×
264.5cm, 프랑스 파리 오르세 미술관 소장

1863년 낙선전에 출품되어 많은 논란과 비
난의 대상이 되었던 작품이다. 티치아노와
라파엘로의 고전 작품을 현대적으로 재해석
했다. 일상의 한 장면에 파격적으로 들어앉
은 여성의 나체는 고전 작품이라는 애초의
맥락을 없앴다. 중간 색조를 과감히 생략한
채색 때문에 공간에서 깊이감이 사라지고 평
면성이 두드러진다.

에두아르 마네
(1832~1883)

인상주의 화가들에게 큰 영향을 미친 프랑스의 화가다. 파리의 시민 생활을 소재로 근대적인 감각이 드러나는 작품을 다수 제작했다. 평면적인 화면 구성 등의 신선한 관점으로 근대 회화의 선구자로 불린다.

수 있다고 생각했어요. 마네의 작품 속 여자가 여신이거나 여자의 육체가 아름다웠다면 '외설' 논란은 절대 일어나지 않았겠지요.

하지만 이보다 더 중요한 것은 마네가 여자의 나체를 드러내는 파격적인 방식이에요. 이전 화가들은 섬세한 명암법을 사용해 여성의 나체를 부드럽게 표현했습니다. 따뜻한 빛에 감싸인 풍만한 여자의 나체는 관람객의 탄성을 자아냈지요.

반면 〈올랭피아〉의 여자는 문필가 고티에가 "여자의 피부는 색도 더럽고 입체감도 없다."라고 악평했을 정도로 입체감이 없는 납작한 몸을 가지고 있습니다. 마치 종잇조각 같은 여자의 몸은 당시 관람객들을 당혹스럽게 만들기에 충분했어요.

마네의 이 새로운 작업 방식은 〈피리 부는 소년〉에서 매우 분명하게 나타납니다. 이 그림에서는 배경이 사라졌어요. 한 가지 톤으로 칠해진 배경에서는 깊이감을 전혀 느낄 수 없지요. 마네는 입체적인 공간을 만들어야 한다는 강박 관념을 버리고자 했어요. 사실 야외의 빛 속에 노출된 인간의 눈은 색의 밝음과 어둠을 세세하게 구분하지 못합니다. 빛 속에서 어두운 부분은 아주 어둡게 보이고 밝은 부분은 아주 밝게 보여, 사물은 평면과 가까운 모습이 돼요. 인간의 눈은 빛 속에서 중간색을 인지하지 못하는 것이지요.

이렇듯 마네는 미학적인 측면에서도 '보이는 그대로'를 그리려고 했어요. 영원한 모습이 아니라 사물의 핵심만을 빠르게 포착해 빛의 상태를 나타내려 했지요. 이러한 실험 정신 때문에 마네는 인상주의의 선구자로 불린답니다.

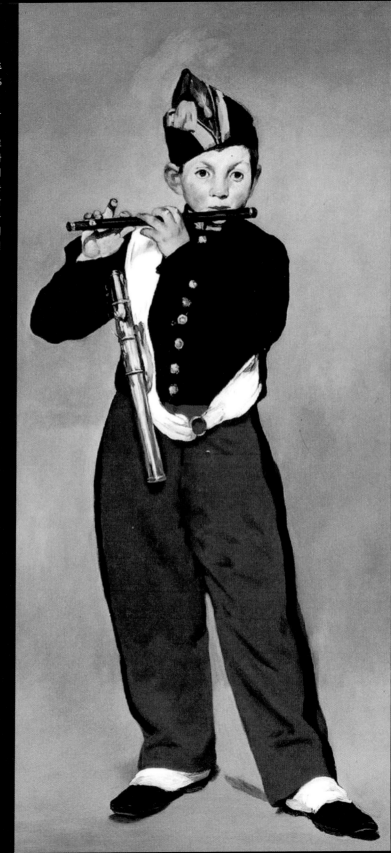

<피리 부는 소년>, 에두아르 마네(프랑스) | 1866년, 캔버스에 유채, 160×97cm, 프랑스 파리 오르세 미술관 소장

벨라스케스의 <광대 파블로 데 바야돌리드>에 흠뻑 빠진 마네는 비슷한 구도로 이 작품을 그렸다. 눈에 보이는 현실을 그대로 표현해 시각의 자율성과 순수성을 추구했다. 평면적이고 간결하게 표현된 인물에서 뜻밖의 실재감이 느껴진다.

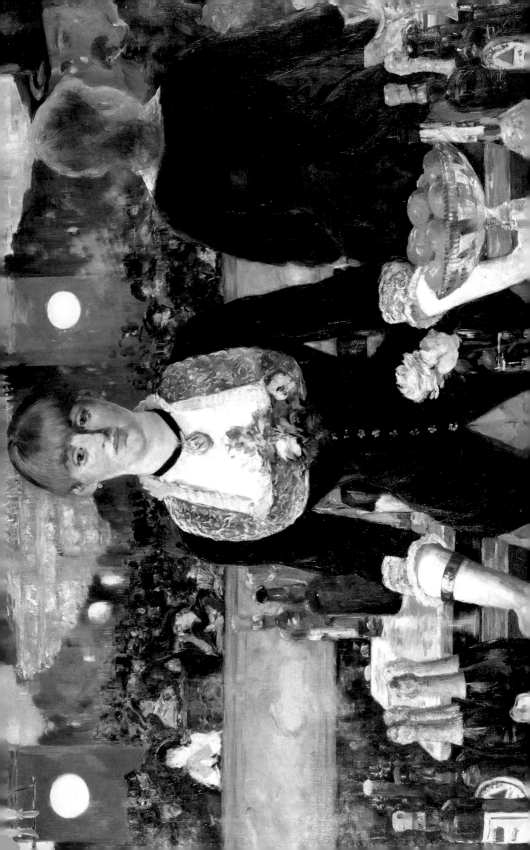

올랭피아, 프랑스의 영광이 되다

살롱전에서 번번이 고배를 마셨던 인상주의자들은 파리의 '바티뇰'이라는 구역에 모여 살았습니다. 이들은 대낮에만 그림을 그리고 밤에는 게르부아라는 카페에 모였어요. 마네가 지도자 역할을 했기 때문에 '마네의 패거리'들이라고 불렸던 이 모임에는 인상주의 화가뿐만 아니라 시인 아스트뤼크, 소설가 에밀 졸라 등도 포함되어 있었지요.

마네가 죽은 후 그의 작품들이 경매로 미국에 넘어갈 뻔하자 인상주의자들은 작품들을 구입해 루브르 박물관에 기증했습니다. 이들의 우정은 당시 모네가 「르 피가로지」에 기고한 글을 통해 볼 수 있어요.

"장관님, 우리는 '올랭피아'를 장관님께 맡깁니다. 프랑스의 영광이자 기쁨이었던 작품들이 미국인의 손에 들어갈 위험에 처해 있습니다. 이것이 우리가 '올랭피아'를 사기로 한 이유입니다. '올랭피아'는 예술가의 스승인 마네의 위대한 승리의 기록입니다."

<**폴리 베르제르의 술집**>(왼쪽), 에두아르 마네(프랑스) | 1881~1882년, 캔버스에 유채, 96×130cm, 영국 런던 코톨드 인스티튜드 갤러리 소장
파리의 사교장이었던 폴리 베르제르에서 일하는 여종업원을 그린 작품이다. 뒷면의 커다란 거울에는 떠들썩한 현장 분위기가 생생하게 담겨 있는 반면, 주인공은 삶의 고독, 소외, 우울함을 바라보고 있는 듯하다.

<**바티뇰의 아틀리에**>, 앙리 팡탱 라투르(프랑스) | 1870년, 캔버스에 유채, 204×273.5cm, 프랑스 파리 오르세 미술관 소장
라투르가 그린 집단 초상화 가운데 가장 중요하게 평가되는 작품이다. 마네를 중심으로 그를 지지하는 르누아르, 에밀 졸라, 메트로, 바지유, 모네 등을 그렸다.
① 에두아르 마네, ② 오토 숄데레(화가), ③ 오귀스트 르누아르, ④ 에밀 졸라(소설가), ⑤ 에드몽 메트로(예술 비평가, 피아니스트), ⑥ 프레데리크 바지유(화가), ⑦ 클로드 모네, ⑧ 자샤리 아스트뤼크(시인)

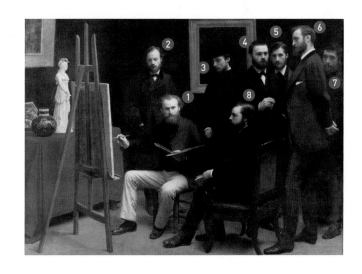

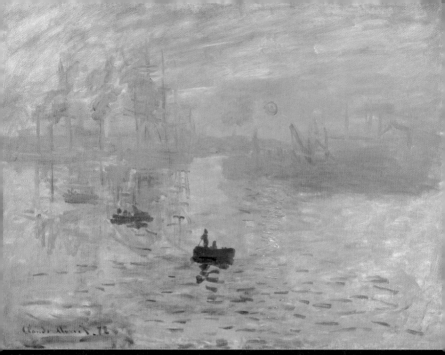

＜인상: 해돋이＞(위), 클로드 모네(프랑스) | 1872년, 캔버스에 유채, 48×63cm, 프랑스 파리 마르모탕 모네 미술관 소장
모네는 사물이 주는 즉흥적인 인상을 화면에 옮겼다. 특히 검은색을 쓰지 않고 밝은 색채로도 어둠을 표현했다.

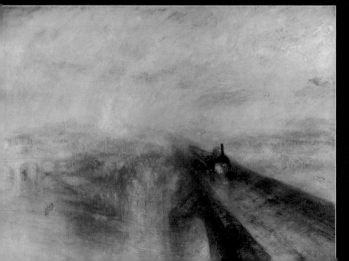

＜비, 증기, 그리고 속도감: 위대한 서부 철도＞(왼쪽), 조지프 말로드 윌리엄 터너(영국) | 1844년, 캔버스에 유채, 91×121.8cm, 영국 런던 내셔널 갤러리 소장
1820년대에 발명된 증기 기관차의 모습을 담은 최초의 그림이다.

순간의 빛이 물상에 녹아들다

프랑스 화가인 클로드 모네는 누구보다 마네의 생각을 깊이 이해하고 발전시킨 화가였습니다. 모네는 자연이야말로 빛으로 말미암은 색채 변화를 표현하는 데 최상의 소재라고 생각했어요. 그는 캔버스를 늘어놓고 시간이나 날씨에 따라 빛이 변할 때마다 한 캔버스에서 다른 캔버스로 옮겨 가며 그림을 그렸다고 합니다. 쿠르베는 해가 구름에 가려지면 손도 까닥하지 않았던 모네를 보고 매우 놀랐다고 해요.

1870년에 일어난 프로이센-프랑스 전쟁 때문에 영국으로 피신한 모네는 영국 풍경화가인 터너와 컨스터블에 영향을 받아 〈인상: 해돋이〉를 그립니다. 안개 긴 르 아브르 항구에서 바라본 일출 장면을 담은 작품이지요. 아침 햇살을 받아 노란색과 엷은 붉은색으로 물든 해수면과 푸른색으로 녹아든 하늘이 색채의 소용돌이를 이루고 있어요.

〈인상: 해돋이〉는 터너의 〈비, 증기, 그리고 속도감: 위대한 서부 철도〉를 연상시킵니다. 터너와 모네는 대기와 빛 속에서 시시각각 변하는 물체의 인상을 포착했어요. 툭툭 치는 듯한 거칠고 강한 붓 터치는 이러한 작품을 표현하는 데 어울리는 방식이었습니다.

이처럼 빛과 색채의 관계를 과학적으로 파악한 인상주의자들의 그림은 처음에는 이해받지 못했어요. 특히 루이 르로이라는 비평가는 고작 인상을 그렸다며 비꼬는 의미에서 〈인상: 해돋이〉에 '인상주의'라는 이름을 붙였지요. 그때까지만 해도 '인상주의자'로 불리지 않았던 화가들은 이 말을 흔쾌히 받아들였어요. 이 조롱조의 말이 그대로 공식적인 명칭이 되었다니 재미있지요?

클로드 모네
(1840~1926)

프랑스의 대표적인 인상주의 화가다. 그가 그린 〈인상: 해돋이〉로부터 '인상주의'라는 말이 생겨났다. 같은 사물을 연작으로 그려 빛의 변화에 따른 인상의 변화를 세심하게 묘사했다.

인상주의자의 꿈이 수증기로 피어오르다

어느 날, 모네는 생 라자르 역을 그리기로 결심하고는 무작정 생 라자르 역에 찾아갔습니다. 모네는 역장에게 자신을 화가라고 소개한 후 다음과 같은 말을 덧붙였어요.

"생 라자르 역을 그리고 싶으니, 기차를 플랫폼에 세우고 연기와 수증기를 내게 해 주시오."

지금 이런 요구를 한다면 역장은 과연 어떤 표정을 지을까요? 하지만 당시에 화가는 지식인으로 대접받았기 때문에 역장은 이 황당한 요구를 들어주었습니다. 모네는 역 근처에 작업실을 마련하고 역과 작업실을 오가며 생 라자르 역을 그렸어요. 모네가 그림을 그리는 동안에 승객들은 역 안에 들어오지 못했고, 심지어 기차도 연착되었지요. 이렇게 완성된 7점의 작품은 1877년 4월에 열린 제3회 인상주의전에 전시되었답니다.

이 가운데 한 작품을 감상해 봐요. 기차역에 기차가 도착하는 모습은 '근대'라는 새로운 시대가 서양에 도착했다는 것을 상징합니다. 문명의 상징인 증기 기관차가 뿜어내는 연기와 수증기는 19세기 프랑스의 활력을 잘 보여 주지요. 연기와 수증기로 가득 찬 풍경을 보고 있자니 대낮에 꿈을 꾸는 것처럼 아련한 느낌이 드네요. 아직 확실하게 보이지는 않지만, 새로운 시대와 새로운 미술을 바라는 인상주의자들의 꿈이겠지요.

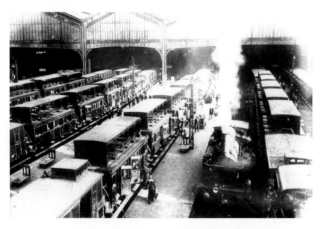

19세기의 생 라자르 역
루이 필리프 재위기인 1837년에 설립된 생 라자르 역은 당시 파리에서 가장 번잡한 역이 되었다. 기술 문명의 발달을 의미했던 이 역은 모네와 마네를 비롯한 당대 화가들의 작품에 자주 등장했다.

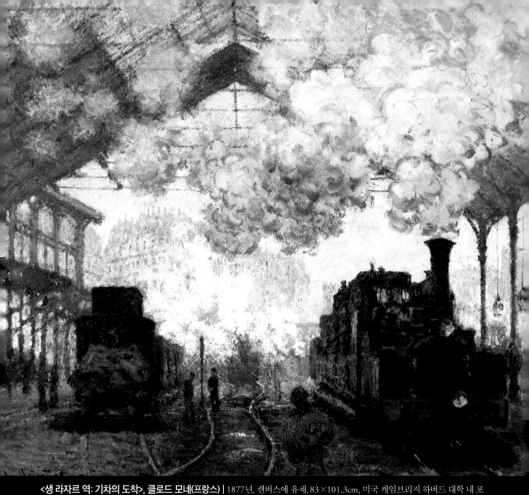

<생 라자르 역: 기차의 도착>, 클로드 모네(프랑스) | 1877년, 캔버스에 유체, 83×101.3cm, 미국 케임브리지 하버드 대학 내 포그 미술관 소장

당시 파리 사람들에게 기차는 특별한 구경거리이자 근대의 상징이었다. 모네는 기차역 근처에 머물며 세심한 관찰을 토대로 10여 점에 달하는 기차역 그림을 그렸다. 톱칠 이 작품은 막 출발하려는 기차에서 뿜어져 나오는 안개와 수증기로 표현해 몽환적인 분위기를 연출했다.

관람객들이 '수련 연못' 속에 빠지다

1890년대가 되자, 모네는 대부분의 인상주의자를 괴롭혔던 지긋지긋한 가난에서 어느 정도 벗어나게 됩니다. 말년에는 파리 근교의 지베르니에 정원과 집을 마련하기도 했어요. 모네는 일본식으로 정원을 만들어 자연과의 조화를 강조하는 일본의 사상을 본받으려 했습니다. 그는 정원에 일본식 다리를 놓고 지베르니 근처의 강물을 끌어 들여 연못을 만들었어요. 이 연못에 수련을 띄웠지요. 모네는 빛을 받아 수시로 변하는 연못과 수련의 모습을 관찰하며 작품을 그렸어요. 이 그림들이 '수련' 연작이라고 불리는 작품들이랍니다.

200여 개나 되는 수련 작품 가운데 여덟 개는 파리에 있는 오랑주리 미술관에 있습니다. 수련 전시실에 입장하기 전에는 작은 공간이 하나 있는데, 이 공간에는 자연광이 들어와요. 그래서 관람객은 이 자연광으로 시야를 정화한 뒤 모네의 작품을 감상하러 들어가지요. 전시실에 들어서면 역시 유리 천장을 통해 들어오는 자연광이 모네의 작품을 비추고 있답니다. 이어 놓으면 90m가 넘는 거대한 작품들이 두 개의 타원형 전시실에 낮게 걸려 있어요. 이 작품을 보고 있으면 연못 속으로 빠져드는 느낌이 든다고 하지요.

오랑주리 미술관의 '수련' 연작은 연못과 수련, 그리고 빛과 하늘로 구성된 파노라마입니다. 이 무한함 속에서 연못과 하늘은 시작도 없고 끝도

자신의 정원에서 대화를 나누고 있는 모네
만년에 지베르니에 정원과 집을 마련한 모네는 이 공간을 자주 화폭에 담았다. 사진은 정원 다리에서 손님과 대화를 나누고 있는 모네(오른쪽)의 모습이다.

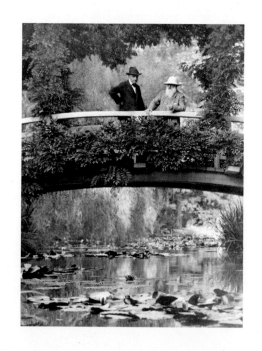

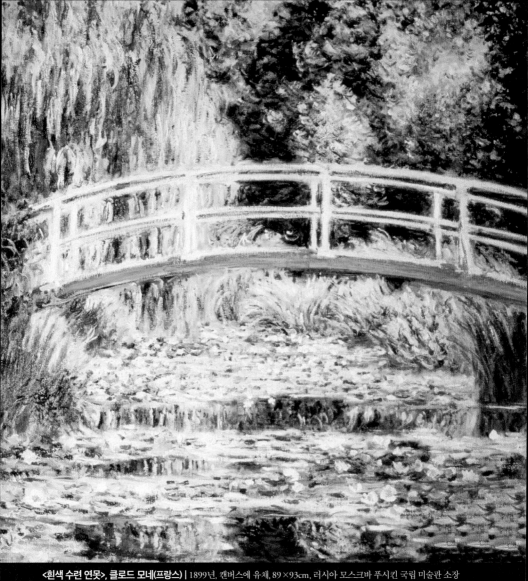

<흰색 수련 연못>, 클로드 모네(프랑스) | 1899년, 캔버스에 유채, 89×93cm, 러시아 모스크바 푸시킨 국립 미술관 소장
지베르니의 정원에 있는 일본식 다리와 수련이 피어 있는 연못을 그린 연작 가운데 하나다. 대상을 가까운 거리에서 밝은 색채로 묘사해 그
림에서 활력이 느껴진다.

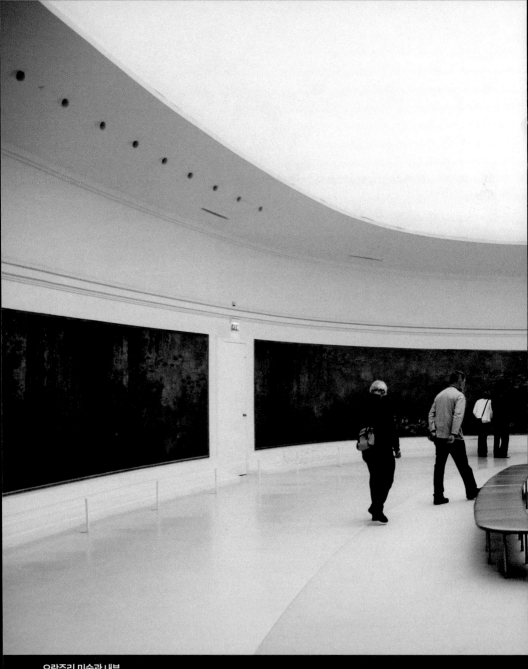

오랑주리 미술관 내부

프랑스 파리 콩코르드 광장 근처의 튈르리 정원에 있는 미술관이다. 미술관 안에는 모네의 요구에 따라 만들어진 두 개의 타원형 방이 있다.
모네는 커다란 '수련' 연작 8점을 기증했는데, 이 작품들은 모네가 죽은 이듬해인 1927년에 공개되었다.

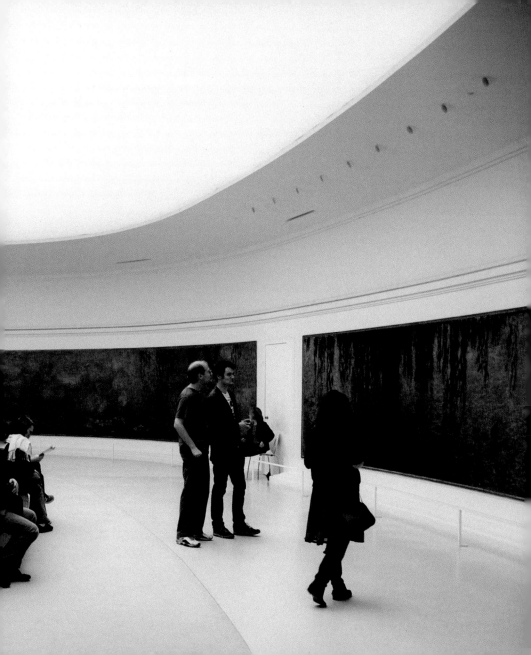

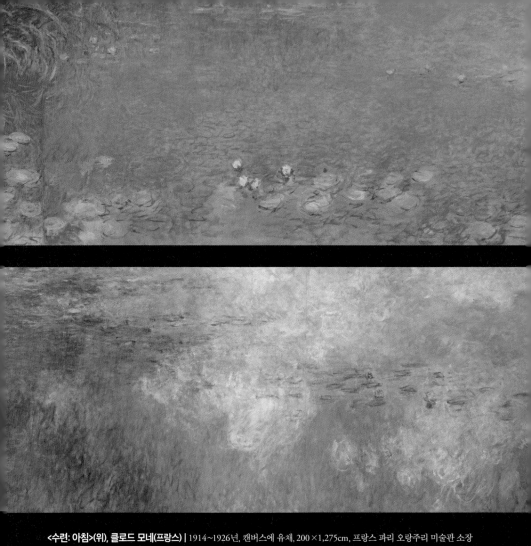

<수련: 아침>(위), 클로드 모네(프랑스) | 1914~1926년, 캔버스에 유채, 200×1,275cm, 프랑스 파리 오랑주리 미술관 소장

오랑주리 미술관에 전시된 모네의 '수련' 연작 가운데 하나다. 오랑주리 미술관은 '수련' 연작을 완전한 자연 채광에서 감상할 수 있도록 타
원형 방을 설계했다. 모네의 바람대로 시시각각 변하는 햇빛이 감도와 양에 따라 수련과 연못은 다르게 보인다.

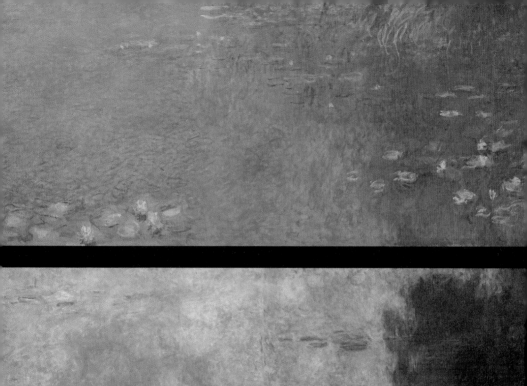

<수련: 구름>(아래), 클로드 모네(프랑스) | 1914~1926년, 캔버스에 유채, 200×1,275cm, 프랑스 파리 오랑주리 미술관 소장

오랑주리 미술관에 전시된 모네의 '수련' 연작 가운데 하나다. 거대한 '수련' 연작에서는 훗날 색면 추상을 떠올리게 하는 종교적인 아우라가

느껴진다. 관람객은 연못 한가운데에서 모네가 창조한 세계를 경험하게 된다.

없어요. 관람객은 세계가 막 탄생하는 순간에 서 있는 듯한 느낌을 받지요. 사방이 물로 둘러싸여 있는 것 같은 이 신비한 경험은 불안감과 큰 기쁨을 동시에 안겨 줍니다. 이렇게 관람객을 사로잡는 일은 색채와 빛의 대가인 모네만이 할 수 있는 마법이지요.

모네는 말년에 백내장을 앓아 색채를 구별하지 못했는데, 이 작품은 이때 그려졌어요. 화가 난 모네는 화폭을 찢어 버리고 작업을 포기한다고 선언했지요. 이 소식에 모네의 절친한 친구이자 제1차 세계 대전 당시 프랑스 총리였던 클레망소는 서둘러 모네의 작업실을 찾았어요. "그림을 그려요. 당신은 깨닫지 못하고 있지만, 당신에게는 불후의 명작을 완성해 낼 힘이 있어요." 총리의 말은 틀리지 않았지요.

빛으로 이루어진 그림자를 보셨나요

"그 시절 세계는 웃을 줄 알았다! 기계가 모든 생활을 잡아먹지는 않았다. 사람들은 여가를 즐겼다. 기계는 그 누구도 망치지 않았다."

프랑스 화가인 피에르 오귀스트 르누아르는 자기가 살았던 시절을 이렇게 회고합니다. 그는 마네, 드가, 세잔만큼 신분이 좋지도 않았고 가난하게 살았으며 말년에는 관절염으로 심한 고생을 했어요. 이렇게 살았던 화가의 회고담이라고는 믿기지 않지요.

르누아르는 가장 낙천적인 인상주의자로 꼽힙니다. 그는 자연 풍경을 주로 그린 모네와는 달리 생기 넘치는 파리 사람들을 화폭에 담았어요. 공원 산책이나 센 강에서의 뱃놀이, 야외 무도회 등 당시에 파리 사람들에

<물랭 드 라 갈레트의 무도회>(오른쪽), 피에르 오귀스트 르누아르(프랑스) | 1876년, 캔버스에 유채, 131×175cm, 프랑스 파리 오르세 미술관 소장
야외 무도회장에서 춤과 놀이를 즐기는 젊은이들의 흥겨운 모습을 우아하고 생생하게 묘사했다. 어두운 색을 쓰지 않고도 햇빛과 그림자의 효과를 잘 살린 르누아르의 솜씨가 돋보이는 작품이다.

피에르 오귀스트 르누아르(1841~1919)
프랑스 미술의 우아한 전통을 근대에 계승한 화가다. 초기에는 파리 사람들에게 인기가 있던 여가 생활을 화폭에 옮겼다. 말년에는 인상주의에서 벗어나 자신만의 화풍을 완성해 여인의 나체화 등을 많이 남겼다.

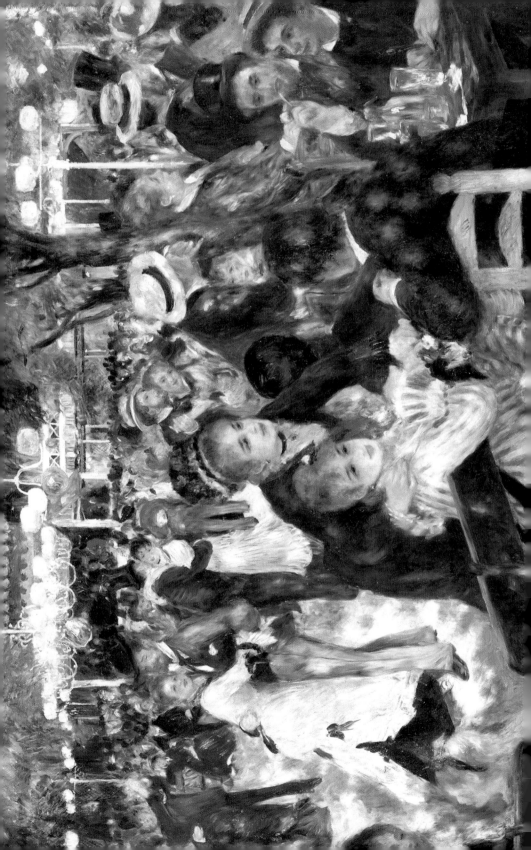

1885년경의 물랭 드 라 갈 레트
파리의 번화가인 몽마르트 르에서 사크레쾨르 대성당에 이르는 언덕길에 있었던 대중적인 무도회장이다. 르누아르를 비롯해 고흐와 로트레크, 피카소 등도 이 무도회장을 그렸다.

게 인기가 있었던 여가 생활을 소재로 삼았지요.

〈물랭 드 라 갈레트의 무도회〉는 19세기 말 야외 무도회장으로 파리 사람들에게 사랑을 받았던 물랭 드 라 갈레트의 모습을 그린 작품이에요. 당시 파리 사람들은 일요일이 되면 이곳에 와서 춤을 추었습니다. 식사하고 사람들과 담소를 나누기도 했지요. 〈물랭 드 라 갈레트의 무도회〉에서 보이는 여자들은 아름다움으로 빛나고 남자들은 씩씩하고 활기차요. 나체가 아닌 옷을 입은 인간의 모습을 이보다 더 황홀하게 그릴 수는 없을 거예요. 작품 속 인물들은 다양한 자세를 취하고 있지만, 이들은 모두 우아하고 자연스럽습니다. 그림 속에서 활기찬 목소리와 명랑한 춤곡이 들리는 것 같지 않나요?

르누아르는 모네처럼 빛의 파편들을 짧은 붓 터치로 표현했습니다. 그의 작품 속 인물들은 전통적인 방식과는 전혀 다르게 그려졌어요. 다시 〈물랭 드 라 갈레트의 무도회〉를 보면, 신사의 양복은 한 가지 색이 아닙니다. 심지어 사람들의 피부까지 얼룩덜룩하지요. 또 한 가지 놀라운 점은 어두운 그림자를 쓰지 않고도 햇빛과 그림자의 효과를 표현했다는 거예요. 시커먼 색이 없어서인지 무도회장의 들뜨고 즐거운 분위기가 더 잘 느껴집니다.

여러분은 나무는 고동색이고 잎은 초록색이라는 고정 관념에 사로잡혀 있지는 않은가요? 그렇다면 밖으로 나가 잠시만이라도 풍경을 관찰해 보세요. 주변의 모든 것이 단 한 가지 색이 아니라 다른 사물과 색의 영향을 받아 여러 색으로 보인다는 것을 알 수 있을 거예요.

여성의 나체는 세상을 구원한다

르누아르는 여성의 나체를 그린 화가로도 유명합니다. 사람들은 부셰를 좋아하고 나체화를 그리는 데 시간을 많이 쓰는 르누아르를 비난했어요. 르누아르는 이렇게 대꾸했지요.

"나는 부셰 같아서는 안 된다는 말을 여러 번 들었다. 부셰는 '장식가'일 뿐이란다. 어째서 그런가? 부셰는 여인의 몸을 가장 잘 이해한 화가 가운데 한 명이다. 사람들은 부셰보다 티치아노가 더 훌륭하다고 하지만, 이것은 부셰가 여인을 사랑스럽게 그렸다는 사실과는 무관하다. 가슴과 엉덩이에 대한 느낌을 가진 화가는 구원된다."

〈목욕하는 여인들〉은 르누아르가 온 힘을 기울여 그린 작품이에요. 그가 얼마나 여성의 나체를 경이로운 눈으로 바라보았는지 알 수 있는 작품이기도 하지요. 르누아르는 이 그림에서도 그

<목욕하는 여인들>, 피에르 오귀스트 르누아르 (프랑스) | 1884~1887년, 캔버스에 유채, 117.8× 170.8cm, 미국 필라델피아 미술관 소장

르누아르는 이탈리아 여행 중 라파엘로의 작품과 폼페이의 벽화 등을 보고 큰 감동을 받았다. 이후 르누아르는 명확한 선과 차갑고 담백한 색채로 고전적 경향을 띠는 이 작품을 완성했다.

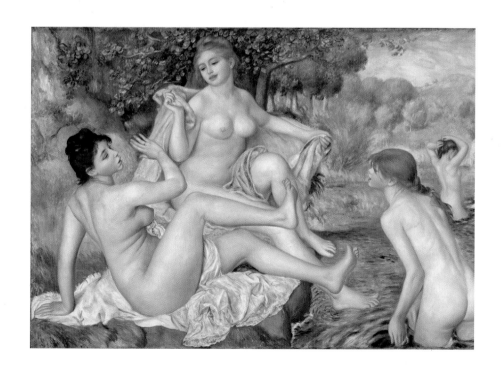

림자가 없는 평평한 조명법을 사용했어요. 대신 미묘한 색의 농담을 통해 관능적이고 풍만한 느낌을 잘 살렸지요. 그런데 〈물랭 드 라 갈레트의 무도회〉에서는 볼 수 없었던 투명한 윤곽선이 보이네요. 이것은 르누아르가 이탈리아를 여행할 때 라파엘로를 비롯한 피렌체 거장들의 그림에 감화를 받았기 때문이에요. 자신의 그림이 무형태에 빠질 수도 있겠다고 생각한 그가 인상주의 기법에서 약간 벗어난 시도를 한 것이지요.

하지만 이탈도 잠시였어요. 르누아르는 인상주의 기법으로 다시 돌아왔습니다. 〈피아노 치는 소녀들〉을 보면 잘 알 수 있지요. 기법보다 더 중요한 것은 삶을 기쁘게 바라보는 그의 시선이에요. 미묘한 파스텔 색조 안에 사랑스럽게 배치된 소녀들은 아름다운 풍경을 만들어 내고 있습니다. 자유롭게 굽이치는 선들이 소녀들의 머리카락과 옷을 비롯한 작품 전반에 흐르고 있어요. 소녀들의 발랄한 표정과 태도는 전형적인 르누아르적 표현이랍니다.

관람객은 부드럽게 빛나는 황금빛과 따뜻한 장밋빛의 도움을 받아 소녀들의 즐거운 순간에 참여합니다. 많은 관람객과 비평가는 어떤 주제도 찾아볼 수 없는 이 작품에 열광했어요. 르누아르가 표현한 젊음의 싱싱함과 찬란함에 감격했기 때문이지요.

노년의 르누아르는 관절염 때문에 휠체어에 앉아 손에 붓을 묶고 그림을 그려야 했습니다. 하지만 그는 죽을 때까지 프랑스 리비에라 지역의 찬란한 햇빛 속에서 젊음과 아름다움을 찬미하는 작품들을 그렸지요.

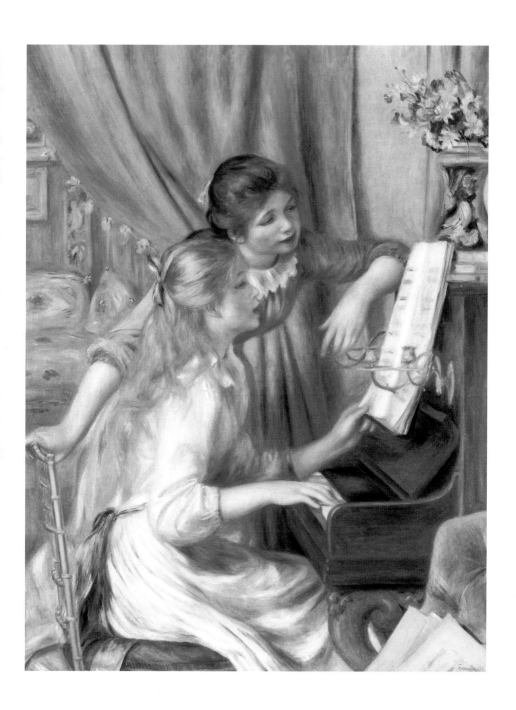

르누아르의 눈에 비친 파리 사람들

르누아르는 파리 사람들의 밝은 면과 행복한 순간을 포착해 그림으로 남겼다. 전원을 낙원으로 묘사했으며 놀이와 여가 생활이 균형을 이룬 상태를 표현하고자 했다. 르누아르의 작품은 파리라는 공간을 배경으로 삼았지만, 이 파리는 현실에 존재하지 않는 꿈의 세계다.

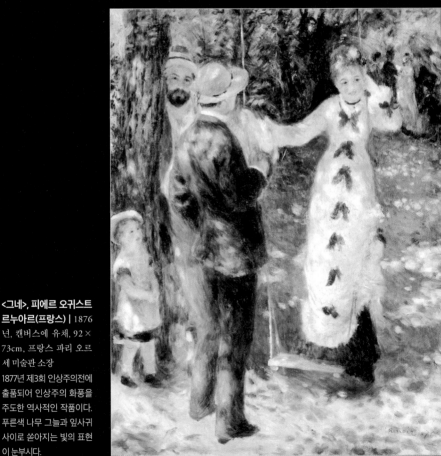

<그네>, 피에르 오귀스트 르누아르(프랑스) | 1876년, 캔버스에 유채, 92 × 73cm, 프랑스 파리 오르세 미술관 소장

1877년 제3회 인상주의전에 출품되어 인상주의 화풍을 주도한 역사적인 작품이다. 푸른색 나무 그늘과 잎사귀 사이로 쏟아지는 빛의 표현이 눈부시다.

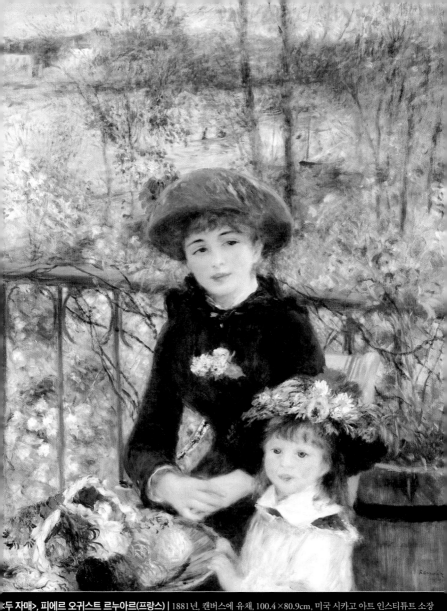

＜두 자매＞, 피에르 오귀스트 르누아르(프랑스) | 1881년, 캔버스에 유채, 100.4×80.9cm, 미국 시카고 아트 인스티튜트 소장

882년 제7회 인상주의전에 출품된 작품이다. 봄의 아름다움과 젊음이 생기발랄하게 잘 표현되었다

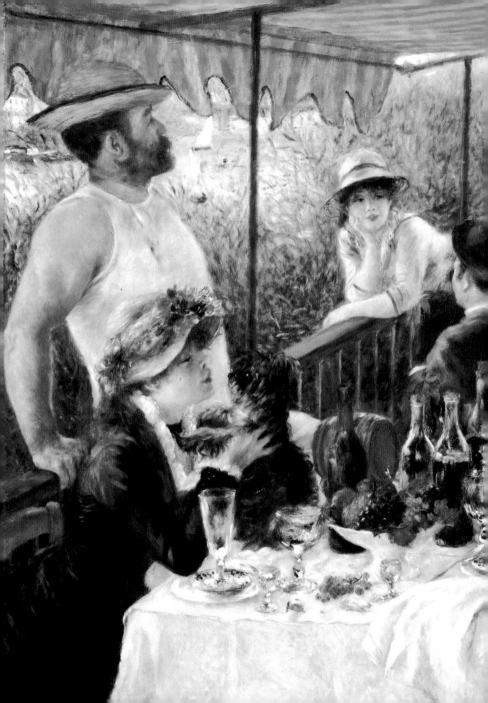

**<보트 파티에서의 오찬>,
피에르 오귀스트 르누아르(프랑스) |** 1880~1881년, 캔버스에 유채, 130.2×175.6cm, 미국 워싱턴 D.C. 필립스 컬렉션 소장
이 작품의 모델들은 대부분 르누아르의 친구들이다. 따뜻하고 차가운 색, 어둡고 밝은 톤들이 같이 표현되어 있다. 그래서 전반적으로 화면은 산뜻하고 풍요로운 분위기를 드러낸다.

무용수는 '인공의 빛' 속에서 산다

부유한 은행가의 아들로 태어난 프랑스 화가 에드가르 드가는 인상주의자들 사이에도 괴팍한 성격으로 유명했습니다. 인상주의자들과 교류하기는 했지만, 자연에 흠뻑 빠진 인상주의자들을 이해하지 못했어요. 미술은 '눈에 보이는 그대로'를 그리는 것이 아니라 눈에 보이는 것을 정신이 제어하고 다듬는 행위라 생각했기 때문이지요.

드가는 오랫동안 자신의 작품을 전시하는 것을 거부했고, 심지어 아주 사소한 소묘조차 팔기 싫어했어요. 세상에 대해 벽을 쌓은 채 작업에만 몰두했지요. 인상주의자들은 드가를 어려워했고 화상과 비평가들은 그에게 등을 돌렸어요.

드가는 자연과 햇빛에 빠져 있었던 다른 인상주의자들과는 달리 카페와 극장에 자주 다녔어요. 특히 발레 공연장에서 대낮의 햇살과는 다른 현란한 인공의 빛에 매혹되었지요. 무용수가 무대 위에서 스포트라이트를 받거나 꽃다발을 받고 우아하게 인사하는 모습은 19세기 파리 사람들의 감성을 자극했던 장면 가운데 하나였어요. 드가는 살인적인 연습량과 가난 때문에 제대로 먹지 못한 작은 소녀의 마른 근육과 소녀가 입고 있는 부드럽고 가벼운 의상을 좋아했지요.

〈무용 시험〉에는 조명에 비친 무용복의 미묘한 회색과 흰색이 잘 표현되어 있어요. 무용수의 미숙한 신체가 만들어 내는 움직임은 다른 화가들의 작품에서는 찾아볼 수 없는 연약하고 섬세한 아름다움을 표현하고 있지요.

＜무용 시험＞(오른쪽), 에드가르 드가(프랑스) | 1880년, 종이에 파스텔, 63.4×48.2cm, 미국 덴버 아트 뮤지엄 소장
시험을 앞두고 화면 왼쪽의 무용수는 타이즈를 고쳐 신고, 오른쪽의 무용수는 발동작을 점검하고 있다. 이들의 미세한 움직임을 놓치지 않은 화가의 세심함이 돋보인다. 무용수의 얼굴 일부가 잘려 나간 구도는 당시 등장한 사진의 영향이다.

에드가르 드가 (1834~1917)
19세기에 활동한 프랑스 화가다. 파리의 근대적인 생활에서 주제를 찾아 무용수나 세탁부, 재봉사 등 여성 노동자를 주로 묘사했다.

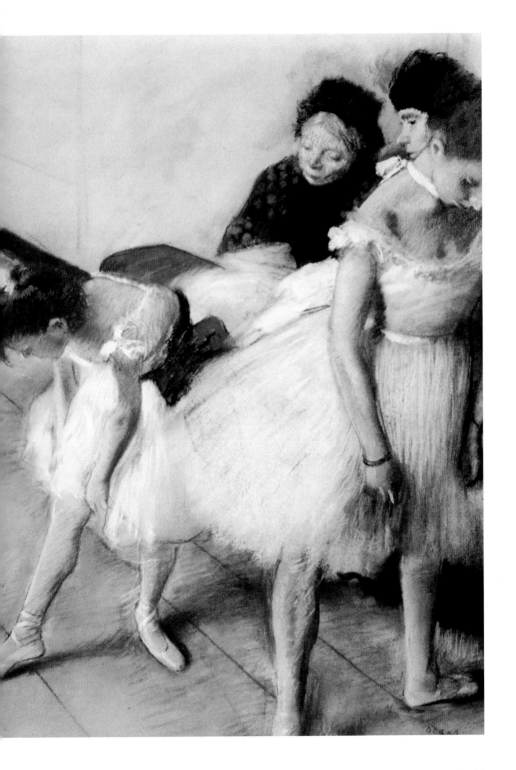

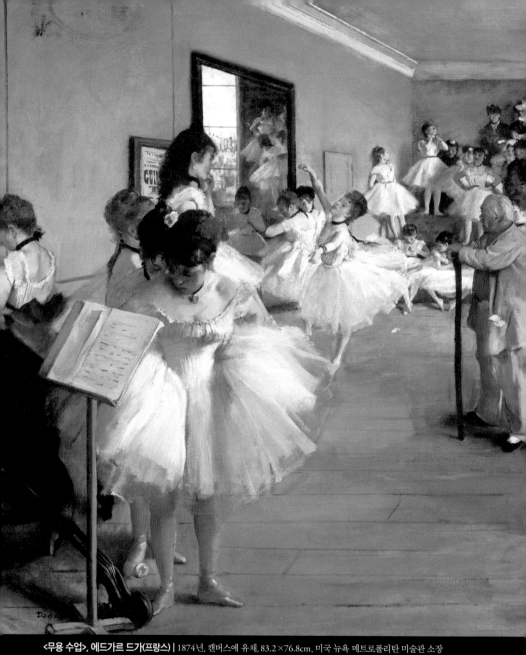

<무용 수업>, 에드가르 드가(프랑스) | 1874년, 캔버스에 유채, 83.2×76.8cm, 미국 뉴욕 메트로폴리탄 미술관 소장
당대의 안무가인 쥘 페로의 수업 시간을 표현한 작품이다. 등장인물이 많지만 화면은 산만하지 않고 정돈되어 보인다. 드가는 무대 위의 모
습뿐만 아니라 휴식을 취하거나 연습하는 동안 자연스럽게 나타나는 자세나 동작도 화폭에 담았다.

〈무용 수업〉은 오페라 하우스의 무용 교실에서 벌어지는 장면을 그린 작품입니다. 백발의 선생님은 지팡이를 짚고 서 있고, 어린 무용수들은 연습하거나 차례를 기다리는 동안 옆 사람과 잡담을 나누고 있어요. 이 작품은 대중의 시선에서 숨겨진 세계를 보여 주고 있습니다. 백발의 우아한 선생님이 통제하는 무대의 뒷모습이지요. 드가는 무용수들의 모습을 불시에 포착해 그녀들의 솔직한 모습을 보여 주고자 했어요.

잘린 듯한 화면이 가슴속으로 기울다

드가는 파리에서 갑자기 유행한 일본 판화인 '우키요에'의 영향을 받았습니다. 그래서 〈무용 수업〉을 그릴 때 화면 아래를 텅 빈 공간으로 놔두고, 인물들을 과감한 사선 구도 속에 배치한 것이지요. 채색 판화인 우키요에는 명암은 하나도 없고 색은 짙고 대담했어요. 구도와 시점 역시 매우 파격적이었지요. 우키요에 작가들은 높은 곳에서 내려다본 듯한 시점을 주로 사용했고, 원근법을 따르지 않았어요. 주요 인물과 사건은 화면의 중앙을 벗어나기 일쑤였답니다.

드가의 〈압생트〉는 우키요에의 영향을 분명히 보여 주는 작품입니다. 두 인물은 화면 중앙이 아닌 오른쪽에 앉아 있네요. 카페는 그림의 틀에 의해 날카롭게 잘려 나가 있고요. 특히 화면 아래에서부터 테이블을 거쳐 벽으로 이어지는 지그재그 모양의 사선은 우키요에를 통해 배운 수법이에요. 잘린 듯한 화면과 이어지는 사선은 화면에 긴장감을 부여하지요.

작품 속 두 인물이 누구인지 궁금하다고요? 남자는 드가의 친구인 동판화가 마르셀랭 데부탱이고, 여자는 배우인 엘렌 앙드레랍니다. 두 사람의 앞에 놓인 압생트는 알코올 도수가 75도

프랑스 인상주의를 유혹하다 - 우키요에

'둥둥 떠다니는 세상의 그림'이라는 뜻의 우키요에는 일본의 무로마치 시대부터 에도 시대 말기에 제작된 목판화다. 전국 시대를 지나 평화가 이어지면서 일반 사람들의 풍속이나 미인, 기녀, 광대 등의 대중적인 인물이 그림의 소재가 되었다. 간결하고 원색적인 채색과 평면적인 화면 구성, 대각선을 중심으로 한 화면 분할 등의 특징을 지닌다.

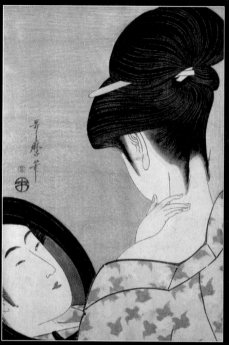

<화장하는 젊은 여자>(오른쪽), 기타가와 우타마로(일본) | 1795~1796년경, 판화, 37.2×24cm, 프랑스 지베르니 클로드 모네 미술관 소장
거울을 들여다보는 여인의 뒷 목선이 섬세하고 유려하게 묘사되었다.

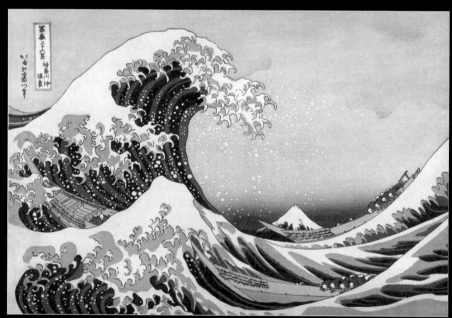

<카나가와의 큰 파도>(아래), 가츠시카 호쿠사이(일본) | 1830~1832년경, 판화, 25.5×37.5cm, 프랑스 파리 기메 국립 아시아 미술관 소장
일본에서 성공을 거두었고, 아시아를 동경하던 유럽의 예술가들에게도 영감을 제공한 작품이다.

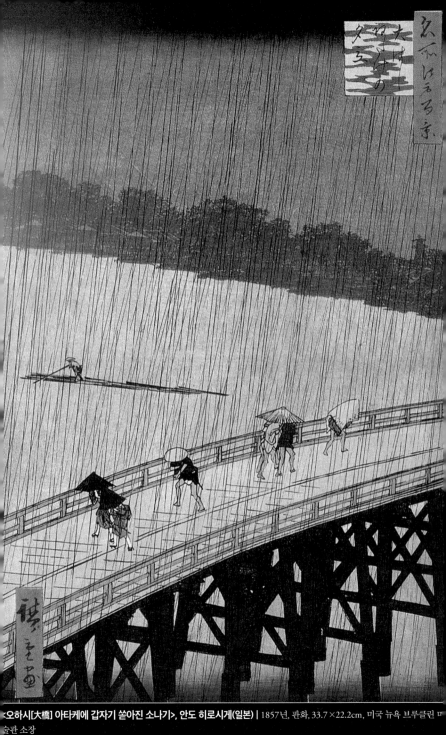

名所江戸百景 大はしあたけの夕立

<오하시[大橋] 아타케에 갑자기 쏟아진 소나기>, 안도 히로시게(일본) | 1857년, 판화, 33.7×22.2cm, 미국 뉴욕 브루클린 미
술관 소장

히로시게는 각기 다른 풍경의 아름다움을 즐겨 그렸다. 우키요에의 풍경화는 히로시게에 의해 완성되었다고 볼 수 있다.

나 되는 매우 독한 술이에요. 인상주의 화가들은 물론 랭보, 오스카 와일드, 피카소, 헤밍웨이 등 수많은 예술가가 즐겨 마신 술이지요.

많은 사람은 드가의 〈압생트〉에서 타락하고 환멸스러운 파리의 모습을 발견하고는 고개를 내저었어요. 그림은 거짓말을 하지 않는다고 하지요? 드가는 자신도 모르는 사이에 압생트에 취한 파리의 어두운 측면을 표현한 것일지도 몰라요. 르누아르의 눈에 비친 매혹적인 파리의 모습과 드가의 작품에 나타난 파리의 어두운 모습을 비교해 보는 것도 재미있겠지요?

드가는 죽기 전에 자신은 어떤 추도사도 원하지 않는다고 말했어요. "만약 무슨 말이 있어야 한다면, '그는 그림을 대단히 사랑했다.'라고 말하게. 그러고는 집으로 돌아가게." 이 멋없는 말은 달콤한 환영에 빠져 있었던 인상주의에 쌉쌀한 맛을 첨가한, 드가를 위한 추도사답지요.

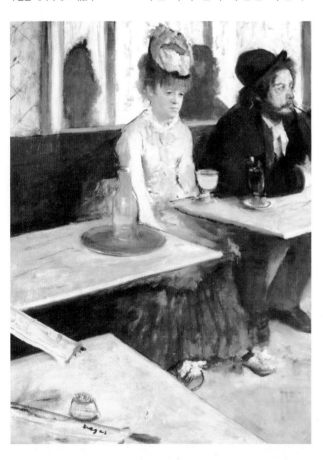

〈압생트〉, 에드가르 드가 (프랑스) | 1873년, 캔버스에 유채, 92×68.5cm, 프랑스 파리 오르세 미술관 소장
공허한 표정으로 압생트를 마시는 두 남녀를 표현한 작품이다. 파리의 카페에서 우연히 포착한 순간을 찍은 사진 같은 느낌을 준다. 분주한 도시의 이면에 담긴 소외와 우울을 예리하게 드러냈다.

생각해
보세요

튜브 물감은 인상주의 화가들에게 어떤 영향을 끼쳤을까요?

르네상스 시대의 가장 중요한 발명은 유화 물감이었습니다. 유화 물감은 천천히 말라서 화가는 그림을 계속 수정할 수 있고 더 정교하게 붓질할 수 있지요. 19세기에는 튜브 물감이 탄생했습니다. 튜브 물감은 1841년 미국 화가 존 란드가 발명해 1850년대부터 상용화되었어요. 이전에는 돼지 방광에 물감을 넣었는데, 부피가 크고 잘 터져서 가지고 다니거나 보관하기에 불편했지요. 반면에 물감을 부드러운 튜브에 넣은 튜브 물감은 휴대하기 편리했어요. 이제 화가들은 튜브 물감을 들고 야외로 나가기 시작했습니다. 실내 작업실에서는 아무래도 생각 속의 풍경을 그리기 쉬웠어요. 어두운 작업실에서 인공적인 빛을 설정하는 데 익숙하다 보니 실제 빛이 어떤지 생각하기 어려웠지요. 하지만 튜브 물감이 발명되면서 화가들은 햇빛 아래에서 그림을 그릴 수 있게 되었어요. 그러다 보니 사물이 빛을 받아 어떻게 보이는지 자세히 관찰할 수 있었지요. 인상주의 화가들이 미술계의 혁신을 이루는 데 튜브 물감이 큰 공헌을 한 거예요.

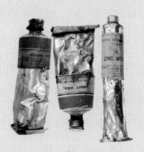

튜브 물감

4 열정과 감동 |
신인상주의와 후기 인상주의

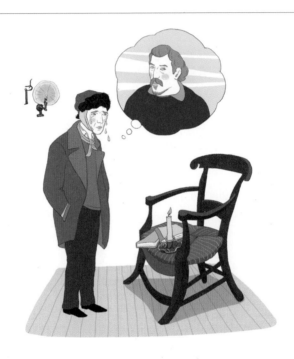

신인상주의자들은 초기 인상주의의 햇빛과 색채에 대한 개념을 과학적으로 계승했습니다. 색채를 미세한 색점들로 분리한 쇠라는 신인상주의의 대표적인 화가였어요. 쇠라의 그림을 멀리서 보면 밝은 색점들이 합쳐지면서 생기 넘치는 빛의 변화를 만들어 내는 것을 확인할 수 있지요. 후기 인상주의는 인상주의를 더욱 개성적으로 발전시킨 화파입니다. 세잔은 인상들로 해체된 물체에 견고함을 부여하고자 했어요. 고흐는 강렬한 감정을 작품에 담아 표현주의의 선구자가 되었고, 고갱은 상징성이 짙은 그림으로 삶과 죽음을 표현했지요.

- 색채 이론에 해박했던 쇠라는 점묘법과 보색 효과를 이용해 반짝이는 화면을 만들었다.
- 세잔은 빛과 색채를 유지한 채 사물에 단단함을 부여했다.
- 고흐는 짧게 끊는 붓 터치를 통해 내면의 감정과 생명력을 표현했다.
- 고갱은 밝고 강렬한 원색을 사용해 원시 사회의 생명력과 순수함을 드러냈다.

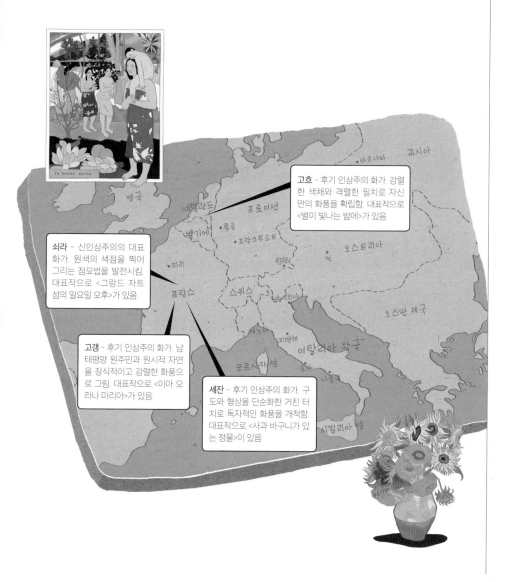

고흐 - 후기 인상주의 화가. 강렬한 색채와 격렬한 필치로 자신만의 화풍을 확립함. 대표작으로 <별이 빛나는 밤에>가 있음

쇠라 - 신인상주의의 대표 화가. 원색의 색점을 찍어 그리는 점묘법을 발전시킴. 대표작으로 <그랑드 자트 섬의 일요일 오후>가 있음

고갱 - 후기 인상주의 화가. 남태평양 원주민과 원시적 자연을 장식적이고 강렬한 화풍으로 그림. 대표작으로 <이아 오라나 마리아>가 있음

세잔 - 후기 인상주의 화가. 구도와 형상을 단순화한 거친 터치로 독자적인 화풍을 개척함. 대표작으로 <사과 바구니가 있는 정물>이 있음

조르주 쇠라(1859~1891)
신인상주의 미술을 대표하는 프랑스의 화가다. 팔레트에서 섞지 않은 물감의 색점을 찍는 방식으로 화면을 구성했다.

반짝이는 햇빛이 보석처럼 박히다

프랑스 북부를 흐르는 센 강 가운데에는 그랑드 자트라는 섬이 떠 있습니다. 1884년경 이 섬은 파리 사람들의 휴양지였다고 해요. 프랑스 화가인 조르주 쇠라의 〈그랑드 자트 섬의 일요일 오후〉는 파리 사람들이 그랑드 자트 섬 강변에서 휴식을 취하는 모습을 그린 작품입니다. 우리나라의 경우로 본다면 가족이나 연인들이 한강 둔치에서 자전거를 타거나 산책하며 일요일을 즐기는 장면이라고 할 수 있지요.

작품을 보면, 많은 사람이 평화롭게 잔디밭 곳곳에서 일광욕을 즐기고 있습니다. 화면 오른쪽의 여자가 입은 엉덩이가 튀어나온 드레스는 당시 유행하던 버슬 스타일의 옷이에요. 버슬(bustle)이란 스커트 뒷부분을 부풀어 오르게 하기 위해 사용한 허리받이를 뜻한답니다.

물감은 서로 다른 색을 섞거나, 다른 색끼리 겹쳐 칠할수록 탁해지는 성질이 있습니다. 그래서 쇠라는 다른 색과 섞지 않은 원색을 선호했어요. 원색을 칠할 때는 덧칠하지 않고 점으로 찍어서 색이 탁해지는 것을 막았지요. 빛 입자를 캔버스에 그대로 옮겼다고 할까요? 이 방식이 쇠라가 처음 만들어 낸 '점묘법'이에요.

또한 색채 이론에 해박했던 쇠라는 '보색 효과'를 이용해 그림을 그렸어요. 보색은 성질이 전혀 반대되는 색을 말합니다. 예를 들어 보색인 파란색과 주황색을 섞어 찍으면 강렬한 대비가 일어나요. 이것이 보색 효과랍니다. 보색 효과는 눈에 굉장한 자극을 줍니다. 그래서 〈그랑드 자트 섬의 일요일 오후〉를 보면 화려한 원색의 다이아몬드 알갱이들이 번쩍이는 것 같은 느낌이 들지요.

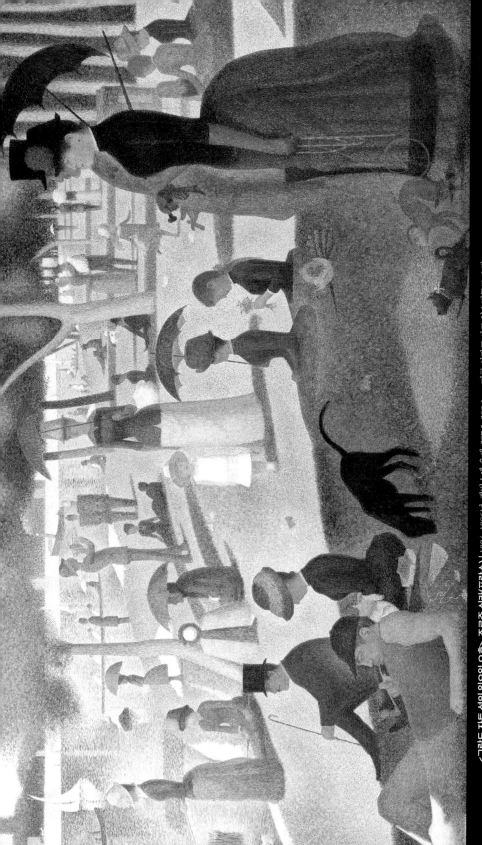

〈그랑드 자트 섬의 일요일 오후, 조르주 쇠라(프랑스)〉 | 1884~1886년, 캔버스에 유채, 207.5×308.1cm, 미국 시카고 아트 인스티튜트 소장

전면의 여러 총천을 원근 시각의 대비로 기묘하게 연결해 줄 다수의 되 기하학적 화면들 간으로 점차된 네 사람 구성의 지풍이다. 사람들 사이는 이상주의 지풍에서 시러가 기초적으로 화폭에 제대 그리한 그림들 그림다.

그런데 참 이상합니다. 이 작품은 화창한 여름날 오후를 그린 작품인데, 분위기는 전혀 흥겨워 보이지 않아요. 인물들은 움직임이 없어 보이고, 서로 대화하는 것 같지도 않습니다. 각자 자신만의 생각에 빠진 것처럼 보이지요. 번쩍이는 색 알갱이들은 오히려 그랑드 자트 섬의 풍경을 무겁게 짓누르고 있어요. 가장 차가운 색인 푸른색조차 한여름의 무르익은 더위를 내뿜고 있는 것 같지요.

이는 쇠라가 인상주의 화가들과 다른 생각을 했기 때문입니다. 쇠라는 시시각각 변하는 자연을 포착하는 데는 관심이 없었어요. 오히려 시간의 흐름에서 벗어난 정적이고 완전한 세계를 창조하고 싶어 했지요. 그래서 변덕스러운 햇빛 아래서 작업하는 것은 쇠라에게 아무런 의미가 없었습니다. 〈그랑드 자트 섬의 일요일 오후〉도 야외가 아닌 스튜디오에서 2년 동안 그린 작품이라고 해요.

2년이나 걸렸다는 말에 깜짝 놀라는 사람도 있을 거예요. 하지만 이 그림은 가로 길이만 3m가 넘습니다. 이렇게 큰 캔버스를 점으로 가득 채우는 일은 쉽지 않아요. 게다가 번쩍이는 광채가 나게 하려면 치밀한 계산이 필요하겠지요. 그래서인지 쇠라가 점묘법으로 완성한 작품은 그리 많지 않습니다. 성격이 급한 사람이라면 캔버스를 반도 채우지 못하고 울화병에 걸리고 말 거예요. 다행히 쇠라는 끈기 있는 사람이었습니다. 쇠라의 친구들이 '절대 충동적으로 일을 저지르지 않는 사람'이라고 평가할 정도였지요. 쇠라의 끈기 덕분에 우리는 눈과 마음, 과학과 시(詩)가 결합된

폴 시냐크(1863~1935)
신인상주의 화가이자 이론가다. 쇠라의 뒤를 이어 신인상주의를 이론화하고 실천해 후대에 알렸다. 주요 저서로 1899년에 쓴 『들라크루아에서 신인상주의까지』가 있다.

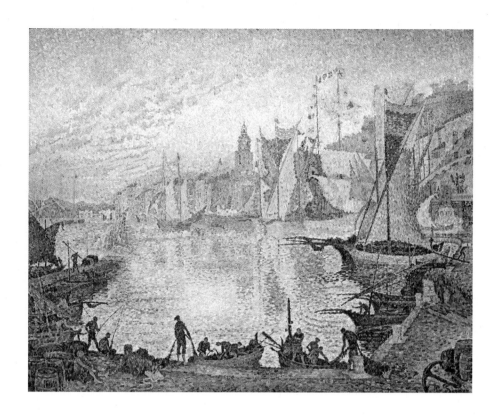

작품을 감상할 수 있게 되었어요.

쇠라는 안타깝게도 인후염에 걸려 32세라는 젊은 나이로 세상을 떠났습니다. 그러자 그의 동료였던 폴 시냐크는 신인상주의 화파를 통해 쇠라의 새로운 발견을 이론적으로 정립했어요. 시냐크의 작품인 〈생 트로페 항구〉를 보세요. 시냐크는 바다 풍경에 사로잡혀 바다와 항구를 소재로 한 그림을 많이 그렸지요. 특히 생 트로페의 잘 알려지지 않은 작은 항구에 매료되었다고 해요. 이 항구는 지속적으로 시냐크에게 영감을 주었지요. 그림에서 보이듯이 그는 쇠라보다 더 커다란 점을 사용해 모자이크 같은 그림을 그렸답니다. 시냐크는 쇠라의 과학적인 방식에 인상주의의 밝은 빛을 대입했어요.

〈생 트로페 항구〉, 폴 시냐크(프랑스) | 1901~1902년, 캔버스에 유채, 131×161.5cm, 일본 도쿄 국립서양 미술관 소장
생 트로페 근처의 작은 항구에 매료된 시냐크는 항구 주변의 집들과 색색의 범선들을 화폭에 자주 담았다. 쇠라보다 좀 더 큰 점을 활용해 자연스러운 표현을 강조했다.

점묘법으로 여성의 육체를 신성화하다

점묘법으로 그려진 여성의 육체는 고운 색채 가루를 화면에 뿌린 것처럼 반짝거린다. 쇠라는 유순하고 겉치레가 없는 직업 모델의 특성을 완전하게 표현했다. 여성의 나체 화지만 모델의 성적 매력을 강조하기보다는 화면을 이루는 구성 요소로 표현했다. 자연스럽고 매끄러운 형태는 오로지 색채의 결합에 의해 발생했다.

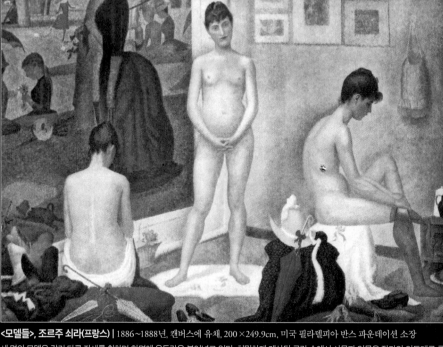

<모델들>, 조르주 쇠라(프랑스) | 1886~1888년, 캔버스에 유채, 200×249.9cm, 미국 필라델피아 반스 파운데이션 소장
세 명의 모델은 각기 다른 자세를 취하며 화면에 율동감을 불어넣고 있다. 치밀하게 계산된 공간 속에서 사물과 인물은 작가의 의도대로 균형을 이루며 배열되었다.

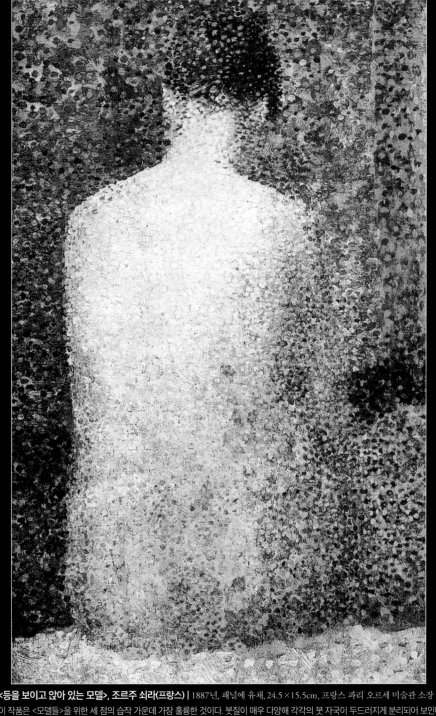

<등을 보이고 앉아 있는 모델>, 조르주 쇠라(프랑스) | 1887년, 패널에 유채, 24.5×15.5cm, 프랑스 파리 오르세 미술관 소장
이 작품은 <모델들>을 위한 세 점의 습작 가운데 가장 훌륭한 것이다. 붓질이 매우 다양해 각각의 붓 자국이 두드러지게 분리되어 보인다
작은 벌 떼 같은 색점들이 만든 색채감이 두드러진다.

바위와 언덕에 극적인 드라마를 담다

세잔의 아버지는 프랑스 혁명 때 재산을 모은 사업가라 자신만만한 성격이었습니다. 아버지와는 반대로 내성적이었던 세잔은 아버지의 권유를 이기지 못해 법과 대학에 진학하게 되지요. 하지만 아버지와 다른 신념을 가지고 있었던 세잔은 결국 법과 대학을 중퇴하고 파리에서 회화 공부를 시작합니다. 세잔은 살롱전에서 낙선하고 대중의 관심을 받지 못하자, 고향인 엑상프로방스로 돌아가 작업실에 틀어박혀 예술적 탐구에만 열중하지요.

프랑스 화가인 폴 세잔은 인상주의자들과 함께 전시를 연 적이 있었습니다. 하지만 세잔은 다른 인상주의자들의 그림을 보면서 회의를 느꼈어요. 그들이 자연을 표현하는 데 대가라는 사실은 인정했지만, 인상주의자들의 작품은 너무 흐리멍덩하다고 생각했지요. 세잔은 사물에 균형과 단단함을 부여하고자 했어요.

세잔은 인내심을 가지고 하나의 주제를 반복해서 그리면서 더 효과적인 해결책을 찾아 나갔어요. 작품의 주된 주제는 고향의 풍경이었지요. 〈프로방스의 산들〉을 보세요. 프로방스란 세잔의 고향인 엑상프로방스가 있는 프랑스의 남동부 지역을 일컫는 말입니다. 날카롭게 각이 져 있는 바위는 매우 단단해 보여요. 바위의 밝은 곳은 붉게 칠하고, 그림자가 진 곳은 잿빛으로 표현해 입체감이 살아나지요. 이제 날카로운 바위에서 둥근 언덕으로 시선을 옮겨 보세요. 이 언덕은 부드러운 빛을 담뿍 받아 섬세한 표면을 드러내고 있네요. 세잔은 인상주의자들의 빛과 색채를 포기하지 않은 거예요. 또한 이 풍경화는 화면 왼쪽의 구부러진 나무로부터 조금 더

폴 세잔(1839~1906)
'근대 회화의 아버지'로 불리는 프랑스의 화가다. 색채와 붓 터치로 입체감과 원근법을 나타내는 새로운 기법을 선보였다. 야수파, 입체파의 등장에 영향을 주었다.

<프로방스의 산들>, 폴 세
잔(프랑스) | 1890~1892
년 경, 캔버스에 유채,
63.5×79.4cm, 영국 런던
내셔널 갤러리 소장
날카롭고 거친 바위와 완만
하고 둥그스름한 언덕이 대
비된다. 나무의 키는 점점 작
아진다. 세잔은 이처럼 대비
와 단계적 변화로 열정과 안
정을 동시에 꾀했다.

작은 나무, 그리고 저 멀리 보이는 어슴푸레한 하늘로 조금씩 부
드럽게 변화하고 있습니다.

세잔은 이처럼 단계적인 변화를 통해 '힘'과 '조화'를 동시에 표
현하고자 했어요. 이 때문에 <프로방스의 산들>은 풍경화인데도
다른 인상주의 그림에는 없는 극적인 드라마를 지니게 되었지
요. 세잔의 작품에 나타난 자연은 묵직하고 장엄하지만, 동시에
아주 평화롭고 고요해 보입니다. 모네의 작품에 나타난 반투명
하고 부드러우며 가벼운 자연과는 매우 상반되지요.

세상에서 가장 유명한 사과

세잔의 정물화를 산 고갱은, "이 정물화는 내 보물이야. 빈털터리가 되더라도 이 그림만은 가지고 있을 거야."라고 말했습니다. 고갱은 세잔의 그림에 무언가 숨겨져 있다고 생각하고는 스승인 피사로에게 그 비밀을 묻기도 했어요. 이 사실을 알게 된 세잔은 고갱에게 화를 냈습니다. 자신의 기법을 훔치려 한다고 여겼기 때문이지요.

세잔의 정물화 소재 가운데 가장 유명한 것은 '사과'입니다. 화가 모리스 드니는 세잔의 사과를 역사상 가장 유명한 세 개의 사과 가운데 하나로 꼽았어요. 나머지 두 사과는 아담과 이브의 사과와 뉴턴의 사과랍니다.

세잔은 단단한 표면뿐만 아니라 '색'에도 관심이 많았습니다. 사과의 새빨간 색과 깨물 때 느껴지는 단단한 질감을 떠올려 보세요. 세잔이 왜 사과를 정물화의 주된 소재로 선택했는지 알 수 있을 거예요.

세잔은 순도 높은 색을 이용해 입체감을 살리려고 했어요. 하지만 곧 이것이 몹시 어려운 일이라는 것을 깨닫게 되지요. 그림 속의 사과를 튀어나와 보이게 하기 위해서는 뒤로 들어간 부분을 어두운 색으로 칠해야 해요. 그러면 사과의 전체적인 색도 어두워지지요. 이러한 모순을 해결하기 위해 세잔은 사과를 그리고, 또 그렸답니다.

〈사과 바구니가 있는 정물〉을 보면 세잔이 이 문제를 어떻게 해결했는지 알 수 있습니다. 이 작품의 색채는 매우 화사하지만 서른 개의 사과들은 정말 '튀어나와' 보여요. 금방이라도 데굴데굴 굴러갈 것 같지요. 비밀은 붓질에 있습니다. 사과는 제멋대로 칠한 것 같은 붓질 몇 번으로 표현되어 있어요. 사과를 이루는 밝

<사과 바구니가 있는 정물>(오른쪽), 폴 세잔(프랑스) | 1893년경, 캔버스에 유채, 65×80cm, 미국 시카고 아트 인스티튜트 소장 좌우가 맞지 않는 탁자 위에 왜곡된 형태의 병과 다양한 색으로 칠해진 사과, 구겨진 탁자보, 쌓여 있는 과자 등이 놓여 있다. 각각의 정물 사이에는 안정과 불안정이 묘하게 균형을 이루고 있다. 이 때문에 실제보다 밀도 있고 역동적으로 느껴진다.

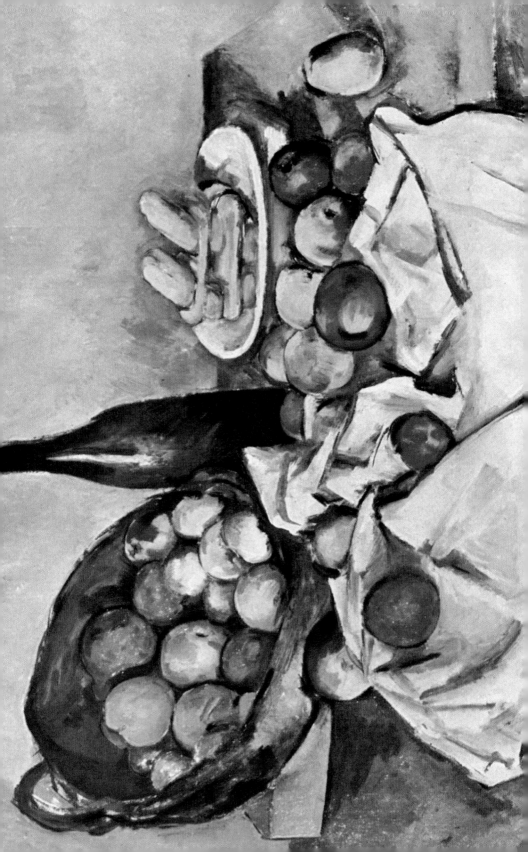

은 순색의 면들은 이 붓질 덕분에 탄생했지요. 이 색면들이 겹쳐지면서 사과의 입체감이 드러나는 것이랍니다.

사과가 데굴데굴 굴러갈 것 같다고 했지요? 금방이라도 탁자 밑으로 떨어질 것 같아 불안해 보입니다. 사과의 입체감에는 밝은 색면 외에 또 한 가지 비밀이 숨겨져 있답니다. 탁자의 수평선이 미묘하게 틀어져 있는 것이 보이나요? 탁자보가 이 틀어진 부분을 가리고 있지요.

또한 탁자 위의 정물들은 정면이나 측면, 혹은 위에서 바라본 각도로 그려져 있습니다. 마치 여러 명의 화가가 각기 다른 방향에서 그린 것을 합쳐 놓은 듯해요. 르네상스 대가들이 발명했던 원근법 기억나나요? 원근법에 따르면 화가는 한 자리에서 정면만을 바라보며 그려야 합니다. 하지만 세잔은 이에 구애받지 않고 여러 곳에서 정물을 바라본 장면을 한 그림에 담았지요.

왜 세잔이 이런 방식으로 그림을 그렸냐고요? 물론 제멋대로 방향을 정해서 그린 것은 아니에요. 세잔은 각 정물의 본질을 가장 잘 나타낼 수 있는 방향에서 정물을 관찰했어요. 그래서 여러 시점이 한 그림 안에 나타나게 된 것이지요.

하지만 〈사과 바구니가 있는 정물〉은 사람들의 공감을 얻지 못하고 혼란과 비난을 불러왔습니다. 심지어는 정신 착란 증세를 겪고 있는 화가의 그림이라는 말까지 들었지요. 세잔은 원근법이나 그 밖의 규칙들을 중요하게 생각하지 않았어요. 세잔에게 중요한 것은 변하지 않는 본질적인 구조였답니다. 세잔이 보기에 사과의 본질은 순도 높은 색과 단단함이었던 거예요. 세잔의 사과, 이해하면 이해할수록 만만치 않지요?

미술계의 콜럼버스가 탄생하다

사물의 본질을 찾으려는 세잔의 노력은 인물화를 그릴 때도 적용되었습니다. 세잔은 한 작품을 완성하는 데 오랜 시간과 노력을 들였어요. 그뿐만 아니라 모델에게 이것저것 까다로운 주문을 해서 화실에 모델이 남아나지 않았지요. 이 모든 악조건을 견디었던 사람은 아내 피케뿐이었습니다. 〈세잔 부인의 초상〉은 이런 피케의 성격을 잘 보여 주지요.

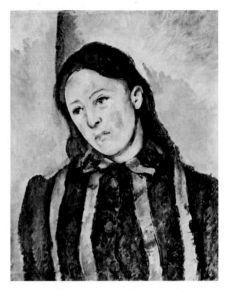

<세잔 부인의 초상>, 폴 세잔(프랑스) | 1890~1892년경, 캔버스에 유채, 61.9×51.1cm, 미국 필라델피아 미술관 소장
세잔은 아내인 피케를 모델로 44점의 유화를 그렸다. 100번 이상의 자세를 요구해도 무난히 따라 주었던 피케의 온순하고 조용한 성격이 나타난 작품이다.

작품 속에서 피케의 얼굴은 완전한 계란형이고, 두 눈과 입술은 흐리게 표현되었습니다. 얼굴의 홍조는 벽의 잿빛과 어우러지면서 인물에게 차분하고 온화한 느낌을 부여하고 있어요. 긴 머리카락과 약간은 답답해 보이는 옷차림은 온화한 분위기에 금욕적인 느낌을 더하고 있지요. 결국 이 초상화는 피케의 초상화라기보다는 여성스러운 품성을 표현한 그림이라고 할 수 있습니다. 세잔은 아내의 겉모습이 아니라 아내가 지닌 온순함과 부드러움을 그림에 담고 싶었던 거예요.

늘 그림을 그리다 죽고 싶다고 말했던 세잔은 폭우가 내릴 때 야외에서 그림을 그리다 폐렴에 걸려 숨졌습니다. 사후에 '형태라는 신대륙을 발견한 콜럼버스'라는 평을 받았던 세잔은 후대의 미술가들에게 존경을 받았어요. 색에 대한 연구는 야수주의에 큰 영향을 미쳤고, 형태와 시점에 대한 파격적인 시도는 입체주의의 등장을 불러왔지요. 아마 세잔이 없었다면 피카소도 없었을 거예요.

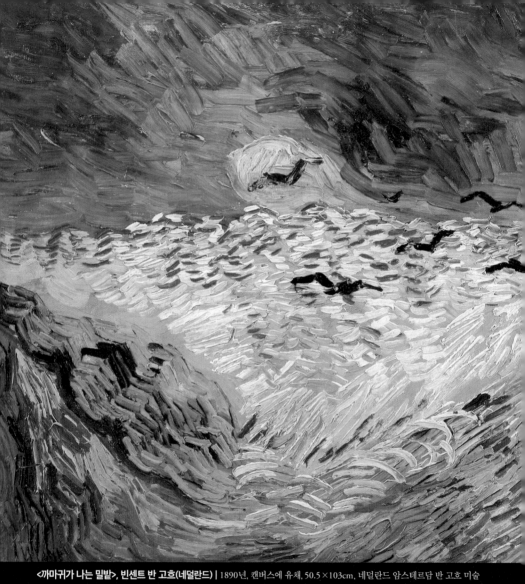

<까마귀가 나는 밀밭>, 빈센트 반 고흐(네덜란드) | 1890년, 캔버스에 유채, 50.5×103cm, 네덜란드 암스테르담 반 고흐 미술관 소장

고흐는 그림 표면을 매끈하게 하거나 물감을 세심하게 혼합하지 않고 매우 두껍게 물감을 발랐다. 단순한 구도와 강렬한 색상, 거세고 힘찬 붓질에 고흐의 소용돌이치는 내면이 고스란히 담겨 있다. 어둡고 낮은 하늘과 까마귀 떼, 그리고 세 갈래의 갈림길에는 고흐의 슬픔과 고독, 절망감이 가득 배어 있다.

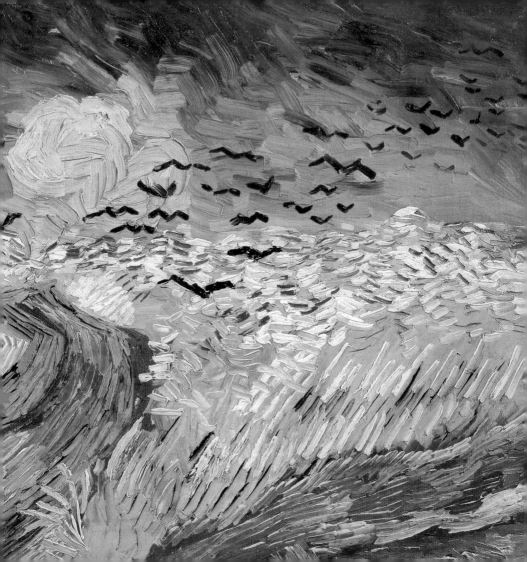

"그림을 위해 내 생명을 걸었다."

"그래, 내 그림들. 이를 위해 난 내 생명을 걸었다. 그로 말미암아 내 이성은 반쯤 망가져 버렸지."

1890년 7월 27일 프랑스 오베르의 초라한 다락방에서 피를 흘리며 쓰러져 있는 고흐가 발견되었습니다. 자신의 가슴에 총을 쏘았던 고흐의 품속에는 부치지 못한 편지가 있었어요. 동생 테오에게 썼던 편지였지요. 위의 문구는 이 편지에 적혀 있던 글이랍니다. 7월 29일 그림에 생명을 걸었던 고흐는 사랑하는 동생의 품에 안긴 채 "이 모든 것이 끝났으면 좋겠다."라는 말을 남기고 숨을 거둡니다.

〈까마귀가 나는 밀밭〉은 네덜란드 화가인 빈센트 반 고흐가 자살 직전에 완성한 그림이에요. 작품을 보면, 검은 까마귀 떼가 하늘과 들판의 경계를 가로지르며 전경을 향해 날아오고 있습니다. 밀밭 사이로 난 초록색의 길은 어디에도 닿지 않지요. 관람객은 다가오는 까마귀들 때문에 공포를 느끼며 빽빽한 밀밭에 갇혔다가 짙은 푸른색의 하늘로 이끌립니다. 암청색의 우주에 삼켜지길 바랐던 고흐의 어두운 열망이 느껴지는 듯해요.

고흐는 평생 단 한 점의 그림을 팔았으나 현재 우리는 고흐의 많은 작품을 기억합니다. 고흐의 작품을 통해 그의 슬픈 삶도 떠올리지요. 고흐는 네덜란드의 작은 마을에서 엄격하고 보수적인 목사의 아들로 태어났어요. 어린 고흐는 시골 들판을 정처 없이 돌아다니기를 좋아했답니다. 청년이 된 고흐는 화상(畫商, 그림을 파

빈센트 반 고흐
(1853~1890)
후기 인상주의를 대표하는 네덜란드의 화가다. 고흐에 이르러 회화는 사물의 외면뿐만 아니라 내면의 감정까지 충실히 반영하게 되었다. 빈번한 정신 질환으로 고통을 받았고, 37세에 권총 자살로 삶을 마감했다.

는 장수)이었던 세 숙부의 영향으로 화랑에서 일하게 되었지요. 그의 뒤를 이어 화상의 길로 들어선 동생 테오와 이즈음부터 편지를 주고받기 시작해요. 고흐의 진심이 담긴 이 편지들은 위대한 러시아 소설이나 고백 문학과 어깨를 나란히 할 만큼 문학성이 뛰어나지요.

고흐는 밀레의 전기를 읽고 깊은 감동을 받아 농촌 생활을 그리게 됩니다. 이러한 작품 가운데 하나가 〈감자 먹는 사람들〉이에요. 이 그림은 농민 화가로서의 고흐를 잘 보여 줍니다. 고흐는 밀레처럼 가난한 사람들의 일상에서 아름다움을 발견했어요. 초라하기는 하지만 노동으로 얻은 소중한 음식은 성찬이나 마찬가지입니다. 우리는 농민들의 눈빛을 통해 정직하고 순수한 성격을 엿볼 수 있지요.

〈감자 먹는 사람들〉, 빈센트 반 고흐(네덜란드) | 1885년, 캔버스에 유채, 82×114cm, 네덜란드 암스테르담 반 고흐 미술관 소장 고흐가 자신의 첫 작품으로 언급한 그림이다. 거칠고 투박하지만 정직한 삶에서 우러나오는 진솔한 모습을 그렸다. 한 사람을 수십 번 이상 그렸을 정도로 심혈을 기울인 작품이다.

탕기 영감에게 '마음에 비치는 색'을 입히다

고흐는 성경을 열심히 읽었습니다. 다른 나라로 건너가 복음을 전하고픈 열망에 가득 차 있기도 했지요. 하지만 진보적인 선교 방식으로 다른 목사들과 갈등을 빚었고, 결국 전도사의 길을 포기하게 됩니다. 고흐는 화가가 되는 것만이 자신을 구원하는 길이라고 생각했어요.

1886년에 동생이 사는 파리로 간 고흐는 〈감자 먹는 사람들〉로 대중의 관심을 받게 되었어요. 이 시기에 인상주의 화가들과 퇴폐적인 생활을 즐겨 건강을 망치게 되지요. 하지만 파리에서의 성과는 매우 컸습니다. 인상주의를 통해 빛과 색채의 세계를 발견한 것이지요. 어두운 색채에서 벗어난 고흐는 종교와 시골 세계로부터 해방되었어요.

〈탕기 영감의 초상〉을 보세요. 탕기는 무명 화가들에게 헌신적이었던 화구상(畵具商, 그림을 그릴 때 쓰는 여러 도구를 파는 장수)이었습니다. 가난한 화가들의 그림을 미리 사기도 하고, 그림 도구를 외상으로 주기도 했어요. 화가들은 그를 탕기 아저씨라고 부르며 따랐지요.

탕기는 고흐에게도 큰 도움을 주었어요. 당시 돈이 되지 않았던 고흐의 작품을 받고 그림 도구를 팔기도 하고, 고흐를 점심 식사에 초대하기도 했지요. 온화한 표정으로 앉아 있는 〈탕기 영감의 초상〉 속 탕기에게서 굳건한 심지가 엿보여요.

이 그림에서 가장 눈에 띄는 것은 밝고 강렬한 색입니다. 하지만 이 원색은 자연의 색이 아니에요. 고흐는 인상주의자들처럼 자연의 색을 그대로 화폭에 옮기려고 하지 않았습니다. 고흐는 눈에 보이는 색을 쓰지 않고 '마음에 비치는 색'을 사용했어요. 고흐 특유의 두껍고 긴 선들은 열정적이면서도 한편으로 불안한 고흐의 마음을 반영하지요.

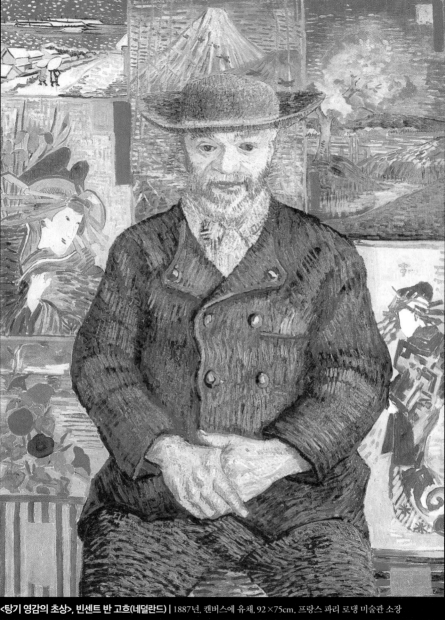

<탕기 영감의 초상>, 빈센트 반 고흐(네덜란드) | 1887년, 캔버스에 유채, 92×75cm, 프랑스 파리 로댕 미술관 소장

화려한 일본 판화 배경과 대비되는 소박하고 진지한 탕기의 모습이 담긴 작품이다. 순색의 사용과 보색의 대비, 납작한 공간감을 통해 신인상주의의 영향을 엿볼 수 있다.

화실도 노란색, 그림도 노란색

남부의 강렬한 태양에 목말라 있던 고흐는 1888년 남프랑스의 아를로 떠납니다. 아를의 강렬한 태양처럼 고흐는 노란색을 즐겨 썼고 화실도 노란색으로 칠했어요.

고흐는 아를에 화가 공동체를 만들고 싶어 했습니다. 노란 집을 빌린 그는 이곳으로 동료인 고갱을 초대했어요. 고갱을 기다리며 그린 〈해바라기〉를 볼까요? 마치 사랑하는 사람을 기다리는 듯 꽃송이가 제각각 다른 각도로 꽂혀 있네요. 고흐는 노란색과 파란색을 나누어 사용했습니다. 하이라이트 부분에는 흰색 물감을 툭툭 찍었어요.

이 그림에서 노란색은 최상의 생명력으로 가득 차 있습니다. 그 밖에 주황색과 녹색이 강렬함을 보태고 있지요. 지금까지 고흐만큼 대담하게 노란색을 칠한 화가는 없었답니다.

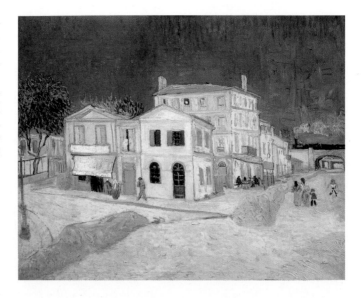

〈노란 집〉, 빈센트 반 고흐(네덜란드) | 1888년, 캔버스에 유채, 72×91.5cm, 네덜란드 암스테르담 반고흐 미술관 소장
고흐는 화면 왼쪽에 보이는 카페에서 끼니를 해결할 때가 많았다. 새파란 하늘과 노란 집은 강렬한 보색 대비를 이루며 화면에 온기를 더해 준다.

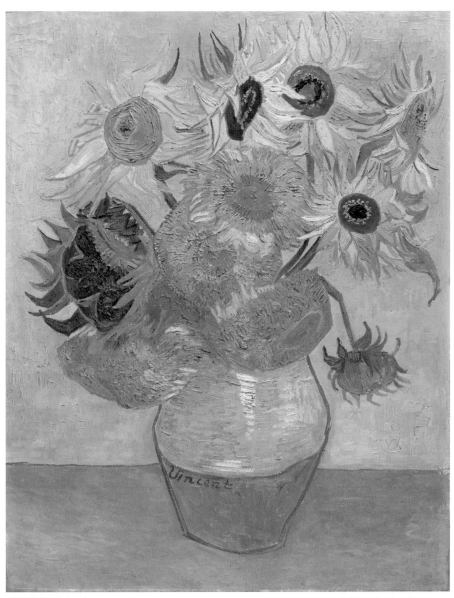

<해바라기>, 빈센트 반 고흐(네덜란드) | 1888~1889년, 캔버스에 유채, 92.4×71.1cm, 미국 필라델피아 미술관 소장

해바라기 연작 가운데 하나로 고흐에게 '태양의 화가'라는 호칭을 안겨 준 작품이다. 폭발할 듯한 색감과 대담하고 힘이 넘치는 붓질이 화가의 내면에서 꿈틀거리는 희망과 열정을 보여 준다.

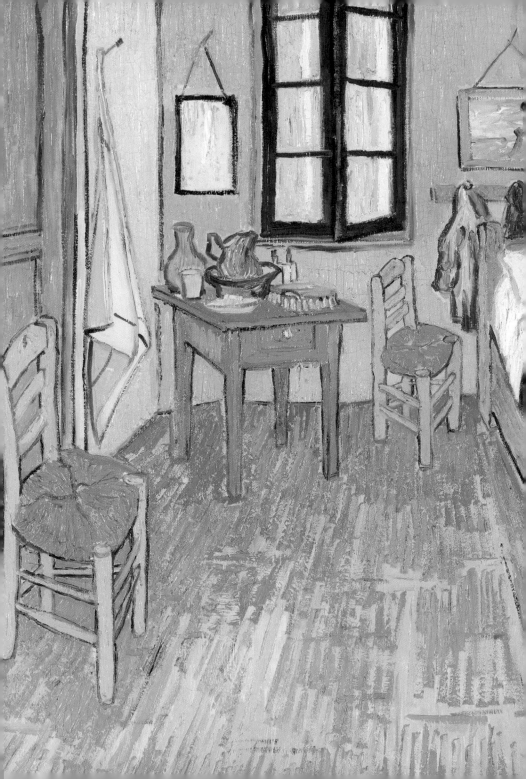

**〈아를의 반 고흐의 침실〉,
빈센트 반 고흐(네덜란드)**

| 1889년, 캔버스에 유채,
57.5×74cm, 프랑스 파리
오르세 미술관 소장

아를의 노란 집에서 고갱과
함께 지내던 시절을 추억하
며 고흐의 방을 그린 작품이
다. 고흐의 성격과 가난한 생
활을 반영하는 듯한 소박한
침실을 강렬한 색채로 묘사
했다.

귀를 자른다고 이 괴로움이 사라질까

고흐의 인생에서 가장 행복했던 순간은 아를에서 고갱과 공동 작업을 했던 시기였습니다. 하지만 이 행복도 얼마 가지 않았어요. 고갱의 〈해바라기를 그리는 고흐〉를 본 고흐는 "분명 나인데, 제정신이 아닌 것처럼 보이는군."이라고 말했습니다. 고갱이 자신을 깔보며 놀리고 있다고 생각한 거예요.

1888년 12월 23일 저녁, 고갱은 라마르틴 광장에 있는 정원을 산책하고 있었습니다. 고갱의 말에 따르면 갑자기 고흐가 뒤에서 나타나 면도칼로 고갱을 위협했다고 해요. 가까스로 고흐를 달랜 고갱은 그날 노란 집으로 돌아가지 않고 호텔에서 잠을 잤습니다. 고흐는 그날 밤 귓불을 잘라 매춘부에게 주었고요. 너무 놀란 고갱은 고흐와 아를을 영영 떠나고 말았지요.

병원에서 퇴원한 고흐는 귀에 붕대를 감고 있는 자신의 모습을 그렸어요. 초라한 행색을 한 고흐의 표정은 험한 일을 겪은 사

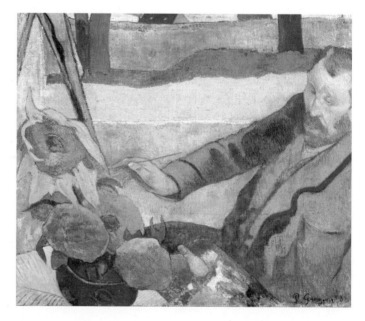

<해바라기를 그리는 고흐>, 폴 고갱(프랑스) | 1888년, 캔버스에 유채, 73×91cm, 네덜란드 암스테르담 반 고흐 미술관 소장
고갱이 이 그림을 그릴 무렵에는 해바라기가 피는 계절이 아니었다. 이 장면은 고갱이 기억과 상상력으로 연출한 것이다. 고갱 특유의 평면적 화면 구성이 두드러진다.

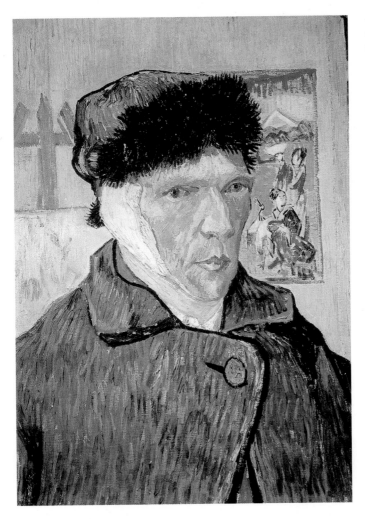

람치고는 대단히 차분합니다. 하지만 힘이 들어간 초록색 눈과 붉은 입술은 그의 확고한 의지를 보여 주지요. 외투 부분을 보면 질서 정연하게 그어진 수직선이 보입니다. 이는 예술가의 삶을 다시 이어 나갈 것이라는 고흐의 강한 의지를 나타내지요.

그리움만 간직한 채 덩그러니 마주 보다
- 고흐와 고갱의 의자

화가들의 공동체를 꿈꾸었던 고흐는 고갱을 아를로 초대했지만 성격 차이가 두 사람을 갈라놓았다. 고갱이 떠난 이후에도 고흐는 오래도록 고갱이 돌아오기를 기다렸다고 한다. 고흐는 마치 초상화를 그리듯 두 사람이 사용했던 의자를 그렸다. 물건만 덩그러니 올려진 빈 의자는 더 이상 함께하지 않는 두 사람을 상징하는 것처럼 보인다.

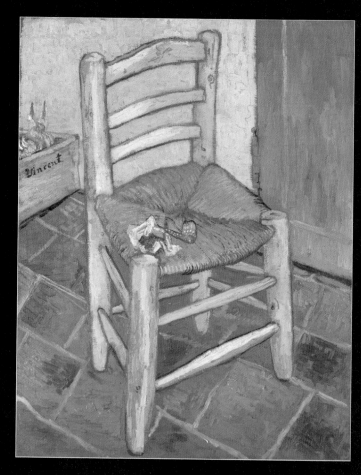

<반 고흐의 의자>, 빈센트 반 고흐(네덜란드) |
1888년, 캔버스에 유채, 91.8×73cm, 영국 런던 내셔널 갤러리 소장
소박한 의자 위에 파이프와 담배 쌈지가 놓여 있는 모습을 밝은색으로 섬세하게 그렸다. 자화상에도 등장하는 파이프는 고흐의 창작의 근원인 낭만적인 감성을 상징한다.

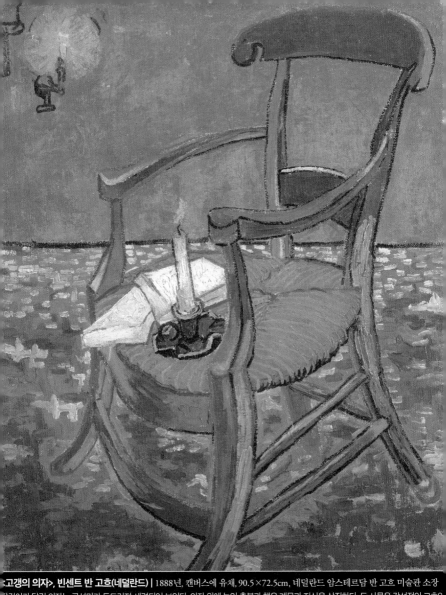

〈고갱의 의자〉, 빈센트 반 고흐(네덜란드) | 1888년, 캔버스에 유채, 90.5×72.5cm, 네덜란드 암스테르담 반 고흐 미술관 소장

팔걸이가 달린 의자는 곡선미가 두드러져 세련되어 보인다. 의자 위에 놓인 촛불과 책은 계몽과 지식을 상징한다. 두 사물은 감성적인 고흐와 달리 지성에 근거해 작업한 고갱의 성향을 드러낸다. 또한 촛불에는 고갱의 예술적 가능성을 알아본 고흐의 존경심이 담겨 있기도 하다.

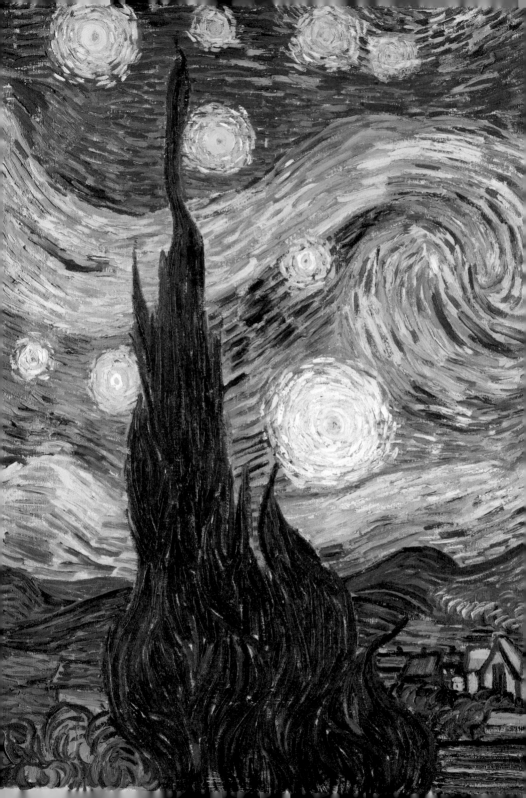

<별이 빛나는 밤에>, 빈센트 반 고흐(네덜란드) | 1889년, 캔버스에 유채, 73.7×92.1cm, 미국 뉴욕 현대 미술관(MoMA) 소장 생 레미의 요양원에 있을 때 그린 그림이다. 고흐에게 무한함의 상징인 밤하늘을 휘오리치는 듯한 필치로 표현했다. 휘몰아치는 하늘과 대비되는 고요한 마을이 푸른 색감으로 통일되어 있다. 교회 첨탑은 그림의 배경이 네덜란드임을 보여 준다.

넘실거리는 절망 속에 별이 빛나다

고흐는 자화상을 그리며 마음을 다잡았지만 고
갱의 빈자리는 너무 컸습니다. 고갱이 떠난 후
고흐는 나날이 쇠약해졌어요. 어느 날, 고흐는
테오에게 편지를 씁니다.

"내가 고갱을 두렵게 했을까? 왜 그는 아무
런 소식이 없지? 그더러 나에게 편지 좀 하라고,
또 나는 늘 그를 생각하고 있다고 전해 줘."

<별이 빛나는 밤에>, 빈
센트 반 고흐(네덜란드)

하지만 고갱은 돌아오지 않았습니다. 병원에 입원한 고흐는
환각과 망상에 시달리며 병원과 집을 번갈아 다녀야 했어요. 마
을 사람들은 빨간 머리의 정신병자라며 탄원서를 제출했고, 결
국 고흐는 스스로 생 레미의 요양원으로 들어가게 되지요. 고흐
는 이 시기에 밤경치를 많이 그렸어요.

밤경치를 그린 작품 가운데 가장 유명한 것이 <별이 빛나는 밤
에>입니다. 고흐는 파란색 바탕이 마르기 전에 흰색 물감을 짧게
끊어 소용돌이치는 은하수를 표현했어요. 은하수가 흐르는 하늘
을 배경으로 별들이 폭죽처럼 폭발하고 있네요. 구불구불한 사
이프러스 나무는 하늘로 솟아오르고 있고요. 고흐의 붓 터치는
놀랍습니다. 예전보다 더욱더 뚜렷해져 이제는 아주 거칠게 캔
버스 전체를 휩쓸고 있어요. 이 시기에 고흐는 '움직임'에 대해서
관심이 많았습니다. 곡선을 통해 일렁거리는 움직임을 표현하고
는 했지요.

<별이 빛나는 밤에>의 짙은 푸른색은 아를 시기의 색채처럼
강렬합니다. 하지만 아를에 있을 때의 색이 환희와 생명력을 표
현했다면 이 그림의 넘실거리는 푸른색은 고흐의 절망을 나타내
지요. 불안과 절망에 휘말려 있었던 그는 감정을 그림에 분출하

려고 했던 거예요. 이 작품은 동서양을 막론하고 전 세계 사람들이 가장 사랑하는 미술 작품 가운데 하나랍니다.

병과 외로움으로 괴로워하던 고흐에게 뜻밖의 기쁜 소식이 도착합니다. 사랑하는 동생 테오와 그의 아내 사이에서 아들이 태어난 것이지요. 테오는 형의 이름을 따서 아들에게 '빈센트 웰렘 반 고흐'라는 이름을 지어 주었어요. 이 조카에게 선물하기 위해 고흐는 〈꽃 피는 아몬드 나무〉를 그렸습니다. 그러고는 어머니에게 편지를 써서 이 기쁨을 전했지요.

"어머니, 조카가 무사히 태어났다는 소식을 듣고 어찌나 기쁘던지요. 사실 전 조카가 아버지의 이름을 따르기를 무척 원했습니다. 요즘 아버지 생각을 많이 하고 있거든요. 하지만 제 이름을

〈꽃 피는 아몬드 나무〉, 빈센트 반 고흐(네덜란드)
| 1890년, 캔버스에 유채, 73.5×92cm, 네덜란드 암스테르담 반 고흐 미술관 소장
조카의 탄생 소식을 듣고 기뻐하며 그린 그림이다. 파란 하늘에 만개한 아몬드 꽃이 생명력을 뽐내고 있다. 고흐는 새 생명의 상징으로 아몬드 나무를 골랐다.

땄다고 하니, 그 애의 침실에 걸 만한 그림을 그려야겠다고 생각했어요. 파란 하늘을 배경으로 하얀 아몬드 꽃이 만발한 커다란 나뭇가지 그림이랍니다."

고흐는 조카의 파란 눈을 떠올리며 이 작품을 그렸어요. 고흐의 따뜻한 마음이 느껴지는 부드럽고 매력적인 그림이지요. 추위가 채 가시지 않은 겨울에 피는 아몬드 나무를 통해 갓 태어난 조카에 대한 사랑을 표현했던 거예요.

고흐는 생 레미의 요양원에서 오베르로 거처를 옮긴 후 작업을 계속했습니다. 가족을 향한 사랑과 예술에 대한 열정도 간질성 발작 때문에 오는 괴로움과 평생 싸워 왔던 외로움을 이기지 못했어요. 결국 고흐는 〈까마귀가 나는 밀밭〉을 남긴 채 자살하고 맙니다. 우리가 고흐의 작품을 사랑하는 이유는 그의 그림이 '마음'을 가지고 있기 때문이에요. 고흐의 그림 앞에 서면 그의 열망과 고뇌에 압도당하지요.

천사와의 씨름을 상상하다

안정된 생활을 하는 평범한 은행원이었던 폴 고갱은 20대 후반부터 그림에 관심을 가지기 시작했어요. 그는 35세 때 직장을 그만두고 직업 화가로 전향했지요.

파리에서 작업하던 고갱은 도시 생활에 지쳐 프랑스 서부 해안의 퐁타방으로 갑니다. 고갱은 기존의 작품과는 전혀 다른 그림을 그리려고 했어요. 〈설교 후의 환상, 천사와 씨름하는 야곱〉은 고갱이 도달한 새로운 경지를 잘 보여 주는 그림입니다.

작품을 보면, 천사와 싸우고 있는 사람이 있지요? 이 사람은 이사악(이삭)의 아들인 야곱이에요. 구약 성경에 보면 야곱은 형 에사우(에서)를 속여 아버지의 축복을 가로챕니다. 형의 보복이

두려웠던 야곱은 빈손으로 뛰쳐나와 외삼촌의 집으로 급히 도망가지요. 외삼촌의 집에 도착한 야곱은 외삼촌의 딸들인 레아와 라헬과 결혼하기 위해 약 14년 동안 보수 없이 일합니다. 이후 독립하는 과정에서 재산을 얻은 야곱은 형과 화해하기 위해 옛집으로 향하지요. 이 길에서 하나님의 사람을 만나 씨름을 하게 된 것입니다. 하나님의 사람은 자신을 놓지 않는 야곱의 다리 관절을 뒤틀어 놓고 자신을 풀어 달라고 했어요. 야곱은 "나를 축복해 주지 않으면 놓아 드리지 않겠습니다."라고 했지요. 그러자 하나님의 사람은 야곱에게 신과 씨름해서 이긴 사람이라는 뜻의 '이스라엘'이라는 이름을 주었어요. 이 이야기가 이스라엘이라는 지명의 기원이 되었지요.

＜설교 후의 환상, 천사와 씨름하는 야곱＞, 폴 고갱 (프랑스) | 1888년, 캔버스에 유채, 72.2×91cm, 영국 에든버러 스코틀랜드 국립 미술관 소장
천사와 씨름하는 야곱의 환영을 바라보는 모습을 단순하고 평면적인 형태로 나타냈다. 초자연적인 현상을 나타내기 위해 크기를 왜곡했고, 비현실적으로 선명한 색을 사용했다.

폴 고갱(1848~1903)
프랑스의 후기 인상주의 화가다. 상징성과 장식성이 강한 고갱의 작품은 20세기 화가들에게 큰 영향을 미쳤다.

결국 〈설교 후의 환상, 천사와 씨름하는 야곱〉은 퐁타방 지방의 여인들이 야곱과 천사가 겨루었던 이야기를 들으며 상상한 장면을 표현한 그림이에요. 현실 세계에 속한 여인들의 옷은 무채색으로 칠하고, 상상 속의 장면은 강렬한 색채로 표현해 두 세계를 분리하고 있지요. 흰색, 검은색, 푸른색, 빨간색 등의 넓은 색면은 인상주의자가 해체한 색채의 파편들을 종합한 거예요. 땅일 수도 있고 하늘일 수도 있는 붉은 평면은 관람객을 상징과 상상의 세계로 이끌고 있지요.

고갱은 인상주의가 자연에만 집착해 지적인 면을 잃어버렸다고 생각했어요. 고갱은 친구에게 이렇게 충고하기도 했답니다.

"자연을 너무 과하게 묘사하지 말게. 예술은 추상이네. 자연 앞에서 꿈꾸면서 자연으로부터 추상을 끌어내게."

고갱은 미술이 외부에서 관찰한 객관적인 기록이 아닌, 믿음의 직접적이고 가시적인 상징이 되기를 바랐어요. 이처럼 내면의 심상과 외부의 실상이 한 화면에 종합된 그림을 '종합주의'라고 한답니다.

〈황색 예수〉, 폴 고갱(프랑스) | 1889년, 캔버스에 유채, 92.1×73.3cm, 미국 뉴욕 올브라이트 녹스 미술관 소장

대표적인 종합주의 시기의 작품이다. 믿음의 세계에 있는 예수와 현실에 있는 신실한 여인들을 한자리에 배치했다. 이 작품에서 계절감

P.Gauguin 89

원시 우림의 성모 마리아에게 경배를

고갱은 사회의 때가 묻지 않은 인간의 선한 마음을 믿었습니다. 유럽이 문명 때문에 타락했다고 생각한 그는 순수함과 강렬함이 남아 있는 원시 사회로 떠나고 싶어 했어요. 앞에서 살펴보았듯이 한때 아를에서 고흐와 함께 작업했던 고갱은 고흐의 과격한 행동에 놀라 파리로 도망쳤습니다. 2년 뒤에는 남태평양의 타히티 섬으로 떠났지요.

〈이아 오라나 마리아〉는 고갱이 타히티 섬에서 그린 첫 번째 그림입니다. 작품의 제목은 타히티의 토속어로 '마리아여, 저는 당신을 경배합니다'라는 뜻이랍니다. 그림을 보면, 자연과 여인들이 강한 원색으로 표현되어 있어요. 화면 오른쪽 여인의 후광은 전통적인 그리스도교적 도상(圖像, 종교나 신화적 주제를 표현한 미술 작품에 나타난 인물 또는 형상)이지만, 왼쪽의 두 여인의 합장은 타히티식 도상입니다. 타히티와 그리스도교의 도상이 겹쳐 있는 것이지요.

인물들은 배경 속에 파묻혀 있는 것처럼 보입니다. 과일이나 잎, 꽃, 길 등은 마치 가위로 오려 붙인 것처럼 형태가 명확하고요. 햇빛을 받아 빛나는 사물을 무수한 붓 터치로 표현했던 인상주의자들의 작품과는 많이 다르지요.

무엇보다 놀라운 것은 성모 마리아를 상반신을 노출한 여성으로 표현한 점이에요. 지금까지 보아 왔던 성모 마리아에 비해 지나치게 건강해 보이지요? 풍요의 여신처럼 보일 정도예요. 고갱은 원시 사회의 생명력과 순수함으로 가득 찬 이 그림이 유럽의 어떤 성상화보다 성스럽다고 생각했답니다.

1897년에 큰딸이 죽었다는 소식을 들은 고갱은 큰 충격을 받았어요. 그렇지 않아도 병과 가난 때문에 괴로워하던 고갱은 자

<이아 오라나 마리아>(오른쪽), 폴 고갱(프랑스) | 1891년, 캔버스에 유채, 113.7×87.6cm, 미국 뉴욕 메트로폴리탄 미술관 소장
'성모 마리아에 대한 경배'라는 주제를 타히티식 풍물과 섞어 토속적으로 표현한 작품이다. 종교적 색채보다는 타히티의 원시적인 건강함을 나타내는 데 주력한 것으로 보인다.

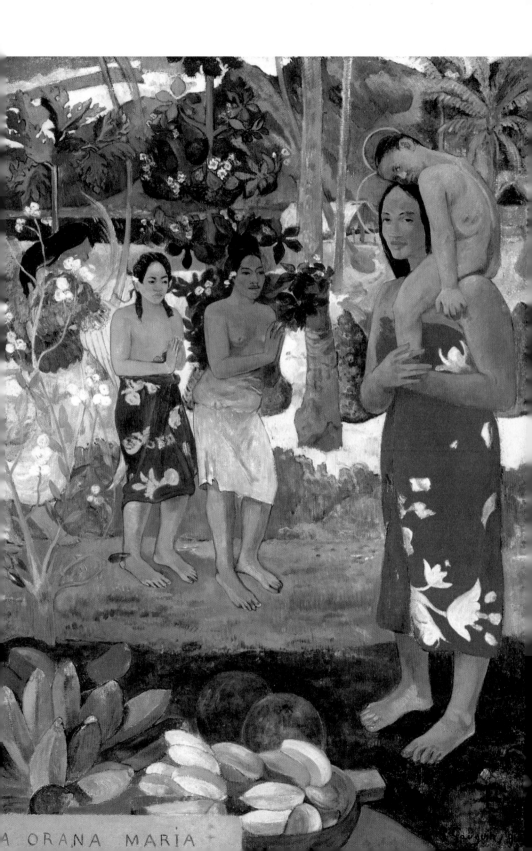

IA ORANA MARIA

〈타히티의 여인들〉, 폴 고갱(프랑스) | 1891년, 캔버스에 유채, 69×91.5cm, 프랑스 파리 오르세 미술관 소장

타히티는 오랜 기간 영국의 식민 지배를 받다가 이 작품이 그려질 당시 프랑스의 식민지가 되었다. 이 그림에서는 기존의 전통과 식민지 총독이나 선교사에 의해 강제로 주입된 새로운 풍습이 서로 충돌하고 있다. 화면 왼쪽의 여인은 '파레오'라는 전통 의상을 입고 있으나 그 옆의 여인은 분홍색 선교사 원피스를 입고 있다. 색색의 층으로 평면화된 화면은 두 여인을 뚜렷하게 부각시킨다.

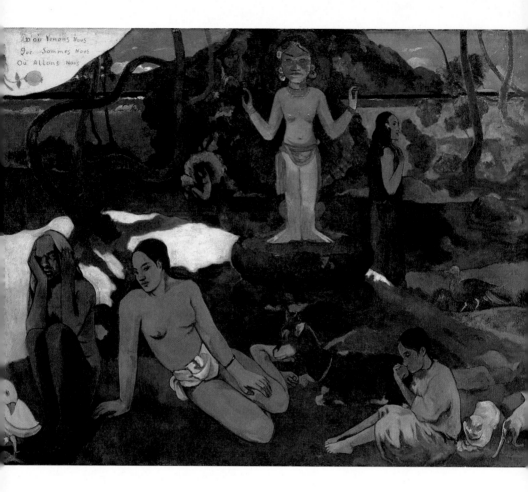

살을 결심합니다. 그의 후원자들은 이미 경제적 지원을 끊은 상태였어요. 열대에 낙원을 건설하려고 했던 고갱의 꿈은 수포로 돌아간 셈이었지요. 그는 자살하기 전에 마지막으로 기념비적인 작품을 제작하기로 결심합니다.

고갱이 마지막 힘을 쏟아 넣어 그린 그림이 〈우리는 어디서 와서, 무엇이 되어, 어디로 가는가?〉입니다. 이 작품은 전반적으로 어두운 톤이에요. 화면 오른쪽의 아기부터 왼쪽의 노인에 이르기까지 인간의 인생 역정을 표현한 작품이지요. 그렇다면 인생의 초기부터 살펴보도록 할까요? 화면 가장 오른쪽을 보세요. 아

〈우리는 어디서 와서, 무엇이 되어, 어디로 가는가?〉, 폴 고갱(프랑스) | 1897~1898년, 캔버스에 유채, 139.1×374.6cm, 미국 보스턴 순수 미술 박물관 소장

원시의 이상향인 타히티를 배경으로 어린 아기부터 노인에 이르는 12명의 인물을 등장시켜 생명의 기원과 삶의 의미, 그리고 죽음에 대한 이야기를 담은 작품이다.

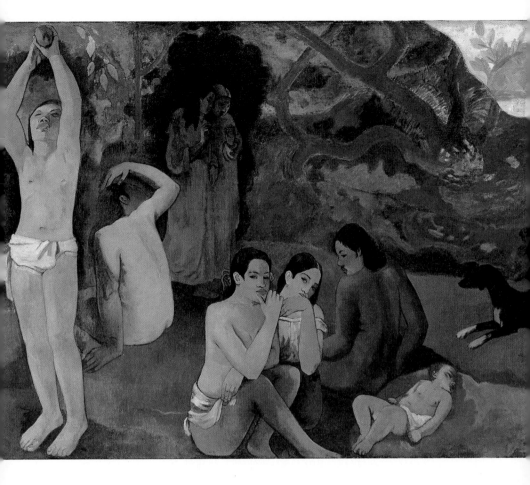

기는 그림 밖으로 얼굴을 향하고 있고, 아기를 둘러싼 여인들은 서로 다른 곳을 바라보고 있어서 아기의 엄마가 누구인지 확실하게 알 수 없습니다. 이는 공동으로 아이를 양육하는 타히티 섬의 풍습을 잘 보여 주지요.

화면 가운데에 있는 사람은 손을 위로 들어 과일을 따고 있습니다. 구약 성경에서 이브가 하나님의 명을 어기고 선악과를 따는 장면을 연상시키지요. 하지만 이 그림에서 이브는 현지인이에요. 작품의 제목 가운데 '우리는 무엇인가'에 해당하는 이 장면은 살면서 점점 더 많은 것을 원하는 인간의 욕심을 나타냅니다.

화면 왼쪽 뒤편에서 양팔을 들고 서 있는 석상은 '히나'라는 폴리네시아 여신입니다. 사후 세계를 관장하지요. 이 여신상은 과일을 먹고 있는 어린아이를 바라보며 아이에게 닥칠 세상사를 암시하는 것 같네요. 고갱은 이 석상에 대해서 다음과 같이 말했어요.

"우리는 우리의 기원과 운명의 신비에 대해 잘 모르거나 전혀 알지 못한다. 이 때문에 이러한 우상이 우리의 원초적인 혼을 지배하고 우리의 고통을 상상 속에서나마 다독거려 주는 것이다."

화면의 왼쪽은 마지막 주제인 '우리는 어디로 가는가'에 해당하는 부분입니다. 죽음을 앞둔 늙은 여인이 웅크리고 있어요. 이 여인의 발치에는 기묘하게 생긴 하얀 새가 발로 도마뱀을 움켜쥐고 있습니다. 이는 언어의 무력함을 상징한다고 해요.

고갱은 이 작품을 그리면서 삶과 죽음에 관한 문제를 고민했습니다. 누구나 가슴속에는 잊을 수 없는 이야기가 있기 마련이에요. 고갱은 딸을 잃은 상처를 타히티의 자연과 융합해 격정적인 그림으로 완성시킨 것이지요. 상징적인 색채와 도상은 고갱의 화법이었습니다.

고흐의 <탕기 영감의 초상> 배경에 있는 화려한 그림은 무엇일까요?

고흐의 <탕기 영감의 초상> 배경을 보면 여러 그림이 모자이크처럼 깔려 있습니다. 이 그림들은 바로 일본 전통의 목판화인 우키요에예요. (96쪽 참조) 에도 시대에 대두한 서민 문화의 특징을 잘 보여 주지요. 19세기에 일본은 서양의 여러 나라와 적극적으로 교류했어요. 각국의 문물을 소개하는 만국 박람회에 도자기를 출품하기도 했지요. 유럽 사람들은 일본이 출품한 도자기보다 도자기를 포장한 우키요에에 더 열광했습니다. 우키요에는 원근법을 무시한 대담한 구도와 강렬하고 순수한 색채가 특징이에요. 세부 묘사를 과감히 생략하기도 하고 대각선 구도로 사물을 배치하기도 하지요. 우키요에가 인기를 끌면서 당시 유럽에서는 '자포니즘(Japonism)'이라는 일본 취향이 유행했어요. 특히 우키요에는 인상주의 화가들에게 많은 영향을 주었습니다. 고흐나 모네 등 많은 화가가 우키요에를 그대로 따라 그리거나 그림의 배경에 일본식 부채나 인형 등을 배치했지요. 여기서 더 나아가 우키요에에서 보이는 대담한 색과 구도를 받아들여 자신들만의 스타일로 발전시키기도 했답니다.

고흐, <탕기 영감의 초상>

5 근대 조각의 아버지 |
로댕

화가가 후원자의 취향에서 벗어나 자신만의 관점을 가지게 되면서 근
대 미술이 시작되었습니다. 회화 분야에서는 인상주의자들이 근대
회화를 열었다면 조각 분야에서는 로댕이 이 역할을 했어요. 보통 조각가가
흙을 가지고 작업할 때는 흙 표면을 고르게 다듬으려고 합니다. 하지만 로댕
은 근육을 생동감 있게 표현하기 위해 거친 상태로 놓아두었어요. 기존의 관
념에서 벗어나 자신만의 작품 세계를 펼친 것이지요. 로댕은 건축의 장식물
에 지나지 않았던 조각에 생명과 감정을 불어넣어 인상주의와 함께 근대 미
술에 커다란 발자취를 남겼어요.

- 로댕이 평생을 바친 <지옥의 문>은 다양한 군상의 모습을 실감 나게 표현했다.
- <칼레의 시민>은 고통이나 용기, 두려움 등 인간의 진솔한 감정을 표현한 작품이다.
- <발자크>는 대상의 외형을 그대로 모사하는 사실주의 전통에서 벗어난 최초의 작품이다.
- 로댕의 연인이었던 클로델은 <왈츠>라는 작품을 통해 예술가로서의 자질을 인정받았다.

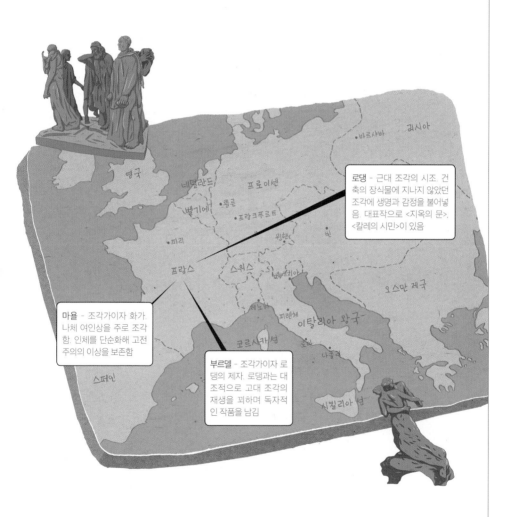

로댕 - 근대 조각의 시조. 건축의 장식물에 지나지 않았던 조각에 생명과 감정을 불어넣음. 대표작으로 <지옥의 문>, <칼레의 시민>이 있음

마욜 - 조각가이자 화가. 나체 여인상을 주로 조각함. 인체를 단순화해 고전주의의 이상을 보존함

부르델 - 조각가이자 로댕의 제자. 로댕과는 대조적으로 고대 조각의 재생을 꾀하며 독자적인 작품을 남김

실제 모델을 본 떠서 만들었다고요?

이탈리아에서 미켈란젤로의 작품을 보고 영감을 받은 프랑스 조각가 오귀스트 로댕은 일 년 반 동안이나 남성 나체 조각 작업에 매달렸어요. 로댕은 직업 모델의 정해진 포즈가 작품을 진부하게 만든다고 생각했습니다. 그래서 직업 모델이 아닌 22세의 벨기에 군인 오귀스트 네이를 모델로 삼았지요. 이렇게 완성된 〈청동시대〉는 유연한 자세와 섬세한 피부 표현으로 살롱전에서 찬사를 받았습니다.

하지만 〈청동시대〉은 곧 우스꽝스러운 스캔들에 휘말리게 돼요. 조각해서 만든 것이 아니라 실제 모델의 본을 뜬 것이 아니냐는 소문이 떠돌았지요. 당시 조각가들은 종종 실제 모델의 본을 떠서 조각을 만들었다고 해요. 물론 이 행위는 예술가로서 매우 불명예스러운 행동으로 여겨졌지요. 로댕은 모델의 실제 사진까지 살롱 위원회에 제출하며 불명예스러운 스캔들에서 벗어나고 싶어 했어요.

로댕은 전통 조각가들처럼 인체를 미화하지 않고, 인간의 진실을 표현하려고 했습니다. 이를 위해 인체를 집요하게 탐구했지요. 그래서 〈청동시대〉처럼 생생한 작품이 탄생한 거예요. 이 스캔들은 로댕에게는 불명예스러운 일이었지만, 이 사건으로 말미암아 로댕은 조각가로서 명성을 얻게 되었습니다. 이후 로댕의 능력을 높이 평가한 프랑스 정부가 로댕에게 〈지옥의 문〉을 의뢰하지요.

오귀스트 로댕
(1840~1917)
프랑스의 조각가다. 18세기 이래 건축의 장식물에 지나지 않았던 조각에 생명과 감정을 불어넣었다. 사실주의적인 조각에도 능숙했지만, 대상의 내면을 드러내는 표현주의적인 조각에서도 역량을 발휘했다.

오귀스트 네이 사진
로댕의 <청동시대>는 젊은 벨기에 군인이었던 오귀
스트 네이를 모델로 만들어졌다. 작품이 모델의 본
을 떠서 만들었다는 스캔들이 발생하자, 로댕은 사
실이 아니라는 것을 증명하기 위해 실제 모델의 사
진을 제출했다.

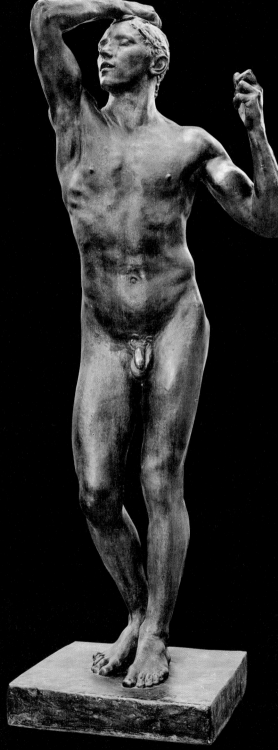

<청동시대>, 오귀스트 로댕(프랑스) |
1877~1880년경, 청동, 178×59×61.5cm, 프랑
스 파리 오르세 미술관 소장
로댕의 부드럽지만 강렬한 표현력이 돋보이는 작품
이다. 1880년에 살롱에 제출한 카피본을 오르세 미
술관이 소장하고 있다.

온갖 희망을 버릴지어다 - 지옥의 문

〈지옥의 문〉은 로댕이 단테의『신곡』가운데 지옥 편을 주제로 다양한 인물 군상을 극적으로 표현한 작품이다. 15세기에 기베르티가 제작한 〈천국의 문〉에서 영감을 얻었다. 이 외에도 들라크루아가 그린 〈단테의 배〉, 미켈란젤로의 〈최후의 심판〉, 발자크의 '인간 희극', 보들레르의『악의 꽃』등의 영향도 있었다. 단테의 작품에 상징적인 의미를 조합한 결작이다.

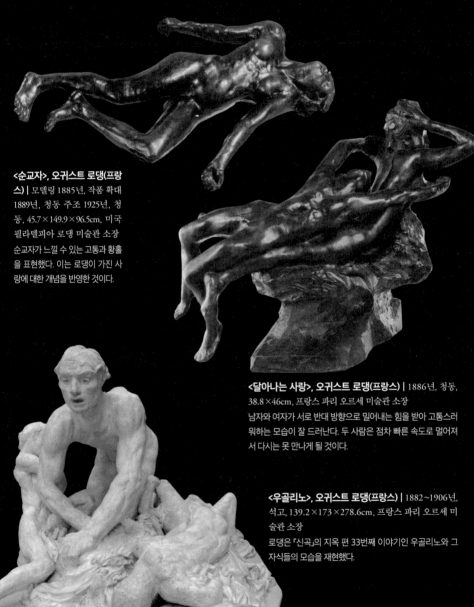

〈순교자〉, 오귀스트 로댕(프랑스) | 모델링 1885년, 작품 확대 1889년, 청동 주조 1925년, 청동, 45.7×149.9×96.5cm, 미국 필라델피아 로댕 미술관 소장
순교자가 느낄 수 있는 고통과 황홀을 표현했다. 이는 로댕이 가진 사랑에 대한 개념을 반영한 것이다.

〈달아나는 사랑〉, 오귀스트 로댕(프랑스) | 1886년, 청동, 38.8×46cm, 프랑스 파리 오르세 미술관 소장
남자와 여자가 서로 반대 방향으로 밀어내는 힘을 받아 고통스러워하는 모습이 잘 드러난다. 두 사람은 점차 빠른 속도로 멀어져서 다시는 못 만나게 될 것이다.

〈우골리노〉, 오귀스트 로댕(프랑스) | 1882~1906년, 석고, 139.2×173×278.6cm, 프랑스 파리 오르세 미술관 소장
로댕은『신곡』의 지옥 편 33번째 이야기인 우골리노와 그 자식들의 모습을 재현했다.

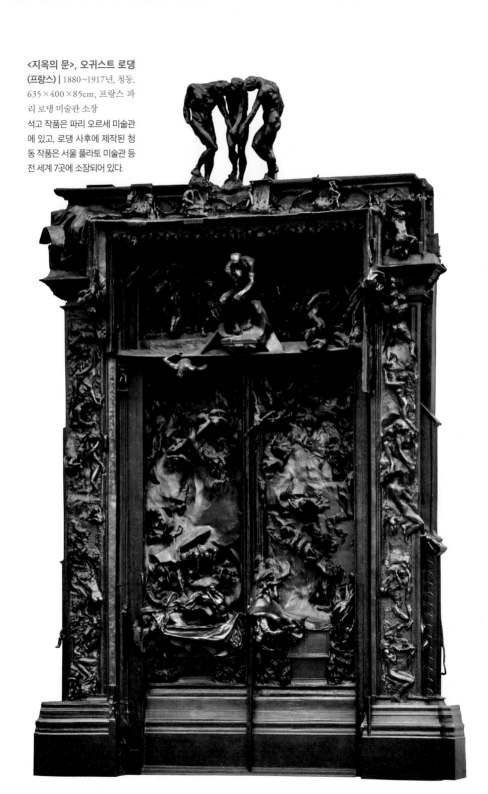

<지옥의 문>, 오귀스트 로댕 (프랑스) | 1880~1917년, 청동, 635×400×85cm, 프랑스 파리 로댕 미술관 소장
석고 작품은 파리 오르세 미술관에 있고, 로댕 사후에 제작된 청동 작품은 서울 플라토 미술관 등 전 세계 7곳에 소장되어 있다.

팔, 다리, 발가락도 생각한다

단테의 『신곡』에서 두 시인 베르길리우스와 단테는 지옥과 연옥, 천국을 순례합니다. 다음은 단테가 『신곡』에서 지옥의 입구에 있는 '지옥의 문'을 묘사한 장면이에요.

나를 거쳐 고통의 마을로 가고,

나를 거쳐 영원한 고통으로 가며,

나를 거쳐 저주받은 무리 속으로 간다.

정의는 더없이 존귀한 나의 창조주를 움직여

성스러운 힘, 최고의 지혜와

태초의 사랑으로 나를 만드셨다.

나보다 먼저 창조된 것은

영원밖에 없으니, 나는 영원토록 남아 있을 것이다.

여기 들어오는 너희는 온갖 희망을 버릴지어다.

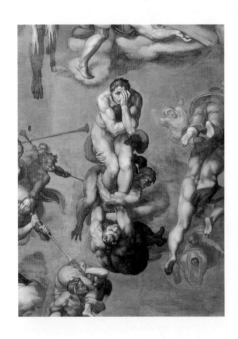

<최후의 심판> 부분
로댕은 미켈란젤로의 <최후의 심판>을 참조해 <생각하는 사람>의 형상을 만들었다. 한 사람이 심판 날 지옥으로 떨어지는 인간들을 바라보고 있다. 고뇌에 찬 표정이 잘 묘사되어 있다.

『신곡』에 등장하는 지옥은 아홉 개의 구역으로 나누어져 있습니다. 이곳에서 태만, 애욕, 탐식, 인색, 낭비, 분노, 교만, 폭력, 기만의 죄를 지은 영혼들은 죄의 정도에 따라 벌을 받지요. 영혼들의 사연이 가지각색이라 단테는 영혼들의 불행에 눈물을 흘리기도 하고 그들의 악행에 몸을 떨기도 했어요. 로댕은 『신곡』 중에서도 특히 이 지옥 편에 심취해 있었습니다. 마침 프랑스 정부는 파리 장식 미술 박물관을 화려하게 건축할 계획을 세

우고, 조각으로 구성된 문을 입구에 설치하기로 하지요. 이렇게 해서 로댕은 〈지옥의 문〉을 제작하게 되었어요.

로댕은 〈지옥의 문〉을 만드는 데 37년의 세월을 바쳤습니다. 이 작품에 들어갈 군상들을 구상하고 조각하고 선별하고 다시 만드는 작업을 이 긴 시간 동안 반복한 것이지요. 고통받는 군상들은 서로 얽혀 소용돌이치듯 문에 조각되어 있습니다. 이 작업을 본 시인 라이너 마리아 릴케는 다음과 같이 말했어요.

"로댕은 그가 만들어 낸 조각들이 스스로 자리를 찾아가도록 했다. 로댕은 자신이 만들어 낸 군상들의 삶을 지켜보고, 그들의 소리에 귀를 기울이고, 그들이 원하는 대로 하도록 내버려 두었다." 이렇게 해서 조금씩 〈지옥의 문〉이 완성되었어요.

〈지옥의 문〉에는 로댕의 많은 걸작이 포함되어 있습니다. 로댕의 모든 것이 이 작품에 있다고 해도 과언이 아니지요. 〈지옥의 문〉에 포함된 작품 가운데 가장 유명한 것이 〈생각하는 사람〉입니다. 미켈란젤로의 〈최후의 심판〉을 보면 무서운 표정으로 턱을 괴고 있는 사람이 있어요. 로댕은 이 인물을 보고 영감을 받아 〈생각하는 사람〉을 만들었답니다.

〈생각하는 사람〉, 오귀스트 로댕(프랑스) | 모델링 1880년경, 청동 주조 1904년경, 청동, 높이 198.1cm, 미국 샌프란시스코 리전 오브 아너 박물관 소장

〈지옥의 문〉에 포함된 많은 작품 가운데 가장 유명한 조각이다. 1896년에 청동으로 처음 제작되었고, 1904년 단독 작품으로 살롱전에 제출하기 위해 실물 크기보다 더 크게 제작되었다.

〈생각하는 사람〉은 지옥의 문 높은 곳에 앉아 지옥에서 고통받는 인간들을 내려다보고 있습니다. 로댕은 원래 자신이 창조한 인물들을 내려다보는 단테를 형상화하려고 했어요. 이렇게 본다면 이 작품은 자신이 만든 창조물에 대해 숙고하는 예술가의 형상이라고 볼 수 있습니다. 하지만 우리는 다른 관점에서 질문을 던져 볼 수도 있어요. 인간의 여러 죄와 이에 따른 온갖 고통을 목격한 인간은 어떤 생각을 하게 될까요?

〈생각하는 사람〉을 보면, 남자의 나체에서 느껴지는 무게와 긴장감이 사색의 괴로움을 잘 드러내고 있습니다. 로댕은 "팔과 등, 다리의 모든 근육, 움켜쥔 주먹, 오므린 발가락 등은 모두 그가 생각 중임을 나타낸다."라고 말했어요. 로댕은 조각가에게는 인체에 대한 완전한 지식과 인체 각 부분에 대한 깊은 느낌이 있어야 한다고 생각했습니다. 그래야 감정이나 인간의 운명을 온전히 표현할 수 있다고 여겼지요.

<세 망령>, 오귀스트 로댕(프랑스) | 모델링 1886년 이전, 청동 주조 1904년, 청동, 97 × 91.3 × 54.3cm, 프랑스 파리 로댕 미술관 소장
고민하는 아담의 모습을 세 번 반복한 작품이다. 목과 어깨가 거의 수평을 이루는 과장된 자세로 절망과 고통을 표현했다.

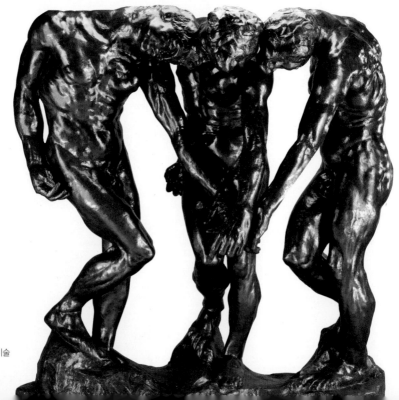

로댕은 〈세 망령〉에서도 인체를 통해 심리를 잘 표현했어요. 『신곡』에 등장하는 이 세 망령은 원을 이루어 춤추면서 지옥에서의 비통한 상황을 단테에게 이야기했습니다. 〈세 망령〉은 머리를 맞대고 집게손가락으로 한 곳을 가리키고 있지요. 이들의 손가락은 『신곡』의 한 구절이자 지옥의 문에 쓰인 '여기 들어오는 너희는 온갖 희망을 버릴지어다'를 가리키고 있는 것 같아요.

그런데 세 망령의 자세가 불편해 보인다고요? 로댕은 세 망령의 어깨를 무리하게 일직선으로 만들었고, 목과 어깨의 뒤틀림을 과장했습니다. 여러분도 배가 아프거나 마음이 불편할 때 몸을 뒤틀지요? 이처럼 뒤틀린 자세는 세 망령의 내적 고통을 실감나게 보여 줍니다.

금지된 사랑은 감미롭다

『신곡』의 지옥 편 제5곡에서 베르길리우스와 단테가 육욕의 죄를 저지른 자들이 있는 지옥의 두 번째 장을 통과할 때였습니다. 단테는 벌로 매서운 바람의 매를 맞으며 허공을 떠도는 두 남녀의 영혼을 발견했지요. 둘은 아무리 매서운 바람이 불어도 다정하게 끌어안은 팔을 놓지 않았어요. 단테는 이 연인을 불러 세워 사연을 물었지요.

절름발이에 추남이었던 리미니의 영주 지안치오토는 맞선 자리에 잘생긴 동생인 파올로를 대신 내보냅니다. 라벤나 성주의 딸 프란체스카는 선뜻 결혼을 승낙하지만, 곧 자신이 속았다는 사실을 알게 되지요. 프란체스카는 파올로와 이루어질 수 없는 사랑에 빠지게 됩니다. 단테는 그들에게 어떻게 서로의 마음을 확인할 수 있었는지 물었어요. 프란체스카는 다음과 같이 대답했지요.

"우리는 랜슬롯이 어떻게 사랑에 빠졌는지에 관한 이야기를 읽고 있었습니다. 두 사람이 입 맞추는 구절을 읽고 있을 때였어요. 내게서 영원히 떠날 수 없는 이 분은 떨면서 나에게 입을 맞추었지요."

이 장면을 목격한 프란체스카의 남편 지안치오토는 두 사람을 찔러 죽입니다. 두 사람은 형수와 시동생 간의 사랑이라는 죄를 저질렀기 때문에 지옥에 떨어져요. 〈키스〉는 이 연인의 키스 장면을 다룬 작품입니다. 남자가 들고 있는 책은 기사 랜슬롯과 기네비어 왕비의 사랑을 다룬 책이지요.

로댕은 실물 같은 인체와 근육 묘사로 사랑하는 남녀의 격정적인 순간을 표현했어요. 표정을 알아보기 힘들 정도로 얼굴을 가까이 댄 연인을 보세요. 여자는 열정적으로 남자에게 매달려 있고, 남자는 여자를 부드럽게 안고 있네요. 이 유연하면서도 동적인 자세는 연인의 열정을 잘 보여 줍니다.

또한 두 사람은 나체인데도 우아해 보입니다. 그 이유는 두 인물의 자세가 어느 정도 절제되어 있기 때문이에요. 이 작품은 세계에서 가장 인기가 높은 키스 장면이기도 합니다. 연인의 사랑을 이토록 아름답게 표현한 조각은 찾기 힘들지요.

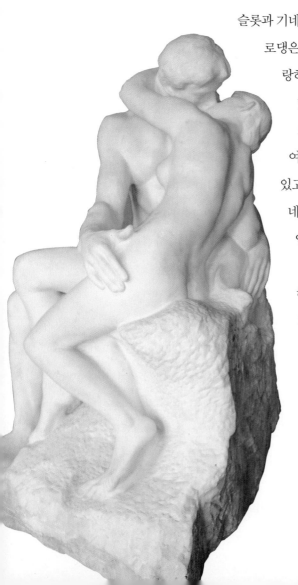

〈키스〉, 오귀스트 로댕 (프랑스) | 모델링 1882년, 대리석, 181.5×112.5× 117cm, 프랑스 파리 로댕 미술관 소장
실물 크기의 대리석 버전은 로댕 생전에 총 3점 제작되었다. 인체의 사실적이고 부드러운 곡선과 움직임을 보여 주는 데 중점을 둔 작품이다.

교수대 앞에서는 영웅이 없다

〈칼레의 시민〉은 영국과 프랑스 사이에 일어난 100년 전쟁을 기반으로 한 작품입니다. 우리나라의 경우 왜가 침략했을 당시 해안가 마을이 피해를 많이 보았어요. 마찬가지로 100년 전쟁 때도 프랑스 북쪽 항구 도시인 칼레가 일 년 만에 영국에 점령당했지요.

칼레를 점령하는 데 애먹은 영국 왕 에드워드 3세는 칼레의 항복을 받아들이는 조건으로 여섯 유지의 목숨을 요구했어요. 〈칼레의 시민〉은 칼레의 여섯 유지가 무고한 시민들의 목숨을 살리기 위해 스스로를 동아줄에 묶고 교수대로 향하는 모습을 표현한 작품입니다.

시 당국은 로댕에게 이 사건을 기념하는 조형물을 의뢰했어

〈칼레의 시민〉, 오귀스트 로댕(프랑스) | 모델링 1884~1895년, 청동 주조 1919~1921년, 청동, 209.6×238.8×190.5cm, 미국 필라델피아 로댕 미술관 소장
1884년 칼레 시로부터 주문을 받아 1889년에 완성한 작품이다. 영웅이 아닌 평범한 인간의 모습을 한 조각을 본 시민들의 실망은 컸다. 그래서 초기에는 바닷가 한적한 곳에 세워졌다.

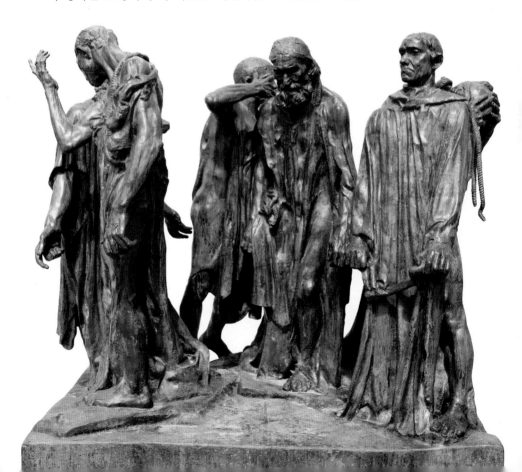

요. 하지만 완성된 조각을 시청 광장에 세우는 것을 거부했지요. 그래서 로댕이 살아 있을 때는 그 자리에 놓이지 않았어요. 왜 그랬냐고요?

로댕은 처음에 조각을 받치는 단을 만들지 않고 칼레의 여섯 시민을 관람객과 같은 눈높이에 두려고 했습니다. 주변에서 볼 수 있는 기념 조형물을 생각해 보세요. 초등학교 화단에 있는 위인의 동상이나 보통 인물상은 근엄한 모습으로 높은 곳에 서 있지요? 그래서 이 동상들을 보려면 자연스럽게 우러러봐야 돼요. 하지만 로댕은 이 위인들을 높은 단 위에서 지상으로 끌어내린 것이지요.

로댕은 칼레의 여섯 시민을 영웅화할 생각이 없었습니다. 〈칼레의 시민〉의 표정을 자세히 살펴보세요. 죽음을 앞두고 이 여섯 명이 느끼고 있는 감정은 전부 다르네요. 용기를 내는 사람부터 체념하거나 절망감을 느끼는 사람까지 다양하지요.

이 작품을 본 시 당국은 펄쩍 뛰었습니다. 조각에 여섯 명의 '영웅'이 표현되기를 바랐는데, 죽음에 동요하는 일반 사람들이 있었기 때문이지요.

로댕은 항상 '진실'을 추구했습니다. 인간의 진실은 신들의 이야기나 영웅의 위대한 업적보다 더 큰 감동을 주기도 해요. 위로 들어 올리거나 아래로 늘어뜨린 손, 침묵에 빠진 얼굴들은 이 여섯 시민이 죽을 결심을 하기까지 얼

〈칼레의 시민〉 부분
여섯 시민 가운데 한 명인 자끄 드 위쌍의 얼굴이다. 침통한 표정에서 인간적인 고뇌가 느껴진다.

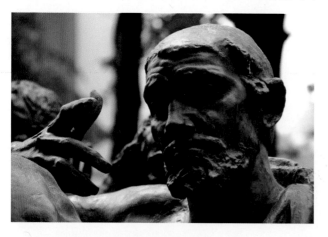

마나 많은 괴로움에 시달렸는지 보여 줍니다. 몇몇은 여전히 고통을 느끼고 있고, 또 몇몇은 침착하게 죽음에 대한 두려움을 억누르고 있어요. 이들의 고통이나 용기, 두려움 등은 신의 감정이 아닌 인간만이 지닐 수 있는 감정입니다. 그래서 우리는 이 작품을 통해 연민과 감동을 느끼는 것이지요.

헝클어진 머리를 들어 꿈의 세계를 보다

프랑스 소설가인 오노레 드 발자크는 사실주의의 선구자로 꼽힙니다. 프랑스 문인 협회는 발자크 사망 40주기를 기념하기 위해 로댕에게 발자크 기념 동상을 의뢰하지요. 하지만 이 작품 역시 프랑스 문인 협회의 냉혹한 비판을 받았어요.

"발자크와 비슷한 점이 없다. 둔하고 괴물 같다. 이는 대문호 발자크에 대한 모독이다."

〈발자크〉를 언뜻 보면 단지 커다란 돌덩이처럼 보입니다. 더 자세히 보면 커다란 머리와 두꺼운 목을 가진 한 남자가 옷을 두르고 서 있는 것이 보여요. 대중은 프랑스의 자랑인 발자크를 이토록 추한 인물로 표현했다는 사실에 충격을 감추지 못했습니다. 이 작품으로 일어난 스캔들의 강도는 〈칼레의 시민〉 때와 비할 바가 아니었지요.

하지만 〈발자크〉는 로댕이 엄청난 시간과 노력을 들여 조각한 작품이에요. 발자크가 잘 다니는 양복 가게에서 발자크의 치수를 알아내기까지 했지요. 습작은 계속되었고 작품은 계속해서 바뀌었어요. 결국 로댕

<발자크>, 오귀스트 로댕 (프랑스) | 모델링 1898년, 청동 주조 1954년, 청동, 282×122.5×104.2cm, 미국 뉴욕 현대 미술관 (MoMA) 소장
조각 역사상 최초의 현대적인 작품으로 꼽힌다.

은 망토를 걸친 발자크가 가장 발자크답다고 결론을 내렸답니다.

로댕이 조사한 바에 따르면 발자크는 손을 댄 일마다 실패했습니다. 늘어난 빚을 갚기 위해서 죽는 날까지 전쟁을 치르듯 소설을 써야 했지요. 발자크는 계속 커피를 들이켜며 잠도 자지 않고 글을 썼어요. 얼마나 혹독하게 글을 썼는지 말년에는 신체까지 변할 정도였답니다.

그렇다고 로댕이 발자크의 겉모습만 표현하려 했던 것은 아니었어요. 평론가 레옹 도데는 로댕의 〈발자크〉가 불멸을 꿈꾸는 몽상가로서의 발자크를 잘 표현했다고 평가했습니다.

"동맥이 드러난 굵은 목과 거칠게 곤두선 머리카락을 지닌 이 사람은 '인간 희극'의 작가 발자크다. 발자크의 눈에는 이미 어둠이 깃들었지만, 그는 고개를 들어 태양을 응시한다. 고단함과 애증으로 가득 찬 삶에서 벗어나 꿈의 세계에 집중하고 있다."

로댕은 발자크의 외형뿐만 아니라 소설가이자 몽상가로서의 내면 역시 표현했던 거예요.

〈발자크〉는 조각 예술 역사상 최초의 현대적인 작품으로 평가받고 있습니다. 사실주의 전통에서 벗어난 추상적인 작품이라는 점에서 그렇지요.

지금까지 이어져 내려온 조각의 전통은 대상을 완벽한 형태로 나타내는 것이었습니다. 이상적인 미의 모습에 가까울수록 완벽한 조각 작품이지요. 물론 이상적인 미의 모습이란 현실 세계에는 존재하지 않는 것이었어요. 그래서 그때까지 조각가는 이상적인 미를 복제해 내는 숙련된 기술자에 가까웠지요.

하지만 로댕은 자존심이 강한 예술가였습니다. 전통적인 규범에서 벗어나 자기 생각대로 세상을 바라보고 작품을 만들고자 했지요. 그는 아카데미의 규율이나 대중의 취향은 작가의 주관

을 침해할 수 없다고 생각했어요. 로댕에 이르러 조각은 관습이나 대중의 요구에서 벗어나 온전히 예술가의 주관대로 제작되었습니다. 회화 분야에서 인상주의자들이 이룬 업적을 조각 분야에서는 로댕이 달성한 셈이지요.

로댕, 당신을 사랑하고 증오합니다

짙푸른 눈동자가 아름다운 프랑스 조각가 카미유 클로델은 상파뉴 지방 출신의 열아홉 살 소녀였습니다. 미술 학교 여학생들을 위해 협회를 직접 만들었을 만큼 적극적인 성격이었던 그녀는 제자가 되기 위해 로댕의 작업실을 찾아가지요. 클로델은 당시 남동생의 말처럼 '당당한 화려함으로 빛나던 젊은 여인'이었어요.

〈사색〉은 로댕이 클로델을 표현한 조각입니다. 로댕은 이 작품을 통해 클로델의 불같은 정열과 진지함을 표현하려고 했어요. 아름다운 얼굴은 사색에 잠긴 듯 진지한 표정을 하고 있네요.

클로델은 로댕과 함께하며 인간적으로나 예술적으로 성장했습니다. 로댕과 클로델은 서로의 예술에 영향을 주고받으며 작업했지요. 클로델은 로댕에게 꼭 필요한 영감의 원천

〈사색〉, 오귀스트 로댕 (프랑스) | 1895년경, 대리석, 74.2×43.5×46.1cm, 프랑스 파리 오르세 미술관 소장
카미유 클로델의 모습을 조각한 작품이다. 제작 과정에서 처음과 구상이 달라지면서 아랫부분을 미완성인 것처럼 원석 그대로 남겼다.

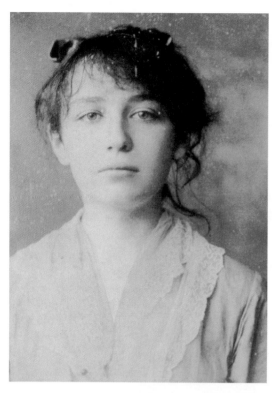

카미유 클로델
(1864~1943)
프랑스의 조각가로 로댕의
제자이자 연인으로 알려져
있다. 로댕의 〈지옥의 문〉과
〈칼레의 시민〉 등의 작품
제작에 참여했다. 로댕의 작
품에서 영감을 받았다. 이것
이 오히려 그녀가 독창성을
발휘하는 데 걸림돌이 되었
다는 해석도 있다.

이자, 사랑하는 연인, 동료 조각가가 되었어요.

이 시기에 클로델이 만든 작품이 〈왈츠〉입니다. 이 작품은 연인 사이에 흐르는 다정한 느낌을 잘 표현하고 있어요. 빙글빙글 돌며 추는 왈츠 특유의 아름다운 춤 동작을 잘 보여 주지요. 여자의 허리로부터 시작되어 다리를 감싸며 소용돌이치는 치마가 인상적입니다. 이 작품을 살롱전에 제출한 클로델은 예술가로서의 명성까지 얻게 되었어요.

로댕은 클로델을 사랑했지만, 저녁이 되면 어김없이 부인인 로즈 뵈레에게로 돌아갔습니다. 클로델은 그럴 때마다 자신이 로댕과 불륜 관계를 맺고 있다는 사실을 깨닫고 매우 괴로워했어요. 하지만 클로델은 오랫동안 로댕 곁을 떠나지 못했습니다. 나중에는 로댕과 로즈에 대한 증오심으로 고통스러워했지요. 로댕이 자신의 작품 활동을 방해한다고 생각하기도 했어요. 결국 클로델은 1893년이 되어서야 로댕 곁에 있으면 인간으로서도 예술가로서도 홀로 설 수 없다는 것을 깨닫고 로댕의 작업실을 떠납니다. 그녀가 새롭게 정착한 방에 둔 것이라고는 침대 하나와 의자 몇 개, 석고상이 전부였어요.

〈성숙〉은 로댕의 곁을 떠난 클로델의 괴로움이 표현된 작품입니다. 두 여인 사이에서 괴로워하는 로댕과, 로댕에게 애원하는

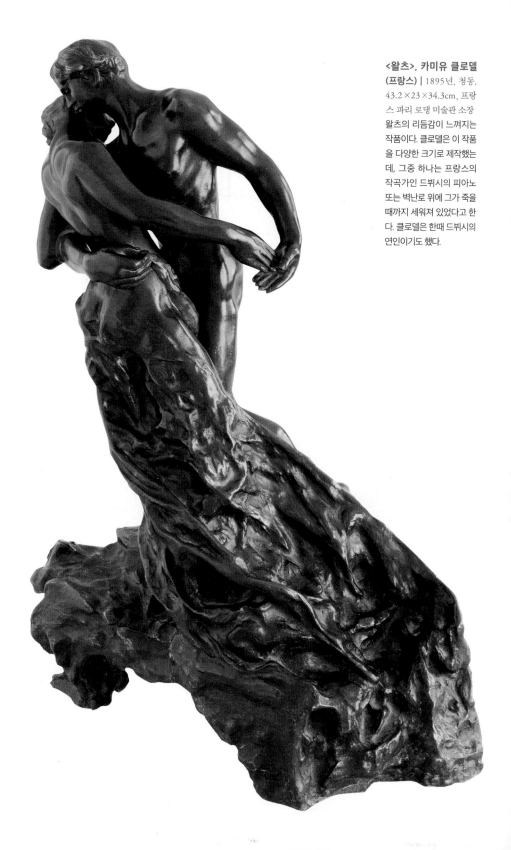

<왈츠>, 카미유 클로델 (프랑스) | 1895년, 청동, 43.2×23×34.3cm, 프랑스 파리 로댕 미술관 소장

왈츠의 리듬감이 느껴지는 작품이다. 클로델은 이 작품을 다양한 크기로 제작했는데, 그중 하나는 프랑스의 작곡가인 드뷔시의 피아노 또는 벽난로 위에 그가 죽을 때까지 세워져 있었다고 한다. 클로델은 한때 드뷔시의 연인이기도 했다.

자신의 모습을 담았지요. 주름이 가득한 남자는 무릎을 꿇고 애원하는 젊은 여자를 뿌리치고 있습니다. 젊은 여자의 신체는 매우 동적이고 아름다워요. 누가 봐도 이 작품의 주인공은 젊은 여성이라는 것을 알 수 있지요. 클로델은 자신의 작품들을 통해 여성을 수동적인 대상이 아닌 욕망을 드러내는 주체로 변화시켰답니다.

클로델과 헤어진 후 로댕은 조각가로서 명성을 떨치게 됩니다. 반면 클로델은 작품 활동에 몰두했지만, 로댕의 그림자에 가려 제대로 된 평가를 받지 못했어요. 결국 클로델은 로댕이 자신의 성공을 방해한다는 등의 망상에 시달리다가 정신 병원에 들어가게 됩니다. 클로델의 남동생은 당시의 누나를 '쓰레기로 버려진 조각상의 머리' 같다고 말할 정도였어요. 1943년 클로델은 로댕이라는 존재로 얼룩진 세월에 마침표를 찍고 쓸쓸히 세상을 떠나지요.

<성숙>, 카미유 클로델 (프랑스) | 모델링 1899년, 청동 주조 1902년, 청동, 114×163×72cm, 프랑스 파리 오르세 미술관 소장
로댕의 부인인 로즈 뵈레를 젊은 여자로부터 남자를 앗아가는 나이 든 여자 조각에 형상화했다. 로댕과의 관계로 고통스러워하는 클로델의 심경이 오롯이 담겨 있다.

조소의 종류와 제작 기법의 차이점은 무엇일까요?

로댕의 <키스>는 두 점이 있습니다. 파리 로댕 미술관이 소장하고 있는 <키스>는 대리석으로 만든 작품이고, 오랑주리 미술관 앞에 있는 <키스>는 청동으로 만들어졌지요. 이 두 작품은 재료가 다를 뿐만 아니라 만들어진 방법도 달라요. 우리가 흔히 조각이라고 말하는 미술 분야는 사실은 '조소'입니다. 조소의 종류로 조각과 소조가 있는 것이지요. '조각'은 큰 덩어리를 깎으면서 만드는 것이고, '소조'는 흙을 한 점씩 붙여 가며 제작하는 거예요. 조각은 대리석이나 나무를 깎아 만드는 것이기 때문에 실수를 돌이킬 수 없습니다. 반면 소조는 위험이 덜해요. 소조에는 찰흙을 구워 만드는 테라코타와 흙으로 만든 틀에 청동을 녹여 부은 다음 틀을 떼어 내는 브론즈 등이 있습니다. 테라코타는 조각과는 달리 만족할 때까지 계속 작업할 수 있다는 장점이 있지요. 브론즈는 틀이 있기 때문에 똑같은 작품을 여러 점 만들 수 있고요. 이러한 복제품도 진품으로 인정해 준답니다. 실제로 서울에 있는 플라토 미술관이 소장한 <지옥의 문>은 프랑스 정부가 인정한 7번째 진품이며, <칼레의 시민>은 12번째 진품입니다. 두 작품 다 청동으로 만들어졌다는 사실은 기억나지요? 하지만 이러한 소조 작품과는 달리 조각의 진품은 단 한 점뿐이랍니다.

청동으로 제작된 로댕의 <키스>

6 새로운 예술이 탄생하다 |
아르 누보 미술

19세기의 산업 혁명 이후 유럽의 미술가들은 공장 제품에 경각심을 느꼈습니다. 이에 수공예 전통을 지닌 유럽의 여러 나라에서 제품에 디자인을 가미하고자 노력했어요. 이러한 움직임에 영향을 받은 미술 사조가 아르 누보입니다. 아르 누보란 프랑스 어로 '새로운 예술'이라는 뜻이에요. 아르 누보 작품은 부드럽고 유동적인 선 등을 장식으로 사용해 독특한 분위기를 자아내지요. 오스트리아에서는 아르 누보의 영향을 받아 '빈 분리파'가 탄생했습니다. 빈 분리파의 수장인 클림트는 황금빛을 포함한 화려한 색들로 성과 사랑, 죽음에 대해 그렸어요. 클림트의 제자였던 에곤 실레는 내밀한 욕망과 죽음에 대한 공포를 거칠고 뒤틀린 형태로 표현했지요.

- 곡선을 사랑한 건축가 가우디는 산을 모티프로 카사 밀라를, 바다를 모티프로 카사 바트요를 지었다.
- 구엘 공원은 색색의 타일로 이루어진 독특한 외관을 자랑한다.
- 가우디는 자신이 평생을 바친 사그라다 파밀리아에 잠들어 있다.
- 황금빛이 특징인 클림트의 그림은 나른하고 관능적인 에로티시즘이 특징이다.
- 실레는 성적 욕망과 죽음을 평생의 화두로 삼아 그림을 그렸다.

가우디 – 직선이 아닌 곡선으로 건축물을 지음. 대표작으로 카사 밀라와 구엘 공원이 있음

클림트 – 장식적인 양식을 선호하고, 전통적인 미술에 대항해 '빈 분리파'를 결성함. 대표작으로 <키스>가 있음

에곤 실레 – 클림트의 영향을 받았지만, 이후 인간의 성과 성에 대한 공포에 집착해 독특한 작품 세계를 펼침. 대표작으로 <죽음과 소녀>가 있음

해골과 척추뼈를 닮은 집

세계의 주요 도시마다 도시를 대표하는 건축물이 존재합니다. 스페인의 바르셀로나는 세계의 여러 도시 중에서도 특별해요. 안토니오 가우디라는 천재적인 건축가가 그의 작품 대부분을 바르셀로나 곳곳에 세웠기 때문이지요. 그래서 바르셀로나는 '가우디 건축의 성지'라고 불린답니다. 이렇듯 한 건축가의 작품이 한 도시 전체를 대표하는 일은 흔치 않아요. 게다가 가우디의 작품처럼 개성 있는 건축물은 세계 어디에서도 찾기 힘들지요.

가우디는 17살에 바르셀로나 대학 건축 학교에 진학했습니다. 가우디가 졸업할 때 학장은 "건축사라는 칭호를 천재에게 주는 것인지 정신 이상자에게 주는 것인지 모르겠다."라는 말을 했

몬세라트 산
스페인 바르셀로나 시 북서부에 있다. 1,500여 개의 봉우리가 잇닿아 있는 매우 험준한 산이다.

카사 밀라
1906년에서 1912년 사이에 지어진 가우디의 작품이다. 당시 건축물들은 직선을 강조했지만, 가우디는 곡선을 건물 전체에 활용했다.

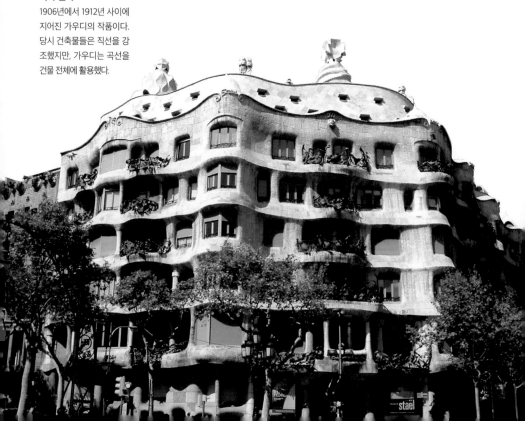

다고 해요. 가우디의 작품은 너무 독특해서 이처럼 평가가 극단적으로 갈렸답니다.

5층짜리 아파트인 카사 밀라는 1984년에 유네스코 세계 문화유산으로 지정되었습니다. 이 건축물은 가우디가 자주 들렀던 장소이자, '톱니 모양의 산'이라는 뜻이 담긴 몬세라트 산에서 영감을 받아 만들어졌어요.

이 아파트의 외면은 파도처럼 일렁이고 있습니다. 하지만 놀랍게도 이 건축물은 딱딱한 석회암과 철을 사용해 지어졌답니다. 내부 역시

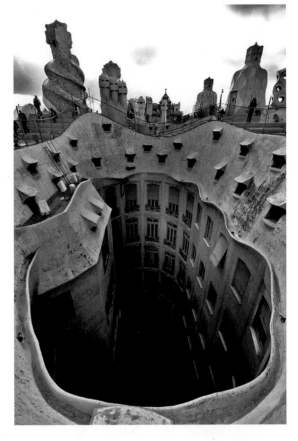

카사 밀라 내부
가우디는 옥상 굴뚝에도 디자인을 적용해 관람객이 마치 공원에 온 것처럼 느끼도록 만들었다. 카사 밀라 중앙에는 빈 공간을 두어 자연 채광이 이루어지도록 했다.

자연광을 받아들이고 바람이 잘 통하도록 타원형으로 설계되었지요. 부드러운 선이 물결치는 벽과 복잡한 철제 난간이 조화를 이루고 있네요. 가우디는 "직선은 인간에게 속하고 곡선은 신에게 속한다."라는 건축 철학을 가지고, 직선이 아닌 곡선으로 면을 처리했어요.

이 시기에 유럽에서는 아르 누보(Art Nouveau)라는 미술 사조가 유행했습니다. 아르 누보란 19세기 말에서 20세기 초에 걸쳐 일어났던 '새로운 예술'이라는 의미의 장식 미술 운동이지요. 산업 혁명 이후 공장에서 많은 제품이 대량으로 생산되었어요. 그러자 아르 누보 예술가들은 순수 미술과 응용 미술의 경계를 극

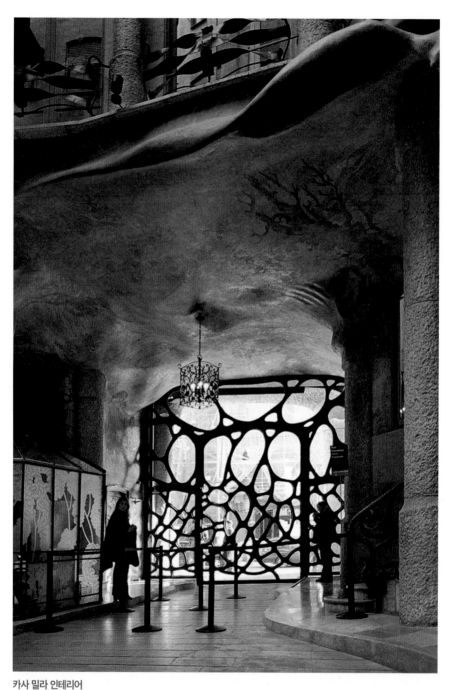

카사 밀라 인테리어

외관의 물결 같은 곡선이 건물 내부에도 이어진다. 천장은 마치 잔물결이 이는 호수처럼 보인다. 내부 가구까지도 모두 가우디가 설계했다.

복하고 삶의 모든 영역을 미술적으로 형상화하려고 했지요. 이 경향은 유럽 전체로 퍼져 나가 아르 누보는 국제적인 미술 사조가 되었어요.

아르 누보 양식은 동물이나 식물의 곡선에서 나온 유기적인 선과 상징적인 형태를 실생활에 활용했어요. 전통 양식에서 벗어나면서도 기계 생산과 적절히 조화되는 새로운 미를 창조하려 했던 것이지요. 가우디는 이러한 아르 누보 양식을 가장 충실히 따른 건축가예요.

안토니오 가우디
(1852~1926)
스페인의 대표적인 건축가다. 조각 같은 건축물을 다수 제작했다. 자연적인 형태를 추구해 부드러운 곡선을 썼고, 건축과 자연이 하나가 되도록 주변 경관과 어우러지는 설계를 했다.

카사 밀라가 산을 모티프로 만들어졌다면 카사 밀라와 마주 보고 있는 카사 바트요는 바다를 모티프로 만들어졌습니다. 이 건물을 감상하기 전에 스페인 신화 가운데 하나인 산 조르디 신화를 소개할까 해요.

현재 스페인 카탈루냐의 수호성인인 산 조르디는 육지와 바다를 넘나들며 여행하고 있었습니다. 한 마을에 도착한 산 조르디는 마을 사람들이 용 때문에 고통받고 있다는 이야기를 듣게 되지요. 용은 날마다 아름다운 여자를 바칠 것을 요구했어요. 그 나라의 공주까지 바쳐야 할 상황이었지요.

산 조르디는 용이 사는 계곡으로 가서 창으로 용을 찌릅니다. 하지만 용의 비늘이 너무 단단해서 오히려 그의 창이 수천 개의 조각으로 부서지고 말지요. 다시 정신을 차린 산 조르디는 결국 비늘이 없는 날개 아래쪽에 칼을 박아 용을 무찔렀어요. 용의 피에서는 장미꽃이 피었다고 합니다.

카사 바트요는 이 신화를 형상화한 건물이에요. 발코니는 해골 같고, 옥상은 척추뼈, 2층의 기둥은 사람의 다리뼈 같지 않나요? 결국 가우디는 이 건축물에 용에게 희생된 사람을 형상화한 거예요. 그래서 그런지 좀 <u>으스스</u>해 보이지요? 한편 파란색으로 번쩍거리는 지붕에는 용의 비늘을 표현했어요.

카사 바트요의 외벽은 색유리와 타일 조각으로 이루어져 있습니다. 빛이 어떻게 반사되느냐에 따라 아주 다르게 보이지요. 건물 내부로 들어가면 카사 밀라와 마찬가지로 창문, 손잡이, 현관 모두 곡선으로 이루어져 있는 것을 볼 수 있답니다.

카사 바트요 인테리어(위)
곡선이 건물의 안팎을 따라 연속해서 흐르고 있다. 이 때문에 벽과 천장이 구분되지 않아 한 덩어리처럼 보인다.

카사 바트요(오른쪽)
뼈를 드러낸 거대한 바다 생명체 같은 건축물이다. 색색의 모자이크로 덮여 있어 햇빛을 받으면 무지개처럼 반짝거린다.

가우디의 개성이 곳곳에서 반짝거리다 - 구엘 공원

가우디의 오랜 친구이자 후원자인 구엘 백작의 주문으로 만들어졌다. 처음에는 영국식 전원도시로 되었으나, 재정난으로 공사가 중단되었다. 이후 바르셀로나 시가 부지를 사들여 시민을 위한 공원으로 재탄생했다. 화려한 타일로 만들어진 모자이크, 도리스식 기둥들, 자연미를 살린 돌기둥 등 다양한 볼거리가 있다. 공원 광장에서는 바르셀로나 시가지와 지중해가 한눈에 보인다.

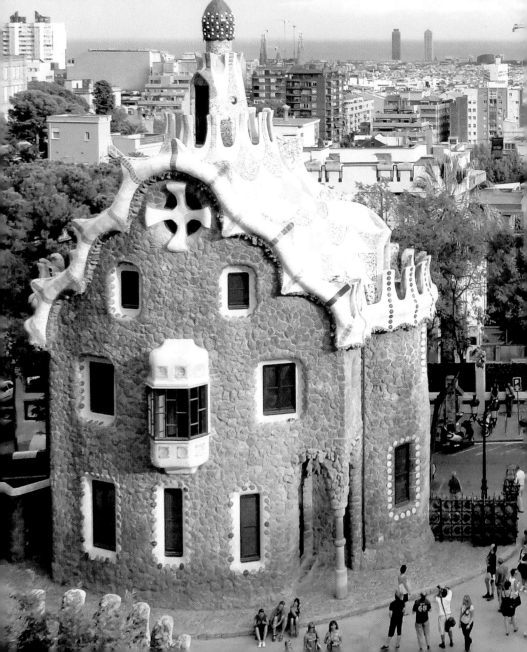

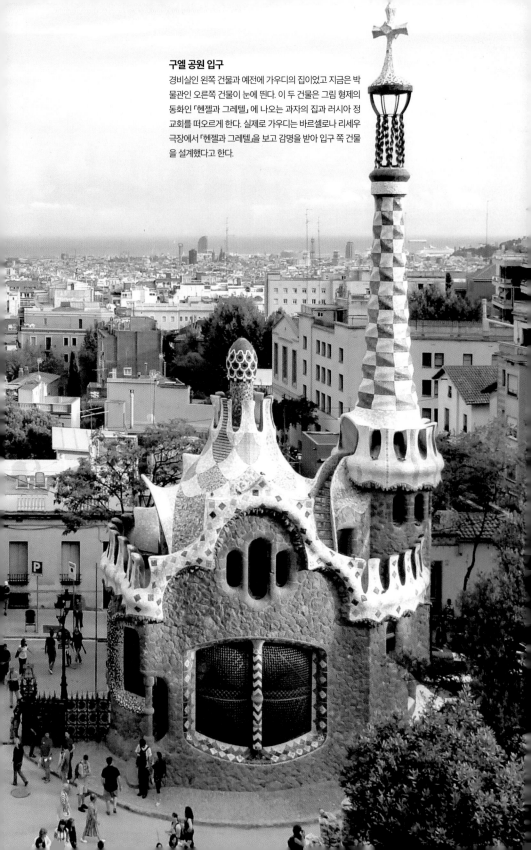

구엘 공원 입구
경비실인 왼쪽 건물과 예전에 가우디의 집이었고 지금은 박물관인 오른쪽 건물이 눈에 띈다. 이 두 건물은 그림 형제의 동화인 『헨젤과 그레텔』에 나오는 과자의 집과 러시아 정교회를 떠오르게 한다. 실제로 가우디는 바르셀로나 리세우 극장에서 『헨젤과 그레텔』을 보고 감명을 받아 입구 쪽 건물을 설계했다고 한다.

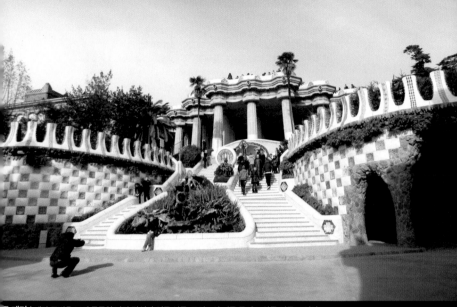

주 계단 | 계단 주변을 보면 독특한 난간 장식과 인공 석굴, 도리스식 기둥 등이 조화를 이루고 있다.

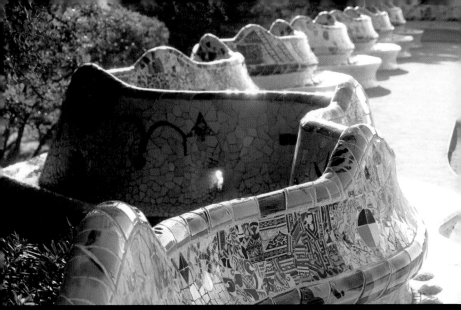

벤치 | 구엘 공원의 명물이다. 가우디 특유의 곡선과 화려한 타일 장식이 돋보인다.

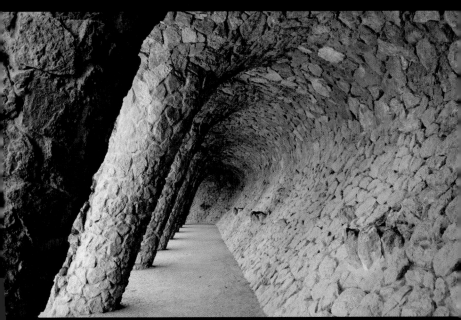

기고 구름다리 | 경사진 아치 모양이 독창적이다. 공사 현장에서 나온 돌을 그대로 가져다가 기둥을 만드는 데 사용했다.

동화 속 나라인가, 악몽의 공원인가

가우디가 살던 시대에 바르셀로나의 산업화는 절정에 이르렀습니다. 산업화로 큰 부자가 된 사람들은 바르셀로나에 돈만으로는 살 수 없는 귀족적인 분위기의 거처를 마련하고 싶어 했어요. 당시 스페인 산업계와 금융계를 대표했던 에우세비오 구엘도 마찬가지였지요. 구엘은 가우디의 천재성을 알아보고 가우디를 평생 후원했어요. 바르셀로나는 가우디와 가우디를 후원한 구엘의 세례를 받은 셈이지요.

바르셀로나 시내가 내려다보이는 구엘 공원은 색 타일로 모자이크한 양식 때문에 동화책에 나오는 마을 같아요. 어떤 사람들은 '악몽의 표현주의 공원', '불운한 모더니즘'이라는 악평을 했지요. 구엘이 원래 주거용으로 설계한 이 공간은 현재 공원으로 바뀌어 많은 시민이 가우디의 흔적을 즐기고 있어요.

도마뱀 분수대
화려한 채색 타일로 덮인 도마뱀 조각이 지나가는 사람들의 시선을 끈다. 색색의 조각난 타일을 이어 붙인 모자이크는 가우디 건축에서 빠지지 않는 요소다.

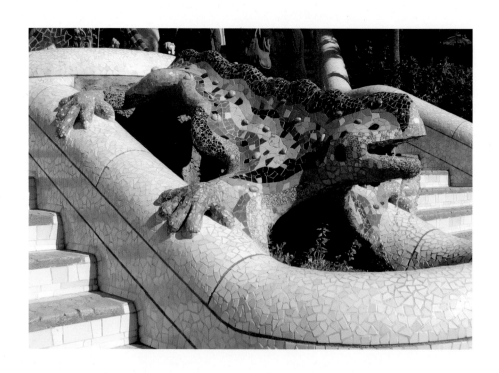

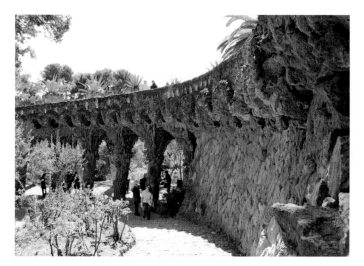

보행길
가우디는 자연스러움을 살리기 위해 땅을 고르지 않고 돌과 경사진 비탈길을 그대로 이용했다.

우선 도마뱀 분수대로 가 볼까요? 이 분수대는 땅으로 떨어진 빗물이 모이면 도마뱀이 물을 토하도록 만들어졌어요. 용이 땅 속에서 물을 지키고 있다는 그리스 신화를 재구성한 것이지요. 화려한 색의 크고 작은 도자기 타일로 만들어졌기 때문에 태양 빛을 받으면 도마뱀이 살아 있는 것처럼 생생하게 보인답니다.

색색의 타일들은 구엘 공원의 곳곳을 장식하고 있습니다. 가우디는 이 색 타일 작업을 매우 중요하게 생각했어요. 일단 모자이크의 디자인이 결정되면 미장공(건축 공사에서 벽이나 천장, 바닥 따위에 흙, 회, 시멘트 따위를 바르는 일을 직업으로 하는 사람) 옆에 딱 붙어서 타일이 붙을 자리를 일일이 지시했습니다. 조금이라도 마음에 들지 않으면 모든 타일을 떼고 처음부터 다시 작업하도록 했지요. 가우디가 이 작업에 집중했던 이유는 '색' 때문이에요. 가우디는 색채가 형태를 더욱 명확하고 생기 있게 만들어 준다고 생각했답니다.

돌마저도 죽은 가우디를 위해 울다

가우디는 평생 독신으로 금욕적인 삶을 산 독실한 가톨릭 신자였어요. 그는 한번 인연을 맺은 인부와는 평생 작업을 함께했으며, 규칙적이고 검소한 생활을 했지요. 특히 성가족 성당이라고도 불리는 사그라다 파밀리아를 지을 때는 작업장에서 먹고 자면서 수도자 같은 생활을 했다고 해요. 가우디는 43년간 사그라다 파밀리아를 짓는 데 종교적 열정을 바쳤지요.

가우디는 예수의 탄생과 수난, 영광을 의미하는 세 개의 정면을 만들기로 결심합니다. 우선 '탄생의 문'은 하늘을 찌를 듯한 4개의 첨탑으로 이루어져 있어요. 첨탑을 이루고 있는 돌 하나하나에 정교하게 예수의 탄생을 의미하는 내용을 새겼지요. '고난의 문'은 예수의 수난과 죽음에 관련되어 있어요. 가장 중요한 '영광의 문'은 주 현관이고, 예수의 부활을 상징하지요.

사그라다 파밀리아 내부
기하학적 무늬가 있는 둥근 천장을 식물의 줄기와 잎의 모양을 재현한 기둥이 떠받치고 있다. 가우디는 고딕 양식 특유의 공중 부벽 없이도 건물의 안정성을 높였다.

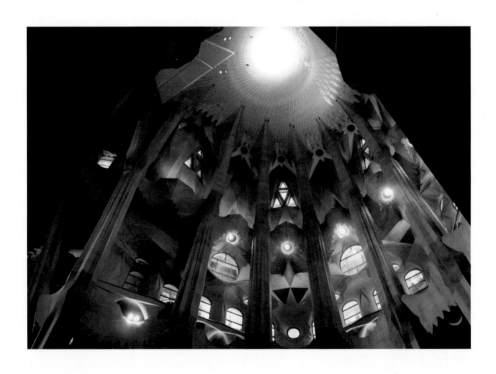

탄생의 문
예수의 탄생을 경축하는 문으로 가우디가 직접 감독하고 완성했다. 왼쪽은 소망의 문, 가운데는 사랑의 문, 오른쪽은 믿음의 문이라는 이름이 붙었다.

이 문은 현재까지도 공사가 진행되고 있어요. 각 문에는 4개의 첨탑이 있는데, 이는 예수의 열두 제자를 뜻합니다. 가우디는 사그라다 파밀리아가 따스한 빛을 받으며 성스러운 조각과 음악을 품기를 바랐어요. 그래서 성당의 모든 부분에 상징적인 의미를 담기 위해 애썼지요.

1926년 6월 7일 가우디의 동료들은 가우디가 작업장으로 돌아오지 않자 불길한 생각이 들었습니다. 가우디는 정해진 시각에 따라 순서대로 하루를 보냈기 때문에 작업실에 있어야 할 시간에 그가 보이지 않자 걱정이 되었던 것이지요. 가우디의 동료들은 직접 병원을 둘러보며 사고로 실려 온 사망자를 살폈어요. 그들은 자정이 다 되어서야 교통사고를 당해 중태에 빠진 가우디를 발견했습니다. 가우디의 옷차림이 너무 초라해서 동료들이

사그라다 파밀리아
가우디의 천재성과 깊은 신앙심을 느낄 수 있는 건축물이다. 현재도 후원자의 기부금과 관광객의 입장료만으로 공사가 진행 중이다. 가우디 사후 100주년인 2026년 완공을 목표로 하고 있다.

그를 발견하기까지 아무도 부상당한 가우디에게 관심을 갖지 않았다고 해요.

가까스로 병원으로 실려 온 가우디는 점점 상태가 악화되어 3일 뒤에 숨을 거두고 맙니다. 바르셀로나 신문은 다음과 같은 추모 기사를 실었어요.

"바르셀로나의 한 천재가 우리 곁을 떠났다. 바르셀로나의 한 성자가 우리 곁을 떠났다. 돌마저도 가우디를 위해 울고 있다."

지하 납골당의 가우디 묘
교통사고로 사망한 가우디는 교황의 허가로 사그라다 파밀리아의 지하 납골당에 안장되었다.

가우디는 자신의 마지막 예술혼을 불태운 사그라다 파밀리아 지하 납골당에 안치되어 있습니다. 앞에서도 살펴보았듯이 이 성당은 지금도 공사가 진행되고 있어요. 많은 후배 건축가는 가우디의 구상을 연구하며 그의 예술을 잇기 위해 노력하고 있지요. 평생을 신과 건축을 위해 살았던 '신의 건축가' 가우디는 사그라다 파밀리아의 지하에서 이 모든 과정을 지켜보고 있을 거예요.

구스타프 클림트
(1862~1918)

아르 누보 양식을 받아들인
오스트리아의 화가다. 전통
미술의 보수성에서 벗어나
고자 '빈 분리파'를 결성했다.
빈 분리파와 결별한 후에는
성과 사랑을 주제로 화려한
색채에 금박을 입힌 장식적
인 그림을 그렸다.

황홀한 '황금빛 사랑'에 빠지다

오스트리아의 화가인 구스타프 클림트는 이탈리아를 여행하던 중 비잔틴 성당의 모자이크와 성인들을 그린 그림에 금박을 입힌 성상화를 보게 됩니다. 이 황금빛 성상화에 큰 감명을 받은 클림트는 모자이크와 금박을 자신의 그림에 적극적으로 도입했어요.

클림트의 대표작인 〈키스〉 역시 금색을 주로 사용해 매우 장식적으로 느껴집니다. 장식적인 성향은 남자와 여자가 걸친 옷과 꽃밭에서도 두드러져요. 남자의 의상은 무채색의 사각형으로 장식되어 있고, 여자의 옷은 소용돌이와 원, 다양한 꽃으로 수놓아져 있네요. 이들 아래에 있는 꽃밭 역시 연인의 의상과 비교해도 밀리지 않을 정도로 화려합니다. 이는 산업 혁명 직후 유럽 대륙을 휩쓸었던 아르 누보의 영향이에요.

이제는 연인의 모습에 집중해 볼까요? 꽃이 활짝 핀 초원 위에서 무릎을 꿇은 여자가 행복한 표정으로 눈을 감고 남자의 키스를 받아들이고 있어요. 두 사람이 두른 황금빛 덮개는 이들의 사랑을 달콤하게 장식하고 있지요. 발밑에 활짝 핀 꽃은 연인의 영혼이 사랑의 계절에 도달했다는 사실을 알려 줍니다.

사랑의 금빛 황홀경에 빠져 어딘가로 사라질 것 같은 연인을 꽃밭이 가까스로 현실 세계에 묶어 두고 있습니다. 그런데 꽃밭은 여자의 발 근처에서 뚝 끊겨 있어요. 발아래가 바로 절벽이지요. 사랑하기에 좋은 시기는 빨리 지나가 버려요. 이 연인의 봄도 곧 지나갈 거예요. 하지만 이 사실을 인정하기에 이들의 키스는 너무 달콤합니다.

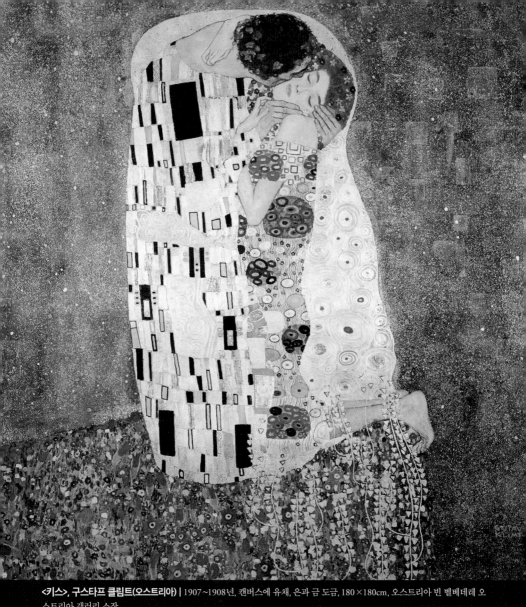

<키스>, 구스타프 클림트(오스트리아) | 1907~1908년, 캔버스에 유채, 은과 금 도금, 180×180cm, 오스트리아 빈 벨베데레 오
스트리아 갤러리 소장

금박과 금색 물감을 자주 사용했던 황금 시기에 그려진 작품이다. 꽃이 만발한 초원 위에 있는 연인의 세상에는 오직 이 둘만이 존재한다. 연
인을 둘러싼 황금빛 아우라가 바깥 세계와 단절된 그들만의 공간을 만든 것이다.

황금 빗물이 다나에를 적시다

클림트가 주로 활동했던 도시인 오스트리아의 빈은 융통성 없는 관료주의 사회였어요. 공공건물은 과거의 양식을 흉내 낸 것이었고, 보수적인 미술 집단이 빈의 유일한 전시 공간을 소유하고 있었지요.

결국 예술가들은 클림트를 중심으로 '빈 분리파'를 결성합니다. 빈 분리파는 이름 그대로 표현의 자유를 억압하는 전통과 관습에서 분리되고자 했어요. 이들은 유럽의 새로운 미술을 빈의 대중에게 소개했습니다. 이 과정에서 유럽의 아르 누보 양식이 도입되지요.

빈 분리파의 목표는 거대했어요. 이들은 예술과 수공예, 건축물과 장식 등을 조화시키고 무용, 음악, 시 등의 예술 장르를 하나로 합치려고 했지요. 1902년에 열린 제14회 빈 분리파 전시회는 이런 경향을 잘 보여 줍니다. 관람객들은 빈 교향악단이 연주하는 베토벤의 제9번 교향곡을 들으면서 베토벤을 주제로 한 회화와 조각을 감상했지요. 하지만 클림트 평생의 목표는 에로티시즘을 아름답고 황홀하게 표현하는 것뿐이었어요. 이를 위해 과도한 장식을 사용하거나 여성의 나체를 지나치게 향락적으로 표현하기도 했지요. 결국 클림트는 고상한 취향의 대중과 빈 분리파에게서 멀어지게 됩니다.

클림트는 빈 분리파와 결별한 이후에 〈키스〉와 〈다나에〉 등을 그렸습니다. '황금 시기'라고 불리는 이 시기에 많은 걸작이 탄생했어요. 〈다나에〉는 그리스 신화를 소재로 삼은 작품이랍니다. 아르고스의 왕은 장차 태어날 외손자가 자신을 살해할 것이라는 신탁을 듣고 딸인 다나에를 높은 철탑에 가둡니다. 다나에의 아름다움에 반한 제우스는 황금 빗물로 변해 다나에와 사랑을 나

누지요. 이 결합으로 영웅 페르세우스가 태어나게 됩니다.

작품 속 다나에를 보면, 가냘픈 종아리에 비해 허벅지가 매우 풍만합니다. 황금 빗물은 출렁이며 다나에를 감싸고 있고요. 최고신인 제우스와 결합하는 다나에의 심정을 황금빛으로 표현한 것이지요. 다나에의 표정에 황홀한 감정이 가득 담겨 있네요. 이처럼 클림트는 아르 누보의 특징인 화려한 장식 속에 에로티시즘을 넘칠 듯이 담았어요.

<다나에>, 구스타프 클림트(오스트리아) | 1907~1908년, 캔버스에 유채, 77×83cm, 오스트리아 빈 디한트 컬렉션 소장 밀실 속에 갇힌 다나에의 움직일 수 없는 상황을 강조하기 위해 화면 가득 다나에를 그려 넣었다. 다나에의 약간 벌린 입과 꼭 감은 눈에서 에로틱함이 묻어난다.

클림트가 사랑했던 여인들

클림트는 여성의 아름다움을 끌어내어 화면 속에 펼쳐 놓는 것을 좋아했다. 그의 손을 거치면 여성은 꽃처럼 화사하고 보석처럼 빛나는 존재로 다시 태어났다. 클림트의 여인들은 때로는 모델로, 때로는 연인이나 후원자로 클림트 곁에 머물렀다. 이 여성들은 클림트에게 영감을 주는 원천이자 현실의 조력자였다.

<아델레 블로흐 바우어의 초상화 I>, 구스타프 클림트(오스트리아) | 1907년, 캔버스에 유채, 금과 은 도금, 140×140cm, 미국 뉴욕 노이에 갤러리 소장
클림트는 생전에 작품 세계를 인정받아 부유한 삶을 누렸으며 상류층과도 자연스레 어울렸다. 상류층과의 교류에 힘을 실어 준 사람이 바로 바우어였다. 이 작품은 나치 정권에서 히틀러의 소장품이기도 했다.

에밀리 플뢰게 사진

패션 디자이너이자 사업가로 클림트가 진정으로 사랑한 여인이다. 하지만 두 사람은 결혼하지 않고 평생 정신적 반려로 남았다. 클림트가 죽은 후 플뢰게는 재산 분배 등의 일을 처리해 주었다.

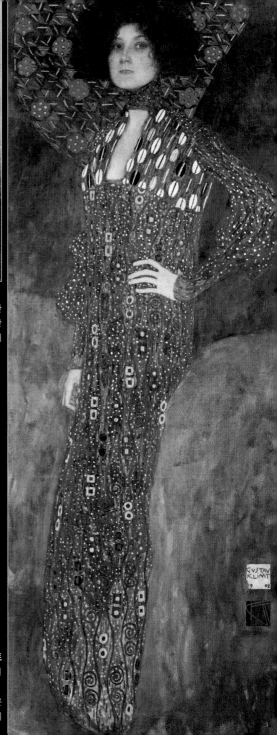

<에밀리 플뢰게의 초상화>, 구스타프 클림트(오스트리아) | 1902년, 캔버스에 유채, 178×80cm, 오스트리아 빈 시립 역사 박물관 소장

클림트는 에밀리 플뢰게의 초상화를 4점 남겼다. 그 가운데 마지막으로 그린 이 초상화가 가장 유명하다. 상류 사회 여인의 당당한 모습을 화려한 장식과 함께 표현했다

욕정과 공포의 경계를 넘나들다

빈 미술 아카데미에 다니던 젊은 실레는 클림트의 영향을 크게 받습니다. 오스트리아 화가인 에곤 실레의 〈물의 요정 II〉는 클림트의 〈물뱀 II〉의 영향을 받아 그린 작품이에요. 먼저 클림트의 〈물뱀 II〉를 보면 생기 넘치고 농염한 여성들이 유혹하는 듯한 미소를 지으며 물속을 가르고 있습니다. 반면 실레의 〈물의 요정 II〉에 그려진 여성들은 습기가 전혀 없는 사막에 있는 것 같아요. 심지어 일그러진 입술과 신경질적인 표정으로 우리를 쳐다보고 있지요. 물론 클림트와 실레의 작품 속 여성은 모두 에로틱합니다. 하지만 느낌이 아주 달라요. 클림트의 작품 속 여성은 나른하고 농염한 매력이 있는 반면 긴장한 자세를 취하고 있는 실레의 작품 속 여성은 날카롭고 예리한 에로티시즘을 전달하고 있지요.

에곤 실레(1890~1918)
오스트리아의 표현주의 화가다. 죽음에 대한 공포와 성적 욕망에 관심이 많았다. 인간의 육체를 왜곡되고 뒤틀린 형태로 거칠게 묘사했다.

15세 때 아버지가 성병인 매독에 걸려 죽은 것을 목격한 실레는 평생 죽음과 성적 욕망이라는 주제에 집중합니다. 특히 여자의 나체화를 많이 그렸는데, 이 그림들은 자극적인 자세로 많은 논란이 되기도 했지요. 1912년에는 외설물 전시와 미성년자 유괴 혐의를 받고 감옥 생활을 하기도 했어요.

실레는 여성의 나체를 애매한 선이나 색으로 처리하지 않고, 주관적인 느낌에 따라 정확하게 그렸습니다. 하지만 선들이 거칠고 불안해 보인다고요? 맞아요. 자신을 끌어당기는 성에 대해 눈을 돌리지 않으려고 애쓰는 듯한 선들은 고통스럽게 느껴지기까지 합니다. 실제로 실레에게 성은 매혹적인 것이었지만 동시에 공포이기도 했지요.

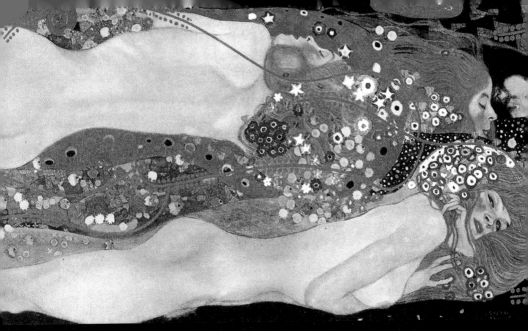

<물뱀 II>, 구스타프 클림트(오스트리아) | 1904~1907년, 캔버스에 유채, 80×145cm, 개인 소장
물의 흐름에 흔들리는 여체의 관능미를 비잔틴 시대의 모자이크 같은 기하학적 문양으로 나타냈다. 가로로 긴 화면은 일본 판화의 영향을
받은 것으로 보인다.

<물의 요정 II>, 에곤 실레(오스트리아) | 1908년, 종이에 과슈, 금속 페인트, 잉크와 색연필, 20.7×50.6cm

이별은 또 다른 죽음인가

실레는 일기에 다음과 같이 적은 적이 있어요.

"어른들은 자신들이 어렸을 때 무서운 욕정이 갑자기 닥쳐 괴로웠던 기억을 잊어버린 것 같다. 하지만 나는 잊지 않았다. 왜냐하면 나는 정말 두려웠기 때문이다."

실레 특유의 성을 향한 공포심은 죽음에 대한 감수성으로 이어졌습니다. 실레의 걸작으로 꼽히는 <죽음과 소녀>는 성과 죽음을 소재로 하고 있어요. 실레가 감옥에 있을 때를 포함해 몇 년 동안 그의 곁을 지킨 발리라는 여성과 관계가 있는 그림이지요. 1911년 클림트는 자신의 모델이었던 17살의 발리를 실레에게 소개해 주었어요. 발리는 실레의 모델 역할을 하면서 그의 생활을 돌봐 주었지요. 하지만 1915년에 실레는 에디트라는 여성과 결혼하기 위해 발리를 내쫓습니다. 발리의 심정은 어땠을까요? 그녀는 제1차 세계 대전 기간에 간호사로 지원했다가 전염병의 하나

<죽음과 소녀>, 에곤 실레(오스트리아) | 1915년, 캔버스에 유채, 150×180cm, 오스트리아 빈 벨베데레 오스트리아 갤러리 소장

이별 후의 변화에 대한 두려움과 절망을 어두운 분위기로 표현한 작품이다. 이 그림 역시 독특한 색감과 왜곡되고 뒤틀린 선으로 강렬한 인상을 준다. 거칠고 메마른 듯한 질감이 두 사람의 끝나 버린 운명을 예견하는 것처럼 보인다.

<줄무늬 옷을 입은 에디트 실레의 초상>, 에곤 실레(오스트리아) | 1915년, 캔버스에 유채, 180× 110cm, 네덜란드 헤이그 시립 미술관 소장

인 성홍열로 사망하고 말지요.

〈죽음과 소녀〉는 발리와의 이별을 나타낸 작품으로 보입니다. 그림을 감상해 볼까요? 두 사람이 황폐한 사막에 버려져 있습니다. 여자는 남자에게 힘껏 기대고 있어요. 하지만 공포와 두려움, 죄책감으로 얼어붙은 남자의 눈동자는 여자를 쳐다보고 있지 않네요. 무릎 아래의 다리는 마비된 것처럼 보이고요. 남자를 감싸 안은 여자의 가느다란 팔도 곧 부서질 것처럼 보이지요.

실레는 이 작품을 통해 발리와의 이별을 죽음을 맞이하는 자의 고통으로 표현한 거예요. 실레 자신이 벌인 일이었지만, 욕망의 동반자였던 발리가 사라진 사건은 그에게 엄청난 충격이었지요.

실레는 1918년 유럽에 유행한 스페인 독감으로 28살이라는 젊은 나이에 숨을 거둡니다. 불과 3일 전에 자신의 아이를 가진 부인 에디트 실레를 같은 병으로 떠나보낸 뒤였지요. 28년은 한 인간이 자신의 재능을 꽃 피우기에는 너무 짧은 기간이라고 생각할 수도 있습니다. 하지만 실레에게는 그렇지 않았어요. 실레는 자신의 내면에 지독하

게 집중한 화가였습니다. 다른 것은 쳐다볼 새도 없었지요.

실레의 자화상 가운데 하나인 〈이중 자화상〉을 보세요. 우선 검붉은 색감과 배경이 없는 점이 독특한 느낌을 풍깁니다. 오른쪽에 있는 실레는 눈을 치켜뜨고 우리를 쳐다보고 있네요. 진한 윤곽선에 무겁고 고통스러운 심정이 잘 담겨 있지요. 이 실레는 아무리 고통스럽더라도 자신의 욕망에 충실히 따를 것이라고 주장하고 있어요. 왼쪽의 순진한 표정을 짓고 있는 실레는 오른쪽의 실레에게 마음을 빼앗긴 것처럼 보입니다. 오른쪽 실레의 머리에 자신의 머리를 다정하게 얹고 있네요. 실레 두 명이 우리를 빤히 쳐다보고 있으니 묘한 기분이 든다고요? 마치 사랑하는 연인이 자신들을 방해하지 말라고 말하는 것 같기도 합니다.

실레는 이처럼 아주 자기중심적인 사람이었어요. 하지만 한 번도 자신이나 자신의 느낌을 미화하려고 하지 않았지요. 자신의 부끄러운 면이나 결점을 숨기려고 하지도 않았어요.

〈이중 자화상〉, 에곤 실레(오스트리아) | 1915년, 종이에 과슈, 수채, 연필, 32.5×49.4cm, 개인 소장
1915년 결혼을 앞두고 갈등하던 실레의 마음이 고스란히 담긴 작품이다. 열정적으로 사랑했던 발리와 안정적인 삶을 선사해 줄 에디트를 두고 실레는 갈등에 휩싸였다. 이런 심정을 순진한 얼굴과 욕망으로 가득 찬 얼굴로 대비시켰다.

**<추기경과 수녀: 애무>,
에곤 실레(오스트리아) |**
1912년, 캔버스에 유채,
70×80.5cm, 오스트리아
빈 레오폴드 미술관 소장
클림트의 <키스>를 패러디
한 작품이다. 추기경은 야수
같은 공격성을 보이고 있고,
수녀는 이에 저항하듯 돌처
럼 굳어 있다.

실레의 붓이 지나간 자리에는 그가 그토록 집중했던 인간의
성과 성에 대한 공포가 솔직하게 담겨 있습니다. 그래서인지 당
시 사람들은 실레의 그림을 똑바로 쳐다보지 못했어요. 너무 '저
속하고 끔찍했기' 때문이지요. 제1차 세계 대전이 끝나고서야
사람들은 실레의 미의식을 이해하게 되었습니다. 젊은이들은 전
쟁을 일으킨 세대가 이룩한 전통적인 미의식을 거부했어요. 하
지만 이 폐허에 선 새로운 세대는 실레의 작품에 담긴 공포와 불
안에는 충분히 공감했답니다.

빈 분리파는 왜 베토벤을 주제로 전시회를 열었을까요?

오스트리아의 '빈 분리파'는 보수적인 미술 단체였던 '빈 미술가 연맹'에서 분리해 나간 단체입니다. 빈 분리파의 본거지였던 분리파 관 정문에는 '시대에는 시대에 맞는 예술이 있고, 예술에는 자유가 있다.'라는 말이 새겨져 있어요. 새로운 예술에 대한 열망이 잘 표현된 말이지요. 빈 분리파의 14번째 전시는 젊은 예술가들의 이 열망이 잘 드러난 전시였습니다. 이 전시는 작곡가 베토벤에게 헌정되었어요. 베토벤은 후원자와 청중의 간섭에서 벗어나 영감만으로 자신의 음악 세계를 창조했던 최초의 작곡가였습니다. 빈 분리파 역시 제도권의 요구와 규칙에서 벗어난 자유롭고 새로운 예술을 꿈꿨어요. 베토벤은 그들의 롤모델이었던 셈이지요. 제14회 빈 분리파 전시장에는 베토벤의 제9번 교향곡이 울려 퍼졌습니다. 관람객들은 음악을 통해 베토벤의 영혼을 느끼며 클링거의 <베토벤 기념 조각상>을 감상했어요. 클림트의 벽화 작품이 이 조각상을 삼면으로 에워싸고 있었지요. 클림트의 벽화 <베토벤 프리즈>는 베토벤의 제9번 교향곡을 그림으로 나타낸 거예요. 주인공이 환희의 송가를 부르는 무리의 도움을 받아 결국 적을 상대로 이긴다는 내용을 담고 있지요.

클림트, 〈베토벤 프리즈〉 부분

6 현대 미술

20세기 서양에서는 급속도로 자본주의가 성장하고 과학 기술이 발달합니다. 사회는 경제적으로 풍요로워졌지만 많은 갈등이 생기기도 했어요. 결국 인류의 큰 불행이었던 두 차례의 세계 대전까지 일어나고 말지요. 세계 대전은 미술에도 큰 변화를 가져왔습니다. 현대 미술가들은 새로운 조형 이론을 만들기 시작했어요. 지금까지의 미술은 주로 결과물에 초점을 맞추었지만, 지금의 미술은 발상에서부터 결과까지 창조의 전 과정을 중시하지요.

20세기 전반 미술의 목표는 이전 미술과 단절하는 것이었습니다. 제1차 세계 대전으로 말미암아 미술가들은 각자 다른 방식으로 과거와 결별하려고 했어요. 야수주의는 색을 대상에서 해방시켰고 추상주의는 형태를 해방시켰습니다. 다다이즘은 미술이 고상한 것이라는 편견을 버렸지요. 바우하우스는 기술과 예술을 조화시키려고 했어요.

제2차 세계 대전 이후 현대 미술의 중심지가 된 미국은 후기 산업 사회로 들어섭니다. 산업 제품 및 기술까지 미술의 영역으로 들어와 팝 아트, 비디오 아트 등의 미술이 등장하지요. 이 시기의 미술을 포스트모더니즘 미술이라고 불러요. 이 시기에는 다양한 사회, 이념, 인종, 환경에서 탄생한 미술이 다채롭게 전개되지요.

20세기경의 세계

1949년 북대서양 조약 기구(NATO)가 출범함. 1966년 본부를 파리에서 벨기에 브뤼셀로 옮김

1955년 북대서양 조약 기구에 대항하기 위해 바르샤바 조약 기구(WTO)가 폴란드 바르샤바에서 출범함

1991년 소비에트 연방(소련)이 해체됨

1929년 대공황이 일어나자 각국은 식민지를 확보해 위기를 벗어나려고 함. 제2차 세계 대전의 원인이 됨

1950년 6·25 전쟁이 일어남

1965~1975년 베트남 전쟁이 일어남

폴란드

영국 벨기에 독일

프랑스

이탈리아

소련

한국

중국 일본

인도 베트남

필리핀

알래스카

캐나다

미국

멕시코 쿠바

파나마

브라질

아르헨티나

오스트레일리아 (영 연방)

뉴질랜드 (영 자치령)

대서양

태평양

대서양

인도양

1914~1918년: 제1차 세계 대전
1939~1945년: 제2차 세계 대전

1 새로운 시대, 새로운 미술 |
모더니즘

이 시기의 화가들은 사물을 그대로 재현하는 일에는 관심이 없었습니다. 오히려 르네상스 시대 이후 지속되어 왔던 원근법, 명암법 등 전통적인 규칙과 단절하고자 했지요. 이들은 처음에는 전통적인 방식을 이용했지만 점차 자신들만의 색깔을 찾아 나갔어요. 야수주의는 그림자와 명암이 없는 강렬한 색을 사용해 색을 대상에서 해방시켰습니다. 이후 색에 이어 형태까지 해방시킨 추상주의가 등장했어요. 추상주의는 아무것도 재현하지 않았지요. 예술적 실험은 다다이즘에 와서 극에 다다랐습니다. 다다이즘은 기계 문명을 거부하고 예술의 완전한 자유를 내세웠답니다.

- 색의 효과에 집중한 야수주의와 인간의 심리에 관심을 둔 표현주의는 모두 '표현' 미술이다.
- 감정을 자극하는 칸딘스키의 추상은 뜨거운 추상이고, 기하학적 구성을 중시한 몬드리안의 추상은 차가운 추상이다.
- 다다이즘이 발명한 '우연'과 '레디메이드' 기법은 후대의 예술가들에게 큰 영향을 미쳤다.
- 독일의 바우하우스는 종합 디자인 학교로 순수 예술과 기술의 결합을 이념으로 삼았다.

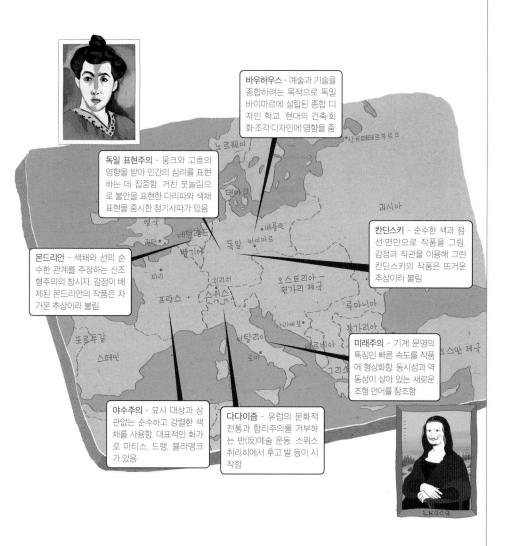

바우하우스 - 예술과 기술을 종합하려는 목적으로 독일 바이마르에 설립된 종합 디자인 학교. 현대의 건축·회화·조각·디자인에 영향을 줌

독일 표현주의 - 뭉크와 고흐의 영향을 받아 인간의 심리를 표현하는 데 집중함. 거친 붓놀림으로 불안을 표현한 다리파와 색채 표현을 중시한 청기사파가 있음

칸딘스키 - 순수한 색과 점·선·면만으로 작품을 그림. 감정과 직관을 이용해 그린 칸딘스키의 작품은 뜨거운 추상이라 불림

몬드리안 - 색채와 선의 순수한 관계를 주장하는 신조형주의의 창시자. 감정이 배제된 몬드리안의 작품은 차가운 추상이라 불림

미래주의 - 기계 문명의 특징인 빠른 속도를 작품에 형상화함. 동시성과 역동성이 살아 있는 새로운 조형 언어를 창조함

야수주의 - 묘사 대상과 상관없는 순수하고 강렬한 색채를 사용함. 대표적인 화가로 마티스, 드랭, 블라맹크가 있음

다다이즘 - 유럽의 문화적 전통과 합리주의를 거부하는 반(反)예술 운동. 스위스 취리히에서 후고 발 등이 시작함

'눈을 멀게 하는' 원색의 물감 덩어리

〈마담 마티스〉는 프랑스 화가인 앙리 마티스가 부인의 얼굴을 그린 작품입니다. 이 그림의 첫인상은 어떤가요? 우선 화면에 가득 찬 강렬한 색채가 눈길을 끕니다. 다음으로 눈에 띄는 것은 여자의 얼굴색이에요. 얼굴 왼쪽 면에 칠해진 초록색이 독특하지요? 손으로 얼굴의 오른쪽을 가리고 왼쪽만 쳐다보면 무섭기까지 해요.

'야수주의', 마티스의 그림에 붙은 이름입니다. 1905년 살롱 도톤에서 한 비평가가 마티스와 드랭, 블라맹크 등의 작품이 있는 전시실을 둘러보고 있었어요. 이 비평가는 마티스와 그의 친구들이 캔버스에 바른 강렬한 색깔을 야만적이라고 생각했지요. 비평가는 머리를 싸매고 고통스럽게 발걸음을 옮겼어요. 순간 그의 눈에 15세기풍의 청동 조각 하나가 눈에 띄었습니다. 비평가는 이 조각을 보고 "야수의 우리에 갇혀 있는 도나텔로구나!"라고 외쳤어요. 도나텔로는 르네상스 초기의 이탈리아 조각가입니다. 여러분은 미켈란젤로를 통해 르네상스 조각이 어땠는지

이미 알고 있지요? 아마도 이 비평가는 야수 속에 있다가 아름다운 여인을 발견한 기분이었을 거예요. 이때 비평가가 사용한 '야수'라는 말이 야수주의라는 명칭의 기원이 되었답니다.

마티스는 색 자체가 지니고 있는 힘에 집중했습니다. 작품에 색을 넓게 펴 발라 강렬한 느낌을 전달하고자 했지요. 여러분도 한번 실험해 보세요. 같은 색깔일지라도 넓은

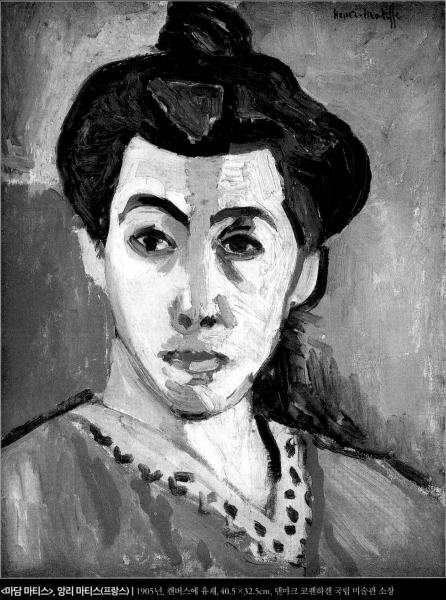

Henri-Matisse

<마담 마티스>, 앙리 마티스(프랑스) | 1905년, 캔버스에 유채, 40.5×32.5cm, 덴마크 코펜하겐 국립 미술관 소장
아내인 아멜리를 그린 초상화다. 주관적인 느낌에 따라 강렬한 색상을 배열해 색채를 해방시켰다. 색채만으로 형태와 입체감, 그림자, 심
지어 내면까지 드러내는 데 성공했다는 평가를 받았다.

〈붉은 조화〉, 앙리 마티스 (프랑스) | 1908년, 캔버스에 유채, 180.5×221cm, 러시아 상트페테르부르크 에르미타주 미술관 소장
러시아 수집가인 세르게이 슈추킨이 저택의 식당에 걸 용도로 주문한 그림이다. 정적인 장면인데도 화려한 원색을 사용해 생동감 있어 보인다.

면에 칠한 색이 좁은 면에 칠한 색보다 더 선명해 보인답니다.

마티스는 원색을 유지하기 위해 전통적인 원근법이나 명암법을 다 포기합니다. 회색이나 검은색으로 사물의 명암을 표현하면 아무래도 사물이 어두워지니까요. 〈붉은 조화〉를 보면 창밖의 풍경과 방 안의 장면이 같은 깊이에 있는 것처럼 보입니다. 식탁 위에 놓인 여러 사물을 자세히 보세요. 거의 입체감이 느껴지지 않지요?

〈붉은 조화〉가 인상적이라면 무엇보다 삼원색 가운데 하나인 빨간색을 광범위하게 사용했기 때문일 거예요. 이 빨간색 면은 초록색 면이나 파란색 면과 충돌하고 있습니다. 게다가 단순화된 사물들이 화면의 이곳저곳에 배치되어 있어서 관람객은 그림

의 한 부분에 집중하기 힘들지요.

관람객의 시선을 이처럼 흐트러뜨리는 것이 마티스의 의도였어요. 이를 '눈을 멀게 하는 미학'이라고 합니다. 형태와 색이 관람객의 시선을 튕겨 낼수록 그림의 에너지는 점차 증가해요. 지금까지의 화가들은 인간의 표정이나 행동을 통해 열정을 표현했어요. 반면 마티스는 색이나 형태 같은 그림의 구성 요소를 통해 열정을 폭발시켰답니다.

마티스에 이르러 미술은 사물을 보이는 대로 그리는 '재현' 미술에서 '표현' 미술로 바뀌었습니다. 19세기 미술의 혁명가였던 인상주의자들조차 인상을 그대로 재현했어요. 하지만 20세기 미술을 연 야수주의는 주관적으로 파악한 대로 사물을 표현하려고 했지요.

<춤>, 앙리 마티스(프랑스) | 1909~1910년, 캔버스에 유채, 260×391cm, 러시아 상트페테르부르크 에르미타주 미술관 소장
러시아 수집가인 세르게이 슈추킨이 저택 계단을 장식하기 위해 주문한 그림이다. 다섯 사람이 원을 이루며 춤추는 모습이 화면에 리듬감을 부여한다. 또한 원색의 강한 대비는 원초적인 생명력을 느끼게 한다.

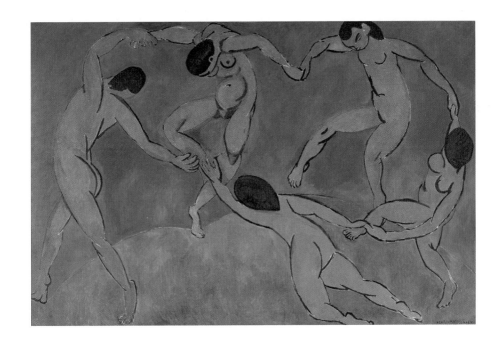

자연을 뚫고 나오는 비명이 귀를 찢다

"기억할 수 있을 때부터 나는 줄곧 깊은 우울과 고뇌에 빠져 있었다. 이 우울을 나의 미술 속에 표현하려고 했다. 만약 우울과 고통이 없었다면 내 미술은 키 없는 한 척의 배가 되어 버렸을 것이다."

노르웨이 화가인 에드바르 뭉크는 어렸을 때 어머니와 누나를 잃었습니다. 자신도 병약해 결핵과 만성 천식으로 인한 기관지염, 류머티즘 열병을 앓았어요. 여동생 가운데 한 명은 어릴 때부터 정신이 이상해서 뭉크가 평생 돌봐 주어야 했지요. 그래서 뭉크는 평생 자신이 언제 미치게 될지, 언제 죽게 될지 몰라 불안에 떨어야 했어요.

뭉크는 불안과 우울로 괴로워했지만, 정신과 의사가 치료하자고 하면 한사코 거부했습니다. 우울한 내면이 자신의 예술에 필수적인 요소라고 생각했기 때문이지요. 그래서일까요? 뭉크는 예술가로서의 자아를 악마 같은 의사들이 파괴하려 한다고 생각했습니다. 실제로 의사를 악마처럼 그린 그림도 있어요. 친절을 베풀며 뭉크를 치료하려 했던 의사는 상처를 받았겠지요.

자신의 내면을 표현하려는 뭉크의 충동이 그를 '표현주의'의 선구자로 만들었습니다. 뭉크의 대표작인 〈절규〉를 보세요. 해골 같은 얼굴의 한 남자가 놀라며 두 손으로 귀를 막고 있습니다. 크고 끔찍한 비명을 들은 것 같지요? 그의 눈에는 날카로운 공포와 고통이 담겨 있어요. 하늘은 붉게 물들어 있고, 다리 아래에 흐르는 강물은 무

에드바르 뭉크
(1863~1944)
노르웨이 출신의 표현주의 화가다. 어린 시절에 경험한 가족의 죽음과 이로 생긴 공포를 작품의 주제로 삼았다. 현대인의 불안과 공포를 예견한 작가로 큰 호응을 얻었다.

<절규>, 에드바르 뭉크(노르웨이) | 1893년, 마분지에 유채, 템페라, 파스텔, 91×73.5cm, 노르웨이 오슬로 국립 미술관 소장
1890년대에 작업했던 <생명의 프리즈> 연작 가운데 하나다. 요동치는 선과 상세한 묘사가 생략된 얼굴은 원초적 두려움에 잠긴 뭉크의 심리 상태를 나타낸다

겁게 구불구불 흐르고 있어 물이라기보다는 시커먼 기름 같습니다. 하늘과 강물 모두 비명을 듣고 불안하게 꿈틀대는 것 같네요.

이 작품은 어떤 계기로 그려졌을까요? 친구와 오슬로의 교외를 걷던 뭉크에게 갑자기 공황 발작이 찾아왔습니다. 공황 발작은 갑자기 엄청난 불안을 느끼는 증상이에요. 심하면 죽을 것 같다는 느낌도 받게 되지요. 갑자기 '자연을 뚫고 나오는' 비명이 뭉크의 귀를 찢었습니다. 석양이 깔린 하늘이 뭉크의 눈에는 피구름으로 보였다고 해요. 우리는 〈절규〉를 통해 당시 뭉크의 마음에 펼쳐졌던 풍경을 보고 있는 것이지요.

원색의 선이 '화려한 보호막'을 치다

야수주의와 표현주의는 모두 내면을 표현한 미술 사조입니다. 야수주의는 주로 색의 효과에 집중했지만, 표현주의는 인간의 심리에 더 관심이 많았어요. 따라서 야수주의 작품에서는 시각적인 면이 두드러지고, 표현주의 작품에서는 정신적인 면이 돋보이지요. 뭉크의 작품을 '영혼으로 그린 그림'이라고 부르는 것도 다 이 때문이랍니다.

독일 표현주의 화가들은 뭉크의 작품에서 영향을 많이 받았습니다. 뭉크의 〈카를 요한의 저녁〉과 독일 화가인 에른스트 루트비히 키르히너의 〈드레스덴의 거리〉를 비교해 보세요. 〈드레스덴의 거리〉를 보면 자극적인 주황색과 일그러져 보이는 공간 때문에 불안한 느낌이 듭니다. 화면을 가득 채운 사람들 때문에 숨도 턱턱 막히지요. 이 느낌은 뭉크의 〈카를 요한의 저녁〉과 아주 비슷해요.

〈드레스덴의 거리〉를 더 자세히 보면 노란색, 초록

에른스트 루트비히 키르히너(1880~1938)
독일의 화가이자 판화가다. 1905년에 드레스덴에서 결성한 다리파의 창립 회원으로 독일 표현주의의 선구자로 꼽힌다. 왜곡된 형태와 색채의 부조화를 통해 기존 질서에 대한 반항심을 표출했다.

<카를 요한의 저녁>, 에드바르 뭉크(노르웨이) | 1892년, 캔버스에 유채, 84.5×121cm, 노르웨이 베르겐 KODE 라스무스 메이어 컬렉션 소장

군중 속에서 현대인이 느끼는 고독과 고립, 소외가 잘 표현되었다.

<드레스덴의 거리>, 에른스트 루트비히 키르히너(독일) | 1908년, 캔버스에 유채, 150.5×200.4cm, 미국 뉴욕 현대 미술관(MoMA) 소장

마스크를 쓴 듯한 얼굴과 텅 빈 눈을 통해 근대화가 초래한 소외감이 느껴진다.

색, 파란색의 선들이 전류처럼 흐르며 사람들을 감싸고 있는 것이 보일 거예요. 이 선들은 사람들을 연결해 주고 있는 것일까요? 사람들의 무표정한 얼굴을 보면 그렇지도 않은 것 같네요. 이 선들의 정체는 다른 사람들이 자신에게 접근하지 못하도록 자신을 보호하는 '보호막'이랍니다.

산업화로 말미암아 대도시에 많은 사람이 몰려들었고, 도시 사람들은 다양한 사람과 수시로 교류해야만 했습니다. 정체를 알 수 없는 수많은 사람과 친해져야 한다는 강박 관념은 현대인의 신경을 날카롭게 만들었어요. 이렇게 본다면 〈드레스덴의 거리〉에 표현된 거리는 물리적 공간에 실제로 존재하는 특정 거리를 가리키는 것이 아닙니다. 현대인의 삭막하고 불안한 삶을 나타내는 공간이지요.

키르히너는 '다리파'의 일원이었어요. 이름이 재미있다고요? 혁명적인 정신과 회화를 연결하는 다리가 되고자 하는 의미에서 지은 이름이지요. 단순하고 재미있는 이름에 담긴 의미가 묵직하고 심오하지요? 다리파 그림의 특징은 고통스러워 보이는 선과 왜곡된 형상, 그리고 거친 색채예요. 키르히너의 다른 작품인 〈마르첼라〉를 통해서도 잘 알 수 있지요. 산업 사회에서 불안과 불만을 가득 떠안은 채 살아가는 인간의 감정을 그림을 통해 나타낸 거예요.

〈마르첼라〉, 에른스트 루트비히 키르히너(독일) | 1909~1910년, 캔버스에 유채, 76×60cm, 스웨덴 스톡홀름 현대 미술관 소장 도발적인 자세와 강렬한 시선이 긴장감을 주는 작품이다. 모델인 마르첼라는 어린 아이 같은 느낌과 어른의 에로티시즘을 동시에 풍기고 있다.

낭만적 표현주의자 - 에밀 놀데

에밀 놀데는 독일 화가이자 판화가다. 키르히너를 비롯한 다른 표현주의자와는 다르게 인간의 본질에 관한 문제를 개인적이고 주관적인 인식에 따라 다루었다. 원시 세계에 대한 열망, 원초적인 욕망과 정열, 종교적인 의식 등이 작품의 주된 소재였다.

<황금 송아지 주위의 댄스>, 에밀 놀데(독일) | 1910년, 캔버스에 유채, 87.5×105cm, 독일 뮌헨 피나코텍 모던 소장

<성령 강림절>, 에밀 놀데(독일) | 1909년, 캔버스에 유채, 87×107cm, 독일 베를린 국립 미술관 소장
놀데는 종교적이고 영적인 그림을 다수 제작했다. 환해진 사람들의 얼굴은 이들에게 펼쳐질 전과 다른 삶을 예고한다.

행복했던 동물의 왕국에서 쫓겨나다

독일에는 다리파 외에 내면의 표현을 중시하는 화파가 하나 더 있었어요. 바로 '청기사파'지요. 키르히너가 대도시의 인간들을 그림의 소재로 활용했다면, 청기사파의 마르크는 주로 동물을 소재로 그림을 그렸습니다. 분위기도 다리파의 작품과는 다르게 생동감이 넘쳐요. 어둡고 우울한 다리파의 그림과는 달리 밝고 투명한 마르크의 동물 그림은 지금까지도 많은 사람의 사랑을 받고 있습니다.

독일 화가인 프란츠 마르크는 특히 말[馬]을 좋아했습니다. 칸딘스키가 색채에 기초한 새로운 예술 그룹을 만들자고 했을 때 그룹명에 말을 넣어야 한다고 주장했을 정도였으니까요. 하지만 칸딘스키가 말을 탄 사람이라는 뜻의 '기사(騎士)'라는 단어를 고집하는 바람에 결국 그룹명은 '청기사파'로 결정되었습니다. 마르크도 파란색을 이용해 이름을 지은 것에는 만족했다고 해요.

청기사파는 영혼이 없는 물질적인 삶에 반대했습니다. 물질적인 삶을 극복하기 위해서는 소외된 자연을 예술 안으로 다시 불러들여야 한다고 생각했어요. 마르크는 작품을 통해 인간의 영혼과 자연의 교감을 드러내고자 했습니다. 이 교감을 통해 인간의 정신적 삶이 다시 살아날 수 있다고 믿은 것이지요. 이 믿음은 마르크로 하여금 동물 그림을 그리게 했습니다. 동물이 인간보다 더 순수하고 아름답다고 생각했기 때문이지요. 마르크가 창조한 동물의 왕국에서는 색채가 중요합니다. 파

**프란츠 마르크
(1880~1916)**
독일의 표현주의 화가다. 칸딘스키와 함께 청기사파를 결성했다. 자연 속의 동물, 인간과 자연의 통합을 주제로 삼아 작품 활동을 했다. 후기로 갈수록 원색과 기하학적인 형태를 통해 생명체 고유의 율동감을 살리려고 노력했다.

〈거대한 푸른 말들〉, 프란츠 마르크(독일) | 1911년, 캔버스에 유채, 105.7×181.1cm, 미국 미네소타 미네아폴리스 워커 아트 센터 소장

마르크는 동물의 순수함에서 영감을 얻었다. 그의 작품 속에 등장하는 동물은 경우가 많았다. 빨강은 열정, 파랑은 힘, 노랑은 감미로움을 상징했다. 이 가운데 파랑은 영적이고 지적인 느낌을 주는 남성의 색이기도 했다.

<노란 소>, 프란츠 마르크(독일) | 1911년, 캔버스에 유채, 140.5×189.2cm, 미국 뉴욕 구겐하임 미술관 소장
단순한 구도와 강렬한 원색으로 역동성을 나타낸 작품이다. 마르크의 작품에서 노란색은 부드럽고 활기차면서 관능적인 여성의 색이다. 작품에 등장한 노란 소는 마르크의 아내인 마리아를 나타낸다.

란색은 엄격하고 영적인 색이고, 빨간색은 강렬하고 야만적인 색이에요. 노란색은 여성적인 색이지요. 그래서 기쁨에 넘쳐 도약하는 소를 그린 <노란 소>는 마르크가 아내를 그린 작품이라고 해석되고 있습니다. 영적인 분위기를 띠는 세계 속에서 노란 소는 행복해 보여요.

동물에 대한 마르크의 이 같은 생각은 제1차 세계 대전이 임박할 즈음에 바뀌게 됩니다. 동물도 인간처럼 이 세상의 구성 요소이므로 인간과 마찬가지로 추하다고 생각한 거예요. 전쟁의 불길한 기운이 마르크를 행복했던 동물의 왕국에서 쫓아낸 것이지요.

마르크의 작품인 <동물들의 운명>을 보세요. 기하학적인 형태를 사용해서 자연물 고유의 율동감을 잘 포착한 그림입니다. 특

히 이리저리 찢긴 듯한 색채의 향연이 압권이지요. 영국의 미학자인 존 러스킨은 "심지어 나무조차 살해당하는 것 같다."라고 했답니다.

〈동물들의 운명〉에 그려진 동물들은 도시인들과 마찬가지로 고통받고 있는 것처럼 보입니다. 하지만 동물과 도시인의 고통이 같을까요? 아마 그렇지는 않을 거예요. 이러한 의미에서 이 작품은 마르크가 추구했던 인간과 자연 사이의 교감은 이루지 못했습니다. 인간과 동물은 이 그림에서 교감하고 있지 않아요. 이 그림은 동물의 감정이 아니라 인간의 감정이 반영된 작품이지요. 인간이 된 동물이 인간의 고통으로 찢겨져 있네요.

<동물들의 운명>, 프란츠 마르크(독일) | 1913년, 캔버스에 유채, 194.7 × 263.5cm, 스위스 바젤 미술관 소장

쪼개지고 분열된 선과 기하학적인 형태는 입체주의와 미래주의 등의 영향을 받은 것으로 보인다. 마르크의 이 상화된 동물 왕국이 현실과 충돌하고 있다. 인간의 고통을 동물에 투영해 조각난 세계를 강렬하고 날카롭게 표현했다.

색과 형태만으로 관람객의 마음을 뒤흔들다

저녁노을이 하늘을 붉게 물들일 때였어요. 러시아의 화가인 바실리 칸딘스키는 방금 끝낸 습작에 대한 생각에 여전히 빠져 있었습니다. 그때 그의 눈에 한 그림이 들어왔어요. 칸딘스키는 이 그림이 말로 표현할 수 없는 아름다움과 내면의 빛으로 가득 찬 것처럼 느꼈습니다. 그는 놀라움에 잠시 멈춰 있다가 이 신비로운 그림에 가까이 다가갔어요. 그런데 이상하게도 형태와 색깔은 구분할 수 있었는데 그림의 내용은 도저히 알아볼 수 없었지요.

칸딘스키는 곧 무릎을 쳤습니다. 이 그림은 칸딘스키 자신이 그린 그림이었어요. 이상하지요? 어떻게 자신의 그림을 그토록 못 알아보았을까요? 비밀의 열쇠는 이 그림이 거꾸로 세워져 있었다는 데에 있습니다. 거꾸로 세워졌기 때문에 그림의 내용은 제대로 알아볼 수 없었지만, 덕분에 '형태'와 '색깔'이 칸딘스키의 눈에 선명히 들어오면서 전혀 다른 그림처럼 보였던 것이지요.

이 경험을 통해 칸딘스키는 형과 색을 추상적으로 표현하는 데 관심을 두게 되었습니다. 야수주의나 표현주의는 사물의 색이나 형태를 보이는 그대로 따라 그리지 않았다고 했지요? 추상주의는 여기서 더 나아갔습니다. 추상주의는 아예 아무것도 따라 그리지 않았어요. 추상주의자들은 인간도 동물도 사물도 그리지 않고 오직 색과 형태만 그렸습니다.

칸딘스키에게 음악은 새로운 회화를 위한 영감의 원천이었어요. 교향곡은 가사가 없어도 듣는 이의 마음속에 여러 감정을 불러일으키지요?

바실리 칸딘스키
(1866~1944)
러시아 출신의 추상화가로 청기사파를 창시했다. 사실적인 형태 대신 순수한 색과 추상적인 형상으로 이루어진 작품을 그렸다. 색채와 점, 선, 면으로 감정이나 의미를 전달하고자 했다.

칸딘스키는 회화 역시 요동치는 선과 색만으로도 감동을 줄 수 있다고 믿었습니다. 이 믿음이 반영된 작품이 〈인상 III: 콘서트〉예요. 이 작품은 칸딘스키가 친구였던 오스트리아 작곡가 쇤베르크의 콘서트에 다녀온 후 스케치했답니다.

작품을 보면, 우선 가운데 위쪽에 칠해진 검은색이 눈에 띕니다. 콘서트장에서 검은색 사물이 뭐가 있을까요? 맞아요. 이 검은색은 비스듬히 놓여 있는 피아노 뚜껑입니다. 객석에 앉은 청중은 열광하고 있어요. 따뜻한 느낌을 주는 노란색은 피아노를 둘러싸고 청중 사이로 스며들어 화면 안에서 긴장감을 주고 있네요. 이 노란색이 칸딘스키가 그날 들었던 음악에서 받은 인상입니다. 콘서트장에서 어떤 음악이 연주되었는지 조금은 짐작이 되나요?

<인상 III: 콘서트>, 바실리 칸딘스키(러시아 출신, 독일 활동) | 1911년, 캔버스에 유채, 템페라, 77.5 × 100cm, 독일 뮌헨 렌바흐하우스 시립 미술관 소장
쇤베르크의 연주회에서 받은 느낌을 추상적으로 표현한 작품이다. 칸딘스키는 노란색은 트럼펫의 팡파르, 오렌지색은 비올라 또는 따뜻한 알토의 목소리, 빨간색은 튜바 또는 큰북, 파란색은 첼로 또는 콘트라베이스, 녹색은 바이올린의 음을 떠오르게 한다고 말했다.

디자인 학교인 바우하우스의 교수가 된 칸딘스키는 추상화의 이론을 체계화하려고 노력했지요. 칸딘스키의 이론에 의하면 대부분의 악기는 선이 흐르는 것과 같은 느낌이 있습니다. 바이올린, 플루트, 피콜로(piccolo, 플루트보다 한 옥타브 높은 관악기)는 가느다란 선이고, 비올라, 클라리넷은 좀 더 굵은 선이며, 무거운 저음을 내는 튜바는 더 넓은 폭의 선이에요. 짧게 끊어서 연주하는 피아노를 점의 악기라고 한다면, 파이프 오르간은 선의 악기지요.

바우하우스 재직 시절에 그린 〈노랑 빨강 파랑〉은 색채에 대한 칸딘스키의 연구 결과라는 평가를 듣는 작품이에요. 딱 봐도 〈인상 III: 콘서트〉보다 훨씬 정돈된 느낌이 들지요? 칸딘스키가 『점·선·면』이라는 책에서 자신의 이론을 정리한 후에 그린 그림이라 그럴 거예요.

이 작품은 제목 대로 삼원색인 노란색, 빨간색, 파란색을 주제로 한 그림입니다. 화면의 왼쪽은 엄격한 직선을 바탕으로 한 건축적 형상을, 오른쪽은 면을 바탕으로 한 부드러운 형상을 하고 있어요. 색도 화면 가운데는 빨간색, 왼쪽은 노란색, 오른쪽에는 파란색을 두어 균형이 느껴지지요.

칸딘스키는 이처럼 자신의 감정과 직관을 이용해 일정한 형태가 없는 그림을 그렸습니다. 교향악을 들을 때 청중의 감정이 변하는 것처럼 칸딘스키의 그림을 볼 때에도 관람객은 여러 감정을 느껴요. 즐겁다, 혹은 너무 복잡해서 싫다 등 여러 느낌이 있겠지요. 이처럼 화가가 감정과 직관을 이용해 그리고, 결과적으로 관람객의 감정을 자극하는 추상을 '뜨거운 추상'이라고 부릅니다.

면과 색의 조합으로 가장 안정적인 구성을 찾다

반면 '차가운 추상'도 있어요. 마음을 '뜨겁게' 만드는 '뜨거운 추상'과는 달리 '차가운 추상'은 다소 '차갑게' 이성적으로 기하학적인 구성의 아름다움을 추구하는 작품을 말합니다. 네덜란드 화가인 피에트 몬드리안의 수평선과 수직선을 이용한 작품이 대표적이지요.

몬드리안의 〈빨강, 파랑, 노랑의 구성〉을 볼까요? 작품을 보면, 하얀색 면 사이로 빨간색, 파란색, 노란색이 화면의 무게 중심을 이루고 있습니다. 이 구성을 바꿔 보면 어떨까요? 빨간색 자리에 노란색을, 파란색 자리에 빨간색을 채우면요? 그때그때마다 느낌이 다를 거예요. 이 세 가지 색이 아닌 다른 색을 칠해도 마찬가지겠지요.

몬드리안은 면과 색상을 여러 가지로 조합하면서 가장 안정적인 구성을 찾았습니다. 이 이성적인 작업 방식 때문에 몬드리안의 작품을 차가운 추상이라고 하는 것이지요.

근대 과학의 핵심은 요소 환원주의예요. 우선 환원주의란 본질에 도달하기 위해 불필요한 요소들을 하나씩 분석하고 없애면서 결론을 이끌어 내는 방법입니다. 요소 환원주의는 가장 작은 요소로 쪼개고 난 뒤, 그것들을 다시 재조합하는 방법이지요. 몬드리안은 이 요소 환원주의를 도입해 '나무' 연작을 그렸습니다. 나무를 해체한 뒤 다시 재조합해 추상적 구성에 이르렀지요. '나무' 연작을 차례대로 살펴보세

피에트 몬드리안
(1872~1944)
네덜란드의 화가로 근대 추상 회화의 선구자다. 당시 지식인들 사이에서 유행했던 신지학의 영향으로 일반적인 현상에서 보편적인 특성을 찾아내기 위해 노력했다. 수직선과 수평선, 사각형 등 순수 기하학적 형태로 화면을 구성했다.

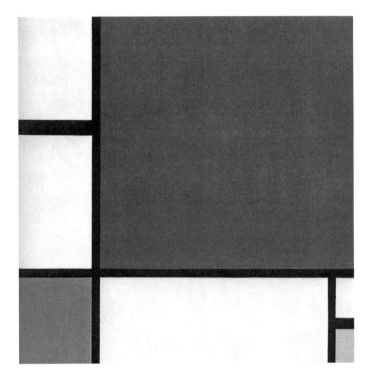

요. 점점 나무의 줄기와 나뭇가지들의 형상이 없어지고 있지요? 연작의 마지막 단계인 <꽃 핀 사과나무>에 이르면 대상이 나무라는 느낌만 어렴풋하게 날 뿐이에요.

몬드리안이 추상 작품을 통해 표현하고 싶었던 것은 초자연적인 우주의 질서였습니다. 그는 변치 않는 자연과 우주의 질서를 그리고 싶어 했지요. <구성 10번: 부두와 해안>을 보면 자연물이 수평선과 수직선으로 단순화되었어요. 몬드리안에게 초자연적인 우주의 질서란 수평선과 수직선으로 만들어진 구성이었지요.

이처럼 몬드리안은 정확하고 기계적인 질서를 캔버스 안에서 이루어 냈습니다. 질서를 좋아한 성격답게 몬드리안은 삼원색인 빨간색, 파란색, 노란색과 무채색인 흰색, 회색, 검은색만을 사용했어요. 초록색은 아주 싫어했다고 하네요.

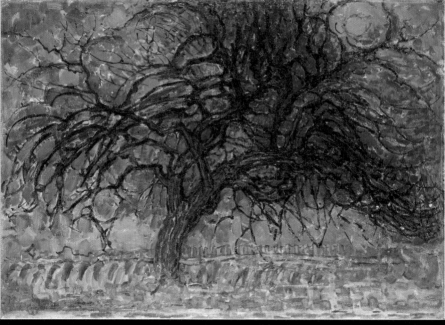

<붉은 나무>, 피에트 몬드리안(네덜란드) | 1908~1910년, 캔버스에 유채, 70×99cm, 네덜란드 헤이그 시립 미술관 소장

몬드리안의 초기 작품이다. 신조형주의 양식으로 아직 명확하게 나무의 형태가 드러난다. 삼원색만을 사용해 색상을 단순화했다.

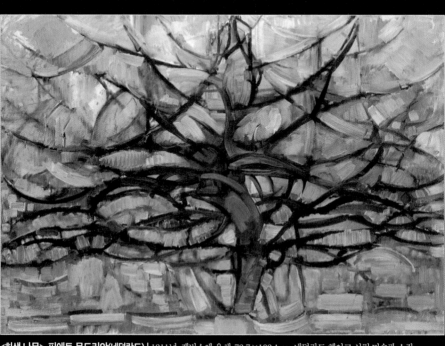

<회색 나무>, 피에트 몬드리안(네덜란드) | 1911년, 캔버스에 유채, 79.7×109.1cm, 네덜란드 헤이그 시립 미술관 소장

몬드리안은 신조형주의를 기반으로 후기 인상주의, 점묘법, 큐비즘을 실험했다. 큰 줄기를 기준으로 나뉜 나무의 형태에서 리듬감이 엿보인다.

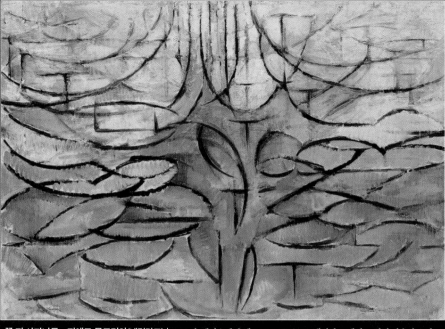

<꽃 핀 사과나무>, 피에트 몬드리안(네덜란드) | 1912년, 캔버스에 유채, 78.5×107.5cm, 네덜란드 헤이그 시립 미술관 소장
나무가 점점 추상화되면서 율동감이 느껴지는 곡선들이 되었다. 제목 없이는 쉽사리 작품의 소재가 나무라는 것을 알기 힘들 정도다.

<구성 10번: 부두와 해안>, 피에트 몬드리안(네덜란드) | 1915년, 캔버스에 유채, 85×108cm, 네덜란드 오텔로 크륄러-뮐러 미술관 소장
몬드리안에게 수평선과 수직선은 세상과 우주의 모든 것을 나타내는 것이었다. 추상성이 점차 강화되면서 작품에는 수평선과 수직선만 남았다.

구

…으로 떠나 파리, 런
…북으로 갔다. 뉴욕의 활
…먼저 밝은 새의 작은 사각형

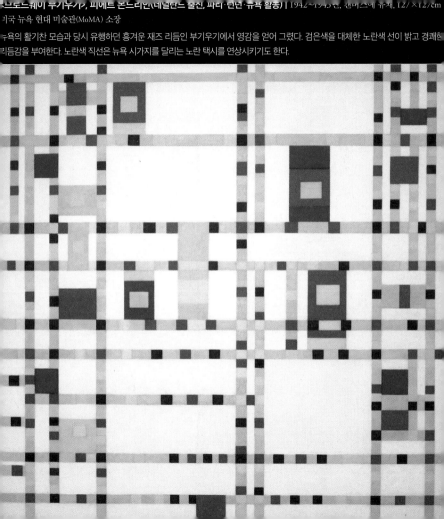

〈브로드웨이 부기우기〉, 피에트 몬드리안(네덜란드 출신, 파리·런던·뉴욕 활동) | 1942~1943년, 캔버스에 유채, 127×127cm

미국 뉴욕 현대 미술관(MoMA) 소장

뉴욕의 활기찬 모습과 당시 유행하던 흥겨운 재즈 리듬인 부기우기에서 영감을 얻어 그렸다. 검은색을 대체한 노란색 선이 밝고 경쾌한 리듬감을 부여한다. 노란색 직선은 뉴욕 시가지를 달리는 노란 택시를 연상시키기도 한다.

승리의 여신상보다 달리는 자동차가 더 아름답다

"포탄처럼 질주하는 자동차가 '사모트라케의 니케'보다 아름답다."

미래주의 선언 가운데 한 구절입니다. 〈사모트라케의 니케〉(1권 57쪽 참조) 기억나나요? 시인 릴케가 '예술의 진정한 기적'이라고 찬사를 아끼지 않은 그리스 조각이지요. 그런데 자동차가 이 승리의 여신보다 아름답다고요? 게다가 이 선언은 고대 조각의 산실인 이탈리아에서 발표되었답니다.

20세기 초 이탈리아의 젊은 예술가들은 과거의 예술에서 벗어나고자 했습니다. 이들에게는 르네상스 대가의 위대한 작품들도 자유를 구속하는 족쇄에 불과했지요. 이 젊은이들은 프랑스 신문인 「르 피가로」의 1909년 2월 20일 자 1면에 실린 '미래주의 창립 선언'에서 다음과 같이 주장했습니다.

"우리는 교수들, 고고학자들, 안내자들, 골동품상들 같은 암적인 존재로부터 이탈리아를 해방시키려고 한다. 이탈리아는 너무 오랫동안 고물 장수들의 시장이었다."

움베르토 보초니
(1882~1916)
이탈리아의 화가이자 조각가, 미술 이론가다. 미래주의 운동을 선두에서 이끌었다. 과거의 전통에서 벗어나 기계화 시대에 걸맞은 힘과 속도감, 역동성을 보여 주는 작품을 제작했다.

이들은 과거를 재빨리 끊고 미래로 나아가고자 했습니다. 미래주의자들의 눈에 제일 먼저 들어온 것은 현대 문명이었어요. 산업 혁명 이후 증기 기관차가 디젤 기차로 진화하면서 자동차나 비행기 등 엄청난 속도로 달리는 기계들이 등장하지요.

이탈리아 화가인 움베르토 보초니의 〈동시적인 관점〉을 보면 미래주의자들이 생각한 미래가 어떤 모습이었는지 짐작해 볼 수 있습니다. 소용돌이처럼 빠르게 움직이는 현대 문명과 밀접한 관계를 맺고 있는 인간의 모습을 표현했지요.

미래주의자들은 자신들을 매료시킨 '속도'를 작품에 담고 싶

어 했습니다. 하지만 빠른 속도로 움직이는 것을 표현하려면 쭉 이어지는 시간도 그려야 해요. 이것이 가능할까요? 속도를 그리려는 순간 시간은 캔버스에서 멈추어 버립니다. 그래서 미래주의자들은 정지된 공간에 속도를 표현하기 위해 움직임을 여러 면으로 분석했답니다.

이탈리아 화가인 자코모 발라의 〈끈에 묶인 개의 역동성〉은 재미있는 작품입니다. 개가 치마를 입은 주인을 따라가려고 짧

〈동시적인 관점〉, 옴베르토 보초니(이탈리아) | 1911년, 캔버스에 유채, 60.5×60.5cm, 독일 부퍼탈 폰 데어 하이트 미술관 소장
근대화가 진행되면서 빠르게 변해 가는 도시의 모습을 분열된 이미지와 강렬한 색채로 표현했다.

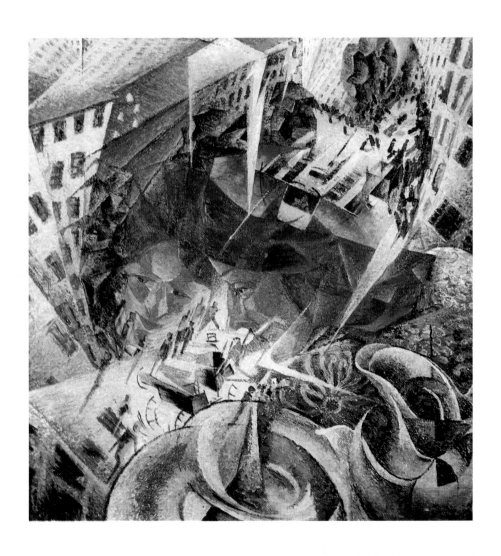

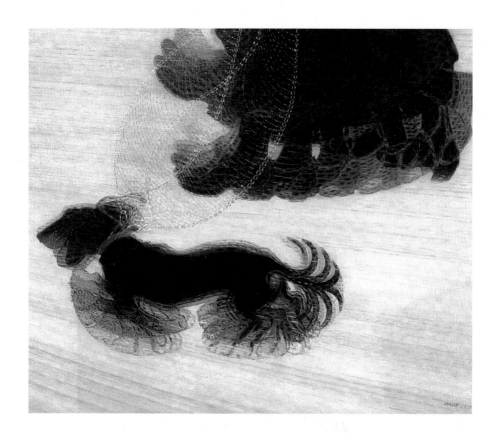

은 다리를 빨리 움직이고 있네요. 이 그림의 특징은 연속적인 움직임을 한 화면에 동시에 담아낸 거예요. 이를 위해 개의 다리와 꼬리가 움직이는 모습을 여러 개의 면으로 분석하고 반복적으로 배치했지요. 결과적으로 개의 다리는 여러 개가 겹쳐져 반원 모양이 되었고, 개 줄도 공중에서 흔들리며 흔적을 남기고 있어요. 개의 방정맞은 움직임, 즉 속도의 흔적인 셈이지요.

이번에는 미래주의의 '니케'라고 볼 수 있는 〈공간에서의 연속성의 특수한 형태〉를 살펴볼까요? 이것은 미래주의의 핵심 인물인 보초니의 작품입니다. 보초니는 자신만만하고 과격한 미래주의 창립 선언의 초안을 작성하기도 했어요. 그는 조각가는 인간과 물체를 변형하거나 잘게 부스러뜨릴 수 있는 권력을 가지고

<끈에 묶인 개의 역동성>(위), 자코모 발라(이탈리아) | 1912년, 캔버스에 유채, 95.57×115.57cm, 미국 뉴욕 올브라이트 녹스 미술관 소장

<가로등>(오른쪽), 자코모 발라(이탈리아) | 1909년, 캔버스에 유채, 174.7× 114.7cm, 미국 뉴욕 현대 미술관(MoMA) 소장
전기 가로등의 현란한 불빛이 초승달이 내뿜는 빛을 압도하고 있다.

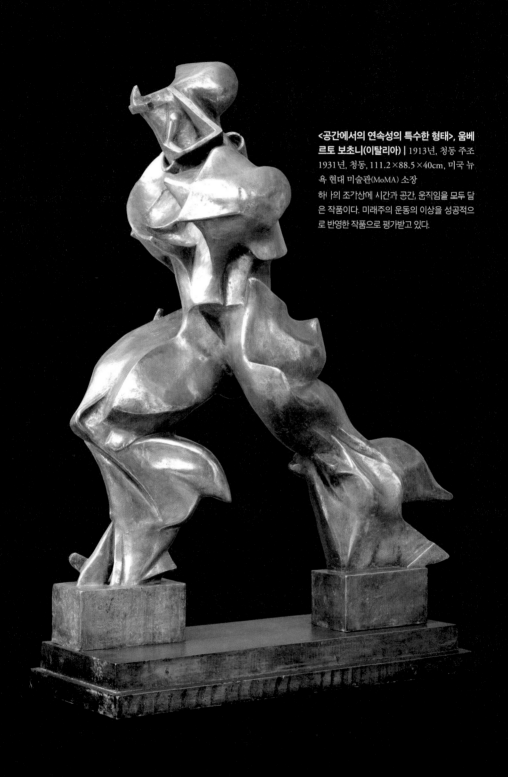

<공간에서의 연속성의 특수한 형태>, 움베르토 보초니(이탈리아) | 1913년, 청동 주조 1931년, 청동, 111.2×88.5×40cm, 미국 뉴욕 현대 미술관(MoMA) 소장

하나의 조각상에 시간과 공간, 운직임을 모두 담은 작품이다. 미래주의 운동의 이상을 성공적으로 반영한 작품으로 평가받고 있다.

있다고 생각했답니다.

〈공간에서의 연속성의 독특한 형태〉는 극적인 순간을 표현한 작품입니다. 어찌 보면 축구 선수가 골을 넣는 모습 같기도 하네요. 앞으로 나아가는 사람의 움직임을 분해하고, 다시 원형과 마름모꼴 등으로 조합했어요.

이 조각에는 신체의 움직임뿐만 아니라 신체 내부의 에너지까지 표현되어 있습니다. 신체의 안팎이 만나서 일으키는 불꽃은 주변의 공기조차 빨아들이는 것 같네요.

제1차 세계 대전이 끝나 갈 무렵 이탈리아에 파시즘이 일어났습니다. 파시스트와 미래주의자들의 성향은 비슷했어요. 둘 다 기술 문명을 찬양하고 전통을 부정했으며 과거를 혹독히 비판했지요. 실제로 미래주의자들은 파시즘에 동조하며 열정적으로 전쟁에 찬성했습니다. 많은 미래주의자가 스스로 지원해 군대에 갔어요. 보초니도 전쟁에서 죽음을 맞았습니다.

미래주의를 이끌었던 보초니가 전쟁에서 죽자 미래주의는 큰 타격을 받았지요. 게다가 이탈리아의 파시즘을 이끈 무솔리니가 제1차 세계 대전 후 미래주의 양식을 거부하고 로마의 영광을 재현했던 신고전주의 양식을 채택한 것은 굉장한 충격이었어요. 20세기 미술사에서 유일하게 권력 계층과 손잡았던 미래주의의 결말이었지요.

파시즘(fascism)
제1차 세계 대전 이후에 나타난 정치 이념이자 지배 체제로 극단적인 국가 전체주의를 의미한다. 국민의 자유를 제한하고 폭력적인 방법을 동원해 정당과 지배자에 대한 절대적인 복종을 강요했다. 또한 배타적인 민족주의, 군국주의를 지향하며 타국을 침략했다.

사인 하나로 예술품이 된 소변기

독일의 젊은 시인인 후고 발은 제1차 세계 대전의 참상을 목격하고 전쟁에 대한 환상에서 깨어났습니다. 국가가 전쟁을 애국이나 영웅적인 행위로 포장해 국민을 죽음으로 몰아넣고 있다는 사실을 깨달은 거예요. 전쟁에 혐오를 느낀 발은 1915년에 스위스 취리히로 건너갔고, 1916년 2월에 복합 문화 공간인 '카바레 볼테르'를 열었지요.

젊은이들은 전쟁을 일으킨 기성세대의 뻔뻔함을 증오했습니다. 카바레 볼테르에서는 밤마다 기성세대의 문화를 비난하는 도발적인 퍼포먼스가 열렸어요. 취리히 시민들은 이러한 도발적인 공연이 주변에 나쁜 영향을 미칠까 봐 걱정했지요. '지각 비행'이라는 공연에서 후고 발은 반짝이는 파란 마분지 원기둥 안에 들어가 길쭉한 마법사 모자를 쓰고 진지하게 주문을 외기 시작했습니다.

"가드지 베리 빔바, 글란드리디 라우디 론니 카도리, 가드자마 빔 베리 글라살라……."

어느 날, 후고 발과 한스 아르프, 트리스탄 차라는 사전의 첫 페이지

'지각 비행' 퍼포먼스
1916년 6월 23일 카바레 볼테르에서 열린 퍼포먼스다. 발은 이 퍼포먼스에서 샤먼과 신부의 역할을 동시에 수행했다. 카바레 볼테르는 '지각 비행' 퍼포먼스를 마지막으로 갑자기 문을 닫았다.

에서 '다다'라는 말을 발견하게 됩니다. 이들은 다다가 루마니아 어로 '네, 네'를 의미하고 프랑스 어로는 '장난감 말'을 의미하며 독일어로는 '바보 같은 순진함'을 의미한다는 사실을 알았어요. 하지만 이들은 이 가운데 어떤 의미도 선택하지 않고, 아무런 의미도 갖지 않는 다다를 새로운 예술 운동의 이름으로 삼지요.

다다이즘은 전 세계로 퍼져 나갔습니다. 이들은 미래주의자들처럼 기성세대의 문화를 부정했어요. 하지만 기술과 이성을 중시한 미래주의와는 전혀 다른 길을 갔지요. 다다이즘은 기술과 이성으로 세워질 미래를 부정적으로 바라보았기 때문에 이 모든 것을 폐기하려고 했던 거예요. 다다이즘은 과거에 자신이 창조하거나 채택했던 양식조차 금방 부정했습니다. 그래서 다다이즘을 설명하는 특정한 예술 언어는 없답니다. 하지만 이들이 발명한 '우연'과 '레디메이드' 기법은 후대의 예술가들에게도 큰 영향을 미쳤어요.

뉴욕 다다의 대표 주자였던 프랑스 화가 마르셀 뒤샹은 1917년 뉴욕의 독립미술가협회 전시회에 남성용 소변기를 제출합니다. 〈샘〉이란 제목이 붙은 이 작품에는 '리차드 머트'라는 뒤샹의 가명이 적혀 있었지요. 이 소변기는 위생도기 회사인 J. L. 모트 사의 제품 가운데 하나였어요. 그래서 뒤샹은 모트 사의 '모트'를 조금 세련되게 '머트'로 바꾸고, 속어로 '벼락부자'라는 뜻이 있는 '리차드'라는 이름을 가명으로 썼습니다.

후고 발(1886~1927)
독일의 작가이자 시인, 다다이스트다. 취리히에 카바레 볼테르를 열어 취리히 다다를 이끌었다.

마르셀 뒤샹(1887~1968)
현대 미술에 큰 영향을 끼친 프랑스 화가다. 뉴욕 다다의 발생과 초현실주의로의 이행에 큰 영향을 미쳤다.

협회는 심사도 하지 않고 〈샘〉의 전시를 거부했지요.

〈샘〉은 조각 작품일까요? 쉽게 답을 내리기가 힘들지요? 지금까지 우리가 감상한 조각 작품은 찰흙이나 지점토로 빚거나 나무나 석고를 깎아 만든 것이었어요. 하지만 〈샘〉은 이미 만들어진 상품, 즉 레디메이드를 그대로 제시한 것이지요. 그렇다면 레디메이드가 예술 작품이 될 수 있을까요? 뒤샹은 처음으로 그렇다고 말했어요.

레디메이드를 예술 작품으로 만드는 것은 작가의 아이디어입니다. 뒤샹은 소변기라는 평범한 사물을 '선택'해 '샘'이라는 새로운 이름을 붙였어요. 뒤샹의 선택으로 '샘'이 된 소변기는 더 이상 오줌을 누는 곳이 아니라 예술 작품이 된 것이지요. 작가의 선택만으로 예술 작품이 탄생할 수 있다는 것은 현대 미술의 새로운 특징이 되었어요.

자, 이제 독일 베를린으로 가 볼까요? 베를린 다다의 포토몽타주는 미술사에 또 다른 흐름을 남겼습니다. 베를린 다다에 참여한 유일한 여성이었던 한나 회흐의 〈바이마르 공화국의 맥주 배를 부엌칼로 가르다〉를 보세요. 이 작품은 바이마르 공화국의 저명인사의 사진으로 구성되어 있습니다. 바이마르 공화국의 초대 대통령인 프리드리히 에베르트와 그의 정치적 숙적도 있고 무용가 사진도 있지요. 다양한 사람들이 구분

〈바이마르 공화국의 맥주 배를 부엌칼로 가르다〉(오른쪽), 한나 회흐(독일) | 1919~1920년, 콜라주, 114×90cm, 독일 베를린 국립 미술관 소장
잡지, 광고, 신문 등에서 찾아낸 이미지와 텍스트를 조합해 만든 작품이다. 제1차 세계 대전의 패배 이후 혼란에 빠진 독일의 정치 사회적 이슈에 관한 작가의 견해가 담겨 있다.

〈샘〉, 마르셀 뒤샹(프랑스 출신, 프랑스·미국 활동) | 1917년(1964년), 혼합 재료, 63×48×35cm, 프랑스 파리 국립 조르주 퐁피두 예술 문화 센터 소장
이 작품을 계기로 현대 미술에서 작가의 아이디어가 더욱 중요해졌다. 1917년 전시회에 출품했던 원본 작품은 없어지고, 1964년 작가의 동의 아래 복제본을 전시하고 있다.

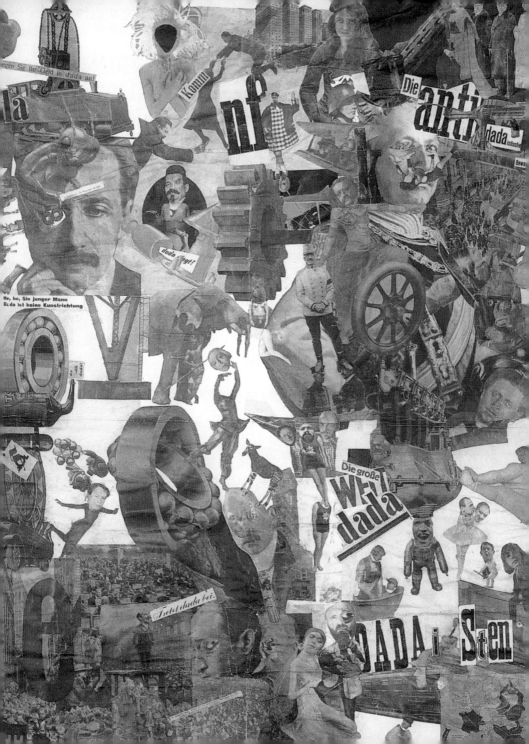

없이 작품 전체에 흩어져 있습니다. 무의미한 글자들도 뒤섞여 있네요.

포스터나 사진은 이미 대중에게 친숙한 매체였어요. 포토몽타주는 대중에게 친숙한 매체를 사용한 예술 작품이었지요. 하지만 포토몽타주의 목적은 대중 매체와 전혀 달랐답니다.

제1차 세계 대전이 일어났을 때 전쟁을 미화한 포스터가 여기저기에 붙었습니다. 이 포스터들은 국민들을 전쟁으로 내몰았지요. 포토몽타주는 이미지를 파괴하고 해체해 이러한 대중 매체의 기만을 비판했어요. 대중 매체를 비판하기 위해 대중문화의 기술을 이용한 셈이지요. 이러한 점에서 베를린 다다는 또 하나의 가능성을 열었어요.

다다이스트들의 실험으로 미술의 개념은 더욱 넓어졌습니다. 레디메이드뿐만 아니라 공연 예술 등도 미술 영역에 들어오면서 예술 분야 사이의 벽이 허물어지기 시작했어요. 그뿐만 아니라 예술과 일상 사이의 구분도 점차 희미해지기 시작하지요.

"예술과 기술을 한 작품 속에 담아 보자."

1919년 독일 건축가인 발터 그로피우스는 독일 바이마르에 바우하우스(Bauhaus)라는 종합 디자인 학교를 설립합니다. '바우하우스'라는 이름은 독일어로 '집을 짓는다'는 뜻이에요. 산업 혁명의 물결 속에서 가구 등의 일상 용품이 시장에 넘쳐 나기 시작했습니다. 값이 싸고 품질이 떨어지는 생산품도 늘어났지요. 산업 혁명으로 기술은 발전했지만, 제품의 아름다움은 퇴보한 거예요. 이러한 상황에 반대하는 움직임이 일어났습니다. 이들은 기계 생산을 부정하고 중세 시대의 수공예 생산 방

발터 그로피우스
(1883~1969)
독일의 건축가이자 교육자다. 제1차 세계 대전 이후 독일의 바우하우스 교장으로 취임해 후진 양성에 힘썼다. 나치스가 정권을 잡자 미국으로 가 하버드 대학 건축과 교수로 있으면서 많은 건축가를 배출했다.

식으로 돌아갈 것을 주장했어요.

바우하우스는 순수 미술과 응용 미술을 결합해 시대의 요구에 부응하려고 했습니다. 이에 따라 바우하우스에서는 두 가지의 기초 교육 과정을 마련했어요. 첫 번째는 조각, 목공, 금속, 도자, 스테인드글라스, 벽화 등을 가르치는 공예 과정이었습니다. 두 번째는 공간과 색채, 구성에 대한 이론을 가르치는 형태 과정이었지요. 학생을 가르치는 교수는 중세 시대의 '장인', 즉 '마이스터'라고 불렸어요. 형태 마이스터 가운데에는 칸딘스키와 클레 같은 유명한 화가도 있었답니다.

처음에 바우하우스는 수공예가를 양성하기 위한 공예 학교의 성격이 강했습니다. 신입생을 가르쳤던 스위스 화가 요하네스 이텐은 학생들이 모든 작업 과정에서 사물의 '정신'을 포착하도록 했어요. 이텐은 자신이 디자인한 수도사복을 즐겨 입었습니다. 이를 통해 초기의 바우하우스가 중세 시대의 수공예 전통뿐만 아니라 신비주의의 영향도 받았다는 것을 알 수 있어요. 하지만 바우하우스의 분위기는 헝가리 출신의 예술가인 라즐로 모홀리-나기가 나타나면서 완전히 바뀌게 되지요.

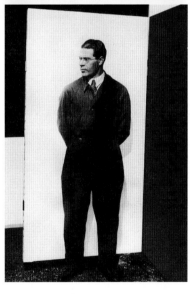

수도사복을 입은 요하네스 이텐(위)과 엔지니어복을 입은 라즐로 모홀리-나기(아래)

엔지니어복을 입고 학교에 나타난 모홀리-나기는 기계를 싫어한 이텐과는 달리 기계를 새로운 시대정신으로 보았습니다. 모홀리-나기의 작품인 〈빛-공간 변조기〉는 예술과 기술을 결합

<**빛-공간 변조기**>, 라즐
로 모흘리-나기(헝가리 출
신, 독일·미국 활동) | 1930
년, 전기 모터, 강철, 플라
스틱, 기타 재료로 만든
키네틱 조각, 151×70×
70cm, 미국 로스앤젤레스
장 폴 게티 미술관 소장
금속, 플라스틱, 유리로 구성
된 기계가 전기 모터에 의해
움직이며 다양한 색채의 빛
을 발산한다. 모흘리-나기는
기계를 통해 빛과 움직임을
회화에 도입했다. 그래서 이
작품은 움직이는 회화를 뜻
하는 '모빌 페인팅'이라고도
불린다.

하려는 그의 이상이 실현된 작품이에요. 이 작품을 작동하면, 세
개의 금속판이 회전하면서 다양한 색채의 빛이 천장과 금속판에
반사됩니다. 기계가 움직이면서 반사된 빛은 빛 그 자체보다 시
적이에요. 모흘리-나기는 이 작품을 통해 기계가 품고 있는 예
술성을 보여 주려고 했답니다.

모흘리-나기가 바우하우스의 교수가 된 이후 바우하우스는
공예 학교에서 산업 디자인 학교로 성격이 변합니다. 그로피우
스와 마이어가 지은 초기의 집과 이후에 지은 구두 공장을 비교
해 보세요. 확실히 다르지요? 조머펠트의 주택이 초기의 바우하
우스가 지녔던 전통에 대한 향수를 보여 준다면 파구스 구두 공
장은 바우하우스의 상징인 차가운 직선의 미학을 잘 보여 주고
있어요.

바우하우스는 이제 예술과 기계 기술, 인간과 기술, 예술과 인
간 사이에 존재하는 문제를 해결하고자 했습니다. 이러한 바우

조머펠트의 주택

1920~1922년에 독일 베를린 달렘에 지어졌다. 그로피우스와 마이어의 공동 작업물로 바우하우스에서 처음 맡은 공동 프로젝트다. 바우하우스는 초기에 건축을 주축으로 다른 분야의 예술을 통합해야 한다는 이념을 가지고 있었다.

파구스 구두 공장

초기 모더니즘 건축물의 대표작으로 그로피우스와 마이어가 공동으로 작업했다. 건물의 뼈대는 강철과 콘크리트로 세웠고, 벽면에 유리 패널을 많이 사용했다.

하우스의 디자인 이념이 잘 반영된 것이 바로 바실리 의자예요.

형가리 출신의 디자이너인 마르셀 브로이어는 칸딘스키의 집에 놓을 목적으로 의자를 만들었습니다. 칸딘스키의 이름인 '바실리'를 따 의자의 이름이 바실리 의자가 되었지요. 이 의자는 나무가 아닌 강철봉으로 만들어졌고, 구조는 간결하고 안정적이에요. 미학적으로 우수하고 관리가 쉬우며 적당한 가격으로 만들고 팔 수도 있었지요. 이 의자야말로 바우하우스가 추구한 예술과 기술의 종합체였어요.

1925년에 바우하우스는 데사우로 이전합니다. 얼마 후 스위스 건축가인 하네스 마이어가 새로운 교장으로 취임하지요. 데사우에서 바우하우스는 상업적으로 큰 성공을 거두었어요. 바우하우스 공방에서 만든 벽지, 조명 기구, 가구, 광고물이 불티나게 팔려 나갔지요. 하지만 바우하우스는 나치스의 탄압으로 위기를 맞게 됩니다. 사회주의자였던 마이어가 정치학 강좌를 개설하고 정치 조직을 결성하도록 장려했기 때문이에요. 데사우에서 쫓겨난 바우하우스는 1932년에 베를린으로 이전했지만, 나치스의 비밀경찰인 게슈타포의 탄압 때문에 결국 폐쇄되고 맙니다.

데사우 바우하우스
그로피우스가 1926년에 완공한 건물이다. 당시 독일의 일반적인 건축물과는 달리 평평한 지붕과 흰색 벽, 수평적인 창문 등이 특징이다.

뒤샹은 왜 모나리자의 얼굴에 수염을 그렸을까요?

여러분은 영화 포스터 등에서 우스꽝스럽게 합성된 얼굴을 보고 웃어 본 적이 있을 거예요. 이러한 방식인 패러디(parody)는 기존 작품을 익살스럽게 변형시켜 새로운 작품을 창조하는 것을 말합니다. <L.H.O.O.Q.>는 모든 패러디의 상징 같은 작품이에요. 뒤샹이 다빈치의 <모나리자>가 인쇄된 엽서에 수염을 그려 넣은 작품이지요. 수수께끼 같은 이 글자들은 프랑스 어로 '엘.아슈.오.오.뀌'라고 발음되고, 이어서 읽으면 '엘라쇼오뀌(Elle a chaud au cul)'라는 프랑스 어 문장처럼 들렸어요. 이 문장을 직역하면 '그녀는 뜨거운 엉덩이를 가졌다'는 뜻입니다. 엉덩이가 뜨겁다는 것은 성적으로 흥분해 있다는 의미지요. 우리도 알다시피 <모나리자>를 그린 다빈치는 르네상스 시기의 대가예요. <모나리자>의 모나리자는 신비로운 미소로 전 세계인의 사랑과 존경을 받는 여성이지요. 그런데 이러한 모나리자의 얼굴에 수염을 그리는 것도 모자라 성적인 의미까지 덧붙였으니 당시 사람들은 이 작품을 보고 얼마나 큰 충격을 받았을까요? 뒤샹은 <L.H.O.O.Q.>를 통해 명작이나 천재에 대한 관람객의 숭배심을 파괴하고자 했습니다. 뒤샹의 이 무례함은 기존의 미술에 도전하는 용감한 미술가들의 지표가 되었답니다.

<L.H.O.O.Q.> 일러스트

2 20세기 입체주의의 천재 |
피카소

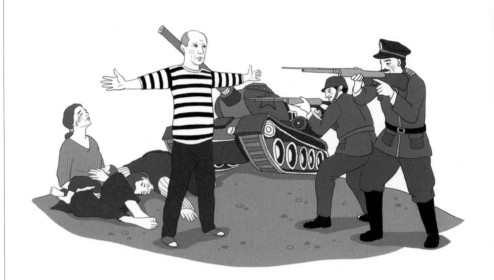

피카소는 20세기 미술계를 지배했습니다. 피카소는 반세기 동안 여러 번 스타일을 바꾸며 미술을 개혁해 나갔지요. 피카소의 여러 스타일 가운데 입체주의가 가장 유명합니다. 피카소는 세잔의 방식을 극단적으로 밀고 나갔어요. 다양한 시점에서 분석한 면들을 한 화면에 담았지요. 입체주의에 이르러 원근법의 세계는 완전히 무너져 내렸습니다. 산산이 조각난 시점 때문에 관람객은 현기증을 느꼈지요. 그런가 하면 피카소는 〈게르니카〉라는 작품을 통해서 전쟁을 비판하기도 했어요. 사람들은 고야가 이 작품을 통해 부활했다고 생각했지요.

- 피카소는 '청색 시대'에 인간의 불행과 절망을 절제된 표현과 색채로 나타냈다.
- 피카소의 <아비뇽의 처녀들>은 아프리카 미술의 영향을 받아 그려진 작품이다.
- 피카소의 <다니엘-헨리 칸바일러의 초상>은 사물을 분석하고 분해해 재구성하는 입체주의 기법으로 그려졌다.
- 스페인 내전의 참상을 목격한 피카소는 대작 <게르니카>를 통해 군부를 고발했다.

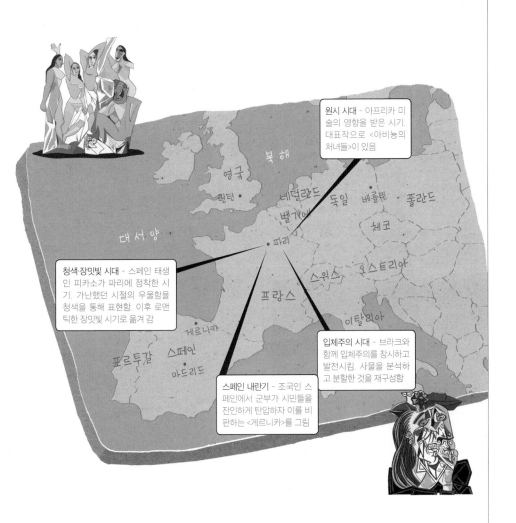

원시 시대 - 아프리카 미술의 영향을 받은 시기. 대표작으로 <아비뇽의 처녀들>이 있음

청색·장밋빛 시대 - 스페인 태생인 피카소가 파리에 정착한 시기. 가난했던 시절의 우울함을 청색을 통해 표현함 이후 로맨틱한 장밋빛 시기로 옮겨 감

입체주의 시대 - 브라크와 함께 입체주의를 창시하고 발전시킴. 사물을 분석하고 분할한 것을 재구성함

스페인 내란기 - 조국인 스페인에서 군부가 시민들을 잔인하게 탄압하자 이를 비판하는 <게르니카>를 그림

세상에는 '청색'뿐만 아니라 '장밋빛'도 있었다

"발전 속도가 너무 빨라서 피카소는 어느 한 스타일에 머무를 수 없는 것 같다. 급격한 변화와 자유로운 움직임이 바로 피카소의 특징이다."

1901년 파리에서 열린 피카소의 첫 번째 전시회에서 한 평론가가 피카소를 평가한 말입니다. 피카소는 평생 변화를 추구했어요. 새로운 스타일을 만들면서 엄청난 수의 작품을 남겼지요. 그의 창의성과 열정에 감탄한 프랑스 시인 폴 엘뤼아르는 1951년 런던에서 '세상에서 가장 젊은 화가인 피카소가 오늘 70회 생일을 맞는다'는 제목으로 강연하기도 했어요.

현대 미술의 대명사인 파블로 피카소는 스페인의 작은 해안가 마을인 말라가에서 태어났습니다. 피카소가 그림을 어찌나 잘 그렸던지 무명의 자연주의 화가였던 아버지는 피카소에게 미술 도구를 물려주고 자신은 더 이상 그림을 그리지 않겠다고 선언했다고 해요. 이후 피카소는 좋은 성적으로 왕립 미술 학교에 입학했지만, 그대로 따라 그리는 일에 싫증을 내고 이내 그만두지요.

피카소는 19세에 파리로 가 친구와 함께 지내게 됩니다. 방에는 침대가 하나밖에 없어서 낮에는 피카소가, 밤에는 친구가 잤다고 해요. 가난과 미래에 대한 불안이 이 시기의 피카소를 지배하고 있었지요. 친구 카사헤마스가 실연의 아픔을 견디지 못하고 자살한 일도 피카소에게 큰 영향을 미쳤어요. 이 시기에 피카소는 온통 파란색인 작품

파블로 피카소
(1881~1973)
스페인에서 태어났으며 20세기 최고의 화가로 불린다. 입체주의를 탄생시켜 큰 주목을 받았다. 죽을 때까지 다양한 기법을 실험하며 작품을 제작했다.

만 그렸습니다. 심지어 그는 파란색 옷만 입고 다녔다고 해요. 피카소는 파란색을 가리켜 모든 색을 다 담고 있는 색깔이라고 말하곤 했지요.

파란색은 사람들이 많이 좋아하는 색입니다. 파란 하늘을 배경으로 사진을 찍으면 잘 나오지요. 하지만 파란색을 뜻하는 'blue'라는 영어 단어는 우울하고 침울한 감정을 의미하기도 해요.

이 시기에 피카소가 그린 〈인생〉을 감상해 볼까요? 인물들의 눈, 눈썹, 머리카락까지 모두 파란색입니다. 화면

<인생>, 파블로 피카소 (스페인 출신, 프랑스 활동) | 1903년, 캔버스에 유채, 197×129cm, 미국 오하이오 클리블랜드 미술관 소장 차갑고 우울한 파란색이 지배했던 '청색 시대'의 작품이다. 인물들의 심각한 표정과 자세, 음울한 색채 등을 통해 비관주의적인 세계관이 드러난다.

왼쪽에서 여자를 안고 있는 사람이 피카소의 친구 카사헤마스예요. 그렇다면 카사헤마스가 안고 있는 여자는 그를 실연의 고통에 빠뜨린 여자겠네요. 화면 오른쪽을 보면 약간 험악한 표정을 한 여인이 아이를 안고 있습니다. 이 여인은 카사헤마스와 여자에게 사랑의 달콤한 순간은 곧 고통으로 삼켜진다는 사실을 알려 주고 있어요.

피카소는 이 '청색 시대'에 알코올 중독자나 거지, 시각 장애인 등을 주로 그렸어요. 그림의 주제는 삶의 불행과 노동의 고통이었지요. 피카소는 인간의 불행과 절망을 엄격하고 절제된 표현과 색채를 통해 표현했어요.

페르낭드 올리비에
피카소의 첫사랑이다. 스무 살에 만난 피카소와 8년을 함께했다. 올리비에를 만나고부터 피카소의 '장밋빛 시대가 시작되었다.

1904년부터 피카소의 캔버스에서 점차 파란색이 사라집니다. 페르낭드 올리비에라는 여자가 피카소의 삶에 들어온 거예요. 두 사람은 곧 사랑에 빠집니다. 페르낭드의 쾌활함 덕분에 피카소의 작품은 점점 밝고 따뜻해졌어요. 날카로운 선도 유연한 선으로 바뀌지요. 피카소의 '장밋빛 시대'는 이렇게 시작되었습니다. 이 시기에 피카소의 그림에는 서커스 광대들이 자주 등장하지요.

피카소는 친구들과 함께 자주 서커스를 보러 갔어요. 그러면서 서커스를 하는 사람들의 일상생활에 흥미를 느꼈지요. 피카소는 장밋빛 시대에도 소외된 사람들을 주로 그렸습니다. 하지만 이 시기의 그림은 청색 시대의 분위기와는 달라요. 이전에는 가난에서 절망만을 보았다면 이 시기에는 아름다움과 행복도 발견한 것이지요. 독일 시인인 릴케는 우울한 부드러움으로 가득 찬 〈곡예사 가족〉을 보고 『두이노의 비가』에서 다음과 같이 읊었습니다.

"그들은 기름 바른 듯 미끄러운 허공에서 내려온 것 같다. 그들의 영원한 도약과 착지로 자꾸만 얇아져 가는 닳아빠진 양탄자 위로."

피카소는 곡예사나 광대의 운명이 자신이 처한 상황과 비슷하다고 생각했던 것 같아요. 그들은 피카소와 마찬가지로 재능을 타고났지만 소외감이나 가난으로 고통받았습니다. 물론 〈곡예사 가족〉의 인물들에게서는 재능에 대한 자부심도 엿보여요. 이 자부심이 붉은 색조로 표현되어 우울해질 뻔한 그림에 부드러운 활력을 불어넣고 있지요.

〈곡예사 가족〉, 파블로 피카소(스
페인 출신, 프랑스 활동) | 1905년,
캔버스에 유채, 212.8×229.6cm,
미국 워싱턴 국립 미술관 소장

아두운 청색 시대에서 밝고 따뜻한 장
밋빛 시대로의 전환을 의미하는 작품
이다. 서커스 곡예사의 비애가 느껴지
지만, 이전의 작품들에 비해 부드럽고
온화하다.

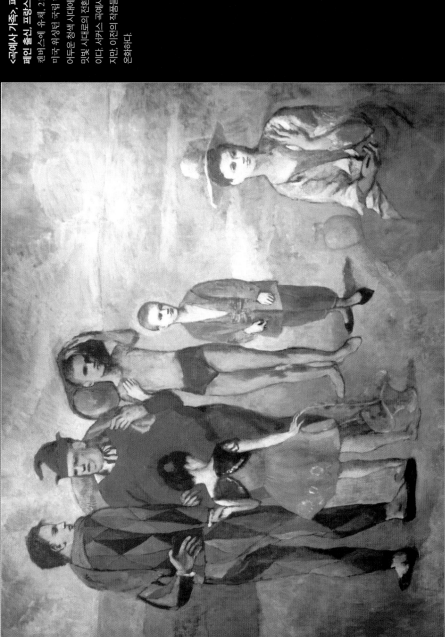

"나도 너를 보고 있다."

야수주의의 대표 화가인 블라맹크는 야수주의 동료인 드랭에게 아프리카 조각을 보여 주면서 "'밀로의 비너스(1권 60쪽 참조)'보다 아름답지 않은가?"라고 물었습니다. 드랭은 고개를 끄덕이며 옆에 있던 피카소에게 질문했어요. "자네는 어떻게 생각하지?" 피카소는 다음과 같이 대답했지요. "나는 그렇게 생각하지 않네. 이 조각이 '밀로의 비너스'보다 훨씬 더 아름답다고 생각해."

피카소의 작품인 〈아비뇽의 처녀들〉을 보세요. 다섯 명의 여자 가운데 오른쪽의 두 명은 아프리카 탈 모양의 얼굴을 하고 있습니다. 피카소는 아프리카 탈의 단순하면서도 힘 있는 형상에 푹 빠졌어요. 원시 문명은 피카소의 그림에 새로운 기운을 불어넣었지요. 당시 유럽 사람들은 아프리카 미술이 어둡고 원초적이며 야만적인 힘을 지니고 있다고 생각했어요.

다시 〈아비뇽의 처녀들〉로 돌아가 볼까요? 이 다섯 명의 여자가 관람객을 쳐다보고 있는 시선은 매우 공격적입니다. 마치 "네가 나를 보고 있다고? 나도 너를 보고 있다."라고 말하는 것 같지요. 여성 나체화를 즐기던 남성 관람객들은 이 시선을 매우 불쾌하게 느꼈을 거예요. 피카소는 그림 '밖'에서 안전하게 그림을 훔쳐보던 관람객들의 평온한 장소를 뒤흔들었습니다. 관람객을 꼼짝 못하게 만든 주체가 나체의 여성이라는 점에서 이중으로 충격적이지요.

콩고 에툼비 지역에서 출토된 탈
피카소는 과장되고 단순한 아프리카 조각에서 영감을 받았다.

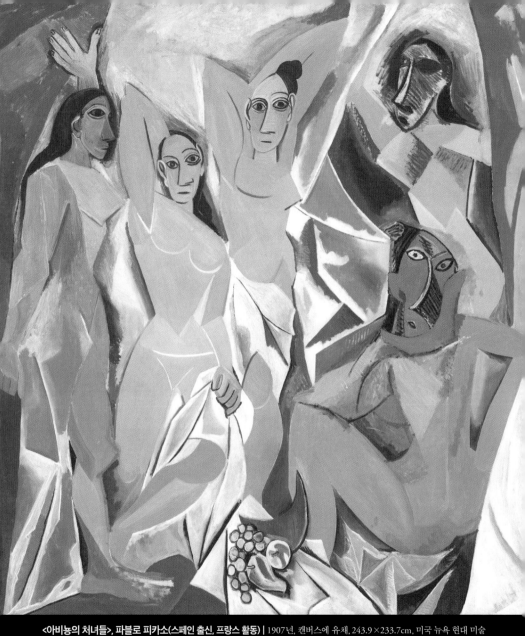

<아비뇽의 처녀들>, 파블로 피카소(스페인 출신, 프랑스 활동) | 1907년, 캔버스에 유채, 243.9×233.7cm, 미국 뉴욕 현대 미술
관(MoMA) 소장

전통적인 원근법과 구성을 급진적으로 깨뜨린 작품이다. 입체주의의 씨앗이 된 작품으로 여러 방향에서 본 사람의 모습을 한 화면에 동시
에 표현했다. 평평하고 쪼개진 면으로 구성된 얼굴과 육체는 아프리카 탈과 이베리아 조각에서 영감을 얻은 것이다.

이 작품의 독특한 점이 또 있습니다. 눈은 정면을 보는데 얼굴은 측면으로 그려져 있어요. 팔다리도 제자리에 붙어 있지 않습니다. 오른쪽에 앉은 여자를 보세요. 얼굴은 앞을 보고 있는데 상체는 등을 보이고 있네요. 이렇듯 피카소는 한 화면 안에 여러 각도에서 본 모습을 담으려고 했습니다. 이 점은 피카소의 예술 철학을 가장 잘 보여 주지요.

피카소는 보이는 것을 그리지 않고 알고 있는 것을 그리려고 했어요. 단순히 눈에 보이는 것만 묘사한다면 사물의 본질을 표현할 수 없겠지요. 그래서 미술가는 되도록 사물을 다양한 시각으로 관찰하고, 관찰한 것을 진실로 빚어내야 한다고 생각했답니다.

캔버스 위에서 펼쳐진 '큐빅 놀이'

고흐를 비롯한 인상주의 화가들에게 많은 도움을 주었던 탕기라는 화상(畵商) 기억나지요? 피카소를 비롯한 모더니즘 작가들에게도 다니엘-헨리 칸바일러라는 화상이 있었어요. 칸바일러는 원래 파리의 증권 거래소에서 일했습니다. 쉬는 날에 미술관에 다니며 작품을 감상하다가 미술에 대한 열정을 깨닫고 화상의 길로 들어선 것이지요.

칸바일러는 1907년 피카소의 작업실을 처음 방문해 〈아비뇽의 처녀들〉을 보게 됩니다. 당시 대중은 너무 파격적이었던 이 작품을 좋아하지 않았어요. 하지만 칸바일러는 이 한 점의 그림을 보고 피카소가 앞으로 미술계에 큰 영향을 끼치게 될 것이라는 사실을 깨닫지요.

칸바일러의 예감은 적중했어요. 이후 피카소는 프랑스 화가인 조르주 브라크와 함께 '입체주의'라는 사조로 서양 미술계를 뒤

흔듭니다. 칸바일러는 피카소와 전속 계약을 맺고 작품을 홍보해 주는 등 피카소와 입체주의가 발전하는 데 큰 영향을 끼쳤어요.

　여기 피카소가 칸바일러를 그린 그림이 있습니다. 어디 있느냐고요? 구릿빛과 은색의 잔해들이 바로 칸바일러예요. 〈다니엘-헨리 칸바일러의 초상〉을 자세히 보세요. 얼굴과 손이 보이나요? 어딘가에 있을 활 모양의 콧수염이나 시곗줄도 찾아보세요. 칸바일러는 이 그림에서 조각나 있습니다. 하지만 피카소가

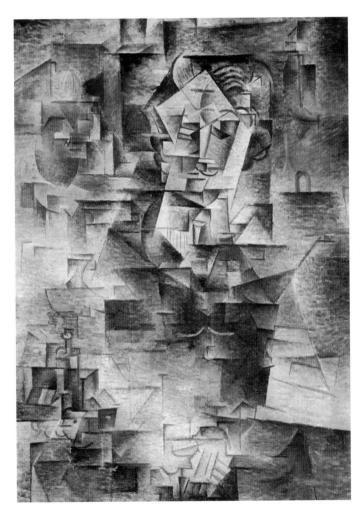

<다니엘-헨리 칸바일러의 초상>, 파블로 피카소 (스페인 출신, 프랑스 활동)
| 1910년, 캔버스에 유채, 100.4×72.4cm, 미국 시카고 아트 인스티튜드 소장
피카소의 분석적 입체주의의 특징을 보여 주는 작품이다. 칸바일러의 모습은 잘게 쪼개지고 해체된 다음 재구성되어 서로 겹쳐진 작은 면들로 묘사되었다. 칸바일러는 이 그림을 위해 30번도 넘게 모델이 되어 주었다고 한다.

아무 생각 없이 자신의 후원자인 칸바일러를 이렇게 괴상한 모습으로 만들지는 않았을 거예요.

피카소는 세잔의 구, 원통, 원뿔을 도끼로 깎아 둔탁한 육면체로 만들었습니다. 육면체 가운데에서도 정육면체를 영어로 큐브(cube)라고 해요. 피카소의 작품은 이 큐브로 이루어져 있었습니다. 그래서 영어로 '큐비즘(cubism)', 우리말로 '입체주의'라는 이름이 붙여졌지요.

'큐빅'이라는 육면체의 장난감이 있습니다. 한 면이 같은 색이 되도록 돌려서 맞추는 장난감이지요. 입체주의자들도 큐빅을 가지고 노는 것처럼 사물을 분석하고 분해해 재구성했어요. 〈다니엘-헨리 칸바일러의 초상〉의 칸바일러도 큐브처럼 이리저리 돌려진 상태입니다. 그래서 우리는 칸바일러의 정면, 측면, 뒷면을 모두 볼 수 있지요.

피카소는 평면의 캔버스 위에 입체라는 환영을 만들어 냈던 전통적인 미술을 부정했습니다. 〈다니엘-헨리 칸바일러의 초상〉은 마치 칸바일러를 롤러로 밀어 버린 것처럼 평평한 느낌이 들어요. 또한 피카소는 인상주의의 시각적인 표현을 부정했습니다. 관람객의 시선을 사로잡았던 인상주의의 색채는 피카소의 그림에서 구릿빛과 납색, 은색으로 변해요. 손을 뻗으면 단단한 금속 조각이 만져질 것 같지요. 그래서 피카소의 작품은 시각적이라기보다는 촉각적이랍니다.

피카소는 이러한 작업을 통해 미술가들에게 표현의 자유를 주었어요. 미래주의는 피카소의 영향을 받아 사물의 면면을 분석했지요. 또한 피카소의 큐브들을 펼쳐 놓으면 몬드리안의 추상 미술이 돼요. 이렇듯 현대 미술 곳곳에 피카소의 숨결이 남아 있답니다.

그녀와 함께 새로운 꿈을 꾸다 - 피카소의 고전주의

피카소는 평생 사실주의, 입체주의, 신고전주의, 초현실주의, 표현주의 등 다양한 기법을
시도했다. 연인이 바뀔 때마다 작품 스타일이 변할 정도로 곁에 있는 사람의 영향을 많이
받기도 했다. 이 작품은 입체주의 시기에서 벗어나 고전주의에 가까워졌을 무렵에 제작
되었다. 그렇지만 여인의 얼굴, 팔, 가슴을 평면으로 분할하고 재구성한 것을 보면 알 수
있듯 입체주의를 완전히 버리지는 않았다.

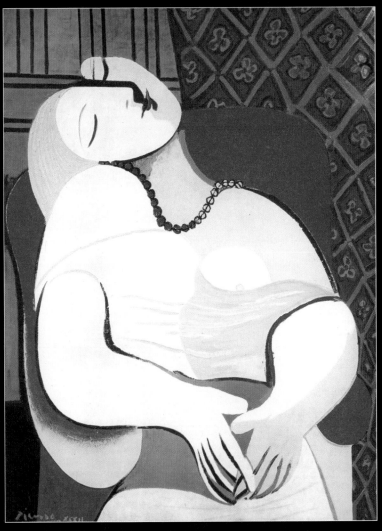

<꿈>, 파블로 피카소(스페인 출신, 프랑스 활동) | 1932년, 캔버스에 유채, 130.2×97cm, 개인 소장
프랑스 여인인 마리 테레즈의 22세 때 모습을 화폭에 담은 작품이다. 몽환적인 표정과 부드럽게 풀린 육체는 여인을 더욱 매력적으로 보이
게 한다.

전사의 칼 위에 한 송이 꽃이 피어나다

스페인은 20세기 초반까지도 왕의 지배를 받고 있었습니다. 그러다 1936년에 처음으로 국민들의 선거에 의해 좌익 정권이 들어섰어요. 그러자 기득권을 잃은 프랑코 장군은 군인들을 이끌고 쿠데타를 일으켰습니다. 스페인 국민들은 무기를 들고 반란군에 맞섰지요. 주요 도시가 국민들의 손안에 들어가자 쿠데타는 실패한 것처럼 보였어요.

하지만 파시스트인 무솔리니와 히틀러가 프랑코 장군에게 엄청난 병력과 무기를 지원합니다. 1937년 4월 26일, 독일군 폭격기가 스페인의 작은 도시인 게르니카를 3시간 동안 무차별적으로 폭격하는 일이 일어났어요. 무고한 많은 사람이 목숨을 잃었지요.

전 세계 언론들은 게르니카에서 일어난 참상과 파시스트의 잔악함을 대대적으로 보도했습니다. 이 보도를 듣고 분노한 지성인들이 스페인에 모여들기 시작했어요. 프랑스의 정치가이자 소설가인 앙드레 말로는 스페인 내전에서 직접 무기를 들고 싸웠

마드리드 함락 후 자신의 군대를 바라보는 프랑코 장군(1939)
프랑코 장군의 팔랑헤 군대가 스페인의 수도인 마드리드에 입성하면서 3년 간의 스페인 내전이 끝났다. 프랑코는 독일과 이탈리아의 도움으로 독재 정권을 수립했다.

게르니카의 비극

스페인 내전이 한창이었던 1937년 4월 26일, 독일의 나치스는 게르니카를 무차별적으로 폭격했다. 약 3시간 동안 폭탄이 떨어지면서 민간인 1,600여 명이 학살되었다. 프랑코가 스페인 내전과 상관없이 이 지역의 민족주의를 뿌리 뽑기 위해 저지른 비극이다.

폭격 후 폐허가 된 게르니카(위)
공습으로 말미암아 도시 건물의 4분의 3이 완전히 파괴되었다.

폭격 후 게르니카로 들어오는 이탈리아군(왼쪽)
독일과 이탈리아의 파시스트는 우파인 프랑코를 지원함으로써 파시즘이 확대되기를 원했다.

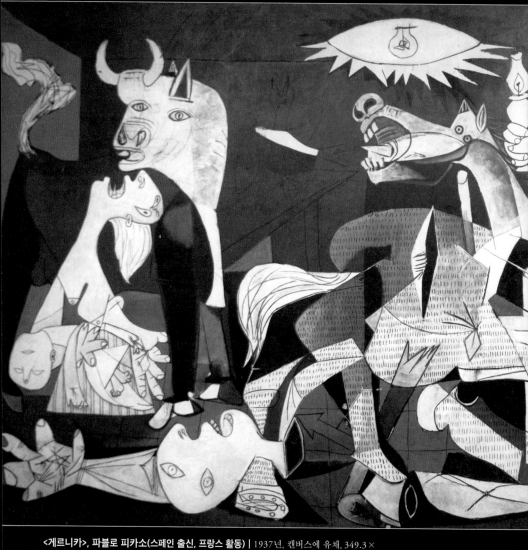

〈게르니카〉, 파블로 피카소(스페인 출신, 프랑스 활동) | 1937년, 캔버스에 유채, 349.3 ×
776.6cm, 스페인 마드리드 레이나 소피아 국립 미술관 소장
스페인 내전 시기에 독일의 나치스가 게르니카를 폭격한 사건을 다룬 작품이다. 이 대작에 전쟁의 구체

습니다. 미국의 소설가인 어니스트 헤밍웨이는 스페인 내전에 종군 기자로 참여했지요.

피카소도 붓을 들고 스페인 내전의 참상을 고발했습니다. 이 작품이 바로 〈게르니카〉예요. 피카소는 폭이 7.8m에 달하는 이 작품을 한 달 반 만에 완성했습니다. 프랑스의 비평가인 장 카수는 〈게르니카〉를 고야의 작품과 비교하며 다음과 같이 말했어요.

"고야가 피카소의 모습으로 돌아왔다. ……우리가 고야라고 하는 것, 스페인이라고 하는 것 일체가 다시 하나가 됐다. 피카소는 이렇게 자신의 조국과 하나가 됐다."

〈게르니카〉의 왼쪽에는 비탄에 차 절규하는 어머니의 모습이 보입니다. 죽어 가는 아이를 안고 하늘을 향해 울부짖고 있네요. 이 여인의 뒤에 악마처럼 잔인한 미소를 짓고 있는 황소의 머리가 있어요. 화면 가운데에는 이미 칼에 맞아 쓰러진 말이 머리를 겨우 쳐들고 슬프게 울고 있습니다. 말의 발밑에는 전사 한 명이 죽어 있어요. 이 전사의 오른손에는 부러진 칼이 쥐어져 있는데, 칼에서 한 송이 꽃이 피어났네요. 이 꽃은 피카소가 전사자들을 추모하기 위해 바친 꽃이랍니다.

황소는 잔인함과 어둠을 나타내고, 말은 민중을 상징합니다. 피카소는 분노와 절망감을 뚜렷하고 신랄하게 표현하기 위해 작품에 검은색, 흰색, 회색만을 사용했어요. 시민들이 당한 폭력을 나타내기 위해 인물들을 의도적으로 비틀어 왜곡시켰지요. 나누어진 면들은 공포와 혼란상을, 작품 가운데에 있는 피라미드는 절정에 이른 분노를 나타내요. 그림 바탕에 신문의 글처럼 보이는 점무늬는 작가의 사회의식을 잘 보여 줍니다. 피카소는 신문 기자가 기사로 말하듯이 화가는 붓으로 사회에 대해 말해야 한다고 생각했지요.

<우는 여인>, 파블로 피카소(스페인 출신, 프랑스 활동) | 1937년, 캔버스에 유채, 60.8×50cm, 영국 런던 테이트 갤러리 소장
전쟁의 비극을 경험한 여인의 슬픔을 나타낸 작품이다. 피카소는 우는 여인을 주제로 여러 점의 그림을 그렸다. 강렬한 색채가 서로 충돌하
면서 화면에 긴장감을 불어넣고 있다.

얼굴을 분리해 슬픔을 모자이크하다

〈게르니카〉에는 죽은 아이를 안고 통곡하는 어머니가 그려져 있었지요? 피카소는 이 어머니를 모티프로 〈우는 여인〉이라는 그림을 그렸습니다. 가슴을 찢는 듯한 표현에 매료된 피카소는 이 모티프를 가지고 몇 번이나 그림을 그렸다고 해요. 이 작품의 모델은 피카소의 수많은 연인 가운데 한 명이었던 도라 마르랍니다.

작품을 보면, 비탄에 잠겨 있는 여인이 손수건을 깨물고 있습니다. 색채들이 부조화를 이룬다는 점에서 〈우는 여인〉은 제한된 색채로 그려진 〈게르니카〉와는 다르지요. 여인의 얼굴을 자세히 보세요. 오른쪽 측면과 왼쪽 측면에서 본 얼굴이 하나로 합쳐져 있습니다. 이것도 입체주의 방식이기는 하지만 초기의 입체주의와는 많이 달라요. 초기의 입체주의는 형태 자체에 집중했지만, 후기의 입체주의는 형태를 이용해 다른 것을 표현하고자 했습니다. 즉 피카소는 〈게르니카〉를 통해서는 전쟁의 참상을 말하고자 했고, 〈우는 여인〉의 분리된 얼굴과 거슬리는 색채 등을 통해서는 절망적인 슬픔과 분노를 표현하고자 한 거예요.

스페인 국민들과 여러 지성인이 끝까지 저항했지만, 1939년 프랑코 장군은 스페인 마드리드에 진입하고 맙니다. 이후 1975년 말까지 스페인을 독재하지요. 피카소는 뉴욕 현대 미술관(MoMA)에 〈게르니카〉를 맡기면서, 스페인이 민주주의 국가가 되었을 때 스페인에 반환해 달라고 요청했어요. 〈게르니카〉는 프랑코가 죽은 후 1981년에 스페인으로 돌아오게 되지요.

피카소는 왜 캔버스에 종이를 잘라 붙였을 까요?

'콜라주(collage)'는 작은 물체나 종이, 잡지 등을 붙이는 기법입니다. 콜라주의 일종인 '파피에 콜레(papier collé)'는 '종이를 풀로 붙인다'는 뜻으로, 주로 신문이나 광고 전단, 악보 등을 붙이는 기법이에요. 이 방식을 처음 미술에 도입한 사람은 피카소와 브라크입니다. 어느 날, 피카소와 브라크는 자신들의 작업물을 보고 깜짝 놀랐어요. 화폭에 그려진 것은 무엇인지 알아볼 수도 없는 비현실적인 잔해뿐이었으니까요. 피카소와 브라크는 화폭에 일상성과 현실감을 불어넣고 싶어 했습니다. 이 시기에 피카소가 썼던 기법이 파피에 콜레예요. 피카소, 브라크 등과 함께 입체주의 운동을 이끌었던 스페인 화가 후안 그리스 역시 파피에 콜레 작품을 남겼습니다. 그의 작품인 <아니스 술병>을 보세요. 술병의 라벨이 가장 먼저 눈에 들어오네요. 이외에도 신문지나 두꺼운 종이 등을 붙여 작품을 완성했지요. 이처럼 파피에 콜레에서는 종이가 가장 두드러지는 소재랍니다. 피카소와 브라크가 도입한 이 콜라주 기법은 다다이즘의 포토몽타주와 초현실주의의 콜라주 기법에 영향을 끼쳤어요.

후안 그리스, 〈아니스 술병〉

3 꿈과 상상의 연장선 |
초현실주의

제1차 세계 대전이 벌어지자 기계 문명이 열어 줄 것으로 기대했던 멋진 신세계의 꿈은 산산이 부서지고 말았습니다. 가족과 친구들이 죽어가고 힘들게 세운 건축물이나 문화유산들이 파괴되었어요. 혼란에 빠진 사람들은 꿈이나 환각같이 의식이 지배하지 않는 무의식의 세계로 도피하지요. 다다이즘의 전통을 이어받은 '초현실주의'는 이러한 사회적 분위기 속에서 등장했습니다. 초현실주의자들은 프로이트의 정신 분석학의 영향을 받아 무의식의 세계를 표현하고자 했어요. 이를 위해 자동기술법 등 새로운 표현법이 등장했지요.

- 초현실주의자들은 관람객에게 놀라움을 선사하기 위해 콜라주, 데포르마시옹, 데페이즈망 등의 기법을 사용했다.
- 미술계의 서정 시인인 샤갈은 고향에서의 추억을 소재로 몽환적인 그림을 그렸다.
- 달리는 사물에 극단적인 변형을 가해 본래의 성질을 지웠다.
- 마그리트는 사물을 낯선 맥락에 두어 꿈에서나 볼 수 있는 장면을 창조했다.
- 미로는 자동기술법을 이용해 무게가 없고 유동적인 형태를 즐겨 그렸다.

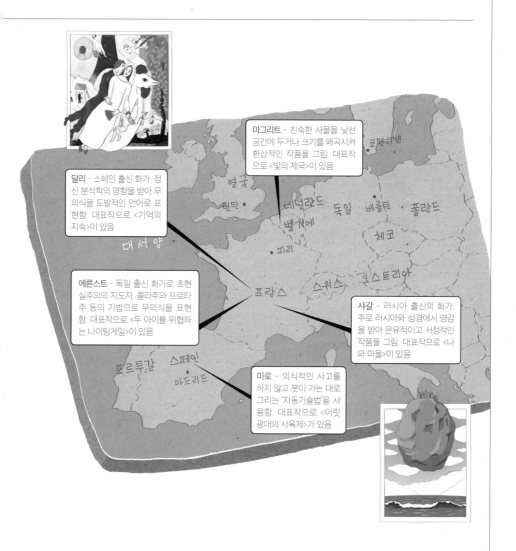

마그리트 - 친숙한 사물을 낯선 공간에 두거나 크기를 왜곡시켜 환상적인 작품을 그림. 대표작으로 <빛의 제국>이 있음

달리 - 스페인 출신 화가. 정신 분석학의 영향을 받아 무의식을 도발적인 언어로 표현함. 대표작으로 <기억의 지속>이 있음

에른스트 - 독일 출신 화가로 초현실주의의 지도자. 콜라주와 프로타주 등의 기법으로 무의식을 표현함. 대표작으로 <두 아이를 위협하는 나이팅게일>이 있음

샤갈 - 러시아 출신의 화가. 주로 러시아와 성경에서 영감을 받아 은유적이고 서정적인 작품을 그림. 대표작으로 <나와 마을>이 있음

미로 - 의식적인 사고를 하지 않고 붓이 가는 대로 그리는 '자동기술법'을 사용함. 대표작으로 <어릿광대의 사육제>가 있음

샤갈의 마을에 색이 내리다

황금빛 수풀, 납빛 하늘은
생기 가득한 이슬의
푸른 불꽃으로 나뉘고
피는 반짝이고 심장은 고동친다.

이 글은 「마르크 샤갈에게」라는 시입니다. 초현실주의 시인인 폴 엘뤼아르가 샤갈의 작품에 대해 쓴 글이지요. 시를 읽으니 황금색, 파란색, 빨간색의 향연이 눈앞에서 펼쳐지는 것 같지 않나요? 우리나라 시인인 김춘수도 샤갈의 작품에서 영감을 받아 「샤갈의 마을에 내리는 눈」이라는 시를 썼습니다. 김춘수는 특히 샤갈의 고향인 벨라루스 비테프스크에서는 3월에도 눈이 내린다는 사실에 감명을 받았지요.

마르크 샤갈은 시인들의 사랑을 듬뿍 받은 화가였습니다. 피카소를 비롯한 20세기의 미술가들은 누구나 새로운 사회에 걸맞은 미술을 발명하고자 했어요. 하지만 샤갈은 사회 혁명이나 미술 혁명과는 거리가 먼 미술계의 서정 시인이었습니다. 그의 작품에는 천사, 연인, 황소, 서커스 장면, 수탉 등이 주인공으로 등장해요. 〈에펠 탑의 신혼부부〉에서처럼 동물이 바이올린을 켜기도 하고 사람들이 하늘을 날기도 하지요.

샤갈은 자신의 고향인 비테프스크를 소재로 많은 그림을 그렸습니다. 비테프스크는

마르크 샤갈(1887~1985) 러시아 출신의 프랑스 화가다. 러시아의 성화와 민속, 인간의 원초적 향수와 동경 등이 그림의 중요한 소재였다. 회화뿐만 아니라 판화, 벽화, 도예, 스테인드글라스, 무대 미술 등 다양한 미술 분야에서 활동했다.

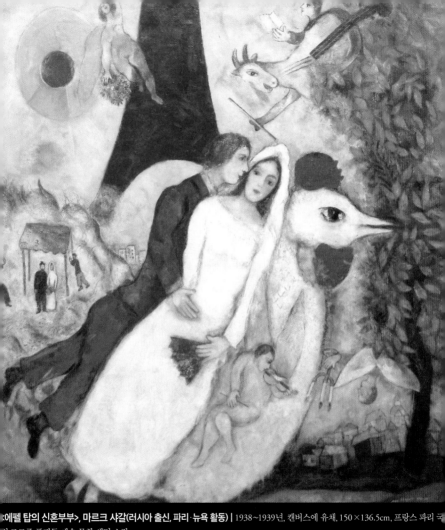

<에펠 탑의 신혼부부>, 마르크 샤갈(러시아 출신, 파리·뉴욕 활동) | 1938~1939년, 캔버스에 유채, 150×136.5cm, 프랑스 파리 국립 조르주 퐁피두 예술 문화 센터 소장

샤갈이 말년을 보낸 저택의 벽난로 위에 걸려 있던 그림이다. 파리의 에펠 탑을 배경으로 이제 막 결혼식을 마친 신혼부부를 낭만적으로 묘사했다. 허공에 붕 뜬 사람과 동물이 뒤섞인 구성은 샤갈만의 독특한 화풍이다.

유대인 지역이에요. 황제가 러시아를 다스리던 시기에 유대인은 러시아의 시민으로 대우받지 못했습니다. 심지어 유대인은 농부도 될 수 없었지요.

유대인 가운데 흔치 않게 화가가 된 샤갈은 자신에게 낯선 사회인 농촌에 관심을 두게 됩니다. 러시아의 유대인 사회는 무너져 가고 있었지만, 농촌 사회는 여전히 생명력이 넘쳤기 때문이지요.

〈나와 마을〉은 농촌의 삶에 대한 샤갈의 동경이 잘 반영된 작품입니다. 화면 오른쪽에 샤갈인 것처럼 보이는 남자의 얼굴이 보여요. 강렬한 청록색 얼굴은 백야(白夜, 밤에 어두워지지 않는 현상)가 지속되는 러시아의 눈부신 하늘빛을 나타내지요. 화면을 가득 채운 붉은 색조는 추위에도 아랑곳하지 않는 러시아 농부의 활력을 잘 보여 주고요. 이렇듯 샤갈은 혹독한 추위의 러시아를 몽환적인 색채로 물들였어요.

청록색 얼굴만큼 인상적인 것은 화면 왼쪽에 크게 확대된 흰 암소입니다. 마치 우리에게 말을 건넬 것 같아요. 암소의 얼굴에는 시골 아낙이 소젖을 짜는 장면이 그려져 있습니다. 소의 얼굴보다 작게 그려져 있어 희한한 느낌이 들지요.

마을의 집 가운데 몇 채는 거꾸로 뒤집혀 있고, 농부의 아내 역시 천장을 걷듯 거꾸로 걷고 있습니다. 꿈에서나 나올 법한 장면이에요. 반면 쟁기를 맨 농부와 교회는 똑바로 서 있지요. 한 화면에 두 개의 공간이 존재하고 있는 거예요. 다른 공간들로 조각난 화면이 조화로워 보이는 이유는 암소의 코끝에서부터 퍼져 나가는 원들 덕분이지요.

샤갈은 자신이 꿈이 아닌 추억을 그렸다고 강조하며 초현실주의와의 연관성을 부정했습니다. 하지만 샤갈의 마음속에서 아름

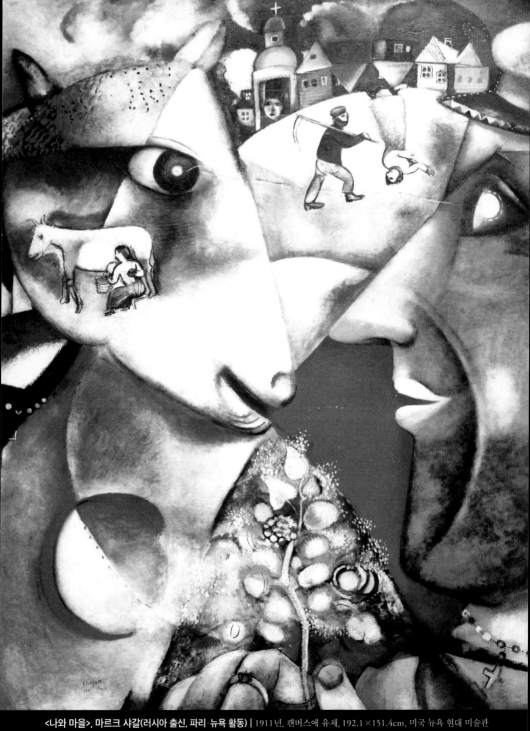

<나와 마을>, 마르크 샤갈(러시아 출신, 파리·뉴욕 활동) | 1911년, 캔버스에 유채, 192.1×151.4cm, 미국 뉴욕 현대 미술관 (MoMA) 소장

기하학적인 화면 분할에서는 입체주의, 색채 구성에서는 야수주의, 내용 면에서는 초현실주의의 영향을 받았다. 하지만 샤갈만의 서정성이 잘 살아난 작품이다.

답게 왜곡된 추억은 매우 몽환적이에요. 그의 작품은 관람객에게 꿈길을 걷는 듯한 기분을 선사하지요.

샤갈은 색은 야수주의, 형태는 입체주의의 영향을 받았습니다. 하지만 그는 어디에도 안주하지 않고, 특유의 감수성으로 완전히 새로운 세계를 창조했어요. 이 세계는 은유적이고 서정적인 색의 세계랍니다. 샤갈이 초현실주의자의 선구자로 불리는 까닭은 무엇일까요? 그 누구도 유치하다는 이유로 꿈에 관심을 두지 않았을 때 독특한 꿈의 세계를 완성했기 때문이지요. 그래서 샤갈의 작품을 보고 많은 시인의 마음이 움직였던 것이 아닐까요?

지그문트 프로이트
(1856~1939)
정신 분석을 창시한 오스트리아의 정신과 의사다. 1900년에 『꿈의 해석』을 발표하면서 큰 명성을 얻었다. 인간의 의식 아래에 거대한 무의식이 있고, 의식은 표면적인 것에 불과하다고 주장했다.

여동생의 탄생으로 애완 새가 죽었다?

어린아이들은 이불에 지도를 많이 그립니다. 하지만 점차 성장하면서 그런 일은 없어져요. 부모님이 이불에 오줌을 싸는 것은 잘못된 일이라며 혼냈기 때문이지요. 이와 같이 우리는 정상적인 생활을 위해 많은 것을 참습니다. '무의식'은 이처럼 억눌려진 욕망의 집합소예요.

반면 우리가 낮에 공부하거나 친구와 이야기할 때 작동하는 것은 '의식'입니다. 의식이 있기 때문에 우리는 아무리 화가 나도 길거리에서 큰 소리로 욕을 하지 않는 것이지요. 배가 고프다고 눈앞에 있는 쓰레기통을 뒤지지도 않고요. 의식은 무의식을 통제하는 역할도 하는 것이지요.

오스트리아의 정신 분석학자였던 지그문트 프로이트는 정신병 환자들을 치료하

<거리의 신비와 우울>, 조르조 데 키리코(이탈리아) | 1914년, 캔버스에 유채, 87×71.5cm, 개인 소장

에른스트나 달리 등 초현실주의 화가들에게 큰 영향을 끼친 작품이다. 왜곡된 원근법으로 그려진 건물 사이에서 한 소녀가 굴렁쇠를 굴리고 있다. 대각선에 드리워진 낯선 이의 그림자는 불안함과 불길함을 준다.

기 위해서는 무의식을 들여다봐야 한다고 생각했습니다. 무의식이 의식의 통제를 뚫고 나타나는 통로는 바로 꿈이에요. 프로이트는 환자들의 꿈을 분석하기 시작했지요.

프로이트의 이론에 영향을 받은 초현실주의자들은 꿈을 캔버스에 담고 싶어 했습니다. 이를 통해 인간은 근원적인 욕망과 마주칠 수 있다고 믿었지요.

〈두 아이를 위협하는 나이팅게일〉은 독일 화가인 막스 에른스트가 자신이 꾼 꿈을 그린 작품이에요. 에른스트는 어렸을 때 애지중지하던 애완 새가 죽는 충격적인 경험을 했습니다. 얼마 후 에른스트의 여동생이 태어났어요. 어린 에른스트는 여동생이 태어나서 애완 새가 죽었다고 생각했지요. 그때부터 에른스트의 꿈에서는 새와 인간이 혼동되어 나타나기 시작했어요.

에른스트는 이 작품을 통해 어린 시절에 겪었던 두려운 경험을 표현했어요. 여동생이 애완 새를 죽였다는 상상이 그에게 큰 상처를 준 것이지요. 〈두 아이를 위협하는 나이팅게일〉을 보면, 지붕 꼭대기에 검은 옷을 입은 남자가 있습니다. 어린 소녀를 팔에 안고 날아가려고 해요. 땅바닥에는 한 소녀가 기절해 있고, 다른 소녀는 공포에 질려 손에 칼을 든 채 도망치고 있습니다. 빨간색 나무 문 위에 작은 점처럼 보이는 것이 소녀를 위협하는 나이팅게일이에요. 불길한 하늘색과 창백한 소녀들, 답답한 구성이 관람객을 소름이 끼치는 꿈의 한 장면으로 인도하고 있지요.

에른스트가 이 작품에 활용한 기법은 '콜라주'예요. 화면에 인쇄물, 쇠붙이, 나무 조각, 모래 등 여러 물질을 붙여 구성하는 방법이지요.

막스 에른스트
(1891~1976)
초현실주의를 대표하는 독일의 화가이자 조각가다. 1924년 이후 초현실주의에 적극 참여한 에른스트는 프로이트적인 잠재 의식을 화면에 옮기는 데 주력했다. 환상적이고 기괴한 형체를 통해 부조리하고 비합리적인 이미지를 형상화했다.

에른스트는 성질이 다른 요소들을 캔버스에 붙여 이질적인 느낌을 주려고 했답니다. 나무 문이나 집, 남자가 든 초인종을 보세요. 입체적인 사물이 평면인 캔버스에서 튀어나와 있어 기묘하지요? 이렇듯 초현실주의자들은 관람객에게 항상 놀라움을 주려고 했어요. 신기하고 놀라운 것을 아름답다고 생각했기 때문이지요.

녹아내리는 시계가 무의식을 가리키다

초현실주의자들이 관람객에게 놀라움을 선사하기 위해 사용한 기법으로는 콜라주 이외에도 여러 가지가 있습니다. 스페인 화가인 살바도르 달리의 〈기억의 지속〉을 보세요. 그림을 보기만 해도 가위에 눌린 것처럼 몸이 무거워지지 않나요? 작품에 그려진 시계는 녹아 버려서 제 기능을 잃어버렸습니다. 원래 인간의 얼굴이었던 달팽이도 마찬가지예요. 큰 눈과 긴 눈썹을 가지고 있지만 입은 없고, 코에서는 혓바닥 같은 촉수가 삐져나와 있지요. 흐물흐물해지면서 원래의 모습을 잃어버린 거예요. 이처럼 사물에 극단적인 변형을 가하면 사물은 본래의 모습뿐 아니라 원래의 성질까지 잃어버리게 되지요. 이러한 기법을 '데포르마시옹'이라고 해요.

우스꽝스러운 수염이 돋보였던 달리는 기이한 행동과 작품으로 미치광이라는 평가까지 얻은 화가입니다. 같은 사물을 보아도 달리의 눈은 다른 사람들이 보지 못하는 것을 보았어요. 달리는 마드리드 왕립 미술 학교에 다니던 시절, 성모 마리아를 저울로 그리고 난 후 자신만만하게 교수에게 말했습니다.

"교수님이나 다른 사람들은 고딕 성모상을 보았을 수도 있습니다. 하지만 저는 저울을 보았습니다."

결국 달리는 퇴학을 당했습니다. 답안을 제출하지 않았기 때문이지요. 달리는 심사 위원보다 자신이 더 완벽하다고 생각해서 답안을 제출하지 않았다고 해요. 그는 정말 미치광이였을까요, 아니면 미친 척했던 진정한 초현실주의자였을까요?

데포르마시옹
(déformation)
대상을 시각적으로 충실하게 재현하는 것이 아니라 특정 부분을 강조하거나 왜곡, 변형시키는 미술 기법이다. 형체나 비례가 왜곡된 사물은 부자연스러움과 불쾌감을 주기도 한다.

살바도르 달리
(1904~1989)
스페인의 초현실주의 화가다. 무의식을 탐구한 초현실주의적인 그림들로 20세기 미술에 큰 발자취를 남겼다. 프로이트의 정신 분석에서 영감을 받아 환상과 꿈의 세계를 표현했다.

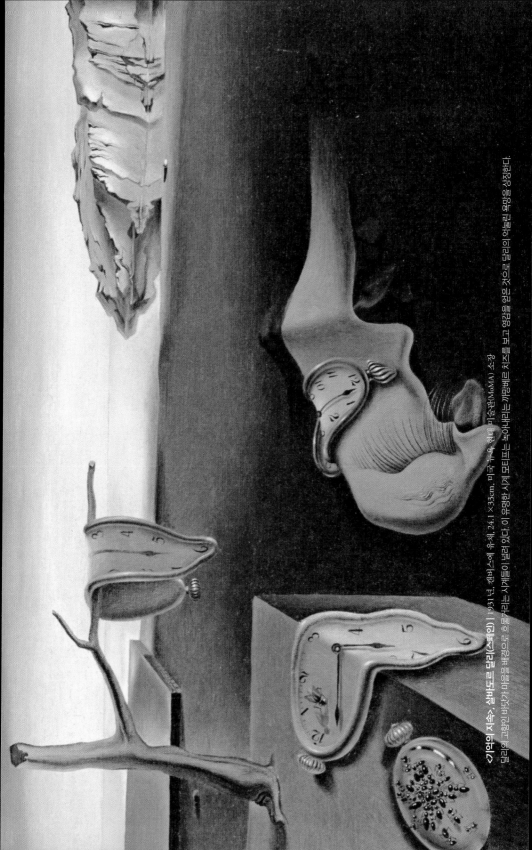

〈기억의 지속〉, 살바도르 달리(스페인) | 1931년, 캔버스에 유채, 24.1×33cm, 미국 뉴욕 현대 미술관(MoMA) 소장

달리의 고향인 바닷가 마을을 배경으로 흐물거리는 시계들이 널려 있다. 이 유명한 시계 모티프는 녹아내리는 카망베르 치즈를 보고 영감을 얻은 것으로 달리의 억눌린 욕망을 상징한다.

하늘은 낮, 땅은 밤인 기괴한 세계

르네 마그리트
(1898~1967)
벨기에의 초현실주의 화가
다. 시적 이미지로 가득한 독
자적인 작품 세계를 완성했
다. 마그리트의 작품은 장난
기와 기발한 상상이 돋보인
다. 그래서 관객은 관습적인
사고에서 벗어나는 경험을
하게 된다.

데페이즈망
(dépaysement)
'나라나 정든 곳을 떠나다'
또는 '추방하다'라는 뜻이
다. 초현실주의에서는 어떤
물체를 일상적인 관계나 원
래 있던 곳에서 떼어 내서
뜻하지 않은 낯선 곳에 배
치하는 것을 의미한다. 이
로 말미암아 관객은 신선한
충격을 받게 된다.

벨기에 화가인 르네 마그리트의 〈빛의 제국〉은 묘한 느낌을 주는 작품입니다. 하늘은 분명히 밝은데 창문에서는 불빛이 흘러나오고 있어요. 하늘은 낮인데 땅은 밤이어서 으스스하다고요? 하지만 아름다운 공주가 갇혀 있는 괴물의 성을 보는 듯한 낭만적인 기분도 들어요. 눈부신 하늘에도 아랑곳하지 않고 시커먼 어둠에 잠겨 있는 저 저택에서는 도대체 무슨 일이 일어나고 있는 것일까요?

낮과 밤, 이것은 함께 존재할 수 없습니다. 우리가 잘 알다시피 낮에는 햇빛이 있고, 밤에는 어둠과 인공 불빛이 있지요. 하지만 마그리트는 아주 태연하게 이 둘을 붙여 놓았어요. 이렇듯 마그리트는 사물을 익숙한 환경에서 추방해 낯선 곳에 배치했지요. 이 기법을 '데페이즈망'이라고 해요.

마그리트는 꿈에서나 볼 수 있는 장면을 창조해 냈습니다. 하지만 마그리트의 꿈은 너무 현실적이어서 꿈 같지가 않아요. 현실과 자리를 바꾼 꿈이 천연덕스럽게 존재감을 뽐내고 있지요. 이 꿈의 뻔뻔함이 우리에게 충격을 줍니다. 동시에 뜻하지 않았던 곳에서 보는 사물은 매우 신비로워 보이지요.

하지만 마그리트는 환상의 세계에만 매달리지는 않았어요. 자신이 '화가'보다는 '생각하는 사람'으로 불리기를 원했지요. 〈이미지의 배반〉은 철학적인 작품입니다. 화면에 담배 파이프가 크게 그려져 있고, 그 아래에는 '이것은 파이프가 아니다'라고 적혀

<빛의 제국>, 르네 마그리트(벨기에) | 1953~1954년, 캔버스에 유채, 195.4×131.2cm, 미국 뉴욕 구겐하임 미술관 소장
인적이 끊기고 가로등과 주택의 불빛만이 빛나는 적막한 밤 풍경과 흰 구름이 둥실둥실 떠 있는 푸른 하늘이 대비되어 심리적 긴장감
이 발생한다. 상식과 논리를 뒤집는 작품으로 같은 주제의 여러 연작이 있다.

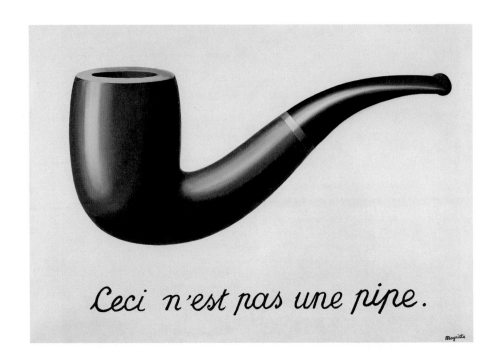

Ceci n'est pas une pipe.

<이미지의 배반>, 르네 마그리트(벨기에) | 1929년, 캔버스에 유채, 60.33×81.12cm, 미국 로스앤젤레스 카운티 미술관 소장
모순된 화법으로 친숙한 이미지를 일순간 뒤집어 낯설고 기묘한 느낌을 주는 작품이다. 실제 '파이프'와 언어 '파이프' 사이의 관계에 의문을 제기한다.

있어요. 이게 도대체 무슨 말일까요? 분명 파이프가 맞는데 파이프가 아니라니!

파이프는 입에 물고 담배를 피우게 해 주는 기구입니다. 그렇다면 그림에 그려진 파이프를 물고 담배를 피우면 어떨까요? 당연히 담배를 피울 수 없겠지요. 진짜 파이프가 아니라 진짜 파이프를 따라 그린 이미지에 불과하기 때문이에요. 마그리트는 이 그림을 통해 아무리 사실적으로 그린다고 해도 이미지는 사실의 재현일 뿐, 현실 그 자체가 될 수 없다는 점을 표현한 것이지요.

마그리트 그림의 특징은 이해하기는 어렵지만 알아보기는 쉽다는 것입니다. 사물을 기괴하게 변형한 달리와는 다르게 친숙한 사물들을 주로 그린 마그리트는 대중의 많은 사랑을 받고 있어요.

꿈속에서 기상천외한 파티가 벌어지다

달리와 마그리트의 특이한 작품들만 초현실주의 회화는 아닙니다. 아이들의 그림처럼 천진난만한 분위기의 작품을 그린 호안 미로도 초현실주의 화가였지요.

스페인 카탈루냐 출신인 미로는 화가인 동시에 무대 미술가이기도 했어요. 미로는 에른스트와 함께 러시아 발레단을 위해 「로미오와 줄리엣」의 배경과 의상을 디자인했습니다. 또한 1982년에는 제12회 스페인 월드컵을 위해 축구공을 든 오렌지인 '나란히토'를 디자인하기도 했지요.

호안 미로(1893~1983)
스페인의 초현실주의 화가이자 조각가다. 초기에는 야수주의와 입체주의의 영향을 많이 받았으나 점차 독자적인 화풍을 형성했다. 유아적인 천진난만함과 자유분방함이 작품의 특징이다.

미로는 붓이 가는 대로 그리기를 원했습니다. 이 기법을 '자동기술법'이라고 불러요. 이 기법으로 그림을 그리는 화가들은 습관적인 다른 기법이나 고정 관념, 이성 등의 영향에서 벗어나 손이 움직이는 대로 그렸습니다. 미로 역시 무의식 상태에서 자유롭게 이미지를 떠올린 후 치밀하게 계산해 캔버스에 그 이미지들을 옮겼어요. 처음부터 철저하게 계산해 작품을 그렸던 달리나 마그리트와는 많이 다르지요.

이렇게 자동기술법으로 그려진 그림은 무게가 없고 투명하며 유동적인 형태를 띕니다. 미로의 작품인 〈어릿광대의 사육제〉를 보세요. 그림 속의 대상들은 물결에 몸을 맡긴 채 이리저리 떠돌아다니고 있습니다. 하지만 이 대상들이 무기력해 보이지는 않아요. 마치 상상 속의 괴물들이 파티를 벌이고 있는 것처럼 보이지 않나요? 따뜻한 색의 마룻바닥과 대비되는 화려한 원색의 괴물들에게서 활력이 느껴집니다. 이렇듯 미로는 불안정하지만 쾌활한 움직임을 표현했어요.

<어릿광대의 사육제>, 호안
미로(스페인) | 1924~1925
년, 캔버스에 유채, 66×
90.5cm, 미국 뉴욕 올브라
이트 녹스 미술관 소장
미로의 말에 따르면 화면 왼
쪽의 사다리는 탈출과 상승
을, 오른쪽의 초록색 원형은
지구 정복의 욕망을 뜻한다.
우뚝 솟아 있는 삼각형은 미
로가 파리에서 늘 보던 에펠
탑이라고 한다.

초현실주의는 합리주의와 이성을 비판했던 다다이즘을 계승
했습니다. 하지만 모든 것을 부정했던 다다이즘과는 달리 새로
운 미술과 세계를 건설하려는 긍정적인 신념을 지니고 있었어
요. 이 신념의 토대는 프로이트의 무의식 이론이었답니다. 무의
식을 탐험했던 초현실주의자들은 탐험의 결과물을 캔버스에 표
현하기 위해 콜라주 등의 기법을 개발했어요. 이렇게 탄생한 초
현실주의 회화는 기묘한 꿈속 풍경이었고, 때로는 천진난만한
무의식의 유영이었지요.

영화감독들은 왜 마그리트의 그림을 좋아할까요?

일본의 애니메이션 감독인 미야자키 하야오의 「하울의 움직이는 성」을 보면, 움직이는 거대한 성이 등장합니다. 미야자키 하야오는 마그리트의 <피레네의 성>과 <올마이어의 성>을 보고 영감을 받아 이 애니메이션을 만들었다고 해요. 마그리트는 무거운 물체가 공중에 떠 있는 내용의 그림을 많이 그렸답니다. <피레네의 성>을 보면 성채가 있는 큰 바위가 허공에 둥둥 떠 있어요. 이 작품의 제목은 프랑스식 관용어인 '허공 위의 성곽'을 비틀어 쓴 것입니다. 실현 불가능한 꿈을 의미하지요. 하지만 미야자키 하야오는 마그리트의 신랄한 패러디에 따뜻한 희망의 메시지를 실어 「하울의 움직이는 성」을 만들었어요. 또한 영화 「매트릭스」도 마그리트의 <겨울비>의 영향을 받았다고 하지요. 이처럼 영화감독들은 마그리트의 그림에서 영감을 받아 자신의 스타일대로 영화를 만들었습니다. 마그리트는 '불가능한 일을 사실적으로 실현하는 그림'을 그려 영화감독들의 사랑을 받았어요.

<피레네의 성> 일러스트

4 전통을 무너뜨린 신세계 미술
앵포르멜과 추상 표현주의

제2차 세계 대전 직후 프랑스에서는 기하학적 추상을 비판하는 앵포르멜이라는 추상 회화가 등장합니다. 앵포르멜 회화는 형태를 짓뭉개서 전쟁에 대한 공포와 전쟁으로 입은 상처를 표현하려고 했어요. 같은 시기 미국에서는 무의식의 세계를 격정적으로 표현하는 추상 표현주의 미술이 나타났습니다. 물감을 뿌리고 던지는 등 예술 행위 자체에 의미를 두었기 때문에 '액션 페인팅'이라고도 부르지요. 추상 표현주의의 또 다른 갈래인 색면 추상의 작가들은 거대한 색면으로 관람객을 압도했어요. 추상 표현주의는 1940~1950년에 미국 회화에서 가장 영향력 있는 미술 양식이었답니다.

- 뒤뷔페와 포트리에는 무너지고 있는 형상을 캔버스에 발라 전쟁이 준 상처를 표현했다.
- 표현주의를 비롯한 현대 미술은 히틀러가 전권을 잡은 독일에서 잔혹하게 탄압을 받았다.
- 폴록의 작품은 작가의 움직임을 강조하는 '액션 페인팅'으로 평가받는다.
- 로스코와 뉴먼의 거대하고 압도적인 색면은 관람객의 감성을 크게 자극했다.

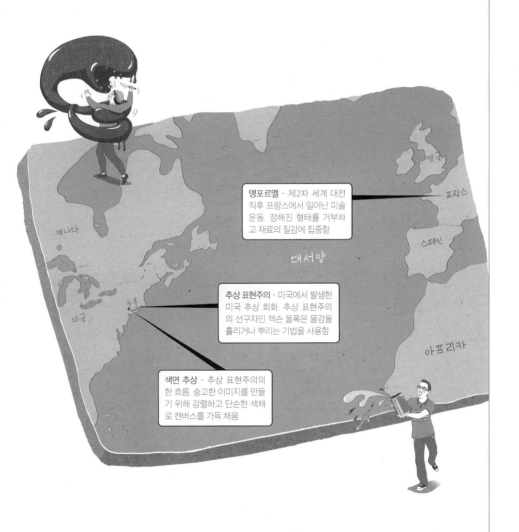

앵포르멜 - 제2차 세계 대전 직후 프랑스에서 일어난 미술 운동. 정해진 형태를 거부하고 재료의 질감에 집중함

추상 표현주의 - 미국에서 발생한 미국 추상 회화. 추상 표현주의의 선구자인 잭슨 폴록은 물감을 흘리거나 뿌리는 기법을 사용함

색면 추상 - 추상 표현주의의 한 흐름. 숭고한 이미지를 만들기 위해 강렬하고 단순한 색채로 캔버스를 가득 채움

영국 / 프랑스 / 스페인 / 대서양 / 캐나다 / 뉴욕 / 미국 / 아프리카

전쟁의 고통이 육체를 짓뭉개다

"다다이즘 다음은 카카이즘이다."

프랑스 비평가인 앙리 장송은 프랑스 화가인 장 뒤뷔페의 그림을 보고 이렇게 말했습니다. 카카이즘이란 무엇일까요? 카카이즘의 '카카(caca)'는 어린아이의 말로, 똥이나 더러운 것을 뜻합니다. 그렇다고 뒤뷔페가 똥으로 작품을 만든 건 아니에요. 그는 물감에 모래나 자갈, 시멘트, 검고 끈끈한 액체인 타르 등을 섞어서 캔버스에 두껍게 발랐습니다. 하지만 이 재료들을 캔버스에 치덕치덕 발랐다고 생각해 보세요. 뒤뷔페의 작품은 역시 더러운 것을 연상시켰지요.

뒤뷔페의 〈권력 의지〉를 감상해 볼까요? 뒤뷔페는 다양한 재료가 섞인 갈색과 회색 물감으로 인간의 몸을 그렸습니다. 작품 속 인물은 어린아이가 낙서한 것 같이 납작하네요. 하지만 이 그림에서는 천진난만함이 느껴지지 않습니다. 표면의 거친 질감 때문에 누군가가 이 인물을 짓뭉개 버린 것 같아요. 혹은 어떤 물질이 무너져 내리는 것처럼 보이기도 하지요. 뒤뷔페의 작품과 같이 일정한 형상이 없는 그림을 '앵포르멜'이라고 불러요.

이 작품을 본 프랑스 사람들은 혐오감을 느꼈습니다. 제2차 세계 대전 동안 나치스의 점령을 받았던 프랑스 사람들은 전쟁이 끝난 후 수치스러운 과거를 씻고자 했어요. 그런 프랑스 사람들의 눈에 뒤뷔페의 그림은 프랑스를 오염시키는 불길하고 더러운 것으로

앵포르멜(informel)
제2차 세계 대전 이후에 프랑스를 중심으로 나타난 추상 회화의 한 경향이다. 구상과 비구상을 초월해 모든 정형을 부정했다. 공간이나 질감에만 전념하면서 기존의 미적 가치를 파괴하고 새로운 예술 세계를 창조하려 했다.

장 뒤뷔페(1901~1985)
프랑스의 화가이자 조각가다. 가공되지 않은 원시적이고 본원적인 미술, 기존 예술에 물들지 않은 그대로의 미술을 추구했다. 뒤뷔페의 예술은 앵포르멜 미술 운동의 이념적 토대가 되었다.

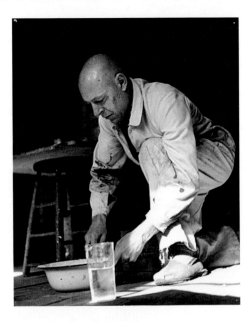

<권력 의지>, 장 뒤뷔페(프랑스) | 1946년, 캔버스에 유채, 자갈, 모래, 유리, 로프, 116.2×88.9cm, 미국 뉴욕 구겐하임 미술관 소장

니체의 철학으로부터 제목을 따왔다. 그로테스크한 남자의 나체는 모래가 섞인 거친 피부와 돌로 된 이빨, 유리 파편으로 만든 눈으로 이루어졌다. 위압적인 분위기에 짓눌린 듯 얼어붙은 표정으로 묘사되었다.

보였던 것이지요.

하지만 당시 뒤뷔페를 비난했던 평론가들이나 프랑스 사람들이 이해하지 못한 것이 있습니다. 혹시 여러분은 전쟁을 겪은 할아버지나 할머니가 전쟁 이야기를 하고 또 하시는 것을 본 적이 있나요? 전쟁은 외부 세계만 파괴하는 것이 아닙니다. 전쟁을 겪은 사람까지 크게 변화시키지요. 가족이나 친한 사람들의 죽음이나 고문 등을 경험한 사람의 심정은 어떨까요? 나라가 나를 지켜 줄 것이라는 믿음이나 세계가 올바른 방향으로 나아가고 있다는 희망 등도 다 무너지지요. 제1차 세계 대전과는 비교도 할 수 없이 끔찍했던 제2차 세계 대전을 겪으면서 미술가들은 예전과 같은 그림을 그릴 수 없었습니다. 뒤뷔페는 전쟁이 남긴 잔해를 캔버스에 그린 거예요.

프랑스 화가인 장 포트리에 역시 끔찍한 전쟁의 기억을 캔버스에 담았습니다. 포트리에는 전쟁 중에 나치스의 비밀경찰인 게슈타포를 피해 어느 정신 병원에 숨어 있었어요. 그런데 갑자기 가까운 곳에서 끔찍한 비명이 들려왔습니다. 독일 군인들에게 고문이나 처형을 당하는 사람들이 지르는 비명이었어요. 포트리에는 귀를 막았지만, 간담이 서늘해지고 다리가 덜덜 떨리는 것까지 멈추지는 못했지요.

이 비명에 자극을 받아 그린 그림이 '인질' 연작이에요. 〈인질의 머리 1번〉은 포로수용소의 포로가 언제 죽을지 몰라 불안과 공포에 떠는 순간을 묘사한 작품입니다. 흰색 물감으로 눈, 코, 입을 짓이겨 놓아 공포에 사로잡힌 포로의 상태를 표현했지요.

포트리에는 주걱으로 캔버스에 석고를 펴 바

장 포트리에
(1898~1964)
프랑스의 화가로 앵포르멜 미술을 확립했다. 독일 레지스탕스 운동에 헌신한 경험을 바탕으로 '인질' 연작을 제작해 주목을 받았다.

<인질의 머리 1번>, 장 포트리에(프랑스) | 1944년, 종이에 혼합재료, 35.6 × 26.7cm, 미국 로스앤젤레스 현대 미술관(MOCA) 소장

포트리에의 '인질' 연작은 캔버스에 종이나 석고 등을 바른 다음 칼 등으로 긁고, 그 위에 물감이나 파스텔로 채색한 것이다. 인간의 실존적 상황을 섬세하고 독특한 색채로 표현했다.

르고 그 위에다 파스텔을 뿌리거나 붓으로 윤곽을 칠해 작품을 완성했습니다. 예쁜 파스텔 색 때문에 대중은 그의 그림을 매력적으로 느끼기도 했지요. 프랑스 비평가인 장 폴랑은 포트리에 작품을 보고 여자들이 사용하는 흰 크림과 색조 화장품을 떠올리기도 했답니다.

히틀러가 현대 걸작에 칼날을 들이대다

표현주의를 비롯한 현대 미술은 히틀러가 전권을 잡은 독일에서 잔혹하게 탄압을 받았습니다. 독일 정부는 원시성과 자유로운 감정을 적나라하게 표현하거나 인간 내면의 불안과 위선을 폭로하는 미술은 비(非)독일적이고 타락한 미술이라고 선언했어요. 히틀러는 현대 화가들을 '타락한 정신의 소유자'라고 비난했지요.

1937년 독일 뮌헨에서 '퇴폐 미술전'이 열렸습니다. 이 미술전은 나치스의 선전 장관이었던 파울 요제프 괴벨스가 현대 미술을 조롱하기 위해 연 전시였어요. 많은 작품을 액자 없이 벽에 붙여 놓거나 바닥에 벌여 놓았지요. 이는 현대 미술 전체의 모욕이었어요.

우리가 앞에서 살펴본 샤갈, 칸딘스키, 마르크, 뭉크, 피카소

퇴폐 미술전을 관람하는 파울 요제프 괴벨스
괴벨스는 나치스의 상징인 갈고리 십자형의 하켄크로이츠와 독특한 제복을 만들고, 거창한 행사를 연출했다. 언론을 장악해 교묘히 대중을 선동하기도 했다.

등도 독일 정부에 의
해 퇴폐 미술가로 낙
인찍혔습니다. 많은
현대 미술가의 작품
이 불타거나 경매에
붙여졌어요. 바우하
우스는 독일에서 폐
쇄되었고요. 독일 화
가인 키르히너 역시
퇴폐 미술가로 낙인
찍히고 작품이 몰수

당하는 등 탄압을 겪었습니다. 깊은 절망과 우울에 빠진 그는 결
국 스스로 목숨을 끊고 말지요.

　많은 예술가가 작품 활동을 위한 망명처로 미국 뉴욕을 선택
합니다. 나치스가 1940년 6월 프랑스 파리를 함락하자 몬드리
안, 에른스트, 샤갈, 뒤샹 등이 뉴욕으로 이전했지요. 이들의 망
명을 돕기 위해 현대 미술의 후원자였던 페기 구겐하임은 지원
을 아끼지 않았습니다.

　미국으로 건너온 구겐하임은 뉴욕에 '금세기 갤러리(The Art
of This Century Gallery)'를 세웁니다. 우리가 이미 알고 있는 달
리, 에른스트, 칸딘스키, 피카소 등 유럽의 걸출한 작가들의 작품
이 이 갤러리를 통해 미국에 소개되었지요. 구겐하임은 유럽의
작가들을 미국의 신예 작가들에게 소개하기도 했어요. 이때 구겐
하임이 발굴한 미국의 화가들은 나중에 미국 현대 미술의 거장이
되었답니다. 폴록을 비롯한 이 미국 작가들이 현대 미술의 중심
지를 파리에서 뉴욕으로 옮기는 데 결정적인 역할을 하지요.

온몸으로 물감을 흩뿌리다

'추상 표현주의'는 유럽에서 건너온 모더니즘의 영향을 받아 미국에서 생겨났습니다. 미국 화가인 잭슨 폴록은 추상 표현주의의 대표 주자예요. 1949년 「라이프」지가 '잭슨 폴록은 생존하는 미국 최고의 화가인가?'라는 도발적인 제목으로 기사를 내보낸 뒤 폴록은 미국 미술계에서 주목을 받게 되었어요.

1929년 뉴욕으로 이주한 폴록은 유럽 초현실주의의 영향을 받아 꿈속 장면 같은 작품을 많이 그렸어요. 이 작품들에는 미국 인디언 신화의 형상이 많이 나옵니다. 〈원을 자르는 달의 여인〉이 그런 작품이에요. 이 그림에서 보이는 격렬한 붓질과 색채는 이후 등장할 추상 표현주의의 특징을 잘 보여 주지요.

미로의 자동기술법에 영감을 받은 전성기의 폴록은 캔버스 위로 물감을 자유롭게 흩뿌리거나 심지어 통째로 붓기도 했어요. 사람들은 폴록의 작업 방식을 보고 '물감을 뿌리는 잭'이라는 뜻의 '잭 더 드리퍼(Jack the Dripper)'라는 별명을 붙여 주었답니다.

잭슨 폴록(1912~1956)
미국의 대표적인 추상 표현주의 화가다. 멕시코의 벽화 화가인 시케이로스의 작업실에서 새로운 제작 기법에 눈을 떴다. 캔버스 위에 물감을 흩뿌리며 몸 전체로 그림을 그리는 '액션 페인팅'을 선보여 각광을 받았다.

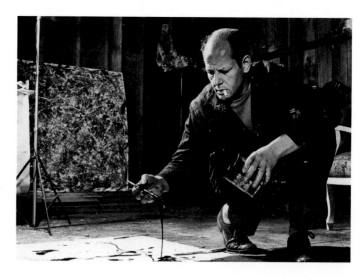

작업 중인 폴록을 촬영한 독일 출신의 미국의 사진작가 한스 나무스는 "폴록의 작업 과정은 물감이 캔버스에 부딪힐 때 폭발의 불꽃이 이는 것 같았고, 움직임은 춤과 같았다. 그의 움직임은 단순히 작업 과정이 아니라 그 자체가 예술인 위대한 드라마였다."라고 말했어요. 미국의 미술 평론가인 해럴드 로젠버그는 폴록의 작업을 화가가 캔버스라는 투기장에서 벌이는 고통스러운

<원을 자르는 달의 여인>, 잭슨 폴록(미국) |
1943년, 캔버스에 유채, 109.5×104cm, 프랑스 파리 국립 조르주 퐁피두 예술 문화 센터 소장
격렬한 붓질과 역동적인 색채에서 추상 표현주의적인 특징이 잘 드러난다.

<하나: 넘버 31, 1950>, 잭슨 폴록(미국) | 1950년, 캔버스에 유채 및 에나멜 물감, 269.5×530.8cm, 미국 뉴욕 현대 미술관 (MoMA) 소장

폴록의 그림은 구체적인 형상이나 배경이 없어 어떤 의도로 그려졌는지 쉽게 파악하기 힘들다. 이 작품 역시 복잡하고 어지러운 선과 점의 진합체다. 거대한 그림 가운데 어느 부분을 떼어 내도 또 다른 하나의 작품이 될 수 있을 정도로 부분과 전체가 구별되지 않는다.

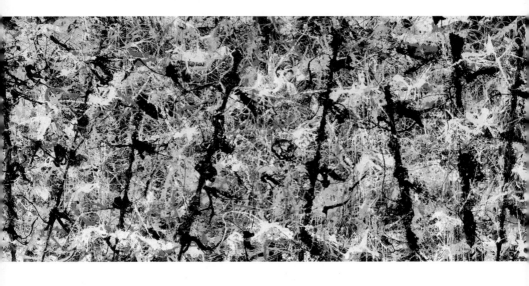

<푸른 기둥들: 넘버 11, 1952>, 잭슨 폴록(미국)
| 1952년, 캔버스에 유채 및 에나멜 물감, 알루미늄 페인트, 유리, 212.1 × 488.9cm, 오스트레일리아 캔버라 오스트레일리아 국립 미술관 소장
폴록이 마지막으로 그린 기념비적인 추상 회화다. 활기차고 에너지 넘치는 색감과 거대한 크기는 폴록 작품만의 특징이다.

사투로 평했고요. 폴록은 초현실주의자들처럼 자신의 무의식을 캔버스에 격렬하게 표현한 셈이에요. 폴록의 신체적인 움직임에 주목한 사람들은 폴록의 작품을 '액션 페인팅(action painting)'이라고 불렀습니다. 작업할 때 화가의 행위도 작품의 일부라고 생각한 것이지요. 이후 화가들이 배우처럼 연극(퍼포먼스)을 하게 된 까닭도 액션 페인팅의 영향을 받았기 때문이에요.

미국의 또 다른 비평가인 클레멘트 그린버그는 로젠버그의 주장을 정면으로 반박했습니다. 그린버그는 폴록의 작품을 마치 연극을 대하듯 비평한 로젠버그의 생각이 잘못되었다고 생각했어요. 회화는 회화만의 특징이 있고, 조각과 달리 '평면'의 예술이기 때문이지요.

폴록의 작품을 보면 선들이 복잡하게 엉켜 있습니다. 이 선들은 안정된 윤곽선과는 거리가 멀지요. 명확한 윤곽선은 3차원의 환상을 만들어 냅니다. 하지만 폴록의 작품에서는 어떠한 입체적 대상도 떠올릴 수가 없지요. 벽지처럼 평평해진 폴록의 작품은 완전히 순수한 회화에 도달한 거예요.

대중 매체와 미술계의 과도한 찬사 속에서 1951년 폴록은 갑자기 뚜렷한 형태가 드러나는 흑백 회화를 그리기 시작합니다. 그린버그가 찬양하던 추상 회화와는 완전히 반대되는 구상 회화였지요. 우울증과 알코올 의존증으로 괴로워하던 폴록은 5년 뒤인 1956년 여름, 차를 몰고 가다가 나무를 들이받아 죽고 맙니다. 폴록이 일부러 나무를 향해 차를 몰았다고 생각하는 사람이 많았지요. 폴록의 한 친구는 "폴록은 언제나 파란 작업복을 입고 좌충우돌이었지요. 꽃무늬 넥타이와 주름 장식의 작업복 그리고 베레로 상징되는 얌전한 예술가의 이미지와는 정반대였습니다."라고 폴록을 회상했답니다.

<넘버 14, 1951>, 잭슨 폴록(미국) | 1951년, 캔버스에 유채, 146.5×269.5cm, 영국 런던 테이트 모던 미술관 소장
최고의 유명세를 누리던 폴록은 초창기의 이미지를 담은 흑백 회화를 제작했다. 이 작품에는 멕시코 벽화와 스승인 토머스 하트 벤턴의 미국 지방주의 양식이 혼합되어 있다.

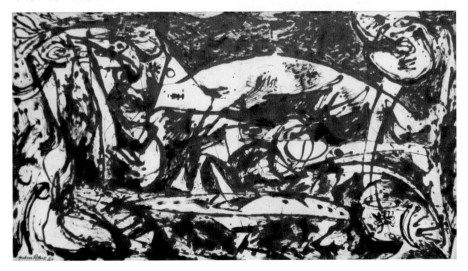

온통 붉은 그림이 관람객을 집어삼키다

미국 미술사학자인 제임스 엘킨스는 1990년대 후반에 특이한 광고를 냈습니다. '그림 앞에서 눈물을 흘렸던 일'을 들려 달라는 광고였지요. 400건이 넘는 사연이 전화, 이메일 등을 통해 도착했어요. 사연을 검토한 결과, 관람객의 눈물샘을 가장 자극했던 작품은 로스코 예배당에 그려진 로스코의 추상화였습니다. 도대체 어떤 그림일까요?

러시아 출신의 미국 화가인 마크 로스코의 〈무제〉을 보세요. 거대한 면을 보자 갑자기 머릿속이 하얘지면서 작품이 어렵게 보이기 시작합니다. 하지만 차분히 작품을 들여다보세요. 두 개의 섬이 둥둥 떠다니는 것 같기도 하고, 뿌연 안개를 보는 것 같기도 하네요. 몬드리안의 추상화에서는 색면이 날카롭게 딱 떨어졌지만, 로스코 작품에서 색면의 가장자리는 한지를 손으로 찢은 것처럼 흔들리고 있어요.

이 작은 도판으로는 사람들이 왜 로스코의 그림을 보고 눈물을 흘렸는지 이해할 수 없습니다. 이 사람들을 이해하기 위해서는 작품이 거대하다는 사실을 알아야 해요. 로스코는 자신의 작품을 제대로 감상할 수 있는 이상적인 거리가 45cm라고 말했습니다. 작품에 파묻히듯 가까이 선 관람객들은 거대한 색 덩어리들과 마주하게 돼요. 색 덩어리들은 팽창하거나 수축하며 관람객들을 캔버스 속으로 끌어당기지요.

물감으로 캔버스를 물들이는 기법을 사용했던 화가들이 폴록의 뒤를 이

마크 로스코(1903~1970)
러시아 출신의 미국 화가로 색면을 이용한 추상 표현주의의 선구자다. 거대한 캔버스에 불분명한 경계선으로 이루어진 색면을 배열했다. 색채의 미묘한 변화와 조화를 통해 인간의 근본적인 감성을 표현했다.

<무제>, 마크 로스코 (러시아 출신, 미국 활동) | 1955년, 캔버스에 아크릴 및 혼합 재료, 137.5×69.5cm, 이스라엘 예루살렘 이스라엘 미술관 소장

로스코는 직사각형의 끝을 부드럽게 처리해 면과 면이 서로 스며들게끔 만들었다. 빠른 붓질로 얇고 가볍게 쌓아 올린 색면은 투명함과 광채를 내보인다.

어 추상 표현주의를 주도했습니다. 이들의 작품은 색면으로 이루어졌기 때문에 '색면 추상'이라고 불렸어요.

미국 화가인 바넷 뉴먼 역시 색면 추상 화가였습니다. 뉴먼도 관람객이 가까운 곳에서 작품을 보기를 바랐어요. 색 덩어리들이 인상적인 로스코의 그림과는 달리 뉴먼의 그림은 날카롭고 단순합니다. 그만큼 강렬하지요. 관람객은 흘러내릴 것 같은 색채에 휩쓸리게 돼요.

뉴먼은 선명함을 최고로 높인 빨간색을 너비가 약 5.5m나 되는 캔버스에 칠했어요. 이 작품이 〈누가 빨강, 노랑, 파랑을 두려워하는가? III〉랍니다. 압도적인 빨간색이 5.5m 너비로 눈앞에 펼쳐져 있다고 생각해 보세요. 이 연작은 관람객의 칼에 의해 세 번이나 찢겼는데, 그중에서도 이 세 번째 작품이 가장 크게 훼손되었지요. 작품을 훼손한 사람이 미친 것일까요, 뉴먼의 그림이 이 사람을 미치게 한 것일까요?

바넷 뉴먼(1905~1970)
미국의 색면 추상 작가다. 주로 단색 화면을 세로로 분할하는 방식의 그림을 그렸다.

〈누가 빨강, 노랑, 파랑을 두려워하는가? III〉, 바넷 뉴먼(미국) | 1967년, 캔버스에 아크릴, 243.8 × 543.6cm, 네덜란드 암스테르담 시립근대 미술관 소장
순색의 거대한 화면이 관람객을 압도한다.

현대 미술에서 비평가의 역할은 무엇일까요?

제2차 세계 대전 이전까지는 시인과 같은 문필가들이 미술 비평을 했어요. 전쟁 이후에서야 전문적인 미술 비평가가 생겨나서 명성을 떨쳤지요. 앞에서 살펴본 그린버그와 로젠버그는 폴록이나 미국 화가인 윌렘 드 쿠닝 등을 길러낸 추상 표현주의 이론가예요. 이들은 미국 미술을 재정비하고 미국 미술에 의미를 부여했답니다. 전쟁 전만 해도 전반적인 예술 수준이 유럽에 비해 뒤떨어져 있었던 미국을 현대 미술의 메카로 만든 것이지요. 특히 그린버그가 없었다면 현대 미술의 신화인 폴록도 존재하지 않았을 거예요. 이전에는 미술가들이 선언문을 낭독하거나 협회를 결성해 자신들의 미술 세계를 알렸습니다. 현대에는 미술 평론가들이 미술가들을 알리고 작품의 의미까지 결정해요. 미술 평론가들은 대중이 이해하기 어려운 작품을 쉽게 이해할 수 있도록 돕고, 현대 미술가들에게도 그들 자신의 작품을 더욱 깊이 이해할 수 있도록 도움을 주지요. 비평이 창조 과정에 공헌하는 셈이에요. 하지만 최근에는 미술 작품보다 미술 평론이 더 어렵다는 비난의 목소리도 높습니다. 과연 올바른 비평이란 어떤 것일까요?

미국의 미술 평론가인 클레멘트 그린버그

5 너와 나의 벽을 허물다 |
포스트모더니즘

ANDY WARHOL

제 2차 세계 대전 이후에 미국은 후기 산업 사회에 접어듭니다. 후기 산업 사회에서는 모더니즘과는 또 다른 미술인 포스트모더니즘이 탄생하지요. 그 시작은 잭슨 폴록의 추상 표현주의예요. 포스트모더니즘은 유연성, 경계 허물기, 패러디, 모순된 요소의 결합, 다민족성을 강조합니다. 컴퓨터, 인터넷 등의 발전으로 등장한 전자 기기가 새로운 조형법을 낳기도 했지요. 현대에는 어떤 유파나 사조가 예전처럼 오랜 기간 동안 미술계를 지배하지 못합니다. 화가 한 명이 한 개의 유파를 가지고 있을 뿐이지요. 그러므로 현대 미술 작품을 감상하기 위해서는 작가의 사상이나 환경 등에 관한 배경 지식이 필요하답니다.

- 팝 아트는 대중적으로 익숙한 대상을 소재로 삼아 고급 문화와 저급 문화의 경계를 없앴다.
- 개념 미술은 예술가의 아이디어가 창작 과정이나 결과물인 작품보다 중요한 미술이다.
- 퍼포먼스 아트는 신체를 이용한 미술이다.
- 대지 미술에는 자연의 변형과 소멸까지 포함된다.
- 나우먼과 비올라의 비디오 아트를 완성하는 것은 관람객의 참여다.

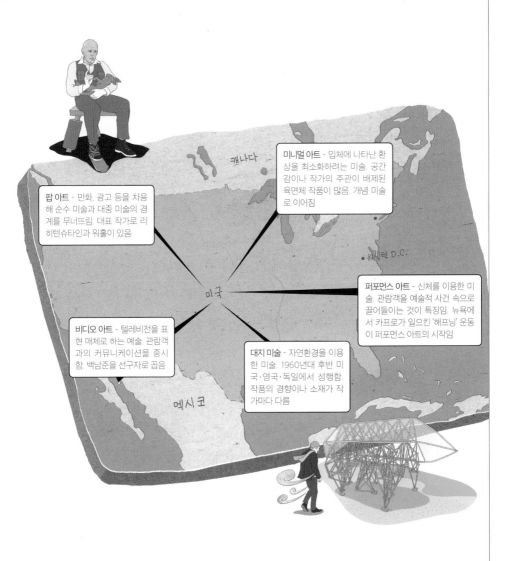

미니멀 아트 - 입체에 나타난 환상을 최소화하려는 미술. 공간감이나 작가의 주관이 배제된 육면체 작품이 많음. 개념 미술로 이어짐

팝 아트 - 만화, 광고 등을 차용해 순수 미술과 대중 미술의 경계를 무너뜨림. 대표 작가로 리히텐슈타인과 워홀이 있음

퍼포먼스 아트 - 신체를 이용한 미술. 관람객을 예술적 사건 속으로 끌어들이는 것이 특징임. 뉴욕에서 카프로가 일으킨 '해프닝' 운동이 퍼포먼스 아트의 시작임

비디오 아트 - 텔레비전을 표현 매체로 하는 예술. 관람객과의 커뮤니케이션을 중시함. 백남준을 선구자로 꼽음

대지 미술 - 자연환경을 이용한 미술. 1960년대 후반 미국·영국·독일에서 성행함. 작품의 경향이나 소재가 작가마다 다름

캐나다

워싱턴 D.C.

미국

멕시코

만화가 엄숙한 그림 속을 파고들다

미국 화가인 로이 리히텐슈타인의 〈물에 빠진 소녀〉를 보세요. 한 소녀가 물에 휩쓸려 가면서 '상관없어. 브래드에게 전화해서 살려 달라고 하느니 차라리 빠져 죽을 거야!'라고 생각하고 있습니다. 브래드는 분명히 이 소녀가 사랑하는 남자일 거예요. 그런데 브래드가 이 소녀에게 큰 상처를 주었나 봅니다. 물에 빠져서 눈물을 흘리면서도 사랑하는 남자에게 도움을 청하지 않겠다는 것을 보면요.

이 작품은 지금까지 감상했던 현대 장의 다른 그림들처럼 어렵지 않지요? 만화를 즐겨 보는 사람이라면 이처럼 감상적이고 노골적인 표현에 익숙할 거예요. 이 작품 역시 1962년에 발간된 『사랑의 도주』라는 인기 만화책을 바탕으로 작업한 것이랍니다.

당시에는 만화 같은 대중문화가 인기를 끌었습니다. 리히텐슈타인이 만화를 빌려 작업하게 된 계기도 아들이 "아빠는 미키마우스 만화처럼 잘 그리지 못하지."라고 말했기 때문이었다고 하니까요. 하지만 사회 분위기는 만화를 여전히 저급한 문화로 취급했어요. 폴록을 '생존하는 가장 위대한 미국 화가'라고 칭송했던 「라이프」지가 이번에는 '그는 미국 최악의 화가인가?'라는 제목으로 리히텐슈타인에 대한 기사를 썼을 정도였답니다.

하지만 리히텐슈타인의 작품은 곧 대중의 사랑을 받게 됩니다. 사실 당시 미술계가 고급 예술이라고 평가했던 모더니즘 미술과 만화는 많은 부분이 닮아 있어요. 피카소의 모호한 명암이나 마티스의 대담하고 장식적인 윤곽선, 몬드리안의 화려한 원색들이 그렇지요.

로이 리히텐슈타인 (1923~1997)
미국의 팝 아티스트다. 저급한 문화로 취급되던 만화를 현대 미술의 영역으로 끌어들였다. 밝은 색채와 단순한 형태, 뚜렷한 윤곽선, 기계적인 인쇄로 생긴 망점들을 특징으로 한다. 일상과 예술, 고급 문화와 저급 문화의 경계를 허물었다는 평가를 받는다.

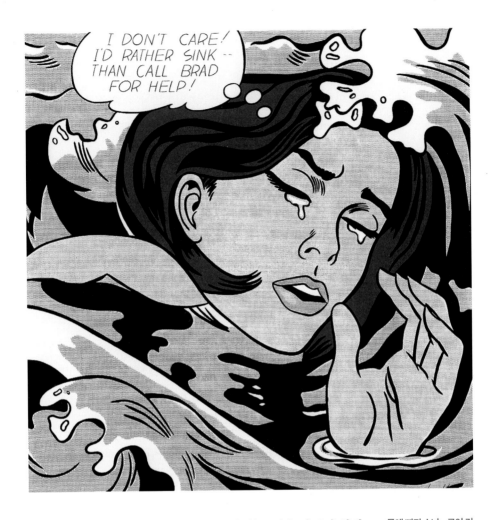

알고 보면 '새롭지 못하다'거나 '저급하다'는 평은 작품의 형식
이 아니라 감상적인 눈물, 육감적인 여자 등의 내용에 관한 비난
이었어요. 미술 애호가들은 로스코 등의 엄숙한 평면에 싸구려
감정을 남발하는 여자가 침투한 것을 보고 화가 난 거예요. 하지
만 싸구려 감정과 고상한 감정이 따로 있을까요? 저급하거나 고
급스러운 미술도요.

<물에 빠진 소녀>, 로이 리
히텐슈타인(미국) | 1963
년, 캔버스에 유채 및 합
성 고분자 도료, 171.6×
169.5cm, 미국 뉴욕 현대
미술관(MoMA) 소장
과감한 원색과 선명한 윤곽
선, 의미를 직접 전달하는 말
풍선 등을 사용해 극적인 효
과를 잘 살렸다.

복제된 마릴린 먼로는 웃고 있을까, 울고 있을까?

리히텐슈타인과 워홀 등이 이끌었던 미국의 팝 아트는 '대중 미술(popular art)'를 줄인 말입니다. 텔레비전과 같은 미디어의 영향이 점점 커지면서 대중문화가 미국에 널리 퍼지게 돼요. 많은 작가는 이러한 세태에 발맞춰 이해하기 어려운 작품을 만드는 대신 레디메이드(기성품), 광고판, 대중 스타 등의 이미지를 사용해 대중과 친숙한 작품을 만들었지요.

상업 광고 디자이너 출신인 미국 화가 앤디 워홀은 주변의 모든 대상을 그림 속에 끌어들였어요. 그는 점심으로 주로 먹던 캠벨 수프 깡통, 코카콜라, 당시 최고의 스타였던 마릴린 먼로 등의 이미지를 복제하기를 즐겼지요. 워홀은 '팩토리(factory, 공장)'라고 이름 지은 작업실에서 작품을 대량으로 찍어 냈어요.

워홀의 작품 가운데 가장 인기 있는 것은 마릴린 먼로를 복제한 작품입니다. 영화 「7년 만의 외출」에는 흰 홀터넥 드레스를 입은 먼로가 지하철 통풍구 위에서 바람에 펄럭이는 치마폭을 누르는 장면이 나와요. 이 장면은 대중문화사에 두고두고 남을 명장면이지요. 먼로는 지금까지도 대중의 많은 사랑을 받고 있지만, 스크린 밖에서는 그렇게 행복하지 않았어요. 두 번이나 아이를 유산하고 세 번이나 결혼에 실패했던 먼로는 점점 약물에 의존하게 됩니다. 그러던 가운데 다행히도 전남편이었던 프로 야구 선수 조 디마지오와의 재결합을 앞두고 희망이 보

앤디 워홀(1928~1987)
미국의 팝 아티스트다. 현대 미술의 아이콘으로 생전에 화려한 명성을 쌓았다. 회화뿐만 아니라 영화, 광고, 디자인 등 시각 예술 전반에서 크게 활약했다. 스튜디오인 팩토리(공장)에서 조수들과 함께 작품들을 찍어 내며 상업주의와 소비주의에 물든 사회를 냉정한 태도로 시각화했다.

〈마릴린 먼로 두폭화〉, 앤디 워홀(미국) | 1962년, 캔버스에 아크릴, 각각 205.4 × 144.8cm, 영국 런던 테이트 갤러리 소장

워홀은 영화 〈나이아가라〉(1953)의 홍보용 사진을 반복해 이미지를 만들어 냈다. 워홀은 대중문화에 의해 만들어진 명성의 일시성과 덧없음을 이해하고 있었다. 화면 왼쪽에는 생생한 컬러 이미지를, 화면 오른쪽에는 밑부분이 흐리게 처리된 이미지를 두어 관람객이 비영구성과 고독, 소멸을 연상하게 했다.

영화 「7년 만의 외출」의 마릴린 먼로

「7년 만의 외출」(1955)은 먼로가 가장 빛나던 시절에 촬영한 영화다. 당대의 섹스 심벌이었던 먼로의 이미지를 차용해 발랄한 코미디로 구성했다.

이는 듯했어요. 그러나 결혼식 사흘 전, 먼로는 자택의 침대 위에서 알몸의 변사체로 발견되었습니다. 약물 과다 복용으로 말미암은 사고사 혹은 자살로 발표되었지요.

〈마릴린 먼로 두폭화〉의 왼쪽을 보세요. 머리카락의 금색이 인상적이지요? 워홀은 아주 조금씩 변형한 먼로의 이미지들을 반복해 배치했어요. 스크린 속의 여배우는 항상 세련되고 매력적으로 보여야 합니다. 정형화된 이미지에서는 인간적인 면을 발견하기 힘들어요. 인위적이지만 그만큼 찬란하지요.

화면 오른쪽의 먼로들은 금빛 먼로들과 느낌이 다릅니다. 과도한 검은 잉크가 먼로의 이미지를 망친 것처럼 보이네요. 이 잉크 자국은 먼로의 이미지가 '진짜'가 아니고 대중 매체의 복제물이라는 사실을 암시하고 있어요. 먼로의 불행한 죽음을 암시하는 것 같기도 하고요.

밝은 먼로와 어두운 먼로가 그런 것처럼 워홀 역시 상반되는 평가를 받고 있습니다. 비평가들은 워홀을 비롯한 팝 아트가 원하는 것은 심오한 의미로부터 이미지를 해방시키는 것이라고 보았어요. 금빛 먼로처럼 뒤에 아무것도 없는, 표면만 존재하는 이미지를 만든다는 것이지요. 워홀도 "당신이 앤디 워홀에 대한 모든 것을 알기를 원한다면 내 그림과 영화들, 그리고 나 자신의 표면을 봐라. 거기에 내가 있다. 그 뒤쪽에는 아무것도 없다."라고 말했답니다.

워홀에 대한 또 다른 평은 사회 참여적인 작품을 만들었다는 것입니다. 워홀은 〈라벤더색의 재앙〉에서 전기의자의 이미지를 검은색과 섬뜩한 붉은 계열의 색을 이용해 복제했어요. 비평가들은 워홀이 이 작품을 통해 사형 제도를 비판했다고 말했습니다. 이 의견대로라면 워홀이 〈마릴린 먼로 두폭화〉를 통해 표현하고자 한 것은 대중 매체로 말미암아 이미지가 극단적으로 분열된 인간이 아닐까요?

<라벤더색의 재앙>, 앤디 워홀(미국) | 1963년, 린넨에 아크릴, 실크 스크린 잉크, 연필, 269.2×208cm, 미국 휴스턴 메닐 콜렉션 소장
워홀은 끔찍한 자동차 사고나 자살, 전기의자 등 '미국의 죽음'이라는 이미지를 가지고 작품을 제작했다. 특히 전기의자를 소재로 한 작품에는 당시 논란이 되었던 사형 제도에 대한 항의가 담겨 있다는 해석이 있다.

전기톱으로 사물의 환영을 내쫓다

〈이미지의 배반〉(276쪽 참조) 기억나세요? 우리가 지금까지 살펴본 서양 미술은 관람객이 파이프라는 '이미지'를 실제 파이프인 것처럼 믿게 하려고 여러 가지 방법을 고안해 냈습니다. 그림을 보는 관람객이 "우와, 진짜 같네!"라고 소리치게 하는 것이 목표였지요.

하지만 회화가 사진보다 '진짜' 같을 수는 없었습니다. 사진술의 발명을 지켜본 피카소는 "회화는 죽었다."라고 한탄했어요. 그래서 현대 미술가들은 관람객이 진짜 같은 '환영'이 아닌 그림 자체를 봐 주기를 원했지요. 미술은 점차 어떤 환영도 담지 않은 추상이 되어 갔어요.

누구보다도 미술에서 환영을 몰아내고자 노력했던 미국의 미술가 도널드 저드는 몬드리안이나 폴록의 추상 회화에 만족하지 않았습니다. 몬드리안의 화면 구성과 폴록의 흩뿌려진 물감에서조차 캔버스에는 실제로 존재하지 않는 '공간감'이라는 환영이 느껴졌으니까요.

추상 회화에서조차 환영을 보다니, 지독한 사람이지요? 환영을 몰아낼 별다른 방법을 찾지 못해 불만에 차 있었던 저드는 어느 날 인상적인 경험을 합니다. 그는 전기톱으로 합판을 자르다가 갑자기 '아니요(no)'라는 외침이 자신의 내면에서 커지는 것을 느꼈어요.

"영웅적인 규모?" "아니요." "역사화한 서사들?" "아니요." 이어서 저드는 동시대의 화가들도 부정했습니다. "지적인 구조? 흥미로운 시각 경험?" "다 아닙니다!"

도널드 저드(1928~1994)
미국 미니멀 아트 미술가이자 이론가다. 1964년에 발표한 「특수한 사물」이란 글은 미니멀 아트의 비공식 성명서다. 글에는 회화와 조각의 특징을 가지면서 둘 사이의 구분을 없애기를 원했던 미니멀 아트의 지향점이 드러나 있다.

스스로와 나눈 이 대화 이후 저드는 극도로 단순화된 색과 형태의 다각형들을 만들기 시작했습니다. 그의 작품인 〈무제(홈 파인 상자)〉를 보세요. 이 작품은 붉은색의 커다란 나무 상자 윗면에 홈을 얇게 파 만든 것이지요.

저드는 '예술이 아무것도 재현하지 않으려면 예술이 사물 자체가 되면 된다'고 생각했어요. 이 빨간 나무 상자는 어떤 것을 재현한 것이 아닙니다. 사물 뒤에는 작가의 의도도 없고 또 다른 사물도 없지요. 저드를 비롯한 미니멀 아트 작가들은 이 '단일성'을 추구했어요. 저드는 단일성을 강조하기 위해 최소한의 재료를 사용하고 작품의 표면을 매끄럽게 만들었습니다. 이를 위해 지금까지 조각 재료로 사용하지 않았던 알루미늄과 에나멜 광택제를 사용했지요.

미니멀 아트로 작품이 사물과 같아지자, 몇몇 예술가들은 이런 물음을 던집니다. '작품이 사물과 같다면 왜 굳이 작품을 만들어야 하지?' 그래서 어떤 예술가들은 아이디어만 내고, 작품 제작은 공장에 맡겼어요. 심지어 잡지에 자신의 아이디어를 싣고, 아이디어를 실행하는 것은 포기하기도 했지요. 잡지에 실린 작가의 아이디어가 작품이 되다니, 여러 해에 걸쳐 작품을 완성했던 과거의 대가들이 이 사실을 안다면 몹시 탄식했을 거예요.

이렇듯 예술가의 아이디어가 작품이 되는 미술을 개념 미술이라고 합니다. 개념 미술에 이르러 예술가의 아이디어가 창작 과정이나 결과물인 작품보다 중요해졌지요.

〈무제(홈 파인 상자)〉, 도널드 저드(미국) | 1963~1966년, 나무에 밝은색 카드뮴-레드 오일, 77.5×114.3×49.5cm, 캐나다 오타와 캐나다 국립미술관 소장
작품은 특정한 의도를 담지 않은 사물 그 자체가 되었다. 단순한 형태에 채색이 되었을 뿐이 사물은 어떠한 기능이나 심미적인 만족감도 제공하지 않는다.

죽은 토끼에게 그림을 설명하다

때로는 대화보다 손짓이나 눈빛, 표정으로 상대방의 진심을 알게 되는 경우가 있습니다. 몸짓은 말이 표현하지 못하는 미묘한 부분을 나타내기 때문이에요. 언어가 다른 사람들이 모여도 몸짓 언어가 있기 때문에 어느 정도는 의사소통이 가능하지요. 이 몸짓으로 하는 예술이 행위 예술, 즉 퍼포먼스 아트랍니다.

서양 미술은 미니멀 아트와 개념 미술에 이르러 캔버스라는 거추장스러운 옷을 벗어 버립니다. 예술가들은 아이디어를 실현할 수만 있다면 연극, 음악 등 무엇이든 미술의 형식이 될 수 있다고 생각했어요.

1961년 스웨덴 출신의 미국 조각가인 클래스 올덴버그는 뉴욕 맨해튼의 어느 상점을 빌려 〈가게〉라는 환경 작품을 설치합니다. 석고로 만든 옷과 보석, 심지어 감자와 소시지에도 광택이 나도록 색을 칠했지요. 올덴버그는 이 괴상한 것들을 관람객에게 팔았어요. 관람객들은 25달러부터 800달러까지 다양하게 가격이 매겨진 이 사물들을 샀지요. 이 사람들은 무슨 생각으로 이 물건들을 샀을까요?

'가게'는 상품을 판매하는 곳입니다. 그런데 가게에서 미술 작품을 사다니, 이상했겠지요. 하지만 미술 작품도 일반 상품처럼 돈으로 거래됩니다. 올덴버그는 〈가게〉를 통해 미술 작품과 상품을 가르는 편견을 없애고 싶어 했어요. 또한 예술과 노동, 화랑과 상품

요셉 보이스(1921~1986)
전위적인 조형 작품과 퍼포먼스로 유명한 독일 작가다. 국제적인 전위 운동인 플럭서스에 참여했다. 전후 독일 사회를 치유하는 듯한 상징적인 퍼포먼스를 다수 선보였다. 비디오 아티스트 백남준과의 친분으로 우리에게 잘 알려졌다.

제작소 사이에 있던 단단한 벽까지 허물어 버렸지요.

자극적인 퍼포먼스로 유명한 독일 작가 요셉 보이스의 〈죽은 토끼에게 어떻게 그림을 설명할 것인가〉는 퍼포먼스 아트의 상징이 된 작품이에요. 얼굴에 꿀과 금박을 바른 보이스는 외부와 차단된 화랑 안으로 들어가 의자에 앉았습니다. 그러고 나서 안고 있던 죽은 토끼에게 벽에 걸린 그림들에 대해 하나하나 설명했지요. 보이스의 목소리는 내부에 설치된 마이크를 통해

죽은 토끼에게 어떻게 그림을 설명할 것인가

보이스는 1965년 뒤셀도르프의 한 갤러리에서 얼굴에 꿀과 금박을 바른 채 죽은 토끼를 품에 안고 미술관 안에 있는 작품들에 대해 설명하며 세 시간 가량을 보냈다. 그가 하는 말은 토끼의 언어였기 때문에 관람객들은 알아들을 수 없었다고 한다.

외부에 있는 관람객들의 귀에 전달되었어요. 보이스의 목소리에 귀를 기울이던 관람객들은 실망을 감추지 못했습니다. 보이스의 말은 인간의 말이 아니어서 이해할 수 없었기 때문이에요.

꿀과 펠트는 보이스에게 생명과 부활을 의미해요. 토끼 역시 예수가 부활한 날인 부활절에 부활 달걀을 가져다주는 동물이지요. 죽은 토끼에게 말을 하기 위해서는, 이성에 의해 세뇌된 의식을 해방시켜야 합니다. 머리에 부활의 의미가 담긴 꿀을 바른 이유예요.

보이스는 이처럼 자신의 퍼포먼스에 신비주의적 요소를 도입했습니다. 여러분 무당이 어떤 사람인 줄 알지요? 사람들의 병을 치료하기 위해 주술적 행위를 하는 사람이에요. 영어로는 '샤먼'이라고 하지요. 보이스는 '샤먼'이 되어 무대에서 일종의 굿을 행했습니다. 이성과 합리주의의 귀신을 몰아내려고 했던 거예요.

<허공으로의 도약>, 이브 클라인(프랑스) | 1960년, 젤라틴 실버 프린트, 25.9×20cm, 미국 뉴욕 메트로폴리탄 미술관 소장

이브 클라인이 주택 2층에서 몸을 던지는 퍼포먼스를 하고 있다. 이 사진은 클라인이 안전장치 없이 뛰어내린 것처럼 보이도록 합성된 것이다. 클라인은 이 작품을 통해 예술 작품은 추상이 아니라 피부에 와 닿는 현실이 되어야 하며, 예술적 개념은 이해될 수 있을 뿐만 아니라 느껴져야 한다고 주장했다.

화폭에 바람과 번개를 부르다

불가리아 출신의 미국 미술가인 크리스토 자바체프는 환경 미술가이자 대지 미술가였습니다. 그는 자신의 작업이 '예술은 소유할 수 있고, 영원히 존재한다'는 고정관념을 허무는 것이라고 말했어요. 환경 미술가와 대지 미술가는 자연이나 도시의 거리 등에 작품을 만들었습니다. 이러한 작품들은 시간이 지나면서 변하거나 없어지곤 했지요. 변형과 소멸까지 작품인 셈이에요. 대지 미술의 이러한 특성으로 말미암아 작업 과정을 기록한 사진이나 다큐멘터리 등이 중요해졌답니다.

미국 유타 주의 솔트레이크시티에 있는 그레이트솔트 호에 설치된 〈나선형 방파제〉도 시간에 따라 모양이 변하는 대지 미술이에요. 미국의 대지 미술가인 로버트 스미스슨은 태평양에 흘러 들어온 물이 소용돌이를 일으켜 호수가 탄생했다는 신화에 영감을 받아 이 작품을 만들었지요. 스미스슨은 돌과 흙으로 소용돌이 모양의 방파제를 만들었습니다. 이를 위해 트럭 몇천 대

〈나선형 방파제〉, 로버트 스미스슨(미국) | 1970년, 바위, 소금, 결정체, 흙, 물, 길이 457m, 나선 넓이 4.6m, 미국 유타 주 솔트레이크시티
대지 미술은 장소가 특정적이면서 때로는 일시적이어서 보존이 불가능하다. 이런 작품은 사진이나 비디오를 통해 이미지로 남는다. 스미스슨의 작품은 풍경을 작품의 일부로 끌어들였다.

**로버트 스미스슨
(1938~1973)**
미국의 대지 미술 작가 가운데 한 사람으로 이론가 및 비평가로도 활동했다. 기념비적인 규모의 조각과 물리적으로 경험 가능한 작품을 주로 제작했다.

리처드 롱(1945~)
영국을 대표하는 전위 예술가다. 1967년부터 세계 전역을 돌면서 현지에서 얻은 자연물로 작품을 제작했다. 1989년 영국의 뛰어난 전위 예술가에게 수여하는 터너상을 받았다.

분의 재료가 필요했다고 해요. 작품이 그려진 곳이 종이가 아니라 대지였기 때문에 이토록 거대한 작품이 탄생할 수 있었던 것이지요.

영국의 전위 예술가인 리처드 롱은 스미스슨과는 다른 길을 갔습니다. 롱은 자연을 이용하기보다 자연에 복종하는 수도사 같은 마음으로 자연을 체험했어요. 〈베를린 서클〉은 베를린 지역에서 채취한 돌들을 배열한 작품입니다. 자연의 영원한 질서를 상징하듯 원 모양이네요. 이 작품은 롱이 베를린의 자연과 관계를 맺으며 생긴 물리적·정신적 흔적이에요.

미국의 대지 미술가인 월터 드 마리아의 〈번개 치는 들판〉은 롱의 작품과는 다르게 아주 역동적입니다. 드 마리아는 뉴멕시코의 광활한 사막에 400여 개의 금속 기둥을 일정한 간격으로 설치했어요. 이 금속 기둥들은 비바람이 치는 날 번개를 끌어들여 진기한 풍경을 연출한답니다. 이 광경을 실제로 본다면 매우 두려운 감정이 들 거예요.

여기서 의문점이 생깁니다. 과연 작가가 연출한 이 장면을 '풍경'이라고 할 수 있을까요? 우리가 흔히 "풍경이 아름답다!"라고 말할 때 그 풍경 말이에요. 그렇다고 〈번개 치는 들판〉을 '조각'이라고 하기에도 곤란하지요. 금속 기둥뿐만 아니라 비바람, 번개, 사막 등의 자연 현상까지 전부 포함된 작품이니까요. 결국 이 작품은 풍경도 조각도 아닌 것이 되어 버렸습니다. 이렇듯 현대 미술에서는 많은 경계가 허물어져 버리지요.

〈베를린 서클〉, 리처드롱(영국) | 1996년, 너비 12m, 독일 베를린 함부르거 반호프 현대 미술관 소장

리처드 롱은 자신이 자연에 개입한 흔적을 자연 안에 남기거나 갤러리 안에 구현했다. 롱의 작품 대부분의 형태는 단순하고 기본적인 직선, 원형, 나선형, 사각형 등이다. 이러한 작품에서 중요한 것은 롱이 작품을 배열하는 행위다. 이 행위는 인간이 자연과 관계를 맺는 과정을 뜻한다. 마치 롱은 자신이 자연을 개념적 존재로 전환해서 자연의 본질적인 질서와 원초적인 형태를 응축하는 과정을 뜻한다.

관람객이 직접 작품을 완성하다

여러분은 비디오 아티스트인 백남준에 관해 들어본 적이 있나요? 백남준은 현대 미술에 한 획을 그은 인물입니다. 1965년 교황 요한 바오로 6세가 미국 뉴욕을 방문했는데, 이 장면을 백남준이 찍은 사건이 비디오 아트의 공식적인 시작으로 기록되어 있을 정도예요.

비디오 아트는 텔레비전을 표현 매체로 하는 미술입니다. 텔레비전은 1960년대에 보급되었고 대중문화를 주도했어요. 이 현상은 휴대용 비디오카메라 등 전자 기기의 발명으로 더욱 가속화되었지요.

비디오 아트는 관람객의 참여가 필요한 미술입니다. 이해가 되지 않는다고요? 텔레비전 속으로 들어갈 수 있는 것도 아닌데, 관람객이 어떻게 비디오 아트에 참여할 수 있는 것일까요? 미국의 비디오 아티스트인 브루스 나우먼의 〈라이브로 녹화되는 비디오 통로〉라는 작품을 통해 알아봐요. 이 작품을 보면, 깊고 좁은 통로의 입구 천장에 비디오카메라가 설치되어 있어요. 통로의 맨 끝에는 텔레비전이 놓여 있고요. 관람객이 텔레비전 앞까지 걸어가면 텔레비전에 비춰지는 자신의 등을 볼 수 있어요. 천장에 달려 있는 비디오카메라가 관람객의 뒷모습을 찍은 것이지요.

브루스 나우먼(1941~)
미국의 개념 미술가이자 비디오 아티스트다. 화가로 미술계에 입문했지만 1965년 이후 회화를 버리고 퍼포먼스에서 조각, 설치, 비디오, 영화, 사진, 드로잉에 이르기까지 다양한 매체를 다루고 있다. 그의 개념 미술은 의미를 강조하고 관객의 참여를 유도한다.

관람객은 모니터를 향해 깊숙이 들어갑니다. 점점 다가갈수록 모니터 안에 비친 모습이 점점 작아지자 관람객은 놀라요. 모니터를 무의식적으로 거울처럼 생각해 가까이 다가가면 자신의 모습이 더 커질 것이라고 기대했기 때문이지요. 이렇듯 관람객이 〈라이브로 녹화되는 비디오 통로〉라는 작품에 '참여'하면서 비로소 이 작품은 완성됩니다.

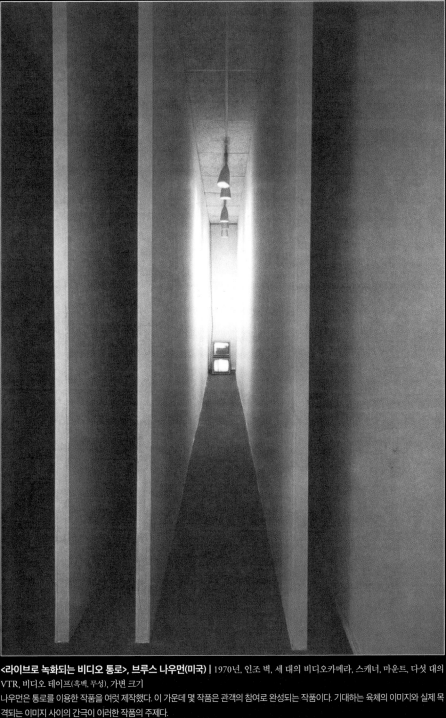

<라이브로 녹화되는 비디오 통로>, 브루스 나우먼(미국) | 1970년, 인조 벽, 세 대의 비디오카메라, 스캐너, 마운트, 다섯 대의 VTR, 비디오 테이프(흑백, 무성), 가변 크기

나우먼은 통로를 이용한 작품을 여럿 제작했다. 이 가운데 몇 작품은 관객의 참여로 완성되는 작품이다. 기대하는 육체의 이미지와 실제 목격되는 이미지 사이의 간극이 이러한 작품의 주제다.

<해변 없는 바다>, 빌 비올라(미국) | 2007년, 컬러 HD 비디오 트립틱, 2매의 65인치 플라스마 스크린과 1매의 103인치 스크린과 스크린을 수직으로 설치, 6대의 스피커(3쌍의 스테레오 사운드), 상영 시간 약 90분, 베니스 산 갈로 성당에 설치된 모습. 베니스 비엔날레 출품작이다. 출품작 사진: 티에리 밤 사진 제공: ⓒ BILL VIOLA STUDIO LLC)

세 폭 제단화 형식으로 섬면에 모니터를 설치해 21세기에 종교화라는 평가를 받았다. 작품 속의 느린 움직임은 종교적인 느낌을 준다. 물은 비올라의 작품에서 빼질 수 없는 요소로 생명과 죽음을 연결하는 매개이자 윤회의 상징이다.

윤회하는 인간을 보다

미국의 비디오 아티스트인 빌 비올라는 관람객이 체험을
넘어 작품 속에 완전히 빠져들기를 바랐습니다. 아버지의
병세가 심각해진 1990년대 후반의 어느 날, 비올라는 한
미술관을 찾았어요. 그는 후기 중세 미술 작품이 전시된
방에 들어갔지요. 여러 작품 가운데 디르크 바우츠의 〈
슬픔에 잠긴 성모〉가 비올라를 강하게 사로잡았습니
다. 그는 죽은 예수를 애도하는 성모의 모습을 보고
눈물을 터뜨렸어요. 비올라는 그때의 경험을 "나는 그
때 처음으로, 미술 작품을 감상한 것이 아니라 미술 작품을 사용
했다. 교회에서나 일어날 법한 일이 미술관에서 일어났다."라고
회고했지요. 비올라는 그때부터 관람객이 직접 생명과 죽음, 윤
회에 대해 느낄 수 있도록 물이나 불을 이용해 작업했답니다.

<슬픔에 잠긴 성모>, 디
르크 보우츠(네덜란드) |
플랑드르의 15세기, 패널
에 유채, 36.5×27.5cm,
프랑스 상트르 주 투르 미
술관 소장

〈해변 없는 바다〉는 2007년 베니스 비엔날레에서 선보인 작
품입니다. 이 비디오 작품은 베니스의 산 갈로 교회에 설치되었
어요. 먼저 관람객은 큰 모니터를 통해 회색빛의 어렴풋한 윤곽

<해변 없는 바다> 부
분 (연기자: 웨바 가렛
슨, 사진: 키라 페로브, 사
진 제공: © BILL VIOLA
STUDIO LLC)

빌 비올라(1951~)
'현대 미술의 영상 시인'이
라 불리는 미국의 비디오 아
티스트다. 삶과 죽음, 시간과
공간, 인간과 자연에 대한 이
미지를 영적으로 다루었다.
극도로 느리게 설정된 화면
은 관람객으로 하여금 작품
을 사유하도록 한다.

의 인간을 보게 됩니다. 이 인간은 멀리 서 있다가 관람객과 자신을 가로막고 있는 쏟아지는 물의 막을 향해 점점 다가오지요. 물의 막을 통과하며 무겁게 쏟아지는 물을 맞는 인간의 온몸에서 흰 물줄기가 갈라져 나갑니다. 인간은 찡그린 표정을 하고 있지요. 물의 막을 통과한 인간은 관람객을 쳐다봅니다. 온통 회색빛이었던 인간은 이제 본래의 색을 되찾았어요. 하지만 인간은 곧 등을 돌려 물의 막 저편으로 돌아가지요.

비올라는 돌로 된 제단에 〈해변 없는 바다〉를 설치했습니다. 비올라는 이 돌 제단을 죽음과 삶을 연결하는 통로라고 설명했어요. 죽은 자들이 이 통로를 통해서 들락날락하는 것이지요. 그렇다면 삶과 죽음을 나누는 문은 일반적으로 생각하듯 그리 단단하지는 않을 거예요. 오히려 연약하고 섬세하지요. 비올라는 이 작품을 통해 인간이 윤회하는 모습을 표현했어요.

비올라의 작품을 감상하는 관람객은 영적 체험을 할 때와 비슷한 경험을 하게 됩니다. 비디오 속의 인간이 드러내는 풍부한 감정에 천천히 젖어 들지요. 그러면서 현실 너머의 세계에는 무엇이 있는지 궁금증을 품게 돼요. 비올라는 가장 사실적이고 물리적인 매체인 비디오를 통해 추상적이고 정신적인 세계로 관람객을 인도한 것이지요.

생각해
보세요

과학이 결합된 미술 작품에는 어떤 것이 있나요?

키네틱 아트란 움직이거나 움직이는 요소를 포함하는 작품을 말합니다. 바람을 이용한 모빌에서 시작했으나 점차 전기나 기계를 이용하는 미술로 바뀌고 있지요. "미술과 기술을 가르는 벽은 마음속에서나 존재한다."라고 말한 네덜란드 출신의 테오 얀센은 유명한 키네틱 아티스트예요. 얀센의 작품 가운데 바람이 불면 살아 있는 짐승처럼 움직이는 작품을 '해변 동물'이라고 부릅니다. 그래서 그의 작품명 앞에는 해변 동물을 뜻하는 '아니마리스'라는 말이 붙어 있어요. 해변 동물은 거대해서 해변이나 사막에서밖에 움직일 수 없지요. 초기 해변 동물은 얀센이 직접 끌며 작동했다고 해요. 하지만 물리학도였던 얀센은 곧 바람 저장 장치를 만들어 해변 동물에 부착했지요. 최근에 만들어진 해변 동물들은 인간의 도움이 없어도 스스로 움직여요. 얀센의 해변 동물들이 바닷가에서 걸어 다니는 모습에서는 신비로운 아름다움이 느껴집니다. 미술과 과학이 결합한 얀센의 작품은 지적이고 창의적이며 동시에 아름답지요. 그래서일까요? 얀센은 21세기의 레오나르도 다빈치라고 불린답니다.

'해변 동물' 일러스트